KB088811

학문적 깊이가 있으면서도 매우 재미있는 책! —《뉴욕타임스》

색에 열정을 가진 사람이라면 반드시 소장해야 할 책! —《하이퍼알러직》

매우 아름답고 독창적이며 마음을 사로잡는다. 멋진 그림들과 함께 통찰력 있고 서정적이며 지적인 해설로 가득 찬 놀랍도록 매력적인 책이다.
　—《사이콜로지투데이》

재기 넘치며 유익하다! —《월스트리트저널》

이 책은 호메로스의 '와인처럼 짙은 바다'라는 표현에서부터 헝가리 국기의 빨간 색에 이르기까지 색에 대해 탐구하며, "색은 언어를 뛰어넘을 수밖에 없다"는 설득력 있는 주장을 펼친다. 모든 이에게 필독을 권한다. —《초이스》

철학적이면서 흥미롭게 색의 의미를 탐구한다. 독자를 사로잡고 내면의 사유를 자극하는 독창적이고 단호한 책이다. —《이스트햄프턴스타》

거장의 향기가 느껴진다. 아름답고 설득력 있는 필체와 풍성한 아이디어로 색이 주는 무게의 의미에 대해 이야기를 펼쳐나간다. —《단스페이퍼》

상징적, 시각적, 문학적, 정치적, 역사적, 과학적 기록에 기초하여 색에 대해 깊이 있는 탐구를 펼쳐나간다. 대화하듯, 친밀하고 재치 있는 어조로 이야기하는 이 책은 끊임없이 변화하는 색의 의미와 기능에 대해 본질적인 깨달음을 준다.
　—《로스앤젤레스리뷰오브북스》

카스탄과 파딩을 한 책에서 만난다는 것은 축복이다. 이 책은 우리가 매일 보는 색의 의미를 탐구함으로써 세상을 더욱 명쾌한 시선으로 보게 하는 동시에 멋진 환상을 즐기게 해준다. ―《아테나움리뷰》

색, 그리고 색의 다양한 표현 양식에 관심이 있는 모든 이에게 이 책을 강력 추천한다. ―《AC 리뷰오브북스》

우리가 색이라 부르는 미묘한 현상에 대해, 그리고 우리가 색을 얼마나 다양하게 인식하고 상징화하는지에 대해 풍부한 통찰력을 제공한다. 지혜롭고 매혹적이다.
― 콜린 투브론Colin Thubron,《순수와 구원의 대지 시베리아》의 저자

최고의 문화 비평 작품들이 그렇듯, 이 책 역시 우리가 세상을 보는 방식을 변화시킨다. 이 뛰어난 책을 읽고 나면, 평범하던 것이 더 선명하고 풍부하며 의미 있게 보일 것이다.
― 제임스 셔피로James Shapiro,《셰익스피어를 둘러싼 모험》의 저자

색의 세계를 생생하고 깊이 있으면서도 폭넓게 소개하고 있는 이 책은 예술의 역사에 문화와 문학 연구를 결합하여 색은 상대적이고 주관적이라는 근본적인 진실을 보여준다. 이 재미있고 인간적인 책은 독자를 시각의 세계에 빠져들게 한다.
― 데이비드 살레David Salle, 화가

오랜 고민과 탐구의 결과물인 이 책은 더할 나위 없이 명쾌하게 기술되어 있으며 매우 재미있게 읽을 수 있을 뿐만 아니라 큰 깨우침을 준다.
― 제이 파리니Jay Parini,《벤야민의 마지막 횡단》의 저자

온 컬러

색을 본다는 것,
그리고 눈에 보이지 않는
더 많은 것들에 대하여

온 컬러

데이비드 스콧 카스탄,
스티븐 파딩 지음
홍한별 옮김

갈마바람
Galmabaram

.

일러두기

1. 본문의 각주는 모두 옮긴이 주이다.

2. 원서에서 이탤릭으로 강조한 부분은 용법을 크게 둘로 나누어 볼드체와 작은따옴표로 표시하였다. (사례 1: **어디에** 있는지 모른다는 게 맞는 말일 것이다. | 사례 2: 프랑스어로 'vert'와 'vert gai'로 나누던 색까지…)

3. 이 책에 나오는 도서가 국내에 소개된 경우, 그 제목은 번역본의 표기에 따랐다.

4. 이 책에 나오는 인지명은 국립국어원의 외래어표기법에 따르되, 등재되어 있지 않은 경우는 외래어 표기 원칙에 가깝게 표기하였다. 단, 수전 손태그의 경우 이 원칙에 따르지 않고 독자들에게 보다 익숙한 '수전 손택'으로 표기하였다.

피트 터너(1934–2017)에게.
다른 사진가들은 색이 있는 세상을 찍었지만
피트는 색 자체를 아름답게 찍는 사진가였다.

차
례

■

서문 8

서론		색은 중요하다	15
1장	Red	장미는 붉다	41
2장	Orange	오렌지는 새로운 갈색	67
3장	Yellow	노란 위험	93
4장	Greens	알 수 없는 녹색	119
5장	Blues	우울한 파랑	141
6장	Indigo	쪽빛 염색/죽음	167
7장	Violet	보랏빛 박명	189
8장	Black	기본 검정	215
9장	White	하얀 거짓말	241
10장	Gray	회색 지대	265

주석 290 그림 설명 317 찾아보기 320

색은 공동 작업이다. 폴 세잔의 말을 빌리면 정신과 세상의 공동 작업이다. 그러니 색에 대한 책이라면 공동 작업으로 만드는 게 마땅하지 않을까 싶다(사실 책은 반드시 공동 작업으로 만들어질 수밖에 없지만). 이 책은 2007년 우리 둘을 모두 아는 친구가 둘이서 얘기 좀 해보라며 소개해주고는 롱아일랜드 애머갠싯 마을에 있는 식당에 내버려두고 갔을 때 시작됐다.

우리가 서로 잘 맞을 거라는 그 친구의 말은 옳았다. 그날 대화만으로는 뭔가 아쉬워서 우리는 그 뒤에도 계속 연락을 주고받았다. 처음 만났을 때도 어색한 소개말은 건너뛰고 금세 공통 관심사를 발견해냈는데, 그 관심사가 그 뒤로 계속 만나고 이메일을 주고받고 우정을 쌓아가는 기반이 됐다.

우리 중 작가라는 사람은 그림에 관심이 있고 화가라는 사람은 글에 관심이 있었던 거다. 그렇기는 해도 처음 만난 날 저녁 각자 갈

길로 헤어질 때만 해도 우리 대화가 10년 넘게 여러 나라를 오가며 이어질 거라는 생각은 못했다.

우리는 화가의 화실에서 작가의 서재로 이동하고 오르한 파묵의 소설 《내 이름은 빨강My Name Is Red》에서 데릭 저먼의 영화 〈블루 Blue〉로 옮겨가고 런던에 있는 물감 상점에서 뉴욕 스프링스에 있는 리 크래스너와 잭슨 폴록이 살던 집으로 움직이고 요제프 알베르스의 《색채의 상호작용Interaction of Color》부터 조지 스터브스의 〈얼룩말 Zebra〉까지 쫓아다녔다. 애머갠싯에서 뉴헤이븐, 런던, 워싱턴 DC, 뉴욕시, 암스테르담, 파리, 멕시코시티, 로마까지 이어지는 여정이었다. 와인을 곁들여(와인의 도움을 받아?) 대화를 나눌 때도 많았는데 와인의 아름다운 색채에 경탄하며 그 색을 주제로도 이야기를 이어간 것은 물론이다.

이 책 각 장의 출발점은 보통 미술관이나 박물관이었다. 우리는 암스테르담 반 고흐 미술관 경사로의 어두운 그림들에서 여정을 시작했고, 여섯 시간 뒤에는 헤렌흐라흐트의 식당에서 하얀 테이블을 사이에 두고 앉아 있었다. 다른 도시에 가면 촉매나 색의 대조는 달라졌지만 대화가 있고 색이 있다는 건 달라지지 않았다.

우리가 공동 작업에 착수할 때 처음부터 역할을 뚜렷하게 나눈 것은 아니다. 두 사람이 같이하는 일이지만, 글은 직업이 글 쓰는 사람인 카스탄이 맡기로 했다. 그러나 잘되는 공동 작업이 보통 그렇듯

이 책도 우리 두 사람의 대화만으로 이루어진 것이 아니다. 당연히 우리 책 이전에도 색에 대한 글을 쓴 사람들이 있었고, 이제 우리도 더 큰 대화와 협력의 공동체에 참여하게 된 것이다. 어떤 작업에 특히 빚졌는지는 주석에 밝혔으나 일일이 적지 못한 것도 엄청나게 많다. 책을 쓰는 내내 들어주는 사람이 있으면 구상이나 아이디어들을 의논했고 읽어주겠다는 사람이 있으면 원고를 보여주었다.

운 좋게도 그런 사람이 많았다. 색은 누구나 경험하는 것이고 누구나 나름 의견을 갖는 주제라 그랬던 것 같다. 아래에 이름을 모두 적지는 못했지만, 이름을 언급한다고 우리가 받은 엄청난 도움에 보답이나 될까 생각하면 어쩔 수 없이 빠뜨린 사람들에게 조금 덜 미안해지기도 한다. 당연히 이 책은 많은 사람들의 지성과 인내가 없었다면 쓸 수 없었을 책이다. 스베틀라나 앨퍼스, 존 발데사리, 제니 밸포폴, 제니퍼 뱅크스, 에이미 버코어, 로키 보스틱, 스티븐 챔버스, 키스 콜린스, 조너선 크레리, 하미드 다바시, 제프 돌빈, 로라 존스 둘리, 로버트 에델먼, 리치 에스포시토와 존 게이지(슬프게도 이 두 사람에게는 감사가 너무 늦은 것이 되고 말았다), 조너선 길모어, 재키 골즈비, 클레이 그린, 머리나 카스탄 헤이스, 도널드 후드, 캐스린 제임스, 마이클 키박, 로빈 켈지, 리사 케레스지, 바이런 킴, 안드라스 키세리, 더그 쿤츠, 랜디 러너, 제임스 매케이, 앨리슨 매킨, 클레어 매키천, 에이미 메이어스, 존 모리슨, 로버트 오밀리, 캐릴 필립스, 존 로저스,

짐 셔피로, 브루스 스미스, 케일럽 스미스, 도널드 스미스, 마이클 타우시그, 피트 터너, 마이클 왓킨스, 마이클 워너, 댄 와이스, 존 윌리엄스, 크리스토퍼 우드, 줄리언 예이츠, 루스 이젤, 후안 헤수스 자로, 가보르 아 젬플렌. 긴 목록이지만 여전히 부족하다. 부족하나마 깊은 감사의 뜻을 전하려 A부터 Z까지의 순서로 열거했다.

색은 우리 대화에서 끝나지 않는 주제이자 영감을 주는 소재였다. 10년 동안 대화를 이어가면서 우리 스스로도 생각이 많이 바뀌었다. 우리는 회화와 문학이라는 공통 관심사를 기반으로 언어와 색의 관계를 학제를 넘어 탐구하는 학자들이기도 했지만, 때로는 색의 본질 자체에 골몰하며 생각과 이미지를 나누는 작가와 화가이기도 했다. 당연하지만 그러다보니 우리가 사는 세상의 본질에 대한 사색도 같이하게 되었다. 색은 우리가 공유하는 것이지만, 한편 공유가 불가능한 것이기도 하고, 어쩌면 공유가 가능한지 아닌지 어떻게 공유할 수 있는지 알 수 없는 것일지도 모른다. 그러나 색은 피할 수도 없고 거부할 수도 없는 것이다. 그 경이를 파헤치다보면 반드시 기쁨을 느낄 것이다.

서론

색은 중요하다

사람은 살려면 색이 필요하다.

페르낭 레제

우리의 삶은 색으로 가득하다. 머리 위 하늘은 파랗다(혹은 잿빛이거나 분홍빛이거나 보랏빛이거나 검정에 가깝다). 우리가 밟는 풀은 녹색이다. 가끔 누런색일 때도 있지만. 머리카락에도 색이 있다. 다만 시간의 흐름에 따라 머리카락 색은 달라지기 마련이고, 미용사의 손길에 또 다른 색으로 바뀌기도 한다. 우리가 입은 옷에도, 가구나 집에도 색이 있다. 우리가 먹는 음식도 마찬가지다. 우유, 커피, 와인에도 색이 있다. 색은 세상에 대한 우리 경험에서 빠질 수 없는 요소다. 사실 색이 없다면 우리가 사는 물리적 공간을 구분하고 질서를 부여해 그 안에서 돌아다니는 게 불가능할지 모른다.

우리는 또 색으로 생각한다. 색으로 정서적·사회적 존재를 표현한다. 심리 상태에도 색이 있다. '빨강을 본다see red'면 발끈하는 것이

고 '파란 기분feel blue'은 우울하고, '분홍색으로 들뜬다tickled pink'면 기쁘다는 의미고, 이렇게 기뻐하는 사람을 보면 샘이 나서 녹색이 된다green with envy. 성별도 색으로 구분되거나 형성된다. 여자 아기에게는 으레 분홍 옷을 남자 아이에게는 파란 옷을 입힌다. 사실 과거에는 그 반대로 입힌 적도 있긴 하다. 계급도 색으로 표현한다. '붉은 목redneck'은 시골뜨기고 '파란 피blueblood'는 귀족이다. 물론 파란 피들은 고귀한 혈통을 과시하기 위해 파란색을 포함해 선명한 색은 절대 안 입는 특징이 있긴 하다. 정치계도 색으로 표시된다. 예를 들어 미국은 붉은 주와 파란 주로 지역을 나누어 대립하고, 녹색당은 세계 어디에서나 환경을 우선시하는 당이다.

색은 이렇듯 어디에나 있으나 사실 색에 대해서는 아직 모르는 게 많다. 색만큼 일상에 두드러지는 특성이면서 복잡 미묘하고 알기 어려운 것이 또 있을까. 색이란 무엇인지 아직도 확실히 모른다. **어디에** 있는지 모른다는 게 맞는 말일 것이다. 색은 색이 있는 사물의 속성이고, 당연히 '거기에' 있는 듯이 보인다. 하지만 과학자들은 그렇게 생각하지 않는다. 아니 과학자들끼리도 색이 어디에 있는지에 대한 의견이 제각각이다.

화학자는 색을 띤 물체의 미시물리적 속성에서 색을 찾으려 한다. 물리학자는 이 물체가 반사하는 전자기에너지의 특정 주파수에서 색을 찾는다. 생리학자는 이 에너지를 감지하는 눈의 광수용체에

색이 있다고 한다. 신경생물학자는 이렇게 받아들인 정보를 뇌에서 처리한 것이 색이라고 한다. 물론 각자의 탐구 분야가 다르기 때문이 겠지만, 이렇게 생각이 서로 엇갈리는 것을 보면 색은 객관적인 것과 주관적인 것, 혹은 현상과 심리의 불분명한 경계 어딘가에 있는 것 같다. 대략적으로 말해서 이 경계의 한쪽에는 화학자와 물리학자가, 다른 쪽에는 생리학자와 신경생물학자가 있다고 할 수 있다. 색에 대한 존재론적 질문(색이란 **무엇**인가?)에 매달리는 철학자라면 군사분계선을 시찰하는 나토 평화유지군처럼 행동해야 할 듯싶다. 경계 언저리에서 활동하면서 뚜렷이 중립적이고 분쟁 당사자들과 이해관계가 무관해야만 제대로 성과를 낼 수 있을 것이다.

화가들 입장에서는 색의 정확한 과학적 본질은 그다지 중요한 문제가 아니며, 색이 어떻게 보이는지가 가장 중요하다(그 색 물감 가격이 얼마인지도 만만치 않게 중요하다). 화가 집단은 학문적 토론에는 대체로 무관심하지만 살아남기 위해 수천 년 동안 색을 잘 활용하며 살아온 사람들이라고 할 수 있다.

직업적으로 색을 다루는 사람이 아닌 나머지 사람들은 대체로 색 관광객하고 비슷하다. 우리는 눈에 보이는 걸 즐기고 가끔 컬러사진을 찍고 다행스럽게도 색에 대한 충돌하는 의견들에 아무 영향을 받지 않는다.

색을 통합적·논리적으로 설명할 수 없는 까닭은 학계마다 서로

다른 문제를 연구하고 풀려고 하기 때문이다. '색'이라는 단어를 각자 다르게 받아들이고 저마다 특정 학제의 관심사와 관련 있는 특정한 방식으로 정의한다. 그러다보니 색에 대한 이해가 파편화되어 나타난다.

하지만 그렇다고 앞서 개괄하여 소개한 학제에 따른 여러 관점을 '장님 코끼리 만지기'와 비슷한 노릇이라고 받아들여서는 안 된다. 학제별 연구가 얼핏 장님이 자기가 만진 코끼리의 일부분은 정확하게 묘사하지만 전체를 이해하지는 못하는 경우와 비슷한 것 같아도, 그것과는 이야기가 다르다.

이 동화에는 이야기의 바깥쪽 틀을 이루는 왕과 대신들이 있다. 왕과 대신은 장님들이 각자 자기가 만져본 부분만 가지고 코끼리를 다 파악했다고 자신하고 묘사하는 걸 듣고 재미있어한다. 어떤 사람은 코끼리 꼬리를 잡아보고 코끼리가 뱀과 비슷하다고 하고, 어떤 사람은 상아를 쓰다듬어보고 코끼리가 창처럼 생겼다고 한다. 어떤 사람은 다리를 감싸 안아보고 굵은 나무 같은 동물이라고 확신한다. 이야기 속의 장님들은 일부를 전체로 오인했다는 점에서 전부 틀렸다. 하지만 코끼리를 전체적으로 보는 제왕적 관점 같은 것이 색에도 필요하다는 말은 아니다. 그런 관점은 있을 수도 없다. 색은 코끼리와 달리 논리 정연한 전체로 이해될 수 없다는 게 우리의 논지다.

다시 말해 색에 대한 학문적 사고가 제공하는 부분적 관점들을

결합해도 전체적인 이해에 도달할 수 없으며, 오히려 색이라는 주제가 근원적인 분열로 정의된다고 할 수 있다. 우리 이야기에는 장님이 없고, 사실 코끼리도 없다. 색이라는 독특한 수수께끼, 장님이 기피할 만한 주제가 있을 뿐이다.

고유색

뜻밖에 이야기는 호메로스로 이어진다. 투키디데스가 "바위투성이 히오스섬의 눈먼 시인"[1]이라고 부른 호메로스는 실제로 색을 기피했다. 호메로스가 쓴 세계 최고의 서사시 《일리아스》,《오디세이아》에는 색과 관련된 어휘가 극히 적게 나오고 몇 안 되는 것마저도 직관에 어긋나게 쓰였다. 호메로스가 실제로 장님이었던 것은 아니고, 색맹이었기 때문에 그랬다는 주장이 있었다. 심지어 고대 그리스인들은 전부 색맹이었다는 주장도 있다. 이 유명한 주장을 한 사람은 윌리엄 글래드스턴인데, 정신이 이상해서 그런 말을 하지는 않았을 것이다. 글래드스턴은 빅토리아시대의 저명한 학자로 19세기 절반 동안 영국 수상으로 네 번이나 임기를 채우고 재무성 장관도 네 번 역임한 사람이다. 고전학자로도 명성이 높았다.

　글래드스턴은 《오디세이아》와 《일리아스》에 나오는 색 묘사가 매우 기이하다는 것을 알아차렸다. 특히 영어 사용자들이 파란색으로 생각할 만한 범위에 있는 색의 묘사가 희한했다. 호메로스가 "와

인처럼 짙은 바다"라는 표현을 썼다는 이야기는 많이 들어보았을 것이다(사실 "와인처럼 짙다"라고 번역된 형용사는 실제로는 '와인 같다'에 가까운 뜻을 가지고 있다. 그리스어에서 와인을 가리키는 단어와 '보다'를 뜻하는 동사의 활용 형태가 결합한 단어다). 이 단어를 호메로스는 수소[牛]를 묘사하는 데에도 썼다. 그러니까 그 단어가 어떤 색을 가리킨다면 적갈색에 가까운 색일 듯싶다.

폭풍이 몰아치는 바다는 와인색처럼 보일 수도 있겠지만 해가 날 때에는—그리스에 가본 사람은 잘 알겠지만—파랗게 보인다(알다시피 어떤 사물에 색 이름을 붙일 때에는 햇빛 속에서 보이는 색을 기준으로 한다). 하지만 호메로스는 '파랗다'는 의미를 가진 단어로 바다를 묘사한 적이 한 번도 없다. 호메로스 작품의 무수한 영어 번역본에 "짙푸른 파도"라는 문구들이 나오기는 하지만 '푸르다'는 의미는 번역자가 임의로 집어넣은 것이다. 호메로스는 파도가 '짙다'라고만 말했다. 글래드스턴은 이 기이한 특징을 설명하기 위해 고대 그리스인들은 파란색을 볼 수 없었기 때문에 호메로스도 바다를 파랗게 보지 못했다고 주장했다. 그 이후로 몇 년에 한 번씩은 고대 그리스인이 파란색을 볼 수 없었다는 생각이 대중매체에서 재탕되곤 한다.

호메로스의 시대나 요즘이나 바다 색깔은 크게 다르지 않을 것이다. 글래드스턴은 언어적 증거를 근거로 달라진 것은 색을 처리하는 인간의 능력이라고 결론 내렸다. "영웅시대 그리스인들은 색을 식

별하는 기관과 색 감수성을 아직 온전히 발달시키지 못했다."[2] 그는 그리스인들이 색을 나타내는 단어를 어떻게 썼는지 연구했고, 그에 기반해 그들이 색을 '밝은 색'과 '붉은 기가 도는 어두운 색'으로 구분했다는 가설을 세웠다. 따라서 호메로스의 "와인처럼 짙은"이라는 단어가 말 그대로의 의미를 가지고 있다고 볼 수는 없어도 그리스인들이 과거에 본 것을 묘사하는 말일 수는 있다는 이야기다.

그렇지만 그걸 어떻게 알 수 있는가? 우리가 사용하는 단어가 우리가 보는 색을 정말 정확히 묘사한다고 할 수 있는가? 색은 언어를 넘어서고, 이긴다. 어쨌든 글래드스턴의 가설에는 과학적 근거가 없다. 글래드스턴이 이 주장을 내놓은 게 1858년인데 그 이듬해에 찰스 다윈이 《종의 기원》을 내놓았다. 글래드스턴의 주장이 옳다면 불과 500년 사이에 '색각'이라는 것이 발달했다는 말인데, 다윈의 연구는 진화로 인한 변화가 그렇게 짧은 시간 동안에 일어나지 않는다는 것을 보여주었다. 다윈이 아니더라도, 고대 그리스인이 파란 하늘이나 파란 바다(그림 2)를 볼 수 없었다고는 도무지 상상하기 어렵다.

위대한 고전 서사시 두 편에 색채 어휘가 빈약한 까닭을 이렇게 설명할 수도 있다. 호메로스는(실제 그런 인물이 있었고 그 사람이 장님이 아니었다면)* 당연히 파란 하늘과 파란 바다를 보았지만 그게 파랗다는 사실을 몰랐을 수도 있다. 정확히 말하면 그 대상을 '파랗다'라고 지칭하는 게 적당하다는 사실을 몰랐을 수 있다. 그리스인의 색각이

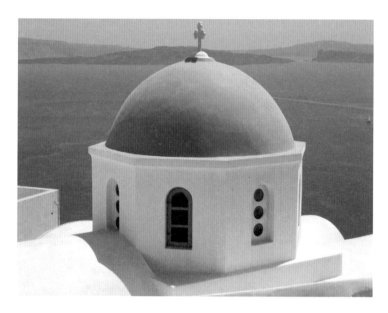

그림 2. "와인처럼 짙은 바다"? 산토리니 풍경

발달하지 않아서가 아니라, 눈으로 본 색을 나타내는 어휘가 달랐기 때문이다.

사실 언어마다 색을 표현하는 말의 체계가 다르다. 하지만 그 사실이 그 언어를 사용하는 사람들이 세상의 색을 어떻게 감지하는가

■ 호메로스의 서사시가 구전으로 전해졌기 때문에 호메로스가 장님 또는 실존 인물이 아니라는 설 등이 있다.

와 반드시 관련 있다고 할 수는 없다. 예를 들어 헝가리어에서는 '피로슈piros'와 '보로슈vörös'라는 두 단어가 모두 빨간색을 뜻한다. 헝가리어-영어 사전을 보면 보통 두 단어 다 'red'로 정의되어 있다. 드물게 보로슈가 피로슈보다 더 진한 빨강이고 'crimson(진홍)'이라는 단어에 가깝다고 정의되기도 한다. 그렇지만 실제로 두 단어로 다른 색조를 구분하지는 않는다. 언어학적으로 말하면 두 단어에는 **지시적** 차이가 아니라 **속성적** 차이가 있다고 할 수 있다. 즉 색의 차이를 표시하는 게 아니라 색이 불러일으키는 감정의 차이를 표현하는 것이다. 어린이 장난감 공은 언제나 피로슈고 피는 언제나 보로슈다. 하지만 피와 색깔이 같은 짙은 적색 와인이 있다면 피로슈라고 할 것이다. 빨간 사과는 피로슈고 붉은 여우는 보로슈다. 헝가리 국기의 빨간색은 피로슈지만 소련 국기의 빨간색은 보로슈다. 그러니까 어떤 면에서 보로슈는 피로슈보다 어두운 빨강이라고 할 수 있지만, 색채가 어두운 것이 아니고 느낌이 어두운 것이다.

　확연히 구분되는 색채 어휘가 없는 언어도 있다. 더 정확히 말하자면 영어 등의 언어에서 색을 구분하고 관념화하는 방식으로 색을 지칭하는 어휘가 없는 것이다. 그런 한편 영어의 색채 어휘와 달리, 구체적 경험을 색을 가리키는 말에 결부하는 언어도 많다. 예를 들어 폴리네시아제도에 있는 벨로나섬 토착민 언어는 색채 카테고리가 검정-어두움, 빨강, 흰색-밝음의 세 개로, 가시광선 스펙트럼 전체

를 이 세 범주로 나눈다. 그렇지만 이 언어에는 색채와 관련된 어휘가 아주 풍부하다. 빨강색을 가리키는 단어들 가운데 어떤 것은 특정한 새의 붉은 깃털을 가리키고, 어떤 단어는 식물 뿌리로 만드는 염료를 가리키는가 하면, 일출이나 일몰 때의 붉은 구름을 가리키는 단어가 따로 있고, 빈랑나무 열매를 씹어서 붉게 물든 치아를 묘사하는 단어도 있다. 그런데 벨로나 언어를 연구한 덴마크인 인류학자 두 명은 엉뚱하게도 이 언어에서는 "색채를 모호하게 구분한다"라는 결론을 내렸다.[3] 하지만 벨로나 언어는 여러 다른 붉은 색을 꼼꼼하게 구분하는 것에서 알 수 있듯이 실제로는 색채를 매우 정확하게 구분하는 언어다. 다만 오늘날 많은 사람들이 색을 생각하는 방식으로 구분하지 않을 뿐이다.

그렇다면 글래드스턴이 무언가를 알아낸 것은 맞는데, 다만 그가 생각한 것과는 좀 다른 것이었을 수 있다. 글래드스턴이 호메로스 작품에서 발견한 특이점은 그리스인의 색 지각 능력이 생리적으로 덜 발달했기 때문이 아니라 추상적 색채 어휘를 거의 쓰지 않는 문화에 원인이 있다. 특히 고대 그리스인에게 '파랗다'라는 말은 별 쓸모가 없었을 것 같다. 고대 그리스 바다나 하늘에 파란색이 엄청나게 많긴 해도 바다나 하늘은 시시때때로 색이 급변하니까. 하늘도 바다도 색이 균일하지도 않고 일정하게 유지되지도 않는다. 그러니 '파랗다'는 말이 무슨 소용이 있겠는가? 호메로스나 그리스인들에게는

필요 없는 단어였다. 그리스인들은 색에 반응할 때 색상('파랗다' 또는 '노랗다' 등)보다는 명도('빛나다' 혹은 '환하다' 등)를 중요시했다.

글래드스턴의 착오를 통해 색을 표현하는 데 쓰이는 단어나 일반적 언어에 대해 알 수 있는 사실이 있다. 우리가 무엇을 보느냐는 인간 공통의 생리 기능에 따라 정해지지만, 본 것을 무어라고 부르느냐는 문화에 따라 달라진다는 것이다. '파랗다'라는 뜻의 단어가 없다면 당연히 영어 사용자가 일반적으로 'blue'라고 보는 색각을 그런 말로 표현하지 않을 것이다. 어쩌면 미흡하나마 "와인처럼 짙은"이라고 말할 수도 있을 것이다.

그렇다면 색채를 나타내는 단어는 우리가 본래 아는 속성에 붙인 이름인 것이 아니라, 그 단어가 있기 때문에 우리가 그 속성을 알게 되었다고도 할 수 있는 것이다. 눈은 보게 되어 있는 것을 보는데, 보게 만드는 역할을 주로 하는 것이 언어이다. 인류학자 에드워드 사피어가 한 유명한 말 가운데 언어는 "닦여 있는 길이나 파인 홈"[4]에 가깝다는 말이 있다. 언어가 렌즈가 되어 우리 시각에 초점을 맞추어 주고 시야를 정의한다는 의미다.

흔히 언어를 단순한 이름 붙이기로 생각하기 쉽다. 창세기만 봐도 그런 이야기가 나온다. 동물들이 아담 앞에 줄줄이 나타나자 아담이 이름을 지어준다. "아담이 모든 가축과 공중의 새와 들의 모든 짐승에게 이름을 주니라."(창세기 2장 20절) 무언가가 존재하면, 이름이

생긴다. 색을 가리키는 이름도 이런 식으로 작동한다고 생각하기 쉽다. 부모가 아담 역할을 해서, 아기한테 색이 있는 물건을 가리켜 보이며 "이건 파란색이야"라고 말한다. 아이가 유사한 색채 특성이 있는 사물이 '파랗다'라고 지칭되는 것을 반복해 듣다보면 그 색을 일반화해 파란색의 범주에 대한 개념을 형성하고, 결국 처음 보는 색조를 보고도 '파란색'이라는 단어를 정확하게 적용할 수 있게 된다. 하느님이 이르시되 파랑이 있으라 하셨으나, 그것에 이름을 붙인 것은 우리다.

그렇지만 이걸로 다 해결되지는 않는다. 일단 호메로스는 그런 식으로 표현하지 않았다. 호메로스는 그 색을 "와인처럼 짙다"라고 불렀다. 우리에게는 '파랗다'라는 단어가 있지만, 우리가 파랗다고 부르는 색의 범위는 아주 넓다. 연파랑부터 진파랑까지, 그러니까 흰색에 가까운 파랑부터 검은색에 가까운 파랑까지 전부 파랑의 범주에 들어간다. 그런가 하면 청록색도 있다. 아니면 이 색은 초록색에 들어간다고 봐야 할까? 우리는 아무렇지도 않게 다양한 색조들을 파랑색의 일종으로 분류하고 구분한다. 그럴 수 있는 것은 우리 눈 때문인가 아니면 언어 때문인가?

'둘 다'라고 답해야 할 것 같다. 색을 보는 **시각**은 보편적이다. 사람의 눈과 뇌가 작동하는 방식은 거의 모든 인간이 공유하는 인간의 특성이어서 누구나 파란색을 **본다**. 그렇지만 색에 관한 **어휘** 체

계, 그러니까 특정한 단어들과 이 단어들이 표현하는 구체적 색 공간은 문화에 따라 다르다. 가시광선 스펙트럼은 연속체를 이루기 때문에 어디까지가 무슨 색이고 어디서부터가 무슨 색인가 하는 구분은 자의적이다. 다시 말해 스펙트럼을 부분으로 나누는 어휘는 자연적인 것이 아니라 관습적인 것이다. 사람의 생리는 우리가 무엇을 보는지를 결정하고, 사람의 문화는 그것에 어떤 이름을 붙이고 어떻게 묘사하고 이해하는지를 결정한다. 색의 **감각**은 물리적이고, 색의 **인식**은 문화적이다.

무지개를 풀어헤치다

무지개 색을 생각해보자. 하늘에 빨간색에서 보라색까지 점진적으로 바뀌는 가시광선 스펙트럼이 둥근 호 모양으로 나타나 완벽한 색의 향연을 펼친다. 윌리엄 워즈워스는 무지개를 보고 느낀 기쁨을 약강격* 시로 표현했다. 누구나 느끼는 보편적인 감정일 듯싶다. "저 하늘 무지개를 보면 / 내 가슴은 뛴다."5

존 키츠가 느낀 감정은 더 강렬했다. 키츠는 "한때 천상에 경외감을 불러일으키던 무지개가 있었다"라고 〈레이미어Lamia〉라는 시에 썼다.6 키츠는 자연과학이 "무지개를 풀어헤쳐" "흔한 사물의 따분한

■　강세가 없는 음절과 강세가 있는 음절이 번갈아 나오는 음보.

목록" 가운데 한 항목으로 만들어버릴까봐 염려했다. 아무리 신비로운 것이라도 내막을 알면 경외감이 사라지기 마련이니까. 1817년 화가 벤저민 헤이든이 화실에서 디너파티를 열었는데, 그 자리에서 키츠는 친구 찰스 램과 입을 모아 아이작 뉴턴이 "무지개를 프리즘 색으로 축소시켜 무지개를 노래한 시를 다 망쳐버렸다"라고 성토했다 (헤이든이 〈그리스도의 예루살렘 입성 Christ's Entry into Jerusalem〉에 뉴턴의 얼굴을 넣었기 때문에 나온 말이었다).[7]

뉴턴 시대의 여러 작가들은 뉴턴의 광학적 발견이 무엄하게도 토머스 캠벨의 시에 나오는 "마법의 베일"을 벗겨냈다고 불평했다.[8] 그러나 과학적 설명이 있건 없건 무지개의 눈부신 색채의 경이로움은 사라지지 않았고, 제임스 톰슨이라는 시인은 "장대한 천상의 활"을 설명한 뉴턴의 이론에 매혹되었다. 톰슨은 심지어 무지개보다 뉴턴이 더 큰 "경외감을 불러일으킨다"라고 생각했다.[9]

무지개라는 현상이 햇빛이 공기 중 물방울에 반사되고 굴절되어 생겨난, 특정 각도에서 볼 수 있는 시각적 환영이라고 과학적 용어로 설명되더라도, 그럼에도 무지개를 보면 언제나 놀랍고 즐겁다 (그림 3). 무지개에 대한 과학적 설명 자체도 무척 신기하다. 두 사람이 나란히 서 있더라도 똑같은 무지개를 볼 수는 없고, 사실 양쪽 눈이 보는 무지개도 제각각 다르다고 한다. 게다가 빛이 시시각각 다른 물방울에 가닿으면서 무지개는 계속 모양이 바뀐다. 무지개는 사물

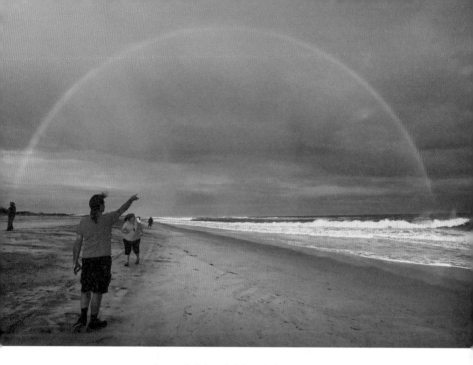

그림 3. 롱아일랜드 해변의 무지개, 2016

이 아니고 햇빛, 물, 땅의 모양, 시각 기관에 따라 정교하게 달라지는 환영이다. 색채가 그랬듯 무지개도 과학적으로 설명된다고 해서 경이로움이 사라지지는 않는다.

"한때 천상에" 있었던 "경외감을 불러일으키던" 무지개는 홍수 이후에 신이 지상의 피조물과 맺은 약속의 징표다. 하느님은 노아에게 "내가 내 무지개를 구름 속에 두었나니" 이것이 "모든 육체를 멸하지 않겠다"는 언약의 증거라고 말한다.(창세기 9장 13-15절) 눈부신

색의 스펙트럼이 완벽하게 질서 정연한 모양으로 둥글게 펼쳐진 무지개는 하늘과 땅이 화해했다는 시각적인 약속이다. 요즘은 무지개를 보면 경외감보다는 기쁨이 먼저 솟는 것 같다. (블라디미르 나보코프는 "무지개를 보면 금세 떠오르는 웃음"[10]에 대해 이야기했다.) 아무튼 키츠는 색이라는 선물을 안겨주는 평화로운 무지개에서 경외와 경이를 느꼈다.

고마운 줄 모르는 질문 같긴 하지만, 그 선물이 얼마나 큰 것이었을까? 무지개에는 몇 가지 색이 있을까? 일곱 가지 색이라는 답이 바로 떠오른다. 알다시피 뉴턴은 무지개의 연속체에서 일곱 색을 봤다. 빨강, 주황, 노랑, 초록, 파랑, 남색, 보라. 영어권에서는 일곱 색을 외우기 쉽게 하려고 색 이름의 첫 글자를 따서 '로이 지. 비브ROY G. BIV'라고 외운다. 영국에서는 "요크의 리처드가 헛된 싸움을 했다 Richard Of York Gave Battle In Vain"라고 외우기도 하고, 역사에 관심이 없는 소비주의 시대에 접어들어서는 "요크의 로운트리(영국 사탕 제조업체로 지금은 네슬레에 합병되었다)는 최상의 제품을 내놓습니다Rowntree Of York Gives Best In Value"라고도 외웠다. 그런데 그전에는 실제로 일곱 색을 본 사람이 뉴턴 말고 거의 아무도 없었다(《신곡 연옥편Purgatorio》에서 무지개 색을 일곱 가지로 표현한 단테는 특별한 예외다). 사실 뉴턴도 처음에는 일곱 색을 보지 못했다.

1675년 왕립학회장 헨리 올든버그에게 보낸 편지에서 뉴턴은

자기 눈이 "아주 날카롭게 색을 구분하지는 못한다"[11]고 털어놓았다. 그는 무지개에서 일곱 색을 본 적도 있었지만 보통은 빨강, 노랑, 녹색, 파랑, 보라 다섯 가지만 보았다. 그런데 온음계는 일곱 음으로 이루어진다. 천지창조도 7일 동안에 이루어졌다. 무지개는 우주적 조화의 징표이니, 일곱 색이 있는 게 마땅했다. 그래서 뉴턴은 빨강과 노란색 사이에 주황색을 추가했고(보았고?) 파랑과 보라 사이에 남색을 넣었다. 비록 셰익스피어는 《존 왕King John》에서 "무지개에 또 다른 색을 더하는 것은 쓸데없고 우스꽝스런 과잉이다"라고 했으나 (4.2.13-16), 뉴턴은 자기가 본 색에 둘을 추가하는 게 온당하다고 생각했다. 그렇게 해서 일곱 빛깔 무지개가 생겨난 것이다. 과학의 산물이라기보다는 믿음의 산물에 가깝지만.

　　아리스토텔레스를 비롯한 고대인들은 무지개에서 세 가지 색밖에 보지 못했다. 거의 2,000년 뒤에 살았던 존 밀턴도 마찬가지였다. 《실락원Paradise Lost》에는 "세 가지 색의 활"이라는 표현이 나온다. 밀턴이 실낙원을 쓸 무렵에는 눈이 멀어 있었다는 사실을 밝혀두어야 할 것 같다. 세비야의 성 이시도루스는 네 가지 색을 보았다. 티치아노는 여섯 색을 봤고(티치아노의 그림 〈유노와 아르고스Juno and Argus〉를 보라) 스티브 잡스도 마찬가지였던 것 같다(애플 로고를 보라). 베르길리우스는 분별력이 뛰어난 사람이었는지 "수천 가지 색"을 보았고, 퍼시 비시 셸리는 "백만 가지 색의 무지개"를 보았다. 물론 셸리는 낭

만주의적 열정이 철철 넘치는 사람이긴 했다. 그렇지만 믿음을 기반으로 결정한 뉴턴의 일곱 가지 색이 표준이 되었다. 시인 로버트 브라우닝이 뉴턴이 사용한 음악의 비유를 따라 표현한 대로, 우리는 무지개가 "일곱 가지 고유색의 현"으로 이루어져 있다고 생각한다. 무지개에서 실제로 일곱 색이 보이든 보이지 않든 우리는 일곱 색을 본다. 색에 있어서는, 우리는 언제나 거기에 있다고 생각하는 것을 보기 때문이다.

상상력의 안료

그림 4를 보자.

정사각형 모양 타일 두 개가 비스듬히 붙어 있는 것처럼 보이는데 두 타일의 색이 확연히 다르다. 아래쪽 타일은 흰색이고 위쪽 타일은 페인트 제조업체 셔윈 윌리엄스에서 '진지한' 회색이라고 부르는 진한 회색이다. 하지만 집게손가락을 두 타일 사이의 선 위에 올려 타일이 맞붙은 가장자리를 가려보라. 사실은 정사각형 타일 두 개가 같은 색임을 알 수 있다. 하지만 결코 그렇게 보이지 않는다. 이것은 1960년대 이 현상을 처음 설명한 심리학자의 이름을 따서 '콘스위트 착시'라고 부르는 현상이다. 눈이 착각을 일으킨다. 아니 뇌가 착각을 일으킨다고 해야 할 것이다. 뇌는 눈이 전달하지 않은 온갖 종류의 정보를 받아들인다. 그림의 배경도 타일을 보는 방식에 영향

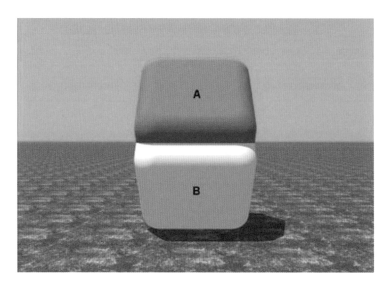

그림 4. 색의 착시 현상

을 미치지만, 뇌는 주로 두 타일이 맞닿은 가장자리(어두운 가장자리는 그림자고 환한 가장자리는 빛을 받고 있는 것처럼 보인다)에서 우리가 보고 있다고 생각하는 전혀 다른 두 색을 **만들어낸다**.

하지만 교묘하게 만들어낸 착시 효과를 볼 때가 아니어도, 색은 사실 감지하는 것이 아니라 만들어내는 것이다. 우리 눈이 감지하는 전자기파는 색이 없지만 우리 뇌는 그걸 색으로 보는데, 그것도 우리 가 실제 보는 색과 다른 색으로 보기도 한다. 예를 들어 색은 빛에 따라 다르게 보인다. "촛불 옆에서 본 색은 / 낮에 본 것과 다르리"라고

시인 엘리자베스 배럿 브라우닝은 썼다.[12] 하지만 우리는 낮에 보는 색을 진짜 색이라고 생각한다. 물론 낮에도 그림자 때문에 같은 사물의 부분 부분이 다른 색으로 보이기는 한다. 흰 그릇을 보아도 전체가 다 하얗게 보이지는 않는다. 그림자가 진 데가 있기 때문이다. 그럼에도 우리는 그게 흰 그릇이라고 확신한다. 하지만 화가가 흰 그릇을 흰색 물감만으로 묘사할 수는 없다. 우리 뇌는 색을 머릿속에서 만들어낼 뿐 아니라 조명 조건에 따라 보정해서 우리가 보는 것을 표준화한다.

색은 또 다른 색과 같이 보면 다르게 느껴진다. 레오나르도 다빈치의 제자가 스승에게 자기는 제자들에게 "색은 주변 배경에 따라 다르게 보인다"[13]는 사실을 가르치겠다고 고했다. 20세기의 전설적 화가이자 교육자 요제프 알베르스의 《색채의 상호작용》에 담긴 핵심도 바로 그것이다. 이 책은 물리적으로 제시된 색과 지각된 색의 필연적 불일치를 탐구한다.[14] 우리가 날마다 옷을 고르면서 이 옷과 저 옷이 어울리는지 대어볼 때 쓰는 일상적 직관도 바로 그런 것이다. 코미디언 로드니 데인저필드가 한 우스갯소리에도 같은 논리가 담겨 있다. "치과의사한테 치아가 누레진다고 말했더니 의사가 그러면 갈색 타이를 매라고 하더군요."

뿐만 아니라 우리가 눈으로 본 색이지만 실제 우리가 보는 사물에는 전혀 존재하지 않는 색도 있다. 미국 국기 그림을 30초 동안 집

중해서 본 다음 눈을 돌려 아무것도 없는 흰 종이를 응시해보라. 그러면 국기 모양이 보일 텐데, 대신 빨간 줄무늬가 청록색으로 보인다. 이걸 잔상이라고 부른다. 성조기를 계속 노려보다보면 망막의 붉은색 수용기가 피로해지는데, 이때 눈을 돌려 흰 종이를 보면 종이에서 반사하는 흰 빛이 피로하지 않은 녹색과 파란색 수용기를 자극하여 그런 색 이미지가 보이는 것이다. 청록색 줄무늬가 있는 깃발이 눈에 보이지만 사실 그런 깃발은 없다.

우리는 눈을 감고도 색을 볼 수 있다. 눈을 비비면 눈꺼풀 뒤쪽에 색의 덩어리가 떠다니는 것처럼 보일 때가 있다. 이것을 안내眼內섬광이라고 한다. 과학적으로는 망막의 원자가 만들어내는 생체광자 때문이라고 설명된다. 일종의 빛이지만, 태양의 전자기에너지에서 나온 빛이 아니라 심해 생물이 내는 빛과 비슷한 것이라고 볼 수 있다.

뉴턴 물리학으로는 이런 환영을 설명할 수 없지만 뉴턴도 이런 현상의 존재를 알고 있었다. 뉴턴은 1665년 무렵부터 쓰기 시작한 노트에 다양한 색채 실험을 기록해놓았는데, 뾰족하고 날카로운 칼을 "내 눈과 뼈 사이에 찔러 눈 뒤쪽 최대한 깊이까지 밀어 넣는" 실험도 했다. "긴 바늘 끝으로" 눈을 자극했더니 "희거나 어둡거나 색이 있는 원"이 보였다고 한다(그림 5).[15] 말할 필요도 없지만 이 실험은 집에서 따라 하면 안 된다.

사실 이런 색들만 환영인 것이 아니라, 모든 색이 근본적으로 환

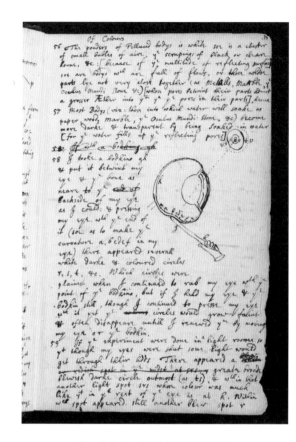

그림 5. 아이작 뉴턴, "색에 대하여", 실험 58,
캠브리지 대학 도서관 필사본 3995번

영이다. 색에는 색이 없다는 것은 객관적이고 물리적인 사실이다. 색
에 있어서는 항상 눈으로 보이는 것만이 전부가 아니다.

살아 있는 색

이것이 바로 이 책에서 하려는 이야기이다. 눈으로 보는 것과, 눈에 보이지 않는 훨씬 더 많은 것들. 이 책은 우리가 어떻게 색을 보는가, 무엇을 보거나 본다고 생각하는가, 인지하거나 상상한 색으로 무얼 하는가에 대한 책이다. 우리가 어떻게 색을 만들고 색은 우리를 어떻게 만드는지에 대한 책이다. 이 책은 주제별로 나뉘거나 시간 순서대로 나아가지 않는다. 관심이 가는 작은 주제를 내키는 대로 다룬다. 책의 구조를 짤 때 색을 기준으로 삼았으니, 이 책은 앞에서부터 읽어도 되고 좋아하는 색부터 읽어도 된다. 열 장으로 되어 있는데, 일단 무지개를 사정없이 풀어헤쳐 무지개를 구성하는 일곱 색깔 순서를 따라간 다음 검은색, 흰색, 회색 세 장을 더 붙였다. 이 세 색은 무채색이라 가시광선 스펙트럼에 나타나지 않고 색표준으로 정의되지 않지만 그래도 우리 관심사의 스펙트럼에는 들어간다.

각 장에서 제목이 된 색을 초점 삼아 색이라는 주제를 색 자체만큼이나 매혹적으로 만드는 여러 면모를 탐구한다. 실제 삶에서도 그렇듯이 색은 상징이 된다. 장마다 한 가지 색을 중심으로 색이 우리 삶에서 어떤 존재이고 의미인지를 다양한 관점에서 살폈다.

학자인 친구가 이 책 초고를 읽어보고 책의 중심 논지가 두 겹으로 되어 있다고 파악했다. 색이 자아와 세계 사이를 왔다 갔다 하니

존재론적으로 순수하지 않다는 점, 그리고 색이 온갖 종류의 은유로 사용될 수 있으니 비유적으로 난잡하다는 점 이렇게 두 가지 이야기를 한다고 읽었단다. 어느 정도 일리가 있는 말이긴 하지만, '순수하지 않다'와 '난잡하다'라는 표현이 나온 게 색을 그저 유혹으로 취급하는 흔한 반색주의反色主義 편견을 무의식적으로 장착해서가 아닌가 의심이 가기도 한다.[16] 색은 매혹적이지만 매혹이기만 한 것이 아니고, 다른 어떤 것과도 비교해 한정지을 수 없다. 색은 인간이라는 의미를 구성하는 본질적 요소다. 그보다 더 본질적인 것은 있을 수 없다.

책의 첫 장에는 '장미는 붉다'라는 제목을 붙였다. "장미는 붉다"라는 표현은 너무 빤한 사실을 말한다는 뜻으로 쓰는 문구이지만, 이 장에서는 붉은 장미가 과연 붉은지 알아본다. 우리가 색을 어떻게 지각하는지, 또 색의 본질이 무엇인지, 우리가 보는―더 정확하게는 우리가 머릿속에서 만들어내는 색의 속성이 무엇인지 생각한다. '색을 보는 눈an eye for color'이라는 표현이 그냥 남을 칭찬할 때 하는 말이 아니라 색의 구성 원리를 문자 그대로 진술한 것이라는 점도 알아볼 것이다. 이 책의 마지막에는 '회색 지대'라는 제목을 붙였는데, 회색은 칙칙하고 따분한 색이지만, 이 생기 넘치는 색의 세계에서도 한때 회색 하나만으로 이루어진 사진, 텔레비전, 영화가 사람들에게 사랑받던 때가 있었다. 그런 화면을 '흑백'이라고 부르지만 사실 화면 거의 전체가 회색이다(포르노그래피 이미지일 때에는 다른 색 이름을 붙이기

는 했다. 포르노 영화를 영어로는 '파란 영화', 스페인어로는 '녹색 영화', 일본어로는 '분홍 영화'라고 부른다).

그 중간에 색이 어떻게 인종적 차이를 표현하는 놀라울 정도로 부정확한 은유로 쓰이게 되었는지를, 아시아인이 언제부터 황인이 되었는지부터 시작해서 살펴보겠다. 또 우리가 보는(본다고 생각하는) 색을 재현하는 염료와 안료를 중심으로, 색이 물질과 얼마나 밀접한 관계가 있는지 들여다볼 것이다. 화가 페어필드 포터가 색은 우리가 아는 단어와 늘 상응하지 않고 "그 자체로 말할 수 없는 언어"라고 말하긴 했으나 색의 이름도 탐구해보려 한다. 이와 관련해 색 공간이라는 문제도 고찰한다. 허먼 멜빌이 《빌리 버드Billy Budd》에서 말한 것처럼 "우리가 색을 구분하지만 두 색이 섞일 때 정확히 어느 지점에서 색을 나누어야 할지는 모르는"[17] 까닭을 생각해본다. 이란 선거, 우크라이나 혁명, 조지 워싱턴, 나폴레옹 보나파르트, 〈오즈의 마법사The Wizard of Oz〉, 비둘기, 얼룩말, 고래, 리틀 블랙 드레스, 사소한 하얀 거짓말, 붉은 소책자 이야기도 나온다.

이 책 제목이 《온 컬러On Color》라니 너무 간결하다거나 너무 모호하다고 생각할지도 모르겠다. 하지만 정확한 제목이다. 이 책은 열 가지 색이 저마다 세계와 교차하며 만들어내는 열 가지 각도에서 본, 색에 대한 책이다. 각 장에서 우리가 사는 세상을 구성하기 위해 색을 사용하고 이해하는 다양한 방식을 파고들 것이다.

어떤 각도에서 바라보든 색은 눈부신 복잡함과 모순의 결합체다. 색은 "침묵과 신비, 그리고 논란 속에서 우리에게 다가온다".[18] 이 말은 작가 콜름 토이빈이 파란색에 대해 한 말이지만 어떤 색에 대해서도 맞는 표현이다. 그럼에도 우리는 눈앞에 있는 색을 으레 당연히 여긴다. 너무나 명명백백하니까. 어디를 보든 색이 보이고 우리는 습관적으로 색의 경험을 표준화하고 길들인다. 앞으로 나오는 열 장에서는 그걸 불가능하게 하려고 한다. 독특한 시각으로 색각을 뒤흔들어놓는 동시에, 그 시각들이 다 합해지면서 색이라는 주제를 또렷이 부각하게 할 생각이다.

물론 열 가지 색 말고도 색은 무수히 많다. 색이 몇 가지나 되는지 알 수는 없지만 사람 눈으로 1,700만 가지 이상의 색이 구분가능하다고 주장하는 과학자들도 있다. 230만 가지 정도라고 주장하는 사람도 있고, 어떤 사람은 좀 더 인색하게 34만 6,000가지라고 한다. 색을 연구하는 사람들은 기본색은 열한 가지밖에 없고 다른 색은 거기에 흰색이나 검은색을 섞은 것이라고 하기도 한다. 뉴턴처럼 일곱 가지 색깔밖에 없다고 생각하는 사람도 있다(사실 뉴턴은 각 색마다 "헤아릴 수 없이 많은 중간 단계의 색"이 있음을 인정했다). 벨로나 토착민은 세 가지만 있다고 생각한다. 어쨌거나 열 가지도 괜찮은 수다. 적어도 책을 쓰기에는 괜찮다.

1장
Red

．

당신이 묻고 싶은 질문이 들린다.
색이 된다는 것은 어떤 뜻인가?

— 오르한 파묵, 《내 이름은 빨강》

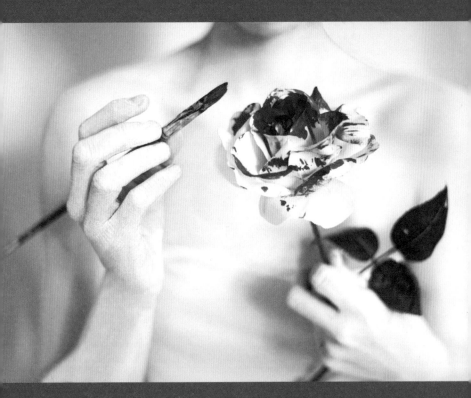

그림 6. 수재너 벤저민, 〈장미는 붉다Roses Are Red〉, 2016

Red ——————— 장미는 붉다

장미는 붉다. 물론 모든 장미가 다 붉진 않다. 제임스 조이스의 《젊은 예술가의 초상A Portrait of the Artist as a Young Man》 시작 부분에서 스티븐 디덜러스는 교실에 앉아 풀리지 않는 덧셈 문제를 노려보고 있다. 그런데 스티븐은 덧셈이 안 된다고 고민하는 대신 다른 것에 정신을 집중해 이 현실에서 벗어나려고 한다. "흰 장미와 붉은 장미. 아름다운 색이다." 이어 스티븐은 다른 색 꽃도 떠올린다. "연보라색, 크림색, 분홍색 장미." 그는 이 색들도 마찬가지로 아름답게 여기는데, 다만 "녹색 장미는 없다"는 사실을 떠올리고 아쉬워한다.[1]

실제로 장미는 여러 다양하고 아름다운 색을 띤다. 어떤 색이건, 지속되는 위안은 주지 못할지라도 세상의 문제들로부터—수학적 문제든 다른 문제든—일시적으로 벗어날 수 있게 해준다. 여하튼 장미 중에는 붉은 장미가 가장 많다(그렇기 때문에 "장미색"이라는 색 이름도

있다. 반면 튤립색은 없다. 튤립이나 장미나 색이 다양하기는 마찬가지인데). 미국 플로리스트 협회에 따르면 밸런타인데이에 판매되는 장미 가운데 69퍼센트가 붉은색이라고 한다. 분홍색도 빨강의 일종으로 보면 80퍼센트 가까이 된다.

붉은 장미가 얼마나 많든, 장미가 붉은색 말고 또 어떤 색일 수 있든, 장미 또는 다른 무엇이 붉다는 말이 실제 어떤 뜻인지는 실상 그렇게 명백하지 않다. 어쩌면 그건 중요하지 않고 색을 경험하는 것만으로 충분할지도 모른다. 그러나 이런 의문이 색에 대한 책을 시작하기에는 논리적으로 합당한 의문이라고 생각한다. 다만 색에 관한 것은 어떤 것도 논리적이지 않고 명백하지도 않다는 문제가 있지만.

빨강을 보다

얼핏 보기에는 말 그대로 아주 간단한 문제로 보인다. 색은 색이 있는 사물의 시각적 외양이고, 붉은 것은 붉다. 붉은 장미란, 연보라색이나 크림색 등등 우리가 일반적으로 빨간색의 변종이라고 보지 않는 색이 아닌 장미다. 이런 동어반복 이상으로 나가기는 어려워 보인다.

'빨갛다'라는 말은 빨간 사물의 색을 지칭하는 말이다(예외적으로 희한하게도 자연적인 '빨간' 머리카락 색만은 다른 사물에서 보았다면 거의 누구나 주황색에 가깝다고 할 것이다). 그러나 '빨갛다'라는 말이 빨간 것을 가리킨다는 말은 명료하지도 만족스럽지도 않다. 그럼에도 우

리는 빨강을 시각적 특징으로 강력하게 경험하기 때문에 유의미한 정의가 없다고 해도 그것 때문에 곤란해지거나 '빨강'이 정녕 무엇인가 의아해하지는 않는다. 의아해할 만한 게 있다는 생각조차 안 한다. 그런데 있다. 그게 색의 본질이다.

일단 이런 의문으로 시작해보자. 장미는 붉은가 아니면 그저 붉게 보이는 것인가? 두 가지가 다른 게 아니라 그냥 말만 바꾼 것이라고 생각할 수도 있다. 그렇지만 차이가 있다. 무언가가 붉다면, 당연하게도 보통 붉게 보인다. 그렇지만 어떤 게 그냥 '붉게 보이기만' 한다면 실제로는 붉은 게 아닐 수 있다. 해질녘의 산이 붉어 보일 수 있지만 빛의 착시 효과라고 하지 실제 산에 그런 속성이 있다고 생각하지는 않는다(그림 7).

장미의 붉은색은 장미에 속하는 속성이니 다르게 느낄 수 있다. 붉은 산은 저녁 햇살이 실제 색을 왜곡해 그렇게 보이는 것일지라도 붉은 장미의 붉은색은 본질이 발현된 것이라고 본다. 우리는 상식적으로 붉은 장미는 '붉어 보이기만' 하는 게 아니라 실제 붉다고 생각한다.

좋다. 이렇게 존재와 현상을 구분하는 게 합리적인 듯하다. 그런데 물리적 속성을 좀 더 깊이 생각해보면 이런 생각도 흔들리며 더욱 흥미로운 점이 나타난다. 예를 들어 30센티미터 나무 자는 어떻게 보이든 상관없이 언제나 30센티미터다. 길이는 자의 객관적 속성이다.

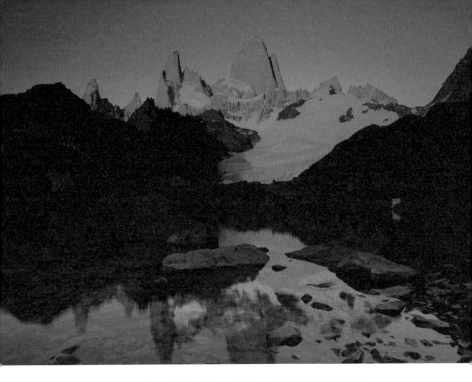

그림 7. "붉은" 산, 아르헨티나 로스글라시아레스 국립공원

관찰자와 무관하다는 점에서 객관적이다. 자는 그대로인데 관찰자가 잘못 파악할 수는 있다. 방 저 멀리에서 보거나 아니면 어떤 각도에서 바라보면 자가 짧아 보일 수 있고, 사물을 실제보다 작게 보는 소시증小視症(micropsia)이라는 신경 이상이 있는 사람이 보면 작아 보일 것이다(반대로 거시증이 있는 사람이 보면 커 보인다). 그러나 어떤 환경에서 보든, 관찰자의 시력이 어떠하든 자는 언제나 30센티미터다. "30센티미터 자는 얼마나 긴가?"라는 질문은 "그랜트의 무덤에 묻힌

사람이 누구지?"처럼 질문에 답이 들어 있다.

"빨간 장미는 무슨 색이지?"라는 질문도 얼핏 마찬가지 같지만 그렇지 않다. (사실 "그랜트의 무덤에 묻힌 사람이 누구지?"라는 질문의 답도 생각만큼 빤하지는 않다. 그 무덤에는 미국 18대 대통령 그랜트뿐 아니라 부인 줄리아 워드 그랜트도 함께 묻혀 있기 때문이다.) 색과 길이 모두 사물의 속성이지만 다른 종류의 속성이다. 길이는 다양한 방법으로 확인할 수 있지만 색은 눈으로만 확인할 수 있다. 길이는 공간적 거리다. 그렇다면 색은… 글쎄, 뭘까?

색은 사물의 외양의 특별한 면이라고 할 수 있을 것 같다. 어떤 면인가? 어쩔 수 없이 '색'이라고 대답하고 싶어진다. 그게 문제다. 색에 대해 이야기할 때에는 늘 순환논법에 갇히는데 거기에서 대체 어떻게 빠져나올지 알 수가 없다.

그래도 노력은 해봐야지.

그러니까 이번에는 왜 빨간 물체가 빨갛게 보이는지 밝히는 것에서 다시 시작해보자. 좀 더 정확히 말하자면 정상 시각을 가진 관찰자가 정상 조명 상태에서 볼 때 빨간 물체가 왜 빨갛게 보이느냐고 해야 할 것이다. 투박한 표현이긴 하나 해질녘의 붉은 산이라는 난제를 제거해준다. 물론 무엇을 '정상'이라고 하느냐는 새로운 문제가 생기는 것은 사실이지만 그 문제에 대해서는 나중에 생각하기로 하자. 지금은 일단 이 조건 안에서 질문에 답해보자. 쉬운 답은 '물체가

빨갛기 때문'으로, 단순하고 직관적이기도 하다(우리 모두 속으로 그렇게 생각하고 있기도 하고). 그렇지만 이는 질문을 슬쩍 피해가는 방법이다. 게다가 사실이 아니기도 하다.

기원전 5세기에 이미 데모크리토스가 사물에 "색이 있는 것처럼 보일 뿐"이라고 했다. 데모크리토스는 놀라울 정도로 선견지명이 있는 사람이어서 실재하는 것은 "공간과 원자"뿐이라고 했다.[2] 그러나 오랜 세월 동안 이 말에 동의하는 사람은 거의 없었다. (플라톤은 데모크리토스의 글을 전부 태워버리고 싶어했다고 한다.)[3] 대부분 사람들은 사람의 감각이 세상을 있는 그대로 드러내도록 설계되었다고 믿었다. 그래서 색은 세상의 진짜 속성이고 우리가 시각으로 색을 알아볼 수 있는 것이라고 확신했다.

그러나 감각에 대한 생각이 서서히 바뀌기 시작했고, 18세기에는 감각과 과학이 충돌하게 되었다. 현미경과 망원경이 발명되면서 우리 맨눈으로는 실제 세계를 제대로 이해할 수 없음이 명백해졌다. 과학의 발달로 여러 다양한 현상을 더 잘 이해하게 되면서 색채 감각과 이전까지 외적 요인이라고 생각했던 것을 점점 구분하게 됐다. 전에는 색이 당연히 색이 있어 보이는 사물에 속한 것이라고 생각했는데, 이제는 다른 곳에 있다는 말이 자꾸 나왔다. 색이 사물이 아니라 우리가 보는 빛에 있다거나, 최종적으로는 빛을 색으로 보게 하는 뇌에 있다고 했다.

여러 과학자들 덕에 색에 대한 오늘날의 과학적 이해에 이르렀으나 그중에서도 아이작 뉴턴의 공이 가장 크다. 뉴턴은 1665년 무렵에 처음으로 "색이라는 유명한 현상"이란 것을 탐구하기 시작했는데 색이 물체에 있는 것이 아니라 그 물체를 비추는 빛의 작용이라고 생각하게 됐다.[4] 빛이 주위를 밝혀서 사물의 색을 드러내는 것이 아니라, 빛이 바로 우리가 보는 색의 근원이라는 것이다.

빛은 우리가 보통 생각하는 빛이 아니고 다양한 "색의 광선"으로 "구성된" 빛이라고 뉴턴은 말했다. "태양 광선이 한 가지 종류의 광선으로만 구성되어 있다면 세상에 색은 한 가지밖에 없을 것이다."[5] 뉴턴이 빛을 구성하는 색이라며 프리즘 실험으로 보여준 '광선'(정확한 용어는 아니다)이 우리가 보는 색의 근원이다.

그렇지만 광선이 어떻게 색을 내는지는 명확하지 않았다. 뉴턴은 광선 자체에는 "빛이 없지만" "색의 감각을 자극할 수 있다"[6]고 확신했다. 빛을 받은 물체의 물리적 속성이 그 물체를 비추는 빛에 반응하여 어떤 광선은 흡수하고 어떤 광선은 반사하여 색의 '감각'을 만들어내는지에 따라 우리가 이 색이나 저 색을 본다고 짐작했다.[7]

이런 내용들이 현대에 접어들어 다듬어지고 명료해지고 강화되긴 했으나 오늘날에도 여전히 색을 이해하는 데 기반이 되는 것은 뉴턴 이론이다. 후대에 뉴턴 이론에 추가된 사실 가운데 가장 중요한 것은 빛이 반사되었을 때 생겨나는 '색의 감각'에 대한 부분이다. 뉴

턴 물리학이 신경생물학으로 보충되었다고 할 수 있다. 장미가 붉으려면 반사된 빛을 시각계가 감지하고 우리가 '빨강'이라고 인식하는 색 경험을 일으켜야 한다. 우리는 이 과정에 대해 꽤 많이 알게 되었으나 아직도 여전히 빨간 것이 빨갛게 보이는 까닭을 완전히 안다고 말할 수는 없다.

빛의 반사라는 물리적 현상은 알기 쉬운 편이다. 망막에 있는 수백만 개의 광수용기 세포(간상세포와 세 종류의 원추세포)의 활동도 비교적 잘 알려져 있다. 신경과학이 발달해 시신경에서 대뇌피질로 정보가 전달되는 흐름도 정확히 그려낼 수 있게 됐다. 그러나 뇌가 정보를 어떻게 해석해 색의 경험으로 바꾸는지는 여전히 미스터리다.

뇌 안의 뉴런은 전기자극을 주고받는데 이런 활동 가운데 일부가 색으로 느껴진다. 그러나 설명이 생략된 부분이 많다. 이 '색 신호'란 것을 어떻게 색으로 바꿀 수 있는지는 분명하지 않다. 우리가 보는 색이 세상에 있는 색이라고 생각했을 때가 속편했을 것이다. 하지만 이제는 우리가 보는 색이 '정신의 색'이라는 사실이 밝혀졌다.[8]

색이 어떻게 거기에 생겨나는지는 여전히 모른다. 인지과학에서 색 지각에 대해 다양한 설명을 내놓았으나, 마술사가 귀 뒤에서 동전이 나타나게 하는 마술을 부렸다고 말할 뿐 그 마술에 어떤 트릭이 있는지 설명하지는 않는 것과 대체로 비슷하다. 우리는 이런 마술이 어떻게 가능한 것인지 모르지만 그게 마술이라는 사실, 우리의 마

음이 마법사라는 사실 정도만 알 뿐이다. 색은 마음의 산물이다. 길이나 형태와 다르게 색은 그 자체로 존재하지 않는다. 색은 철학적 용어로 '상대적'이라고 부를 수 있는 것이니 속성이라기보다는 경험이라고 보아야 할지도 모르겠다.[9] 그러니까 색은 존재한다기보다 발생한다고 해야 할 것이다.

당연히 일반적인 상황에서는 색이 어떻게 생겨나든(아니면 보이든, 있든) 달라지는 건 없다. 왜 색이 보이는지는 중요하지 않다. 자동차에 시동을 걸고 액셀러레이터를 밟으면 왜 앞으로 나가는지, 어떻게 해서 스마트폰으로 인터넷에 연결할 수 있는지 몰라도 아무 상관 없는 것과 마찬가지다. 그냥 이런 일들이 일어나리라고 믿을 수 있으면 되는 것이다. 장미의 붉은색도 마찬가지다.

그런데 과학자들이 말하는 것이 옳다면, 마음의 산물인 빨간색은 놀라울 정도로 믿기 어려운 것이라고 한다. 색을 지각하는 누군가가 없다면 색도 없다는 말이니, 보는 사람 없이는 붉은 장미는 더 이상 붉지 않다고 할 수 있다. 보는 사람이 들어왔다 나갔다 하거나 눈을 깜박일 때마다 빨강색이 켜졌다 꺼졌다 한다는 의미는 아니다. 스위치처럼 작동한다는 뜻이 아니라 색은 경험될 때에만 색이 된다는 말이다. 갈릴레오도 비슷한 생각을 했다. 갈릴레오는 색, 맛, 냄새 등에 대한 글을 썼는데, 이런 것들은 "감각하는 신체 안에만 존재하는 무언가를 가리키는 순수한 이름puri nomi이다. 따라서 지각하는 몸이

사라지면 이 특질들은 사라지고 없어진다"라고 했다.[10] 다시 말해 장미는 그 자리에 그대로 있을지라도 붉은색은 없다.

상식적으로 생각하면 그럴 수 없다. 그러나 과학에서는 그렇게 말한다. 갈릴레오는 그걸 반대로 설명해서 더 충격을 주었다. 실은 보는 사람이 사라졌을 때 색이 '사라진다'기보다는 보는 사람이 없으면 색이 '존재하지 않는다'에 가까울 것이다. 보는 사람이 없는 방 안에 있는 빨간 장미나 어두워서 장미가 보이지 않는 방에 있는 빨간 장미는 빨갛지 않다. 빨갛다는 사실을 우리가 못 보기 때문에 빨갛지 않은 게 아니라, 보지 않으면 빨강이라는 속성이 사실 없는 것이기 때문이다.

그냥 장미, 아마도 색을 띨 가능성이 높은 장미가 있을 뿐이다. 어쩌면 꺼져 있지만 언제라도 따뜻해질 수 있는 난로와 비슷하다고 할까. 이게 이상하게 들리는 까닭은 우리가 색이 무엇인지 내내 잘못 이해하고 잘못 묘사했기 때문이다(혹은 신경 쓰지 않았거나). 과학적 설명 안에서는 빨간 것이 아무것도 없다. 빨간색의 지각이 있을 뿐이다. 사실 지각을 하는 사람이 없다면, 빨간색이 없을 뿐 아니라 색이라고 생각할 수 있는 것 자체가 없다.

이것은 직관을 거스르는 말이다. 장미가 붉다면, 얌전히 계속 붉은 채로 있었으면 좋겠다. 관찰자는 장미의 빛을 드러내는 역할을 할 뿐 색을 구성하는 필수 요소는 아니라고 말할 수 있다면 좋을 것 같

다. 그래야 색을 '우리가 감지할 수 있는 물체의 안정적인 시각적 속성'이라고 보는 우리 직관에 더 잘 들어맞기 때문이다. 그러나 이해하고 받아들이기 어려운 이야기이긴 해도, 색이 존재하려면 지각하는 사람이 반드시 필요하다. 지각하는 존재가 없다면 거기 있는 것은 그냥 장미일 뿐이다.

색이 실재가 아니라는 말은 아니다. 현실이 우리가 상상하는 것과 다르고 더 알기 어렵다는 의미다. 색에 대한 우리의 생각 가운데 사실이 아닌 것이 있긴 하나, 그래도 색은 분명히 있다. 코페르니쿠스가 해가 동쪽에서 뜨지 않는다는 걸 알려줬을 때 받은 큰 충격도 이미 극복하고 넘어선 우리이니 아마 이것도 받아들일 수 있을 것이다.

20세기 독일 문화평론가 발터 베냐민의 말대로 "색은 반드시 보여야만 한다"[11]라는 것만은 사실이다. 당연하고 자명한 말을 왜 하나 싶지만 사실 베냐민의 말은 색에 관한 중대한 사실을 지적한다. 사물의 미시물리학적 속성이나 빛의 구성, 시각 신경이 정보를 전달하고 처리하는 과정을 이해하는 것만큼이나 중요한 지점이다. 색이 보이지 않는다면 색이 존재한다고 생각할 이유가 없으니 어쩌면 그보다 더 중요하다고도 할 수 있다.

그런데 색이 보이고, 따라서 우리는 색이 존재한다는 걸 안다. 이게 색이 존재하게 되는 과정의 일부다. 우리가 색을 본다. 그것에 더 이상 덧붙일 말도 없고 덧붙일 필요도 없는 것 같다.

빨강을 알다

이런 생각을 근간으로 엄밀한 이론을 펼친 철학자들이 있다. 이들은 여러 말을 보태보아야 색을 이해하는 데 도움이 되지 않는다고 한다. 어떻게 색을 보게 되는지에 관련된 과학적 사실을 전부 다 안다 해도, 색의 본질적 속성은 오직 한 가지 방법, 곧 시각적 경험을 통해서만 드러나기 때문이다(그래서 이런 철학적 입장을 '드러냄revelation 이론'이라고 부르기도 한다).[12] 색에 있어서는 경험이 최고의 스승일 뿐 아니라 유일한 스승이다.

버트런드 러셀은 100년 전에 이렇게 말한 것으로 유명하다. "내가 보는 특정 색조에 대해… 많은 이야기를 할 수 있겠지만… 이런 말을 통해 색에 대한 여러 사실을 알게 된다 하더라도 색 자체에 대해서는 조금도 더 알게 되는 게 없다. 색에 대한 지식은 색과 관련된 사실에 대한 지식과는 달라서, 내가 색을 보면 완벽하고 철저하게 알 수 있지만, 그것에 대해 그 이상의 지식은 이론적으로 불가능하다."[13]

러셀의 구분이 좀 이해하기 힘든 면이 있기는 하지만 색이 생겨나는 과정에 대한 과학적 설명보다 색 경험의 직접성을 강조한 점은 설득력 있다. 다만 "색에 대한 지식"을 오직 색 경험으로만 얻을 수 있다고 한다면, **정의상**, 이미 아는 것 이상을 알 수는 없는 셈이다.

'드러냄 이론'과 유사한 러셀의 주장은 인식과 경험 사이의 경

계를 지운다. 러셀이 "색 자체"라고 부른 것이 색에 대한 감각을 의미하게 된다(러셀은 "내가 보는 특정 색조"라고 말했다). '색 자체'가 러셀이 보는 그 색조라면 지각을 통해 얻는 것 이외에 본질적인 지식이란 있을 수 없다.

그렇지만 무언가가 '어떤 색'인데 '다른 색'으로 보일 때가 있다는 사실은 어떻게 설명해야 할까? 예를 들어 해질녘의 붉은 산 같은 경우는? 혹은 빛 조건은 다르지 않아도 배경이나 맥락이 달라서 같은 색이라도 다르게 보이는 착시 효과는 어떠한가? 그 가운데 어떤 것이 '색 자체'인가?

일례로 그림 8의 〈드레스〉를 보자. 2015년 2월 26일 이 드레스가 인터넷 세상에서 화제가 됐다. 이 드레스가 무슨 색이냐고 묻는 페이스북 글이 텀블러로 옮겨지고 금세 입소문을 타고 퍼져나갔다. 케이티 페리, 테일러 스위프트, 존 베이너 등등 수천만 명이 트위터에서 드레스 색을 가지고 논쟁을 벌였다. 엘런 디제너러스는 "오늘부터 전 세계 사람은 둘로 나뉜다. 파검 아니면 흰금"이라고 트윗했다.[14] 몇 주 동안 이 드레스가 '실제로' 무슨 색인지 열띤 토론이 벌어졌고 이 밈meme은 뉴스 기사로까지 다뤄졌다.

이 드레스가 러셀에게는 골치 아픈 문제였을 것이다. 이 드레스에서 우리가 "완벽하고 철저하게" 안다는 색은 어떤 것인가? 러셀은 각 개인이 드레스를 볼 때 보는 색이라고 말했을 것이다. 그러니까

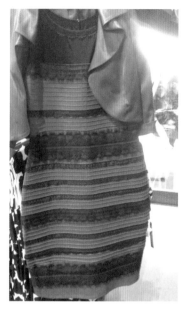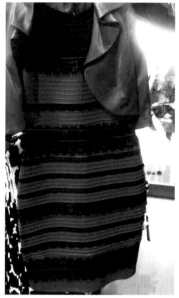

그림 8. 〈드레스〉, 2015

금색과 흰색이거나, 아니면 파란색과 검은색이라는 말이다. 이런 불일치가 일어나는 까닭은 사람의 뇌가 각각 조명 조건을 가정하고 색을 '보정'하기 때문으로 보인다. 사람들은 실제 드레스가 아니라 드레스의 사진을, 그것도 각자 디지털 화면을 통해 보면서 어떤 시각 정보는 처리하고 어떤 것은 폐기할지 저마다 다르게 결정한다. 그러나 러셀 입장에서는 어떤 색이든 내가 보는 색은 내가 아는 색이다. 그것으로 충분하다고 한다. 어떤 드레스를 보든 그 색을 "완벽하고

철저하게"아는 것이다. 내가 본 색이 뇌에 작용하는 빛의 조화거나 머릿속에서 일어나는 '사기'라고 하더라도 말이다.[15]

궁극적으로 색이란 빛의 조화이거나 사기라고 할 수 있을 것이다. 하지만 러셀에게 그건 중요하지 않다. 드러냄 이론의 관점에서는 "보는 것이 얻는 것이다". 곧 러셀에 따르면 "색과 관련된 사실에 대한 지식"이 아니라 "색 자체에 대한 지식"만이 중요하다. "내가 색을 보면 완벽하고 철저하게 알 수 있지만, 그것에 대해 그 이상의 지식은 이론적으로 불가능하다."

하지만 "완벽하고 철저하게"라는 표현이 철학적 의도 안에서는 정확히 쓰인 단어라고 할지라도 상식 밖이라는 생각은 떨쳐버리기 어렵다. 이 표현도 부족하고, 이 이론도 기대에 못 미치는 것 같다. 대부분 사람들은 드러냄 이론을 이해해야 할 필요성조차 느끼지 못할 것이다. 이 이론은 색에 대한 다른 철학적 이론들보다 크게 만족스럽지도 않고 오히려 불충분하게 느껴진다. 여기에서 어떤 **지식**이라는 걸 과연 얻을 수 있느냐는 의문도 든다.

그럼에도, 이 이론은 다른 색채 이론과 달리 색 경험이 환원 불가능함을 일깨워준다는 점에서 유용하다고 할 수 있다. 또한 전문 영역을 떠나 '색'이라는 단어로 세상의 사물에서 보이는 현저한 면을 문제없이 가리킬 수 있다는 점도 일깨워준다. 이것도 괜찮은 일이다. 문제는 색이라는 게 매우 문제가 많을 수 있다는 점이다. 덧붙일 이

야기가 너무나 많다.

우리는 장미가 붉다는 것을 볼 수 있지만, 그러려면 '보아야만' 한다. '보아야만' 한다고 말하는 까닭은, 선천적으로 앞을 볼 수 없는 사람이 '빨강'을 상상할 수 있도록 설명할 방법이 없기 때문이다. 또 볼 사람이 아무도 없다면 장미는 붉지 않을 것이다. 어쨌든 최소한 장미를 보면 붉게 보이기는 한다.

빨강을 보다?

그러니까, 해가 날 때나 아니면 불이 켜져 있을 때 다수의 장미가 그렇게 보인다는 말이다. 플로리스트에게 물어보면 맞다고 할 것이다. 색맹이 아닌 플로리스트에게 물어야 하지만. 남자들 가운데 8퍼센트, 여자 중에는 1퍼센트가 안 되는 사람들이 색각 이상이 있다고 한다. 하지만 정말 색을 전혀 구분하지 못하는 사람은 없다. 망막에 있는 두 종류의 광수용기 중 하나인 원추세포 기능 이상으로 인해 일어나는 여러 종류의 색각 이상을 흔히 색맹color-blindness이라고 부르는데 정확한 명칭은 아니다. 색맹 가운데 가장 극단적이고 드문 형태를 전색맹achromatopsia이라고 하는데, 전색맹이 있는 사람은 원추세포가 전혀 작동하지 않아 간상세포만을 이용해 빛을 처리한다. 간상세포는 빛이 아주 약할 때 빛을 감지하는 세포다. 전색맹은 간상세포만으로 빛을 감지하기 때문에 세상이 회색으로 보인다.

더 흔한 색각 이상은 세 가지 원추세포 가운데 하나가 기능하지 않아 가시광선 스펙트럼에서 특정 범위의 색을 감지하지 못하는 경우다. 정상 시각인 사람은 각각 다른 색에 반응하는 세 가지 원추세포가 함께 색을 감지하기 때문에 모든 색을 볼 수 있다. 색각 이상이 있는 사람들은 일부 색을 구분 못하는데 적색과 녹색을 구분하지 못하는 경우가 가장 흔하고 노랑과 파랑을 구분하지 못하는 경우도 있다. 1917년 일본의 시노부 이시하라 교수가 만든 '이시하라 검사'는 원 안에 여러 색의 점을 다양한 형태로 배치해 색각을 검사한다.

'정상' 시각인 사람들은 그림 9에서 주황색 점으로 이루어진 숫자 6을 본다. 색각 이상이 있는 사람은 숫자를 보지 못한다. 색각 이상이 있는 친구한테 이 그림을 보였더니 "색깔 동그라미들이 보이는데, 노랑하고 파랑(확실치 않음), 녹색, 주황색도 좀 있네"라고 대답했다. 우리 시대에는 웬만한 표현을 다 미화하고, 부당하게 비교하고 차별하는 것을 금기시하지만, 색각 이상은 차이가 아니라 결함이라고 해도 무리가 없을 것 같다. 그렇지만, 색각 이상이 있는 사람들이 본 색을 뭐라고 해야 할까? 착각인가? 오해인가? 환상인가? 색각 이상이 있는 사람은 자기가 본 어떤 색을 '노랑'이라고 부를 수밖에 없을 것이다. 그러나 그것이 다른 사람들이 보는 색의 이름과 반드시 일치하지는 않는다. 정상 시각인 사람은 색각 이상자가 '노랑'이라고 본 것을 잘못 보았다고 말할 수도 있을 것이다. 색 이름은 정상 조명

그림 9. 이시하라 검사표 11번

상태에서 정상 시각을 가진 사람이 보는 색에 따라 붙여진 것이기 때문이다. 물론 우리가 보는 색은 모두 환영이지만.

이렇게 '정상성'을 내세우는 것에 대해 반감을 가질 수 있다. (정상의 정의 자체가 순환논법이기도 하다. 이를테면 '정상은 보통 정상이라고 간주되는 것이다'라는 식으로. 아니면 '대다수의 사람들이 경험하는 것'이라는 등 통계적으로 지칭하기도 한다.) 그러나 이 경우에는 '정상' 시각은 순

환논법이나 통계로 정의되는 게 아니라 질적으로 규정된다는 면에서 이 단어의 사용을 정당화할 수 있을 듯하다. '정상 시각'이란 사람의 망막에 있는 세 가지 세포가 최적으로 기능하여 가시광선에 포함된 에너지 파장을 흡수할 수 있는 상태. 세 가지 원추세포 가운데 한 가지 이상 세포의 색 감수성에 제약이 있는 사람은 '이상이 있다'고 정의한다. 그러니까 색은 으레 색각 이상이 있는 사람이 아니라 최적의 기능을 하는 시각계가 보는 것을 가리키는 것이다.

비둘기가 이 말을 들었다면 아마 (웃을 수 있다면) 웃을 것이다. 비둘기 눈에도 인간의 눈과 비슷한 기능을 하는 광수용기가 있는데 원추세포가 사람보다 한 종류 더 있다. 두 종류가 더 있다고 하는 과학자들도 있다. 그래서 사람은 삼색형 색각을 가진 반면 비둘기는 사색형 (혹은 오색형) 색각이 있다. 무슨 뜻인가 하면 사람은 세 가지 종류의 원추세포가 각각 다른 파장의 빛에 반응해서 가시광선 스펙트럼을 지각하지만, 비둘기는 네 가지, 어쩌면 다섯 가지의 원추세포를 가지고 있기 때문에 사람보다 훨씬 더 복잡한 색 경험을 할 수 있다는 의미다. 비둘기는 사람이 보지 못하는 색을 보고, 우리가 보는 색이라도 다르게 본다. 우리 장미가 비둘기 눈에는 빨갛게 보이지 않는다.

그게 중요한가? 어쩐지 께름한가? 독수리는 사람보다 훨씬 멀리 보고 올빼미는 어둠 속에서도 잘 본다는 사실은 쉽게 인정할 수 있다. 그렇지만 비둘기가 우리보다 색을 더 잘 본다는 걸 인정하는

건 좀 다른 문제 같다. 사실 독수리나 올빼미 등의 시각이 탁월하다는 주장과 다를 게 없는데도 어쩐지 쉽게 포기할 수 없는 무언가가 있다. 색이 너무 중요하게 생각되어서 승복하지 못하는 것일지도 모르겠다.

이제 비둘기의 색 처리 기관이 인간보다 더 정교하다는 것을 알게 되었다. 그렇다면 정상 시각을 가진 사람이 본 색은 무엇인가? 착각인가? 오해인가? 환상인가? 정상 시각인 사람은 자기가 본 어떤 색을 '노랑'이라고 할 수밖에 없다. 그러나 그것이 비둘기가 보는 색의 이름과 반드시 일치하는 것은 아니다.

정상 시각인 사람과 비둘기의 관계는 색각 이상인 사람과 정상 시각인 사람의 관계와 똑같은 듯하다. 그러니 어떤 것이 착각인지는 비둘기가 결정해야 할지도 모르겠다. 아니면 뭐가 옳은가 하는 기준은 각 생물종마다 고유하게 존재한다고 해야 할까? 정상 시각인 비둘기가 빨갛게 보는 것은 비둘기에게 빨간 것이고, 정상 시각인 사람이 빨갛게 보는 것은 사람에게 빨간 것이라고. 두 가지가 같은 색은 아니다. 하지만 그래서?

색 이름은 한 종의 생물에만 국한된 것이라고 생각하는 것이 좋은 해결책일 수도 있다. 그러면 무신경한 인간중심주의에서 벗어날 수 있고, 또 색은 '눈에 들어오는 빛의 파장을 신경이 처리하여 생기는 것'이라는 기능적 정의를 유지할 수도 있다. 또 비둘기의 빨강이

건 사람의 빨강이건 어느 쪽이 '진짜' 색이라고 주장하지 않는다는 장점이 있다.

아쉬운 점은 '색이란 어떤 것인가?'라는 질문에 대답하기가 더 어려워졌다는 것이다. 색이 무엇이든 간에, 이제 그것을 구체적 시각 경험이라고 말할 수 없기 때문이다. 우리가 보는 색을 비둘기는 다르게 볼 것이고, 다른 종에 속하는 동물은 또 다르게 볼 것이다. 붉은 장미는 그러니까 최소 두 가지 색이다. 철학자 조너선 코언은 그게 사실이지만 그렇다고 혼란스럽지는 않다고 한다. "한 가지 물체가 내 눈에는 녹색으로 보이면서 동시에 창턱에 앉은 비둘기에게는 녹색이 아닌 것으로 보인다는 것을 받아들일 수 있다." 코언은 이렇게 인정해도 아무 문제도 발생하지 않는다고 말한다. "비둘기 등 인간이 아닌 개체가 인식한 속성이 인간이 인식한 속성과 다르다고 하더라도 같은 종류의 속성인 것은 사실이다. 다시 말해 그것은 **색**이다."[16]

하지만 "다시 말해" 어쩌면 '색'은 색이 아닐 수도 있다. 비둘기에게 '색'이라는 단어가 없다는 점 하나만 보아도 그렇다. 인간만은 색 감각을 개념화하고 우리가 보는 특정 '색'으로, 우리가 '색'이라고 생각하는 경험의 범주로 취합한다. 대부분 동물은 빛의 파장을 감지하고 처리하고 반사율 차이를 구분한다. 빛을 감지하고 구분하는 능력이 있으면 짝짓기, 먹이 찾기, 포식자 알아보기 등에 많은 이점이 있기 때문이다. 그러나 아무리 시각계가 발달되어 있다 하더라도 사

람이 아닌 동물이 색을 느끼기만 하는 게 아니라 추상화하고 개념화할 능력이 있거나 그럴 필요를 느낄 것 같지는 않다. 비둘기에게 (그리고 다른 동물들에게도) 색 감각은 있다. 그러나 '색'은 오직 인간에게만 있다.[17]

또 물론 인간만이 색에 이름을 붙일 언어를 가지고 있다. 그런데 또 다른 철학자는 감각에 대해 말하며 "색은 '우리의' 용어가 아니다"라고 말해 방금 우리가 빼앗았던 권리를 다시 복권시킨다. "비둘기의 색에도 인간이 경험하는 색과 똑같은 권위를 부여해야 한다."[18] 이런 관대함이 "원칙에 맞다"라고도 한다. 하지만 사실 '색'은 '우리만의' 용어다. 사람 말고 누가 그걸 쓸 수 있겠는가? 비둘기에게는 단어가 없다. '색'은 우리가 보는 세상에서 특히 감각적인 면을 지칭하기 위해 우리가 사용하는 단어고, 따라서 사람만이 색이 무엇인지 결정할 수 있고 결정해야 한다.

비둘기나 다른 동물이 색을 경험할 수는 있으나 색 개념이 없음을 입증할 수는 없다. 다만 동물들에게는 색을, 아니 다른 어떤 것이든 지칭할 언어가 없다. 그렇다고 색 개념이 없다고 단정할 수는 없겠지만, 동물들의 행동에서 색 개념이 있다는 증거가 드러나지도 않고 색 개념에 확실한 진화적 이점이 있을 것 같지도 않다.

그렇다면 인간의 이러한 추상적 개념화에는 어떤 이점이 있느냐는 의문이 떠오른다. 영장류 동물은 전부 감지와 분류를 통해 보상

을 얻는다. 사람도 색을 보고 잘 익은 과일을 찾고, 색으로 짝짓기 상대를 알아보기도 한다. 색을 개념화해서 얻는 이득은 이만큼 명백하지는 않지만, 이 책 전체에서 색의 개념화라는 주제를 다룰 생각이다. 지금은 무언가를 추상화하는 인간의 능력에서 얻는 이득이 막대하다는 점만 이야기하고 넘어가기로 하자. 간단히 말하자면 우리가 비둘기를 가지고 실험을 하지 그 반대가 아닌 것은 그 추상화 능력 덕이다.

또 장미는 대부분 빨갛다고 말하는 플로리스트의 말이 옳은 까닭이기도 하다. 비둘기는 '뭘 모르는군' 하면서 고개를 가로젓겠지만 말이다.

2장
Orange

무엇이 오렌지색인가? 아, 오렌지,
그냥 오렌지!
— 크리스티나 로제티, 〈무엇이 분홍인가?〉

Orange — 오렌지는 새로운 갈색

사람의 눈은 가시광선 스펙트럼의 미묘한 차이를 구분해 수백만 가지 색을 구별한다고 한다. 그렇지만 어떤 언어를 보아도 색을 나타내는 단어가 1,000개를 넘는 언어는 없다. '워터멜론 레드(수박 빨강)', '미드나잇 블루(한밤 파랑)' 등 단어를 합하거나 사물에 비유한 경우를 더해 헤아려도 마찬가지다. 대부분 언어에서 색 이름은 1,000개에 훨씬 못 미치고, 그 가운데 100개 이상을 아는 사람은 인테리어 디자이너나 메이크업 전문가를 제외하면 거의 없을 것이다.

어떤 언어에서든 색을 가리키는 단어는 언어인류학에서 '기본색 용어'라고 부르는 몇 개의 범주를 중심으로 분포한다.[1] 이 단어들은 구체적인 색을 묘사하는 말이 아니라 그냥 이름이다. 기본색 용어

그림 10. 존 발데사리, 〈밀레니엄 피스(오렌지를 곁들임)Millennium Piece (with Orange)〉, 1999

를 일반적으로 "색을 나타내는 단어의 최소 부분집합으로 어떤 색이든 그 가운데 하나로 분류할 수 있다"라고 정의한다.[2] 예를 들어 '빨강'은 빨갛다고 생각하는(혹은 빨갛게 보이는) 아주 다양한 색조들을 아우르는 기본색 용어다. 반면 각각의 색조에 부여하는 이름은 그 특정 색만을 가리키는 것이고 '빨강'처럼 여러 색을 아우르는 역할을 하지 않는다. 이를테면 '스칼렛scarlet(주홍)'은 스칼렛색만을 가리킨다.

붉은 색조를 가리키는 단어들 가운데는 그 특정 색조를 띤 사물에서 따온 이름이 많다. 예를 들어 마룬maroon(밤색)은 프랑스어로 '밤'이다. 버건디(포도주), 루비, 파이어엔진(소방차), 러스트(녹) 등도 마찬가지다. 크림슨crimson(진홍)은 좀 다른데 지중해에 사는 벌레 이름이다. 이 벌레를 말려서 선명한 빨간색 염료를 만든다. 마젠타magenta(자홍)도 특이하게 북부 이탈리아에 있는 소도시 이름을 따서 지었다. 1859년 6월 2차 이탈리아 독립 전쟁 와중에 나폴레옹군이 오스트리아군을 격파한 지역이다.

어디에서 비롯된 색 이름이건 이 단어들은 사실상 감춰져 있는 '빨강'이라는 명사를 수식하는 형용사다. 때로 지시 대상과 색의 연결고리가 모호할 때도 있다. 1895년 프랑스 화가 펠릭스 브라크몽은 '열정적인 님프의 허벅지cuisse de nymphe émue'■라는 붉은색이 정확히 어

■　같은 이름의 장미에서 온 색이름.

떤 색조를 가리키는 걸까 고개를 갸웃했다.³ 당연히 이 괴상한 색이름은 오래 쓰이지 않고 사라졌지만, 오늘날 주요 화장품 회사에서 소름끼치게도 '언더에이지(미성년) 레드'라는 색의 립스틱을 팔기도 한다.

영어에서는 다른 기본색 용어도 빨강과 비슷하게 특정 색조를 띤 사물에서 유래한 묘사적 단어들로 세분된다. 녹색을 예로 들어보자. 샤르트뢰즈Chartreuse(황록)는 18세기 카르투지오회 수도사들이 처음 만든 술에서 딴 이름이다. 에메랄드, 제이드(옥), 라임, 아보카도, 피스타치오, 민트, 올리브 등의 색이름도 있다. 헌터 그린hunter green(진녹)은 18세기 영국 사냥꾼들이 입은 녹색 옷에서 따왔다. 후커스 그린Hooker's green은 어디에서 온 말이냐면… 당신이 생각하는 그것이 아니라,■ 19세기 화가로 식물을 주로 그린 윌리엄 후커의 이름에서 왔다. 후커는 짙은 녹색 잎에 쓰기 적당한 안료를 개발했다. 켈리 그린 Kelly green은 아일랜드와 상관이 있다는 것 말고는 정확히 어디에서 유래했는지 아무도 모른다. 아일랜드 요정 레프러콘들이 입는 옷 색깔이라고 상상했을지 모르겠다.

그러나 영어에서 '오렌지orange'는 기본색 단어 가운데 유일하게 다른 유사 하위 단어가 없다. 오렌지 범주에는 오렌지색밖에 없는

■ hooker는 성매매 여성을 부르는 말이다.

데, 이 이름은 과일에서 왔다. 탠저린(감귤)색을 여기 넣기에는 좀 군색하다. 탠저린도 오렌지의 일종인 과일에서 온 이름인데, '탠저린'이 처음 색 이름으로 쓰인 인쇄물이 나온 게 1899년이다. 그런데 오렌지나 탠저린이나 색은 비슷한데 군이 새 단어가 필요한지 잘 모르겠다. 탠저린 대신 감이나 호박색도 마찬가지다. 그래서 그냥 오렌지(색)다.

그런데 원래는 오렌지가 없었다. 오렌지가 유럽에 건너오기 전에는. 그렇다고 그 색을 아무도 알아보지 못했을 리는 없고, 다만 그 색을 가리키는 특별한 이름이 없었을 뿐이다. 제프리 초서의 〈수녀원 신부의 이야기Nun's Priest's Tale〉에서 수탉 챈티클리어는 무서운 여우가 안마당을 공격하는 꿈을 꾸는데, 여우의 "색이 노랑과 빨강 사이"였다. 여우는 오렌지색이었겠지만 1390년대에 초서는 그 색을 지칭할 표현을 몰랐다. 그래서 말로 섞어야 했다. 초서만 그런 것은 아니다. 초서가 사용한 중세 영어보다 훨씬 이전 시기인 5~12세기에 쓰인 고대 영어에 'geoluhread(노랑-빨강)'라는 단어가 있었다. 사람들은 오렌지색을 볼 수 있었지만 거의 1,000년 동안 영어로 그 색을 표현하는 유일한 방법은 단어를 합치는 것뿐이었다.

어쩌면 딱 맞는 단어가 꼭 필요하지 않았을지도 모른다. 오렌지색은 그렇게 흔히 볼 수 있는 색이 아니니 합성어로도 충분했다. 데릭 저먼 감독이 말하듯 "노랑이 빨강에 빠지면 잔물결은 오렌지색"

이니까.[4]

그러나 1590년대 중반쯤 윌리엄 셰익스피어가 그 색을 가리키는 말을 썼다. 아직 조금 모자라기는 했지만.《한여름 밤의 꿈A Midsummer Night's Dream》에서 보텀이 무대용 턱수염 색을 열거하면서 "오렌지 토니(밝은 갈색) 수염orange tawny beard"이라고 하고, 나중에는 노래를 하면서 지빠귀의 부리 색이 "오렌지 토니"라고 말한다. 셰익스피어는 오렌지의 색을 알았다. 아니 색은 모르더라도 최소한 그런 색이름이 있다는 것은 알았다. 초서는 몰랐지만. 그런데 셰익스피어는 이 오렌지라는 색감을 좀 조심스럽게 쓴다. '토니'라는 어두운 색을 보다 밝게 만드는 용도로만 썼다. 오렌지 혼자 색을 이루지는 못했다. 셰익스피어의 글에서는 늘 "오렌지 토니"다. 셰익스피어 작품에서 '오렌지'가 독립적으로 쓰인 사례가 세 개 있는데, 세 번 다 색이 아니라 과일을 가리키는 말이었다.

16세기 말까지 영국에서는 '오렌지 토니'가 갈색 가운데 어떤 색조를 가리키는 말로 흔히 쓰였다(사실 갈색은 채도가 낮은 오렌지색이다. 하지만 그때 사람들은 그런 색채학 개념이 없었다). '토니tawny'라는 단어는 밤색을 가리키는 말로 단독으로 잘 쓰였고 '어두운dusky'이라는 형용사와 함께 쓰이기도 했다. '오렌지 토니'는 갈색을 빨강보다 노랑 쪽에 가깝게 살짝 바꾸어 색을 밝게 만든다.

이런 합성어가 흔히 쓰였다는 사실에서 오렌지가 색을 가리키

는 단어로 받아들여졌음을 알 수 있다. 아니었다면 이런 합성어가 만들어질 수 없었을 것이다. 그런데 '오렌지'가 단독으로 쓰이기까지의 과정은 매우 더뎠다. 1576년, 3세기에 그리스어로 쓰인 전쟁사가 영어로 번역되었는데, 이 글에서 알렉산드로스 대왕의 하인들이 입은 옷이 이렇게 묘사된다. "일부는 진홍, 일부는 자주, 일부는 머리murrey, 일부는 오렌지색 벨벳을 입었다."[5] 번역자는 '머리'(오디mulberry의 색인 붉은자주색이다)라고 하면 사람들이 색을 가리키는 말로 알아들으리라고 확신한 반면, 오렌지 다음에는 뜻을 확실히 하기 위해 '색'이라는 말을 넣었다. '오렌지'는 아직 색이 아니라서 '오렌지의 색'이라고 해야 하는 것이다. 그러나 2년 뒤에 나온 토머스 쿠퍼의 라틴어-영어 사전에서는 '멜리테스melites'를 "오렌지(색) 보석"이라고 정의했다. 1595년 앤서니 코플리가 낸 대화집에서 어떤 의사가 죽어가는 여인의 번민을 달래기 위해 "나무에 더 이상 머무를 수 없는 나뭇잎처럼" 편안하게 떠나갈 거라고 말한다. 그런데 이 이미지는 환자에게 위안보다 혼란을 주는 듯하다. 여자는 "뭐라고요, 오렌지잎처럼요?"라고 되묻는데, 오렌지 나무의 잎을 가리키는 게 아니라 가을이 되어 오렌지색으로 물든 잎을 가리키는 것임이 명백하다.[6] 그런데 중요한 사실은, 이 두 글이 16세기 영국에서 인쇄된 책 가운데 '오렌지'를 색을 가리키는 말로 쓴 단 둘뿐인 사례라는 것이다. 1594년 토머스 블런드빌은 육두구가 '스칼렛'에서 '오렌지의 색'으로 변

한다고 묘사했다.[7] 여기에서도 '오렌지'라는 단어는 과일을 가리킨다. '오렌지'는 아직도 오렌지의 색을 가리키는 단어가 되는 데 미치지 못하고 있다.

당대 문헌에는 오라녀Orange 가문을 지칭하는 말도 많이 나온다. 오늘날 네덜란드 왕가 이름(오라녀나사우Orange-Nassau)에도 이 단어가 공식적으로 남아 있다. 그러나 이 '오렌지'는 색에서 나온 말도 과일에서 나온 말도 아니다. 오늘날에도 '오랑주Orange'라고 불리는 프랑스 남동부 지역에서 따온 이름이다. 처음 마을이 생겼을 때 그 지역 물의 신인 아라우시오Arausio의 이름을 따 오랑자Aurenja라고 불렸다. 이 이야기에는 오렌지가 등장하지 않고 오렌지색인 것도 없다. (17세기 네덜란드에서 오라녀 가문을 칭송하기 위해 오렌지색 당근을 재배했다는 말이 있지만, 사실 근거 없는 설화다. 역사가 사이먼 샤머에 따르면 1780년대 네덜란드 애국자 혁명* 때 오렌지색이 "선동의 색이라고 선포되었고 […] 당근 뿌리를 훤히 드러내놓고 팔면 도발 행위로 간주했다"는 건 사실이다.)[8]

17세기에 접어들어서야 영국에서 색을 가리키는 '오렌지'라는 단어가 널리 쓰인다. 1616년 재배 가능한 튤립의 종을 설명하는 글에서 튤립의 색을 "하양, 빨강, 파랑, 노랑, 오렌지, 보라도 있고 초록

■ 바타비아 혁명이라고도 하며 오라녀 공 빌럼 5세의 통치에 반발한 사람들이 네덜란드 애국자당을 조직해 혁명을 일으켰다.

을 제외한 거의 모든 색이 있다"라고 한다.[9] 오렌지는 거의 지각하지 못하는 사이에(이 모든 것이 지각 작용임에도 불구하고) 색을 지칭하는 단어로 인정되었다. 1660년대 말에서 1670년대 사이에는 아이작 뉴턴의 광학 실험 덕에 스펙트럼의 일곱 색 가운데 하나로 당당히 자리 잡았다. 스펙트럼에서 오렌지는 정확히 초서가 생각한 자리에 있었다. "노랑과 빨강 사이의 색." 하지만 이제는 그 색을 지칭하는 이름이 생겼다.

14세기 말~17세기 말에 대체 어떤 일이 있었길래 '오렌지'가 색이름이 될 수 있었을까? 답은 빤하다. 오렌지다.[10]

16세기 초에 포르투갈 무역상들이 달콤한 오렌지를 인도에서 유럽으로 가져왔고, 그 과일에서 색 이름이 생겼다. 오렌지가 오기 전에는 당연히 오렌지색이라는 것이 없었다. 유럽인들이 처음으로 그 과일을 보았을 때에는 눈부신 오렌지색을 보고도 감탄의 말을 할 수 없었다. 색은 알아보았어도 색 이름은 몰랐으니까. 그래서 오렌지를 "황금 사과"라고 부르기도 했다. 과일 이름이 오렌지라는 것을 알고 나자 그 색을 오렌지색이라고 할 수 있었다.

'오렌지orange'라는 단어는 고대 산스크리트어 naranga에서 나왔다. 이 단어는 아마 그보다 더 오래된 언어인 드라비다어(오늘날에도 인도 남부에서 쓰이는 고대어다)의 naru(향긋하다는 뜻)라는 어근에서 비롯되었을 것이다. 오렌지와 함께 이 단어도 페르시아어, 아랍어로 옮

겨갔다. 거기에서 유럽 언어로 전해져서 헝가리어로는 narancs, 에스파냐어로는 naranja가 되었다. 이탈리아어에서는 원래 narancia고 프랑스어에서는 narange였는데 두 언어에서는 초성 'n'이 사라져 각각 arancia와 orange가 된다. 관사 una나 une의 'n'이 연음된 것으로 착각하고 생략했을 가능성이 높다. 영어에서도 an orange와 a norange의 발음을 구분하기는 불가능하다.

'오렌지'라는 단어의 역사는 문화 간의 접촉과 교류 경로를 따라가다 마침내 지구를 한 바퀴 돈다. 원래 이 단어의 어근을 제공한 드라비다어족 가운데 타밀어는 현재에도 통용되는데, 현대 타밀어에서 '오렌지'를 가리키는 단어는 arancu이고 영어 'orange'와 발음이 같다. 영어에서 빌려온 단어이기 때문이다. 어쨌거나, 색에는 아직 가까이 가지도 못했다. 색에는 과일을 통해서만 접근할 수 있다. 달콤한 오렌지가 유럽에 건너와 시장 매대나 부엌 식탁에 등장한 이후에야 과일의 이름이 색 이름도 되었다. 이제 '노랑-빨강'을 쓸 필요가 없었다. 오렌지가 있으니까. 그리고 놀랍게도 몇백 년이 지난 뒤에는 어떤 것이 어떤 것에서 나왔는지 모를 지경이 되었다. 과일 색이 오렌지색이라서 오렌지라고 불리게 되었다고 착각할 수도 있는 것이다.

빈센트 반 고흐의 〈바구니와 오렌지 여섯 개가 있는 정물〉은 이 혼란을 주제로 한 그림이라고 할 수 있다(그림 11). 구상화에는 응당 어떤 혼란이 있을 수밖에 없다. 회화의 근원적 물질성(캔버스 위에 물

감을 바른 것이라는 점)과 그림이 재현한다고 하는 것(그림이 재현하는 이미지)의 간극 때문이다. 그러나 이 그림에서는 과일과 색 사이의 이런 혼란 혹은 연결이 핵심이다. 반 고흐의 그림은 과일을 그린 전통적 정물화인 동시에 색을 이용한 급진적인 실험이다. 다만 이 정물이 바구니와 레몬 여섯 개가 있는 정물이라면 다른 이야기가 되었을 것이다. 레몬은 노랗고, 오렌지는 오렌지색이니까.

식탁 위 타원형 등바구니에 담긴 여섯 개의 빛나는 공이 소박한 부엌에 활기를 불어넣는다. 그림의 오렌지색은 과일의 외양을 정확히 묘사하기 위해 칠한 색이라기보다는 둥근 형태 안 깊은 곳에서 뿜어져나오는 색 같다. 반 고흐는 오렌지 여섯 개의 윤곽선 안쪽을 색으로 메워 오렌지를 그린 것이 아니라, 묘하게도 오렌지색에 그 이름이 가리키는 과일로부터 분리된 생명을 부여해 그림을 완성했다. 오랜지색이 힘의 장을 형성한다. 오렌지 빛이 오렌지에서 뿜어져나와 푸르스름한 벽 위에서 춤춘다. 동시에 벽의 파란 빛이 오렌지가 담긴 바구니의 빈 틈새를 통과하게 유도하는 에너지의 흐름이 있다. 이 그림은 눈부신 색으로 약동하며 위대한 정물화still life는 정적静的(still)이지 않다는 사실을 다시 한 번 입증한다. 움직이지 않는 물체가 살아난다.

오렌지를 그린 또 다른 정물화와 비교해보면 확연한 차이를 알 수 있다. 반 고흐의 별로 정적이지 않은 정물화보다 100년 이상 전에

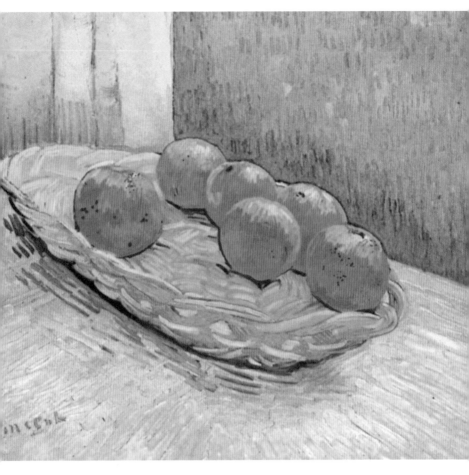

그림 11. 빈센트 반 고흐, 〈바구니와 오렌지 여섯 개가 있는 정물
Still Life with Basket and Six Oranges〉, 1888, 개인 소장

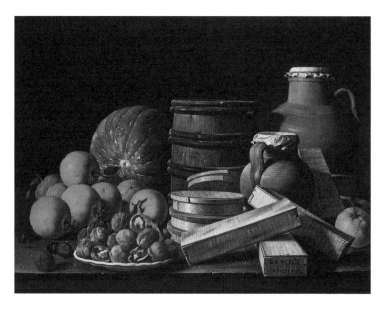

그림 12. 루이스 에히디오 멜렌데스, 〈오렌지와 호두가 있는 정물
Still Life with Oranges and Walnuts〉, 1772, 런던 내셔널 갤러리

그려진 루이스 에히디오 멜렌데스의 〈오렌지와 호두가 있는 정물〉을 보자(그림12). 이 그림에서 오렌지는 반 고흐의 그림에서처럼 중심은 아니다. 오렌지는 한쪽으로 밀려나 있고 나무 테이블 위 상자, 통, 물병, 밤, 황록색 멜론 등 여러 칙칙한 갈색 물체들과 채도 대비를 이룬다. 멜렌데스의 정물은 부르주아적 소품의 견고함과 영원성을 찬미한다. 반면 반 고흐는 소박한 장면에서 순간적으로 빛나는 영광을 찬미한다. 반 고흐의 오렌지에 그려진 갈색 반점은 그 순간의 덧없음을

미묘하게 표현한다. 로버트 프로스트가 말하듯 "금빛으로 빛나는 것은 머무르지 않는다". 그러나 두 회화 사이의 본질적인 차이는, 멜렌데스의 재현은 그림이 사실 물감으로 만들어진 것임을 은폐하려 하고, 반 고흐의 재현은 물감이 낼 수 있는 효과를 탐구하고 찬미할 기회로 삼는다는 점이다. 멜렌데스는 양감을 그린다. 반 고흐는 색을 그린다. 멜렌데스는 오렌지를 그린다. 반 고흐는 오렌지색을 그린다.

더 자세히 말하자면, 반 고흐는 오렌지색을 파란색과 함께 쓸 때 일어나는 보색의 상호작용에 푹 빠져 있었다. 1885년 동생 테오에게 보내는 편지에서 "가장 눈부신 가시광선인 오렌지와 파랑을 나란히 놓음으로써" 생기는 "전극"에 대해 이야기했다. 반 고흐는 그때 열광하던 색채 이론에서 읽은 내용을 캔버스 위에 실험하고 있었다.[11] "색의 법칙은 설명할 수 없이 찬란하다"며 그게 "우연이 아니기 때문"이라고도 했다. 전에는 자기 입으로 "북쪽 뇌"[12]라고 부른 것에 지배되며 어둡고 탁한 색에 끌렸으나 이제 반 고흐는 거기에서 멀어져 색이 캔버스에서 마음껏 뛰놀게 했다.

1883년 아직 헤이그에 있을 때 고흐는 자신이 '더욱 색채가가 되어야 한다'는 생각에 전전긍긍했다. 그 뒤 5년 동안 색을 찾아 점점 더 남쪽으로 갔다. 브뤼셀, 파리를 거쳐 마침내 아를에 정착해 동생에게 "여기에서는 색이 다르게 느껴진다"[13]라고 편지를 썼다. 아를에서 "자의적 색채가"가 되겠다는 야심을 이루겠다고도 했다. 색을

사물을 정확하게 묘사하는 방법으로 쓰는 대신 색 자체를 회화의 주제로 삼겠다는 의미였다.[14] 완고한 리얼리즘은 책략에 불과한 것으로 밝혀졌다. 〈바구니와 오렌지 여섯 개가 있는 정물〉은 흔하디흔한 부엌의 풍경을 풍요로우면서도 낯선 것으로 바꾸어놓았다. 오렌지라는 과일이 아니라 오렌지라는 색을 그렸기 때문이다. 반 고흐는 캔버스 왼쪽 아래에 오렌지색으로 "빈센트"라고 비스듬하게 서명을 하여 이 색에 완전히 빠져 있음을 재차 확인한다. 오렌지색으로 쓴 이름에, 그림 전체에 생동감을 부여하는 눈부시게 밝고 둥근 오렌지 여섯 개의 에너지가 흐른다.

나중에는 동생에게 그림에 서명을 하는 게 "바보 같다"고 하면서도, 그가 최근에 그린 바다 풍경에는 "도발적인 빨간색 서명"을 넣었다고 했다. 그 이유는 오직 "녹색 위에 빨간색을 넣고 싶었기 때문"이라고 했다.[15] 항상 색이 우선이었다. 반 고흐가 쓴 편지에서는 색을 표현하는 형용사가 그 형용사가 수식하는 명사와 호응하지 않을 때가 많다. 프랑스어가 모국어가 아니라서 사소한 문법적 실수를 한 것일 수도 있다. 하지만 그 '비문법적' 문장을 보면 마치 색이 수식하는 대상에서 독립해서 나름의 생명을 띤 것처럼 보이기도 한다.

반 고흐의 그림들이 주장하듯 반 고흐는 색에는 나름의 현실이 있다고 생각했다. 그래도 세계의 재현이라는 본령을 완전히 저버릴 수는 없었다. '추상abstract'이란 말은 원래 무엇에서 '떨어져나간다'는

의미를 가지고 있다. 반 고흐는 추상화가가 될 준비가 안 되어 있었다. 대상물에 구속되지 않고 색을 쓰고 싶었지만 그렇다고 아예 연결을 끊어버릴 단계는 아니었다. 그는 이렇게 말했다. "내 눈 앞에 있는 것을 정확하게 묘사하려고 애쓰는 대신 나 자신을 더 강력하게 드러내기 위해서 색을 자의적으로 쓴다."[16] 그러나 그다음 단계로는 나아가지 못했다. 반 고흐도 자기가 그럴 수 없다는 걸 알았다. 그는 1888년 동생에게 보낸 편지에서 이렇게 예언했다. "미래의 화가는 지금까지 없었던 색채가일 거야."[17]

반 고흐는 그런 색채가가 될 수 없었다. 물질세계에 대한 의존을 완전히 탈피해 색을 구사하는 색채가는 되지 못했다. 그러나 앞으로 어떤 일이 일어날지는 알았다. 색의 새로운 예술이 나타날 것이고, 이 예술은 40년 뒤에 프랑스 화가이자 디자이너 소니아 들로네가 말하듯이 "색 자체가 독립적인 존재임을 이해하게 될 때에야" 진정으로 시작될 수 있다고 봤다.[18] 다시 말하면 오렌지색이 오렌지를 필요로 하지 않을 때에만 가능한 일이었다.

미술사를 되돌아보면 색의 독립은 불가피한 수순인 듯하다. 20세기 회화의 주제 가운데 하나가 색을 묘사에서 해방시키는 것이었다. 하지만 1927년 들로네가 그 말을 했을 때에만 해도 그게 피할 수 없는 앞날은 아니었고, 1880년대 반 고흐가 그림을 그릴 때에는 그 자유가 캔버스에 어떻게 표현될지 상상하기조차 불가능했다. 그러나

색은 이제 "자체로 독립적인 존재다". 사물의 색에서 해방되어, 오스카 와일드가 "의미에 의해 훼손되지 않았으며 유한한 형태와 무관한 순수한 색"이라고 부른 것이 될 수 있다.[19]

바실리 칸딘스키와 파울 클레, 리 크래스너와 엘스워스 켈리, 애니시 커푸어와 이브 클랭 같은 화가들의 입장에서 보면(K로 시작하는 화가들만 예로 들었다), 과거에는 색이 회화로 현실을 모방할 수 있게 해주었다면 이제 색은 회화의 현실을 표현한다. 칸딘스키 같은 화가는 색을 영혼의 현실을 표현하는 신비주의적인 언어로 삼았다. 크래스너 등은 색이 다른 방법으로는 표현할 수 없는 정서적 경험을 나타내고 일으킨다고 했고, 또 클랭 등은 색이 단순히(단순히?) 색일 수 있다고 했다.

논란의 여지는 있지만 반 고흐가 말한 "미래의 화가"의 가장 극단적 버전은 클랭이라고 할 수 있다. 클랭은 그 예언에 몸을 던졌다. 1954년 클랭은 이렇게 상상했다. "미래에는 단 한 가지 색으로 그림을 그릴 것이고 오직 색만을 그릴 것이다."[20] 그런 사람이 실제로 나왔고 이미 그런 그림을 그린 사람도 있었으나 이브 클랭은 몸소 여기에 뛰어들어 스스로 예언을 이루었다. 클랭은 파란색에 온 열정을 쏟았고 파랑의 한 색조에 자기 이름을 붙이기도 했다. 몽환적인 울트라마린 안료로 만든 '인터내셔널 클랭 블루'라는 색이다(5장에서 더 자세히 다룬다). 파란색 작품에 비해서는 덜 알려졌지만 클랭은 처음에는

다양한 "모노크롬monochrome(단색)"을 가지고 실험했다. 초기에 중요한 주제였던 색은 오렌지였다.

1955년 클랭은 거대한 오렌지 모노크롬 회화를 파리에 있는 살롱데레알리테누벨의 연간 전시회에 출품했다. 〈민 오랑주색의 우주 표현Expression de l'univers de la couleur mine orange〉이라는 제목의 무광 오렌지색 패널이었다(민 오랑주는 '오렌지 납orange lead'이라는 안료다. 반 고흐가 정물화에 쓴 안료와 같은 것이다). 그러나 주최 측에서 전시를 거부했는데, 클랭의 주장에 따르면 "한 가지 색으로만 된" 회화는 받아들이지 않겠다고 했다고 한다. 클랭은 심사위원들의 논리가 이런 게 아니겠냐며 비꼰다. "이건 좀 부족한데, 이브가 작은 선이나 점 하나나 아니면 다른 색 얼룩 하나만 더해도 전시할 텐데, 단색은 아니지, 아니야, 그건 부족해. 있을 수가 없는 일이야!"[21]

그러나 클랭은 그 있을 수 없는 일을 추구했다. 1958년 그는 이제 자기 그림은 "보이지 않지만", 그럼에도 "또렷하고 확고하게 보여주겠다"라고 선언하기도 했다.[22] 그전까지만 해도 클랭은 그 정도로 불가능한 야망을 품지는 않았다. 클랭은 오직 색에 집중해 회화의 한계를 벗어나고 싶어했다. "구상화든 추상화든 회화는 전부 나에게는 선이 바로 창살인 감옥처럼 보였다." 클랭의 모노크롬은 "자유의 풍경"이고 선이 없는 순수한 색의 그림이다. 클랭에게는 모노폴리 게임의 '무료로 감옥 탈출' 카드와 같은 것이었다.

이 모든 것은 그냥 게임이었던 걸까, 아니면 진지한 예술적·철학적 탐구였을까? 클랭이 개념 예술가인지 아니면 사기꾼인지 구분하기 어려울 때가 있다. 어쩌면 둘 다였는지도 모른다. 강렬하고 채도가 높은 모노크롬 작품은 지금 보아도 눈부시다. 그러나 모노크롬 회화가 모더니스트 예술의 클리셰처럼 되어버린 지금은 공허한 제스처로 보이기도 한다. 커다란 무광 오렌지 패널은 그냥 커다란 무광 오렌지 패널에 불과할 수도 있다. 클랭의 '단색 모험'이 오늘날 마주할 수 있을 가장 큰 위험이라면, 아무에게도 관심을 받지 못할 수 있다는 것이다. 즉 클랭의 작품이 아니라면 아무도 관심을 두지 않을 것이다.

클랭의 작품이 중요한 것은 채도가 강렬한 색이어서가 아니라, 이런 작품에 과감하고 대범하게 뜻을 두고 헌신했다는 점 때문이다. 현실을 추상화한 것이 아니라 현실을 거부하는 회화인 것이다. 가장 미니멀하고 가장 극단적인 회화다. 색이 모든 것이다. 색만이 유일한 것이다. 그 색을 가지고 색에 대한 회화를 만듦으로써 클랭은 매체와 메시지, 대상과 이미지, 개인적인 것과 보편적인 것, 심지어 예술가와 예술 사이의 경계도 와해한다. 클랭은 스스로를 "이브 더 모노크롬Yves the Monochrome"[23]이라고 지칭하기도 했다. 반 고흐의 오렌지들이 클랭의 오렌지색이 되었다. 클랭이 반 고흐가 말한 "지금까지 없었던 색채가"가 되었다.

문제는(사실 문제가 있다), 단조롭기 때문이 아니라 반복이 쉽다는 데 있다. 처음은 대담하고 짜릿하다. 다시 하는 것은 그다지 어렵지 않고 그만큼 흥미롭지도 않다. 첫 번째 상처가 가장 깊이 나고 그 다음부터는 그만큼 충격적이지 않다. 아니 어쩌면 단조로워서 문제일지도 모르겠다. 적어도 오렌지 모노크롬은 그랬다. 그런 면에 있어서는 살롱데레알리테누벨 조직위원회가 옳았을 수 있다.

바넷 뉴먼의 〈더 서드〉는 클랭이 살롱에 출품한 작품을 확대해 오렌지 바탕에 "작은 선이나 점 하나나 아니면 다른 색 얼룩 하나만" 더했으면 좋겠다는 심사위원들의 요구를 충족시킨 작품으로 보인다. 클랭의 작품보다 회화적으로 더 뛰어나 보이기도 한다(그림 13). (물론 더 중요한 작품이라는 뜻은 아니다.)

이 작품 역시 클랭의 것처럼 채도 높은 오렌지색의 넓은 평면으로 이루어져 있다(크기가 $8^1/_2 \times 10$피트로 $3 \times 7^1/_2$피트 정도인 클랭의 작품보다 훨씬 크다). 그런데 가느다란 노란 선 두 개가 양옆 가장자리에서 몇 인치 떨어진 위치에서 위에서 아래로 죽 그어져 있다. 또 왼쪽 가장자리, 노란선이 나오기 전 부분의 주황색은 마무리가 안 되었거나 혹은 해체되고 있는 듯 보인다. 뉴먼은 노란 선 두 줄을 '집zip'이라고 불렀는데 이 '집'이 화폭을 세 부분으로 나눈다. '더 서드The Third'는 3분의 1이라는 의미지만 노란선이 화면을 삼등분하지는 않는다. 어쩌면 우리가 온전하게 볼 수 있는 것은 전체의 3분의 1에 해당하는 가

그림 13. 바넷 뉴먼, 〈더 서드The Third〉, 1962, 워커 아트 센터

운데 부분뿐이라는 뜻일 수도 있다. '집'이 있는 부분부터 그것과 똑같은 크기의 공간이 시작되지만 화폭에 담기지 않았을 뿐이라고 암시하는 것일지도 모른다.

혹은 그것도 아니라 제목에 형상과 무관한 더 심오한 의미가 있을 수도 있다. T. S. 엘리엇의 시 〈황무지Wasteland〉에 나오는 "항상 당신 옆에서 걷는 제삼자the third는 누구요?"라는 구절처럼 신적인 존재

를 모호하게 암시하는 것일 수도 있다. 엘리엇의 시는 예수가 십자가 형으로 처형되고 난 뒤에 두 제자가 무덤에 가보았는데 시신이 사라지고 없었다는 누가복음의 이야기를 언급한다. 두 제자가 낙담하고 마을로 돌아가는데 누군지 모르는 세 번째 사람이 합류한다. 세 사람이 한데 앉아 식사를 하다가 그제야 "그들의 눈이 밝아져 그인 줄 알아보았다".(누가복음 24장 31절) 뉴먼은 유대인이긴 하지만 책을 많이 읽어 자기 작품에 다른 작품을 암시하는 수수께끼 같은 제목을 잘 붙였으니 누가복음은 모르더라도 아마 엘리엇의 시는 알았을 것 같다. (뉴먼의 서재가 바넷 뉴먼 재단에 보존되어 있는데 1920년에 나온 엘리엇 시집만 한 권 포함되어 있다. 〈황무지〉는 1922년에 발표되었다.) 가까이 있는 신비한 신적 존재라는 생각이 뉴먼에게 깊은 인상을 남겼을 수 있다. 뉴먼의 작품에는 항상 영적인 차원이 있었으므로 〈더 서드〉가 추상 회화로 형상화한 영적인 무언가를 가리키는 제목일 수도 있다.

클랭의 색 그림 못지않게(클랭의 오렌지색 작품 제목이 〈민 오랑주색의 우주 표현〉이라는 점을 잊지 말자) 뉴먼의 작품도 초월을 향한 오만한 야망을 표현했고 미학적인 것이 영적인 것의 영역이라고 주장하지만 둘 다 아주 설득력이 있는 것 같지는 않다. 두 화가 모두 미적인 것을 숭고한 것으로 바꾸려 했다. 그러나 이런 주장을 듣다보면 가끔은 앙리 마티스가 자기 딸에게 "나는 장식용"이라고 말한 것 같은 정이 가는 겸손이 그리워지기도 한다.[24]

사실 클랭과 뉴먼 두 사람 다 그걸 잘했다(겸손이 아니라 장식을). 그러나 클랭의 그림은 그냥 단색이지만, 뉴먼의 그림은 단색에 거의 헌신하면서도 미묘하게 그 색을 와해시킨다. 뉴먼의 오렌지는 덜 공격적이다. 노란 선으로 도중에 끊겨 멈췄다가 다시 시작하는 데다 오렌지색이 시작하는(혹은 끝나는) 듯한 왼쪽 가장자리에서는 너덜너덜해진다. "나는 색을 다루려 하지 않았다―색을 창조하려고 노력했다." 뉴먼은 이렇게 말했다. 〈더 서드〉는 그 제목이 무엇을 의미하든, 우리에게 전에는 존재하지 않았던 오렌지색을 제시하는 작품이다. 전제조건으로 오렌지라는 과일은 필요 없다.[25]

클랭과 뉴먼 작품 중에서 가장 위대하다고 꼽히는 작품은 오렌지색이 아니라는 점이 우연은 아닐 것이다. 클랭의 것은 파란색이고 뉴먼은 빨간색이다. 윌리엄 개스는 오렌지색이 '순종적'이어서 원대한 예술적 야망에는 적합하지 않다고 했다.[26] 파랑과 빨강이 더 단호하고 확신에 차 있어서 적당하다. 순색pure color■이라고 해서 완벽하게 순수할 수는 없다. 오렌지색은 당근, 호박, 이제는 더 이상 이국적이지 않은 오렌지 등의 소박함에서 벗어날 수 없다.

어쩌면 이제 할 수 있는 최선은 존 발데사리의 기발한 작품 〈밀레니엄 피스(오렌지를 곁들임Millennium Piece (with Orange)〉(그림 10) 같

■ 채도가 100%인 색.

은 게 아닐까 싶다. 이것은 오렌지 한 개를 찍은 사진이다. 오렌지색이 아니라, 그냥 공중에 떠 있고 어떤 물리적, 사회적 맥락에서도 동떨어진 오렌지다. 어쩌면 아닐 수도 있다. 공간은 비어 있지 않고 검은색으로 차 있다. 그러니까 이 사진은 오렌지가 가운데에 놓인 검은 사각형 사진이라고 하는 게 맞을 것이다. 오렌지가 빛난다. 그리고 둘레에 있는 검은색에 에너지를 뿜는다. 누가 보기에도 오렌지다. 순수한 색으로 축소될 수 없다. 이 오렌지의 특수성—약간 찌그러진 형태, 구멍으로 덮인 껍질, 조금 남아 있는 꼭지가 이것이 오렌지라고 주장한다. 완벽한 표본은 아니다. 평범한 오렌지이지만, 추상적이며 상징적으로 형상화된 평범한 오렌지다. 발데사리는 영리하게도 색과 과일을 다시 결합한다. 영어의 역사적 과정에서, 현대미술의 발전 과정에서 분리된 색과 과일을 다시 신비롭게 연결한다. 발데사리는 오렌지 한 개를 대표 오렌지로 바꾸었고 그것을 또 오렌지색으로 만들었다.

3장
Yellow

■

흐린 노란색 조합은 내 피부색이 아니오,
내 형제들이 그렇다고 믿게 만든 것일 뿐.

— 프랜시스 나오히코 오카, 〈파란 크레용〉

그림 14. 바이런 킴, 〈제유 Synecdoche〉, 1991−현재. 나왕, 자작나무 합판 위에 유화물감과 왁스, 각 패널 크기: 10×8 in.(25.4×20.32 cm); 전체 작품 크기 120^{1}/$_{4}$×350^{1}/$_{4}$ in.(305.44×889.64 cm). 내셔널갤러리오브아트, 워싱턴

Yellow 노란 위험

1515년 초, 토메 피레스는 아시아를 3년 동안 여행하고 돌아와 포르투갈 국왕 마누엘 1세에게 자세한 여행 기록을 보냈다. 그 원고가 1550년까지 발표되지 않고 묻혀 있다가 일부가 조반니 바티스타 라무시오의 《항해와 여행Delle navigatione et viaggi》 1권에 익명으로 실렸다. 《항해와 여행》은 유럽에서 출간된 여행기 모음집이다. 피레스는 여행 중 만난 중국인들을 "우리처럼 희다"라고 묘사했다.[1]

16세기에 유럽에 온 소수의 아시아인들도 유럽인들 눈에 "희게" 보였다. 1582년 일본에서 젊은 귀족 네 명이 하인 두 명과 통역관을 대동하고 나가사키에서 출발해 리스본, 로마, 마드리드를 돌아보고 1590년 7월 일본으로 돌아왔다. 텐쇼 사절단이라고 불리는 이들은 교황 그레고리우스 13세와 후임 식스투스 5세도 접견했고 에스파냐 국왕 펠리페 2세도 만났다. 이들의 방문 소식이 유럽 전역에 알

려지며 자연히 젊은 일본인들의 외양도 전해졌는데, 1584년 11월 그들이 마드리드를 방문했을 때의 기록에는 그들이 "희다"고 묘사되어 있고 다소 오만한 말투로 "지능이 아주 높다"라고 덧붙여져 있다.[2]

아시아인의 피부 톤이 유럽인과 좀 다르다고 느낀 사람도 드물게 있었다. 포르투갈 사람들의 여행기를 모은 책이 1579년 영어로 번역되었는데, 광둥 지방에 사는 사람들을 '연갈색'이라고 묘사하며 '모로코' 사람과 비슷한 피부색이라고 했다. 그러나 "내륙에 사는 사람들은 에스파냐, 이탈리아, 플랑드르 사람하고 비슷하게 흰색, 붉은색이고 발육이 좋다"라고 쓰여 있다.[3] 아우구스티누스회 수도사인 에스파냐인 후안 곤잘레스 데멘도사는 일부 중국인은 "갈색"이고, "타타르인" 등 일부는 "아주 노랗고 그다지 희지 않지만" 대다수는 "희다"고 묘사했다.[4]

멘도사의 기록은 아시아인을 노랗다고 묘사한 초기 기록 가운데 하나다(인쇄물로 남은 것 가운데 첫 번째 기록일 수도 있다). 그렇지만 16세기 유럽인들 눈에 중국인들은 일본인과 마찬가지로 대체로 희게 보였다. 200년 전에 마르코폴로도 그렇게 묘사했고, 17세기 여행자들도 마찬가지였다. 예수회 선교사 마테오 리치도 중국에 25년 넘게 살았는데 중국인들이 "대체로 희다"라고 말했다.[5]

그리고 그 생각이 그대로 유지됐다고 마이클 키박과 월터 데멜 등 학자들이 설명한다.[6] 1785년, 조지 워싱턴의 친구가 워싱턴에게

중국인 선원 무리를 만난 소식을 편지에 적어 보냈다. 그는 앞날의 미국 대통령에게 중국인들의 피부색이 다양하다며 북쪽 지방에서 온 사람들은 남쪽 지방 사람보다 피부색이 밝다고 했다. 그러나 "유럽인 피부색과 같은 사람은 없다"라고 했다. 워싱턴은 놀란 듯 답장을 보냈다. "자네 편지를 받기 전에는 중국인들이 희다고 생각했네."[7]

교육받은 서양 사람들도 동아시아인을 직접 접해본 적은 거의 없었으므로 비슷하게 생각했다. 13세기 말부터 18세기 말까지 거의 500년 동안, 대부분 사람들이 조지 워싱턴처럼 아시아인은 "희다"고 생각했던 것이다. 1860년까지도 프랑스 외교관이 일본인에 대해 "우리만큼 희다"라고 표현할 정도였다.[8]

물론 동아시아인은 실제로는 희지 않다. "유럽인 피부색"이라는 사람들이 희지 않은 것과 마찬가지다. 그러다 곧 중국인이 '노랗다'고 불리게 되었는데, 말할 필요도 없이 중국인들은 노랗지도 않다. 권위 있는 브리태니커 백과사전 11판(1910~1911)이 출간될 무렵에는 중국의 방대한 인구 가운데에 다양한 피부색의 사람들이 있다는 것이 알려졌으나, 그래도 백과사전에는 중국인 가운데 "노란색이 가장 많다"라고 기록되었다.

노란색이 가장 많은 건 사실이다. 인구 중에 가장 많다는 게 아니라 다른 사람에 의해 중국인이 노랗다고 묘사되는 경우가 가장 많다는 말이다. 중국인을 비롯한 동아시아인은 서양인의 상상 속에서

서서히 그러나 확실하게 노래졌다. 그래서 영어권에서 가장 권위 있는 백과사전이 마치 중립적인 사실을 전달하는 양 신중하고 조심스럽게 이렇게 정의한 것이다. 그러나 중립적 사실과는 거리가 아주 멀다. 노란색이 없는 데에서 노란색을 보니 황달에 걸린 의견이라고 해도 될 것 같다.

그러나 '백인'들은 이미 사방에서 그 색을 보고 있었고 그 색을 위협으로 받아들였다. 흔히 독일 황제 빌헬름 2세가 1895년에 "황화黃禍(die Gelbe Gefahr)"라는 말을 만들어냈다고 한다. 아마 그 이전부터 쓰이던 말이겠지만 빌헬름이 널리 유행시켰다. 카이저 빌헬름은 '백인종'이 "막대한 수의 황인종의 침투"를 물리칠 준비를 해야 한다고 목소리를 높였다. 카이저는 〈황화The Yellow Peril〉라는 제목의 커다란 유화를 주문 제작했다. 빛나는 십자가 아래 빛을 받고 있는 백인 여전사들이 동쪽에서 위협적으로 다가오는 무시무시한 폭풍으로부터 유럽을 지키기 위해 미카엘 대천사를 중심으로 결집하는 장면을 그렸다. 빌헬름은 이 작품의 복제본을 여럿 만들어서 다른 유럽 국가 수장들에게 보내고 미국 대통령 윌리엄 매킨리에게도 보냈다. 곧 이 이미지로 동판화가 제작되어 대중잡지에 실려 널리 퍼졌다.[9]

19세기 후반 중국인이 대거 미국으로 건너오면서 위험한 이민자들이 서양을 위협한다는 망상이 이미 움튼 데다, 일본이 1895년에 중국, 1905년에 러시아를 상대로 한 전쟁에서 승리하자 공포가 다른

곳에 다시 집중되며 강화되었다. 카이저는 1907년 러시아 차르에게 편지를 보냈다. "내 그림을 기억하십시오. 현실이 되고 있습니다."[10] 7년 뒤에 실제로 처참한 세계전쟁이 벌어지기는 하나, 그 전쟁은 카이저가 상상한 문명 간의 충돌이 아니라 둘로 나뉜 유럽의 전쟁이었다. 독일과 오스트리아-헝가리 제국이 러시아, 프랑스, 영국과 맞붙었다.

그래도 카이저 빌헬름이 피할 수 없다고 경고한 세계적 충돌이 문화적 단층선을 따라 일어날 거라고 상상하는 것이 훨씬 쉬웠을 것이다. 아시아인은 균질화, 악마화되어갔다. 1904년 잭 런던은 윌리엄 랜돌프 허스트가 발행하는 신문《샌프란시스코 이그재미너San Francisco Examiner》에 아시아인이 "서구 세계가 '황화'라고 지칭한 위협"이 되어가고 있다는 글을 기고했다.[11] 이미 외국인 혐오와 인종주의의 클리셰가 되어버린 이 문구는 그 뒤로 계속해서 다양하게 쓰이며 다양하게 상상되었다. 아시아인은 얼굴 없는 노란 육체의 "무리"로 묘사된다. 혹은 "속을 알 수 없는" 허구의 악당 푸 만추▪ 같은 인물로 형상화된다(푸 만추를 만들어낸 작가는 푸 만추를 "황화의 화신"이라고 지칭했다). 혹은 에리히 실링의 충격적인 만화에서처럼 부정적 은유가 된다. 찢어진 눈으로 이를 드러내고 웃는 노란 문어가 지구 전체를 팔

▪ 영국 작가 색스 로머의 소설에 등장하는 중국인 악당 캐릭터.

그림 15. 에리히 실링, 〈일본의 "전문위원회"The Japanese "Brain Trust"〉,
《심플리시지머스Simplicissimus》 39, no. 44 (1935)

로 휘감은 그림이다(그림 15).[12]

단순하게 말하자면, 아시아인이 서양인 눈에 기독교로 개종시킬 수 있는 상대로 보일 때에는 희게 보인다. 16세기 중국과 일본에 간 예수회 선교사들에게는 그랬다. 그러나 서양의 도덕적 가치와 경제적 이익에 위협이 되는 듯할 때에는 노래진다. 상상한 도덕적 특성이 상상한 피부색과 뒤섞인다. 아시아인은 노란 인종이 되는데, 채도가 높고 밝은 익숙한 노란색(노란 스마일 마크의 색)이 아니라 병색이 완연한 누르께한 색이다. 멜라닌 때문이 아니라 의혹 때문에, 서양의 불안과 편견이 투사되어 색이 어두워졌다. 노란색은 부패, 비겁, 이중성, 타락, 질병의 색이다. 적어도 그들의 노란색은 그랬다. 색소가 아니라 편견 때문에 만들어진 노란색이었다.

하지만 일단 아시아인이 노란색이 되자 그 색은 당연시되었다. 부정확한 편견이 아니라 객관적 사실인 듯 보이게 되었다. 그러자 때로는 애초에 그 색을 탄생시킨 편견에서 벗어날 수도 있었다. 색은 달라지지 않았는데 색이 주는 느낌은 달라졌다.

유럽과 미국의 아방가르드 예술은 서양에서는 찾아보기 어려운 우아함, 섬세함, 미묘함을 아시아 문화에서 발견해 찬미하고 모방했다. 일본과 중국이 황화로 대중의 상상력을 장악하던 바로 그 시기에 일본의 정원, 다도, 서예, 하이쿠, 목판화 등에 담긴 차분함과 단순성이 서양의 예술적 상상력에 영향을 주었다. 모더니즘 예술의 역사를

동서양의 문화 교류사로 보고 기술할 수 있을 정도다. 그게 아니더라도 최소한 서양이 동양의 방식과 모티프를 차용해온 역사로 설명할 수 있다. 반 고흐는 일본 목판화에 매혹되었고 에즈러 파운드는 한시漢詩에 관심을 가졌다. 루이스 컴포트 티파니는 일본과 중국의 장신구 스타일에 빠졌고 프랭크 로이드 라이트는 동양 건축 디자인 요소와 철학을 받아들였다. 몇몇 사람만 그런 것이 아니라 사조 전체가 그랬다. 미술공예운동Arts and Crafts Movement, 아르누보, 아르데코는 열렬한 자칭 '오리엔탈리스트'였고 다른 모더니스트 운동도 동양의 영향이 덜 노골적일 뿐 마찬가지였다.[13]

그러나 아시아인은 긍정적으로 여겨질 때에도 노란색이었다. 1888년 퍼시벌 로웰(시인 에이미 로웰의 오빠다)이《극동의 혼The Soul of the Far East》이라는 모순적이지만 큰 영향을 미친 책을 썼다. 이 책은 "인류의 황인 분파에" 속한 사람들이 대체로 "삶을 미화하는 장치"를 중시한다고 말한다.[14] 로웰은 이 지역의 문화가 예술에 지배된다고 주장하며, 어떤 사물에든 어떤 활동에든 "이름 없는 우아함"이 있다고 했다(하지만 자신의 입맛에는 "일본 음식이 모양만큼 맛도 좋지는 않다"라고 털어놓았다. 다른 사람들도 이에 동의했다면 참다랑어가 멸종 위기에 처하지는 않았을 것이다). 로웰의 책 표지는 뛰어난 화가이자 디자이너 세라 리먼 휘트먼이 디자인했는데, 책의 주제가 시각적으로 아름답게 표현되어 있다. 섬세하고 추상적인 형상과 손 글씨 글자로 '이름

없는 우아함'을 단순하고 깔끔하게 재현했는데, 표지 전체가 노란색이다.

아시아인과 황색 사이에 아무 필연적 관계가 없는데도 아시아인은 확실하게 황인이 되었다. 북아메리카 원주민도 비슷한 과정을 거쳐 홍인종이 되고 아프리카인은 흑인종이 되었다고 할 수 있고, 심지어 코카시아인종이 어떻게 백인종이라고 여겨지게(혹은 스스로 그렇게 생각하게) 되었는지에 대해서도 비슷한 이야기를 할 수 있을 것이다.[15] 오늘날 우리는 인종을 색으로 구분하는 것을 대체로 자연스럽게 느낀다. 적어도 실제로 들여다보기 전에는 당연히 여긴다. 실제 사람의 피부색은 매우 다양하지만 사람을 인종으로 구분할 때에는 몇 가지 색으로만 나눈다. 사실 사람은 누구나 유색인이다. 우리 살색이 우리가 무슨 인종이라고 불릴 때의 색과 다를 뿐이다.

유색인을 'colored people'이라고 지칭하는 것은 비하하는 표현이지만 묘하게도 'people of color'는 그렇지 않다. 미국 흑인지위향상협회National Association for the Advancement of Colored People에 들어간 colored people이라는 말은 부정적 의미로 쓰인 것이 아닌데도 요즘에는 NAACP라는 이니셜로 줄여 부른다.

색의 정치학은 언제나 복잡하고, 유해할 때도 많다. colored people은 백인이 다른 인종 집단을 부를 때 쓰는 말이다(예로로 남아프리카공화국과 인근 국가에서는 인종과 민족이 섞인 배경을 가진 사람을

가리킬 때 이 말을 쓴다). 어떻게 쓰이든 배제와 구분의 언어다. 반면 people of color는 비백인이 스스로를 묘사하려고 채택한 용어로, 포용하고 통합하는 언어다. 사람들을 한데 모으고 공통의 정치적 이익에 주목하게 하고 연대를 공고히 하기 위한 말이다. 마틴 루서 킹이 1963년 링컨 기념관에서 "나에게는 꿈이 있습니다"라는 연설을 할 때 청중을 "citizens of color(유색인 시민)"라고 칭했던 것을 떠올려보라. 색의 정치학만 복잡한 게 아니라 구문도 복잡하다.

여하튼 어떤 맥락에서든 colored people에도 people of color에도 '백인'은 안 들어간다. 백인은 색이 있는 것으로 간주되지 않지만, 당연히 백인도 색이 있다. 백인도 하얗지는 않다. 1962년, 크레욜라 경영진은 1949년부터 아무 생각 없이 "살색Flesh"이라고 불러온(1903년 처음 크레용을 생산할 때부터 1949년까지는 살색조Flesh Tint라고 했다) 크레용이 백인의 살 색깔하고만 비슷하다는 사실을 문득 깨닫고, 크레용 이름을 '복숭아색'으로 바꾸었다(그림 16).

색은 인종 정체성을 나타내기에는 놀라울 정도로 부정확한 지표다. 피부색은 우리가 인종을 분류할 때 쓰는 생물학적 지표 가운데 가장 정보값이 적은데도 가장 흔히 쓰인다.

그렇게 된 데에는 역시 역사가 있다. 유럽 인종 이론은 18세기에 시작되었지만[18세기 중반 이전에는 'race(인종)'라는 단어가 보통 혈통을 뜻했다], 사람들 사이의 차이를 관찰하기 시작한 것은 관찰할 사람

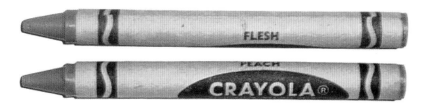

그림 16. 크레욜라 크레용: 살색과 복숭아색

이 나타난 다음부터였다. 이런 차이를 범주로 나눈 것은 한참 뒤의 일이지만, 기원전 400년경 그리스 의학에서는 사람의 몸이 기본적으로 혈액, 점액, 황담즙, 흑담즙 등 네 가지 '체액humor'으로 이루어져 있다고 주장했다. 네 체액은 빨강, 흰색(혹은 파랑), 노랑, 검정 네 색과 각각 연결되었다.

그리하여 발생 단계에 있던 인종학에서 색에 따라 사람을 여러 집단으로 나누는 분류법이 발전했고, 이 집단이 곧 '인종'으로 간주되었다. 1735년, 체계화에 있어 세계 최고인 칼 린네가 사람속Homo을 네 종으로 나누었다. 에우로파에우스 알베스켄스Europaeus albescens(흰색), 아메리카누스 루베스켄스Americanus rubescens(붉은색), 아시아티쿠스 푸스쿠스Asiaticus fuscus(어두운 색), 아프리카누스 니게르Africanus niger(검은색)이다.[16] 사람에게 색을 입히며 그에 어울리는 기질 특성도 부여한 것이다. 1758년 린네의《자연의 체계Systema Naturae》10판이 스톡홀름에서 출간되었을 때 아시아티쿠스 푸스쿠스가 아시아티쿠스 루리

두스Asiaticus luridus(연노랑색)로 바뀌었다. 이제 아시아인은 공식적으로 노랄 뿐 아니라 '선정적lurid'이라는 의미도 덧쓰게 되었다.

그 뒤 2세기 동안 사회학, 인류학 분야에서 색과 인종에 대해 논쟁이 지속됐다. 얼마나 많은 인종이 존재하며, 이들의 피부색은 각각 어떻게 다른가? 과학계와 철학계에서는 색이 인종적 차이를 구분하는 확실한 지표인지 논쟁을 벌였다(이마누엘 칸트는 그렇다고 했고 고트프리트 라이프니츠는 아니라고 했다). 아무튼 인종적 차이는 색으로 표시되었고, 우호적인 뜻으로 그럴 때도 물론 있었으나 그러지 않을 때가 더 많았다.

복잡하고 종종 해로운 '색의 정치학'에서 색은 시각적 요소가 아니라 사회적 요소다. 하지만 인종을 생각할 때에는 시각적 요소가 더 흥미롭고 의미 있을 수도 있다. 색을 진지하게 색으로 생각해봐야 한다는 생각도 든다. 현대 미국 화가 바이런 킴이 제안하는 것이 그것이다. 킴은 색과 인종 둘 다에 관심이 있다. 화가니까 아마 색에 좀 더 관심이 있겠지만, 아무튼 1991년 킴은 〈제유Synecdoche〉라는 제목의 프로젝트를 시작했다. 컬러 타일 여러 개로 구성된 커다란 직사각형 모양의 작품이다. 킴은 컬러 타일을 '패널'이라고 부르는데 패널 한 개의 크기가 8×10인치다(그림 14). 그는 패널의 개수를 다르게 설치해서 여러 형태로 전시했다. 첫 번째 주요 전시장은 1993년 휘트니비엔날레로, 275개의 패널로 전시했다. 뉴욕현대미술관MoMA의

2008년 기획전 "컬러 차트: 색의 재발명, 1950년부터 오늘날까지"에도 전시되었고, 2009년 패널 429개로 늘어난 작품을 워싱턴내셔널갤러리오브아트에서 구입했다.

여러 면으로 〈제유〉는 현대미술에서 많이 보이는 형식적 제스처를 닮았다. 더 유명한 엘스워스 켈리의 1978년 작 〈넓은 벽을 위한 컬러 패널Color Panels for a Large Wall〉이나 게르하르트 리히터의 1974년 작 〈256색256 Farben〉하고 컨셉이나 디자인이 유사해 보인다. 이 두 작품은 경직된 격자 안을 평평한 색 조각으로 메워 형태를 극소화함으로써 색을 맥락에서 분리했다(반 고흐가 예언한 것처럼 "그냥" 색으로 해방되었다고 할 수 있다). 색은 재현이나 상징에서 분리되어 그 자체로 목적으로 보이면서 주제가 된다. 얼핏 보기에 〈제유〉와 켈리나 리히터 작품의 차이는 바이런 킴이 더 차분한 색을 택했다는 점뿐인 것 같기도 하다.

하지만 이렇게 보면 완전히 잘못 본 것이다. 〈제유〉도 색이 주제고 색이 목적으로 보이지만, 바이런 킴은 재현과 상징에 중대한 관심을 가지고 있다. "색의 순수함이란 시대착오적이다"라고 그는 말했다.[17] 추상적인 색은 적어도 미술사에서는 20세기적인 것이다. 〈제유〉의 패널 하나하나는 특별하다고 할 수 있는데, 각각의 색조가 미묘하게 다르기 때문이기도 하지만 패널을 그리는 과정도 매우 개별적이었기 때문이다. 바이런 킴은 친구, 식구들부터 시작해서 길에서 만난

낯선 사람들에게까지 모델이 되어달라고 부탁한 다음 물감을 섞어 그 사람의 피부톤과 정확하게 같은 색을 만들어 칠했다. 이렇게 만든 패널을 각 모델 이름의 알파벳 순서에 따라 배열했다. 모델들의 풀네임은 옆쪽 벽 공간에 적혀 있다.

바둑판 모양으로 색을 칠한 다른 작품과 이 작품의 차이는 킴은 **피부**색을 칠했다는 점이다. 현대미술의 많은 부분은 신념으로 이해될 수 있다. 프랑스 개념예술가 다니엘 뷔랑은 "색은 순수한 생각이다"라고 주장했다.[18] 그러나 킴은 그렇게 생각하지 않는다. 그는 '당신은 왜 추상 회화를 그리나?'라는 질문을 받는 상상을 해보았다고 한다. "여기에서 '당신'은 아시아계 미국인 화가, 유색인 화가, 무언가 할 말이 있는 화가라는 뜻이다."[19]

레오나르도 다빈치부터 요제프 알베르스까지 화가, 색채이론가들은 색이 맥락에 따라 결정된다는 걸 알았지만, 여기에서 말하는 맥락은 '다른 색'을 말한다. 색의 착시 현상도 이런 원리를 바탕으로 한다. 어떤 색과 대비시키느냐에 따라 같은 색이라도 다르게 보인다는 의미다. 그런데 바이런 킴이 말하는 '맥락'은 그보다 훨씬 크다. 우리가 어떤 색을 보느냐는 옆에 있는 다른 색뿐 아니라 다른 삶, 다른 역사에 의해서도 중첩결정된다. "색은 계속 속인다"라고 한 요제프 알베르스의 말은 잘 알려져 있지만, 킴은 속임수가 시각 효과에 의해서만 일어나는 것이 아니라고 한다.[20]

〈제유〉는 현대 사회에서 색에 특별한 무게가 부과된다는 사실을 인지한다. 색은 개인의 경험과 문화적 의미에서 자유로울 수 없다. 킴의 패널을 8×10인치짜리 초상화라고 생각할 수도 있을 것이다. 단, 개인의 얼굴이 아니라 피부색만을 재현한 초상화다. 이 작품의 제목인 '제유'는 무언가의 일부분으로 전체를 대신하는 수사적 장치를 가리키는 말이다. 알파벳 전체를 배우는 걸 목표로 하면서 'ABC를 배운다'고 말하는 게 제유다. (예전에는 수사 기법을 문채文彩, 'color'라고 했다는 사실을 킴이 염두에 두지 않았을까.)[21] 〈제유〉에서 피부색은 한 사람을 대표하고, 한 사람은 어떤 집단을 대표하고, 색은 인종을 대표한다. 이 작품을 두고 킴은 "이 작품에서 내가 가장 소중하게 여기는 부분은 참여한 사람의 이름 전부가 적힌 명패다"라고 밝혔다.[22] 사람들의 삶이 중요하다는 의미다. 그 사람들은 바이런 킴이 칠한 색을 띠고 있고 또 지고 산다.

이 그림에서 시각적으로 가장 중요한 부분은 똑같은 패널이 하나도 없다는 점(인종에 대한 고정관념을 색채적으로 반박한다), 그리고 여기에 들어간 색들이 다양해봤자 실은 매우 좁은 범위에 속한다는 점일 것이다. 녹색이나 오렌지색이나 파란색이나 보라색 같은 것은 없다. 또 물론 노란색, 붉은색, 검은색, 흰색도 없다. 미묘하게 달라 이름으로 구분하기가 어려울 정도인 여러 톤의 갈색에 살짝 분홍, 노랑, 주황색 기미를 더한 색들뿐이다. 베이지색부터, 연갈색, 우유를

타거나 타지 않은 커피색, 밀크초콜릿이나 다크초콜릿 색들이 있다. 이 정도가 우리의 피부색 차이다. 사람은 누구나 유색인이지만 사실 그다지 다채롭지도 않다.

E. M. 포스터가 영국 통치기의 인도를 배경으로 쓴 소설《인도로 가는 길A Passage to India》에 어떤 어색한 순간이 나온다. 이 책에는 다양한 이야기가 담겨 있는데, 여기 나오는 거의 모든 것들이 색과 인종 때문에 굴절된다. 시릴 필딩이라는 인물이 그 지역 대학의 영국인 학장으로 부임해 백인들만 출입할 수 있는 폐쇄적 클럽의 멤버가 되는데, "클럽에서 그에게 가장 큰 타격을 입힌 말은 그가 혼잣말처럼 한, 이른바 백인이라는 사람들은 사실상 '분홍빛이 도는 회색'이라는 어리석은 말이었다. 분위기를 유쾌하게 만든답시고 한 말이었지만 그는 '하느님 국왕 폐하를 지켜주소서'라는 영국 국가가 하느님과 무관하듯 '백인'이라는 말이 색과 무관하다는 사실, 또 거기 담긴 의미를 따지는 게 극도로 부적절한 일이라는 사실을 미처 몰랐던 것이다".23

관습적으로 인종을 가리키는 부정확한 은유로 사용하는 색 이름은 사실상 "색과 무관"하고 권력과 깊은 연관이 있다. 그러니 '백인'이라는 말의 의미를, 아무리 부적절한 일이라 해도 따지지 않을 수 없다. 백인이기 때문에 주어지는 권력을 자연스럽고 당연한 것으로 여기는 사람이 아니라면 절대 모를 수 없는 일이다.

바이런 킴과 협업하고 같이 전시도 한 현대미술가 글렌 라이건은 보는 사람의 관찰 행위를 목격하고 부추기는 텍스트 페인팅 연작을 만들었다. 라이건은 손으로 채색한 하얀 배경 위에 특정 문구를 검은색 오일스틱으로 반복해서 스텐실하여 텍스트를 이미지로 바꾼다. 화폭에서 아래쪽으로 이동할수록 글자가 진해지고 번져서 점점 읽기 힘들어지다가 어느 순간 읽을 수 없게 된다.[24] 〈무제(나는 새하얀 배경에 놓였을 때 가장 색이 진한 느낌이다)Untitled(I Feel Most Colored When I Am Thrown Against a Sharp White Background)〉라는 작품은, 조라 닐 허스턴이 1928년에 쓴 〈색이 있는 나로 느껴질 때의 감정How It Feels to Be Colored Me〉이라는 에세이에서 한 줄을 가져와 색을 칠한 나무 패널(원래 문이었다)에 스텐실을 했다. 그런데 3분의 1쯤 되는 지점부터는 재료가 번져서 읽기 힘들어진다(그림 17).

텍스트의 증식으로 시작해서 텍스트의 말살로 끝이 나며, 쓰기와 지우기, 창조와 파괴의 구분이 사라진다. 오일스틱 때문에 생긴 검은 얼룩이 스텐실로 찍힌 단어와 이 단어가 찍히는 "새하얀 배경" 둘 다를 압도한다. 처음에는 관객더러 읽으라고 하더니 금세 더 읽지 못하게 만든다. 관객이 할 수 있는 일은 보는 것뿐이다.

보는 행위가 동요를 일으킨다. 우리는 거기 있는 것을 볼 뿐 다른 사람의 말을 읽는 것이 아니다. 라이건 작품의 단어는 서서히 언어라는 표상 체계에서 벗어나 선과 색으로 이루어진 새로운 실체를

그림 17. 글렌 라이건, 〈무제(나는 새하얀 배경에 놓였을 때 가장 색이 진한 느낌이다)

Untitled(I Feel Most Colored When I Am Thrown Against a Sharp White Background)〉, 1990.

나무 위에 오일스틱, 제소, 흑연, 80×30 in.(203.2×76.2 cm). 개인 소장.

얻는다. 나무 평판 위의 유성 물감이 된다. 허스턴의 글이 라이건의 조형적 상상력으로 바뀐다. 허스턴의 언어 구조가 라이건의 시각적 구조 안에서 뭉그러진다.

이 작품은 정치적 제스처가 뚜렷하지 않고, 어쩌면 의도적으로 회피하는 것처럼 보이기도 한다. 그럼에도 이 작품은 정치적으로 읽힌다. 처음에는 여기 적힌 진술을 라이건이 하려는 말로 해석하게 된다. "나는 새하얀 배경에 놓였을 때 가장 색이 진한 느낌이다"라는 문장을 보면 '나'가 지시하는 대상이 특정되지 않았기 때문에 라이건 자신을 가리킨다고 생각하게 된다. 라이건이 아프리카계 미국인이기도 하고 인용문의 출처도 없고 인용문이라고 부호로 표시하지도 않았기 때문이다. 그게 허스턴의 말이라는 걸 아는 사람이라도 라이건이 그 말에 동의하거나 지지한다고 생각할 것이다. 그런데 시각적으로 반복되다보니 해독이 불가능해진다(언어적으로 반복하다보면 해석이 불가능해지는 것과 마찬가지이다. 같은 단어를 계속 반복해서 말해보라). 물감이 언어를 압도하고 글자가 다른 형식의 검은 예술 안에서 사라진다.

당연히 라이건은 허스턴의 말에 공감했을 것이다. 허스턴은 인종 정체성이 본질적인 것이 아니고 차이의 체계 안에서 생겨난다는 것을 알았다. '색이 있는 사람'은 표준이 된 백인성과의 관계 안에서만 유색인이 되고, 어째서인지 백인만은 어떤 색도 띠지 않은 것으로 간주되어 유색이라는 짐이 면제된다. 희다는 것은 특권의 지표다. 화

가가 그림을 그릴 공간을 준비하는 평범하기 그지없는 행위에서도 마찬가지다. 또 라이건은 허스턴의 "가장 색이 진한 느낌"이라는 말의 의미가 모호하다는 것에도 주목했을 것 같다. 그건 좋은 느낌인가, 나쁜 느낌인가? 더 충만하게 살아 있다는 느낌인가, 아니면 더욱 철저히 위험에 처해 있다는 인식인가? 어쩌면 두 가지가 같은 것인가? "새하얀 배경"에 놓였을 때 뚜렷한 대조 효과로 흑인 정체성이 돋보이고 두드러지게 빛나는가, 아니면 흑인 정체성이 새하얀 배경에 대비되어 대상화되는가?

어느 쪽이든 간에, 라이건은 다름 아닌 그 배경을 사라지게 만든다. 배경이 사라지고 난 뒤 라이건은 더 '유색'이라고 느낄까, 아니면 그 반대일까? 이보다 더 중대한 차이의 체계가 있을까? 혹은 정체성은 차이의 체계와 무관하게 형성될까? 아니라도 그런 것이 필요 없는 편이 좋지 않을까? 모두 답하기 어려운 질문이다. 더욱이 이 그림만 보고 답하기는 쉽지 않다.

더 쉬운 질문은 이런 것이 될 것이다. 라이건은 'colored'라는 단어에 반대할까?

아마 아닐 것이다. 라이건은 무엇보다 화가고, 친구인 바이런 킴처럼 색의 재료나 은유적 쓰임에 매우 민감한 사람이다. 두 작가 모두 '미국 (유)색 추상화가American abstract painter of color'라는 이름으로 불릴 수 있을 것이다. 그런데 그 말이 추상회화를 그리는 유색인인 미

국인이라는 뜻인가(사실이다), 추상적인 색을 그리는 미국 화가라는 뜻인가(이것도 사실이다)? 라이건의 다른 작품으로, 책의 마주보는 두 쪽처럼 가운데를 나눈 하얀 바탕에 인종적 함의가 있는 색 이름 '검정', '갈색', '노랑', '빨강', '하양'을 검은 잉크로 글자가 뭉개지지 않게 반복적으로 스텐실한 작품이 있다. 텍스트의 행 길이에 맞아떨어지느냐 아니냐에 따라 온전하게 보이는 단어도 있고 중간에서 끊어진 단어들도 있다.

라이건의 작품을 재스퍼 존스의 유명한 작품 〈부정 출발False Start〉 (1959)과 비교해볼 수 있을 듯하다. 재스퍼 존스의 작품은 색을 풍부하게 써서 라이건의 금욕적인 흑·백과 크게 달라 보인다. 공통점은 색 이름을 스텐실로 인쇄한 것인데, 〈부정 출발〉은 무작위로 흩어진 단어와 대담한 색의 물감이 폭발한 듯한 부정형 형태가 서로 겹쳐져 있다. 색 이름과 그 이름이 놓인 배경의 색이 일치하는 경우는 단 두 개이며, 글자색과 그 단어가 가리키는 색이 일치하는 경우는 아예 없다. 재스퍼 존스의 회화에서는 색 자체에서 나오는 듯 보이는 에너지가 발산해 캔버스 위에서 폭발하고, 색의 이름은 자의적이고 무의미하게만 보인다. 라이건 작품에서는 색 이름이 중요하지만, 그 이름들이 존스의 회화에서처럼 자의적이고 부정확하다는 게 드러날 때에만 중요하다. 검은색 글자가 색을 나타내는 단어를 이룬다. 그것도 행의 구조가 허락하는 한도 안에서만 가능하다. 가끔은 단어가 다음

행으로 넘어가면서 쪼개져 한두 글자만 남기도 한다.

핵심은 피부색이 시각적 현실이 아니라 우리가 부정확하게 보는 색에 의미를 부여하는 문화적 구조물이라는 점이다. 사람은 누구나 유색인이지만, 내가 어떤 색인지 그것에 대해 어떻게 느끼는지(혹은 어떻게 느끼게 만들어지는지)는 시각적 정보와 거의 아무 관련이 없다. 라이건의 작품은 킴의 〈제유〉만큼이나 강력하게 피부색을 응시하게 만든다. 그러면서 또 마찬가지로 강력하게 색으로 약호화된 인종이 부자연스럽게 느껴지게 만든다. 그리하여 색이 맥락과 분리되거나 객관적일 수 있다는 생각에 도전한다. 바이런 킴은 보이는 그대로의 색을 그렸다. 라이건은 그 색을 보지 못하게 만드는 담론의 껍질을 그렸다.

인종적 편견에서 자유롭다는 의미로 '컬러블라인드color-blind'라는 말이 종종 쓰이지만, 정말 이런 의미에서 색맹인 사람은 존재하지 않는다. 시각적 결함을 가리키는 의미에서도 실제로 완전히 색맹인 사람은 극히 드물지만. 바이런 킴이나 글렌 라이건이 우리가 그렇게 되기를 바라는 것도 아니다. 이들은 색을 어떻게 볼 것인지를 일러주고, 거기에 얼마나 많은 의미가 있는지 또 얼마나 의미가 없는지 둘 다를 인식하게 만들려고 한다. 우리는 색이 없을 때에도 색을 볼 때가 있다. 킴과 라이건은 실제로 있는 것을 보여준다. 그게 우리가 보는 것(혹은 보고자 하는 것)이 아닐 수도 있지만 말이다.

색은 중요하다. 우리가 때로 색을 부인하는 제스처를 취하더라도("그 사람 피부색이 녹색이든 보라색이든 상관 안 해"), 색이 중요하다는 걸 모르는 사람은 없다. 1999년 크레욜라는 색 이름 하나를 더 바꿨다. '살색조'라는 어색한 이름의 크레용처럼 1903년 처음 생산된 크레용 때부터 포함되어 있던 '인디언 레드Indian Red'가 '밤색Chestnut'으로 바뀌었다. 사실 인디언 레드는 이 색을 띤 염료 이름에서 나온 색 이름이지만 미국 '인디언'의 피부색을 가리키는 말로 오인될까봐 염려해서 바꾼 것이다. 크레욜라가 쓸데없는 걱정을 한 것일 수도 있다. 만약 정말 그 단어가 원주민 피부색을 가리키는 말이었다면 진즉에 '미국 원주민 레드'로 바뀌었을 테니 말이다. 그런 반면 워싱턴 레드스킨스Redskins라는 NFL 팀은 여전히 건재하다.

여하튼 크레욜라도 진화를 거듭한다. 요새는 '다문화' 크레용 세트를 팔면서 "오늘날의 문화적으로 다양한 교실의 수요를 충족시킨다"라고 광고한다. 이 세트에는 여섯 가지 살색—마호가니(적갈색), 살구, 번트시에나(연밤색), 탠(연갈색), 복숭아색, 세피아(암갈색)에 '혼합용'으로 검정과 하양색이 들어 있다. 크레용이 백퍼센트 '무독성'이라고도 광고한다. 그러기를 바랄 뿐이다.

4장

Greens

．

내 손을 작은 텃밭에 심는다—
나는 푸르게 자랄 거야.

— 포루그 파로흐자드, 〈또 다른 탄생〉(하미드 다바시 역)

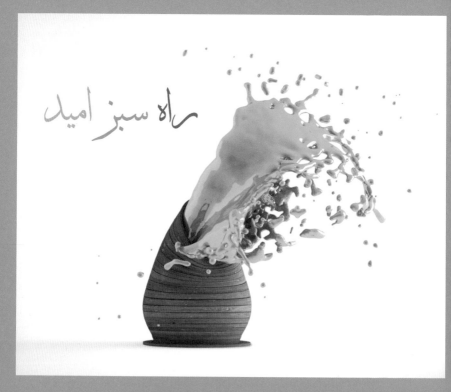

그림 18. 〈녹색 희망의 길〉

Greens — 알 수 없는 녹색

녹색 물감은 원색이 아니다. 파란색과 노란색 물감을 섞어 만들 수 있으므로 원색이 아니다. 그런데 색을 혼합하는 방식에 따라 원색을 다르게 정의하기도 한다. 컬러텔레비전은 빨간색, 녹색, 파란색 빛을 혼합해 여러 색을 만들어낸다. 컬러프린터는 또 달라서 CMYK(사이언, 마젠타, 노랑, 검정) 네 색을 원색으로 삼아 색을 섞어 컬러 스펙트럼을 만들어내므로 여기에서는 또 녹색이 원색이 아니다.

　그러나 정치적 의미에서는 녹색이 원색이 아니라고 할 수 없게 됐다. 전 세계 예비선거, 총선거에 녹색이 나타난다. 녹색은 자연 자체의 색이었다. 봄날의 상큼한 연둣빛부터 쇠락의 푸른곰팡이색까지, 반짝이는 에메랄드부터 칙칙한 올리브색까지, 과거에 프랑스어로 'vert gai'와 'vert perdu'라고 나누던 색까지* 모두 아우르는 녹색이 오늘날 자연 수호자들의 색이 되었다. 오스트리아 녹색

당Die Grünen, 벨기에 녹색당Groen, 네덜란드 녹색링크GroenLinks, 이탈리아 녹색연합Federazione dei Verdi, 프랑스 유럽생태녹색당Europe Écologie Les Verts, 노르웨이 녹색당Miljøpartiet De Grønne, 체코공화국 녹색당Strana Zelených, 핀란드 녹색연합Vihreä Liitto, 일본 녹색당綠の党, 인도네시아 녹색당Sarekat Hijau, 세네갈 녹색당Les Verts, 이집트 녹색당flizb-al-Khodor 등등 세계 어디에나 녹색당이 있다. 흑인, 홍인, 황인, 백인들이(물론 실제로는 검거나 붉거나 노랗거나 희지 않은 사람들이) 전부 녹색이 되었다. 그린피스의 환경 감시선 '레인보우 워리어'처럼 이들은 환경보호에 뜻을 바친 무지개색 전사들이다.

컬러 스펙트럼에서 녹색은 딱 중간에 있다. 빨강, 주황, 노랑이 한쪽에 있고 파랑, 남색, 보라가 다른 쪽에 있다. 정당으로서 녹색은 보통 왼쪽으로 많이 치우친다. 가장 좋아하는 색을 녹색으로 꼽는 사람은 전체의 20퍼센트 정도지만, 선거에서 얻는 지지는 보통 그에 못 미친다.

2016년에 오스트리아 녹색당 당수였던 알렉산더 판데어벨렌이 대통령에 당선되기는 했으나 대체로 녹색당은 정치적 다수가 되는 것보다는 정책에 영향을 미치는 데 주력한다. 또 오늘날 정부 투자, 규제, 건축 모두 녹색을 지향한다. 녹색 공학, 녹색 건축물, 녹색 투자

■ 프랑스어로 전자는 보기 좋은 녹색, 후자는 보기 싫은 녹색을 가리킨다.

프로그램 등은 공기와 물을 깨끗하게 유지하고, 안전하고 지속 가능하게 식량을 공급하고, 재생 가능 에너지원을 개발하고, 독성 폐기물을 배출하지 않고, 유한한 천연자원을 절약하고 재활용하는 환경 친화적인 기획을 뜻한다. 전에는 화성인이 녹색이라고 생각했는데(에드거 라이스 버로스의 영향이다. 《타잔》의 작가이기도 한 버로스가 1912년에 쓴 초기 SF 작품에 "화성의 녹색 인간"이라는 표현이 나온다)[1] 오늘날에는 지구를 구하고 싶은 지구인들이 녹색이다.

녹색이 환경운동을 대표하는 색이 된 건 자연스럽고 당연하다. '녹조' 현상은 환경운동이 대처할 문제가 있다는 증거지만. 영어 단어 'green'은 독일어 'Grün'과 마찬가지로 '자라다'라는 의미의 인도유럽조어 어근에서 나왔다. 프랑스어에서 녹색을 가리키는 'vert'와 에스파냐어 'verde'는 '돋아나다' 또는 '번성하다'의 뜻을 지닌 라틴어 어근에서 나왔다. 거의 모든 언어에서 녹색을 가리키는 단어의 어원은 생장과 관련이 있다.

환경주의의 대의에 대체 어떤 논란의 여지가 있을까 싶지만, 그래도 비판하는 사람들이 존재한다. 기후변화 회의론자들은 환경운동가들이 겉만 녹색이고 속은 붉다고 공격한다. 영국 정치평론가 제임스 델링폴은 환경운동을 '수박' 운동이라고 부른다. 환경은 세계 자본주의를 공격하기 위한 위장 이슈일 뿐이라는 것이다.[2] 물감으로 붉은색과 녹색도 보색補色이라 잘 어울리지만, 정치에서 사회주의당과

녹색당도 상보적相補的으로 잘 어울릴 수 있다. 1998년 9월에서 2005년 9월까지 독일에서 좌파인 사회민주당과 소수당인 녹색당이 연정을 이루었을 때가 대표적인 사례이다.

그렇지만 정치 분야의 환경주의 이미지에서 꼭 녹색이 아니라 다른 색이 두드러졌을 수도 있다. 우리는 미래에 대해 '녹색 희망'을 품지만 '파란 희망'을 품는다고 해도 꽤 잘 어울렸을 것이다. 지구의 3분의 2는 물로 덮여 있고, 생명을 유지하는 물은 물에 의존해 사는 식물 못지않게 생태적으로 중요하다. 하늘도 파랗게 보일 때가 많은데, 하늘을 통해 식물에 태양 에너지가 공급된다(식물이 녹색인 이유는 엽록소가 스펙트럼의 파란 부분과 붉은 부분에 해당하는 전자기에너지를 거의 다 흡수하기 때문이다). 다른 각도에서 보자. 우주에서 보는 지구는 무늬가 들어간 파란 구슬 같다(그림 19). 위대한 SF 작가 아서 C. 클라크는 "어떻게 이 행성을 '지구地球'라고 부를 수 있나. 누가 봐도 '수구水球'인데?"라고 했다.[3]

파란색이 지구에서 가장 많이 보이는 색이긴 해도 생태계에는 자연적으로 온갖 다양한 색깔이 나타나는데, 그 가운데에서 우리는 식물의 색인 녹색을 대표색으로 택해 생태계 유지에 대한 희망을 걸었다. 녹색은 지속 가능성의 색이다. 하지만 파란색이 그런 색이 되었을 수도 있었을 것이다.

아무튼 녹색이 생태적 관심을 뜻하는 색이 되었다. 그렇다고 녹

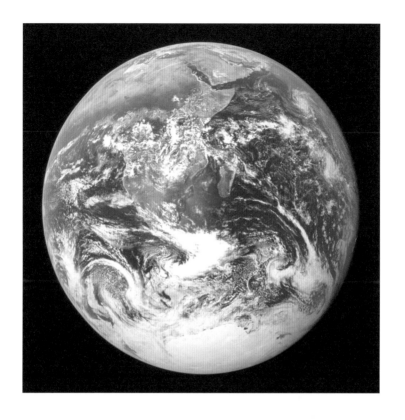

그림 19. "커다란 파란 구슬." 아폴로 17호에서 본 지구의 모습

색이 환경주의 말고 다른 이데올로기와 연관되지 않는 것도 아니다. 월러스 스티븐스의 말을 빌리면 "녹색이 말을 거는" 사람들이 있는데, 이들은 각기 다른 이유에서 녹색에 마음이 흔들린다.[4] 2009년 이란 선거 때에도 많은 이란인들이 녹색에 동요되었는데, 이때는 녹색

이 환경적 대의의 상징이 아니라 민권의 상징이었다. 부패한 압제 정부에 맞서는 여러 정치적 이해와 사회적 목표를 대변하는 풀뿌리연합의 색이었다.[5] 녹색운동Nehzat-e Sabz이 다원적이고 민주적인 가치들을 통합했다. 이 운동을 지지하는 사람들은 대통령 후보로 나선 세예드 미르호세인 무사비를 중심으로 결집했다. 무사비는 강경 혁명가에서 개혁론자로 변신했고, 재선에 도전하는 마무드 아마디네자드 대통령의 유력한 라이벌로 부상했다.

2009년 6월 12일 선거 직후 두 후보 모두 승리를 선언했으나, 선거관리위원회에서는 아마디네자드의 당선을 공포했다. 입법부에서도 바로 선거 결과를 확인했다. 그럼에도 사람들은 결과에 승복하지 않고 대규모 시위를 벌였다. 더 많은 개혁 단체들이 집결해 오랫동안 국내외의 위협에 시달려온 이란에서 새로이 떠오르는 희망에 열띤 지지를 보냈다. 선거 이후 이 운동은 '녹색 희망의 길Rah-e Sabz-e Omid'이라고 불리게 되었다. 채도가 높은 연두색 페인트가 타원형 바구니에서 폭발하는 이미지가 정치적 연대를 통해 분출된 자신감과 신념의 상징이 되었다(그림 18).

이란 녹색운동을 시작한 사람들도 당연히 이 점을 염두에 두었겠지만 녹색은 역사적으로 무함마드와 관련 있는 색이다. 무함마드는 녹색 터번과 녹색 망토를 둘렀고, 그가 사망했을 때 수놓인 녹색 옷으로 시신을 덮었다고 전해진다. 녹색은 10세기부터 12세기가 거

의 끝날 때까지 북아프리카 전체를 다스린 파티마왕조의 색이었고, 이어 이슬람교 시아파의 표지가 되었다. 세예드 미르호세인 무사비가 혈통으로 연결되어 있다고 주장하는 이 역사와의 연결 고리를 나타내기 위해 녹색운동의 이름과 이미지가 결정되었을 것이다. 세예드는 '녹색'이 단순한 이름이 아니라 예언자 무함마드로부터 이어지는 직계를 나타내는 표지라고 말한다. '녹색 희망의 길'은 이란의 녹색운동이 이단이나 이상異常이 아니라 이슬람 공화국 안에서 목소리를 찾고자 하는 적법한 민주적 충동이라고 선언한다.

이슬람 세계에서는 어디에서나 녹색이 확연하게 눈에 들어온다. 곳곳에 녹색이 등장한다. 물론 사막 풍경에만은 녹색이 안 보이지만, 깃발에도 있고(사우디아라비아, 이란, 리비아 국기) 모스크에도 있다(카이로에 있는 아름다운 모하메드 알리 모스크를 보라). 시아파는 꾸란 구절을 적은 녹색 팔찌나 성소에 문지른 녹색 리본을 몸에 걸치기도 한다. 녹색은 내세에서도 두드러지는 색이다. 꾸란에 천국에 사는 사람들은 "녹색 비단 옷을 입을 것이다"(76:21)라고 나와 있다.

그러나 이란의 녹색운동은 현세에서 자라날 수 있는 것이 무엇인지 보여주려고 한다. 무사비의 글 모음집 제목은 《희망의 씨앗을 키우며Nurturing the Seed of Hope》다. 녹색운동의 생동감 넘치는 빛깔은 변화와 성장에 대한 기대와 희망을 뜻한다. 풀뿌리에서 기원한 다원적인 당을 통해 맛본 통합적이고 민주적인 이란을 상상하고자 하는 의

지다.[6] 이란 곳곳에서 볼 수 있는 이 녹색은 대표 집단이 선정한 것도, 첨단 홍보 회사에서 제안한 것도 아니다. 무사비의 아내이고 저명한 예술가이자 학자인 자라 라나바르드가 이 색을 선택했고, 본인 역시 건축가이자 추상화가인 무사비도 동의했다고 한다. 두 사람 다 색이 중요하다는 사실을 아는 사람들이다.

그러나 서글프게도 희망의 씨앗이 뿌리를 내릴 만큼 우호적인 환경은 조성되지 못했다. 보수주의자들은 거리낌 없이 위협과 공포를 동원해 권위에 대한 도전을 억눌렀다. 2011년 무사비와 아내는 가택 연금에 처해졌고, 오늘날까지도 그 상태로 녹색 희망의 길 운동의 실패와 성공 둘 다의 상징이 되어 있다. 이란에서는 녹색이기가 쉽지 않다. 사정이 곧 나아질 거라고 믿기도 어렵다. 그러나 씨앗이 토양 안에 묻혀 있으니 언젠가는 싹이 돋을 것이다.

정치가 색으로 구분되는 이유는 뻔하다. 색은 알아보기도 쉽고 머리에도 쏙쏙 들어오고 여러 다양한 형태와 맥락에 적용될 수 있다. 색을 정치적 이미지로 썼을 때의 단점은, 바이런의 시구를 빌리면, 바로 그 "유동성이라고 불리는" "활달한 다변성"이다.[7] 물론 그게 장점일 수도 있다. 생태적 목적에 헌신하는 녹색당도 녹색을 택하지만 이란 녹색운동의 이상주의적 정치를 표현하고 추동하는 논리로도 녹색이 잘 맞는다. 다른 배경에서는 또 다른 연대의 원칙을 뜻하기도 한다. 그리스의 범그리스사회주의운동, 타이완 독립운동, 남아

프리카공화국의 아프리카 국민회의, 체첸 망명정부도 녹색을 상징으로 택했다.

정치적 색은 문란하다. 어쩌면 시각적 "유리기遊離基(free radical)"처럼 기능한다고 하는 게 더 적절할 듯싶다. 고등학교 화학 시간에 배웠겠지만 유리기란 비공유 전자를 갖고 있어 마찬가지로 비공유 전자를 지닌 다른 원자구조에 쉽게 반응하는 분자다. 유리기는 쉽게 결합하지만 결합이 불안정하고 일시적이다.

미국에서 사용되는 '붉은 주'와 '파란 주'라는 어휘만 보아도 정치와 색의 결합이 얼마나 가변적인지 알 수 있다. 공화당 지지주가 붉은 주고 민주당 지지주가 파란 주라는 게 미국 정치사에서 만고불변인 사실, 어쩌면 독립혁명 때부터, 적어도 남북전쟁 때부터는 있었던 관습처럼 느껴진다. 그런데 사실 그렇게 된 것은 논란이 되었던 2000년 대선, 조지 W. 부시와 앨 고어가 맞붙었을 때부터였다. 그 전에는 그런 용어가 아예 존재하지 않았다. 물론 정치 유세 때 당연히 색을 썼지만, 공화당과 민주당 모두 당 정체성을 표현하기 위해 미국 국기에 들어 있는 빨강, 흰색, 파랑을 전부 골고루 사용했다.[8]

1960년대 컬러텔레비전이 널리 보급되면서 대선 결과를 지도에 색으로 표시해 보도하기 시작했다. 그때도 색은 구분용이었을 뿐 정해진 기준이 없었다. 어느 쪽이든 빨간색도 될 수 있고 파란색도 될 수 있었다. 냉전 시대에 어느 한 당을 '빨간 당'으로 취급한다면 정치

적으로 편향되었다는 비난을 피할 수 없었을 테니, 선거 때마다 방송사들은 각기 민주당과 공화당을 빨간색과 파란색으로 번갈아 표시했다. 예를 들어 1980년 공화당 후보 로널드 레이건이 50주 가운데 44개 주를 가져가며 민주당 후보 지미 카터에게 압승을 거두었을 때 NBC 방송국 앵커는 색으로 구분된 미국 지도를 가리키며 공화당의 압도적 승리가 "교외 수영장"처럼 보인다고 논평했다. 다른 방송국에서는 개표 현황이 집계되면서 지도 위에 "파란 바다"가 번져간다고 보도했고, 공화당원 한 사람은 텔레비전에서 개표 결과를 보고 "레이건 호수"가 생겼다며 기뻐했다.[9] 압승에는 '산사태landslide'라는 말이 흔히 쓰이는데 반대 표현이 난무한 셈이다.

그러나 2000년 선거 이후에는 공화당이 아무리 큰 규모의 승리를 거두더라도 파란색 이미지로 표현되는 일은 없어졌다.

2000년 선거 직후 미국인들은 36일 동안 불안해하며 날마다 텔레비전으로 재개표와 법정 소송 소식을 지켜보았고, 마침내 플로리다가 최종적으로 '붉은 주'로 확정되며 부시가 미국 43대 대통령이 되었다. 그런 과정을 거치며 공화당은 붉은색, 민주당은 파란색으로 표시하는 이미지가 사람들 머릿속에 각인되었다. 전에는 임의적, 가변적이었던 색이 미국 정치 담론의 본질적, 영속적 특징으로 여겨지게 되었다. 지금은 구분이 너무 확고해서 점점 확연히 둘로 나뉘는 듯한 나라의 이름이 미합중국United States이라는 사실이 아이러니하게

느껴질 정도다.

　이렇게 뜻하지 않게 이루어진 미국 정치의 색 구분은 세계 다른 나라에서 붉은색과 파란색이 연상시키는 것과 정반대된다. 대부분의 국가에서는 파란색이 보수당의 색이고(영국 보수당의 상징색은 파란색이다) 빨간색이 진보당의 색이다(영국 노동당의 상징색은 빨간색이다). 빨간색은 역사적으로 노동운동, 사회주의, 공산당과 연관된다. 1790년 이후 프랑스 혁명 세력이 '보네 루즈bonnet rouge'라고 하는 부드러운 빨간색 모자를 써서 열정과 연대를 표현했으나, 이때도 빨강이 확고하게 프랑스 좌파의 색은 아니었다. 1791년 7월에도 빨간색은 기득권의 색이었다. 군에서 붉은 깃발을 올려 계엄령을 선포하고, 루이 16세의 퇴위를 요구하는 시위자 50명을 무차별 사격으로 사살했다. 그때부터 급진주의가 붉은색을 쓰기 시작했다. 권위적 상징인 붉은색을 저항의 색으로 삼고 프랑스 정치의 용어와 이미지를 전복해, "궁정의 반란에 대항하는 민중의 계엄령"을 선포했다.[10]

　빨간색은 뜨거운 색이다. 저항의 색이 되기 쉽다. 얼굴에 비치는 빨간색은 대담하고 결연하다. 1848년 프랑스에서 급진주의자들은 (지나치게 유화적이고 타협적으로 보이는) 파랑, 하양, 빨강 삼색기 대신 붉은 깃발을 들었다. 1871년 봄에 잠시 파리를 점령하고 코뮌을 이루었을 때에도 시 청사에 붉은 기를 휘날렸다. 1871년 칼 마르크스는 "구체제가 붉은 깃발 앞에서 분노의 경련으로 몸을 뒤틀었다"라

고 말했다.[11] 붉은 깃발은 20세기에 접어들어 혁명을 이뤄낸 러시아와 마오쩌둥의 중국에서 더욱 강렬하게 휘날렸다(소비에트연방의 깃발은 전체가 붉은색으로 왼쪽 위에 가장자리가 금색인 붉은 별과 금색 망치, 낫이 그려져 있고, 중화인민공화국의 깃발도 붉은색으로 왼쪽 위에 금색 별 하나와 주위에 더 작은 별 네 개가 있다). 붉은색이 깃발에만 쓰인 것은 아니다. 붉은 휘장, 적군赤軍, 붉은 소책자(마오쩌둥 어록) 등등도 있어 미국은 '적색 공포'에 시달렸다. 미국인들은 20세기 내내 공산주의의 붉은 위협에 떨었다.

붉은색은 누가 보기에도 강렬한 정치적 색인 한편 애도와 연결되는 색이기도 하다. 순교자들이 흘린 피를 상징하여 그들의 희생을 기억하게 하는 용도로 쓰인다. 1889년 아일랜드에서는 붉은 기가 아일랜드 사회주의공화당의 상징이 되었다. 이 당을 창당했고 1916년 부활절 봉기 때 처형당한 제임스 코널리가 이 당의 비공식 당가 가사를 썼다. 이 노래는 전통적으로 영국 노동당 대회가 끝날 때 불린다.

민중의 깃발은 가장 짙은 붉은색
목숨 바친 동지의 몸을 깃발로 덮으니
그들의 몸이 차갑게 굳기 전에
심장의 피로 온통 물들었다

이런 추모의 충동이 붉은색을 정치적 색으로 만들었다. 그러나 이 노래가 과연 오늘날의 영국 노동당에 어울리는지는 의문이다. 1960년대 말 노동당이 선거 승리를 위해 원래의 좌파주의에서 벗어나 가차 없이 중도를 향해 가자 코널리의 노래가 패러디로 불리기 시작했다.

민중의 깃발은 가장 흐린 분홍색

사람들 생각만큼 붉지 않아

사람들이 알게 하면 안 돼

오래전 사회주의자들의 생각을

'민중의 깃발'이 정말 분홍색이었다면 보수주의의 색은 페리윙클색(살짝 붉은기를 띤 연청색)이었을 것이다. 하지만 민중의 깃발이 빨간색이니 반대편의 색은 진한 파란색일 수밖에 없다. [정치 컨설턴트가 관심을 가질 만한 새로운 색 이름으로 '리버티liberty(자유) 블루'와 '레졸루션resolution(결의) 블루'가 나오기도 했다.] 보수주의는 거의 언제나 정치적 의미가 강한 붉은색에 대응하는 의미로 파란색을 택했다. 예를 들어 타이완에서는 파란색이 집권 국민당의 색이다(파란 하늘 중심에 하얀 해가 있는 둥근 엠블럼을 주로 쓴다). 국민당은 1911년 청나라 황조를 무너뜨린 신해혁명 뒤에 중국 본토에서 쑨원과 쑹자오런이 창당한 당

이다. 국민당은 1928~1949년까지 중국 집권당이었으나, 1949년 공산당(냉전시대 서양에서는 붉은 중국이라고 불렀다)이 내전에서 승리하면서 타이완 섬으로 내몰렸다. 타이완은 국민당의 일당 지배를 받다가 1980년 말 개혁을 통해 정치가 민주화되었으나 여전히 국민당은 범청凡青연합이라는 것을 통해 가장 큰 권력을 행사한다.

여러 나라에서 파랑이 빨강과 사회적·정치적으로 나뉘는데, 이데올로기 대립이든 색이든 프랑스혁명에서 처음 시작된 것을 재현하는 것이다. 프랑스에서 급진주의자들이 붉은색을 차지하자 어쩔 수 없이 파랑색이 귀족의 색이 되었다. 프랑스 삼색기에는 하얀색도 있지만 그 색은 패배주의적으로 보인다는 문제가 있다. (하얀색을 상징으로 택한 사람들도 없지는 않았지만) 백기를 흔들면서 군을 집결시키기는 힘든 일이다. 그러나 파란색은 전통적으로 프랑스 군주의 권력을 나타내는 색이기도 했다. 프랑스 왕가를 수호하는 정예 근위병의 색도 파란색이고, 샤를마뉴의 대관식부터 발루아왕가, 부르봉왕가의 문장 색까지 모두 파란색이었다.

정치에 쓰이는 색은 모두 각자 유래와 역사가 있으나, 역사는 너무나 다양한데 기본색은 몇 개 안 되다보니 색과 정치의 연결이 종잡을 수 없기도 하고 서로 상충하거나 자꾸 바뀌기도 한다. 빨간색이 민중의 색, 급진좌파의 색, 피의 희생의 색일 수 있다. 그렇지만 빨간색은 튜더 왕권의 색으로 군주의 존재, 지위, 권력을 상징하기도 한

다. 왕가 기록에 따르면 헨리 8세가 대관식 때 크림슨(진홍) 실크 셔츠, 가장자리에 털 장식과 크림슨 술이 달린 크림슨 새틴 망토를 입었고, 어민 모피와 금으로 가장자리를 두른 크림슨 모자를 썼으며 크림슨 새틴 코트에 크림슨 의회용 예복을 입었다고 한다.[12] 헨리 8세의 크림슨 색은 민중 혁명의 색과는 거리가 멀다.

마찬가지로 파란색도 전통적으로 프랑스 왕가의 색인 한편 여러 중도좌파 대중주의 정당의 색으로도 쓰인다. 남아프리카공화국의 민주동맹은 전에는 아파르트헤이트에 반대하는 진보당이었으나 지금은 탈인종적 중도좌파 야당이고 상징색은 파란색이다. 민족주의·분리주의 친노동당인 캐나다 퀘벡당도 마찬가지다. 파란 피blue blood 귀족과 블루칼라blue collar 노동자가 정치적으로 반대 방향을 향하리라는 것도 빤하다.

다른 색들도 정치적 움직임의 약호로 쓰인다. 벨기에와 네덜란드에는 보라색 정부가 있는데 빨간색 사회민주당과 파란색 자유당이 연립정부를 이룬 것이다. 파시즘의 색은 갈색이지만, 혼란스럽게도 그리스 극우 파시스트정당 '황금새벽당'의 상징색은 검은색이다. 1986년 필리핀에서는 노란 혁명이 독재자 페르디난드 마르코스를 권좌에서 몰아냈다. 사람들은 연대의 뜻으로 노란색 깃발과 리본을 휘날리며 대규모 민중 시위를 벌였다.

비슷하게 구소련에 속했던 국가들에서도 비폭력 민중 봉기가

일어났는데 이를 색깔 혁명이라고 부른다.[13] 우크라이나의 오렌지 혁명이 대표적이다. 2004년 우크라이나에서 오렌지들Pomaranchevi이 빅토르 유셴코의 '우리 우크라이나당'이 유세할 때 사용한 색을 택해 선거 부정과 정부의 부패, 무능에 항의하는 대중운동을 일으켜 조작 선거를 무효화하는 데 성공했다. 새로 투표가 실시되었고 유셴코가 대통령에 선출되어 2010년까지 재임했다. 그러나 돌아보면 '색깔 혁명'이 우크라이나에서 일어난 일을 가리키기에 적당한 말인지는 의문스럽다. 색을 이용한 것은 사실이지만 '혁명'이라는 부분은 과장된 면이 없지 않다.

여하튼 오렌지색은 전혀 다른 계층의 정치운동에도 쓰일 수 있게 남아 있다. 인도에서는 오렌지색이 공격적 힌두 민족주의(그림 20)의 색으로 잘 쓰인다. 북아일랜드와 아일랜드공화국의 26개 주에서 오렌지색은 신교도와 통합주의자(북아일랜드가 영국의 일부로 남아 있기를 바라는 사람들)의 색이다. 아일랜드에서 오렌지색이 정치적으로 쓰이기 시작한 것은 17세기 말과 18세기부터다. 1688년 명예혁명으로 마지막 가톨릭 군주인 제임스 2세를 폐위시키고 영국과 아일랜드국왕이 된 윌리엄 3세에 대한 충성을 오렌지색으로 표현했다.

윌리엄 왕은 제임스 왕의 딸 메리의 남편으로 네덜란드 사람이자 신교도였다. 윌리엄은 오라녀나사우 가문 출신인 오라녀 공이기도 했다. 2장에서 살펴보았듯이 왕조 이름의 오렌지는 색이나 과일

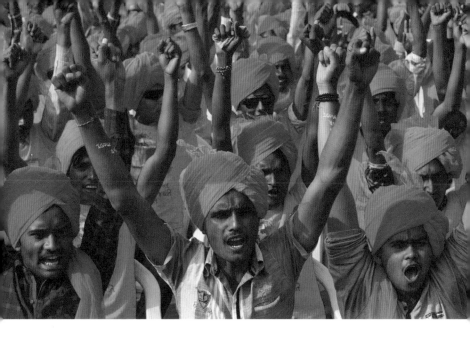

그림 20. 구자라트 수석 장관이자 힌두 민족주의자인 나렌드라 모디 지지자들이 인도 서부 아마다바드시(市)에 모였다. 《인디펜던트Independent》, 2014년 2월 26일

과 무관하고 프로방스 지역에 있는 마을에서 온 이름인데도 곧 이 색이 가문의 상징으로 밀착되었고 아일랜드에서는 정치적 대의와 결합했다. 이 맥락에서 오렌지 사람이 된다는 것은 신교도이자 영국 왕가의 신민이 된다는 의미다.

오렌지색도 파란색이나 빨간색 등 다른 정치적 색과 마찬가지로 정치적으로 늘 같은 것과 연결되지는 않지만 아일랜드에서만은 오렌지색이 확고하게 지속적인 의미를 갖는다. 우크라이나의 오렌지는 이미 기억에서 잊혀가지만 아일랜드에서는 퇴색하지 않는다. 다

른 맥락에서는, 셰익스피어의 《햄릿》에서 살해당한 형에 대한 클로디어스의 기억이 '생생하다green'고 한 것처럼(1.2.2), 그 기억이 아직 '생생하다'고 할 수도 있을 것이다. 아일랜드 사람들의 마음과 가슴에도 오렌지의 기억은 푸르고 생생하게 살아 있다.

그러나 아일랜드에서 오렌지는 결코 푸른색이 될 수 없다. 아일랜드의 정치 스펙트럼에서 녹색과 오렌지색은 대립하는 색이다. 녹색이 '에메랄드섬'이라고 불리는 아일랜드의 푸른 경치를 가리키는 색이라고 할 수도 있겠지만, 통합주의 신교도의 오렌지색에 반발해 형성된 맹렬한 민족주의의 색이기도 하다. "아일랜드의 녹색 기는 아일랜드 주둔 영국군이 오랫동안 저주하고 증오하던 것이었고, 지금도 그들 가슴 깊은 곳에는 녹색에 대한 증오가 남아 있다"라고 1916년 제임스 코널리가 자랑스럽게 말했다. 코널리는 "아일랜드의 녹색 기가 노동조합 본부 리버티 홀 위에 장엄하게 게양되어, 자유에 대한 우리의 믿음의 상징이자, 더블린의 노동자들이 아일랜드를 위해 일어설 것이며 아일랜드의 대의가 분리된 별개의 민족의 대의라는 약속으로 휘날리는" 날을 기대한다고 했다.[14]

녹색은 또 분리된 별개의 **종교** 가톨릭의 상징이기도 하다. 5세기에 성 패트릭이 세잎클로버를 이용해 아일랜드 사람들에게 삼위일체를 가르쳤을 때부터 녹색은 가톨릭의 상징이 되었다고 한다. 아일랜드에서는 '녹색 옷을 입는 것'이 성 패트릭의 날을 축하하는 방

식이자 민족적 긍지를 드러내는 방법이고 가끔은 종파 간 폭력 행위를 도발하는 방법이기도 하다. 1789년 실패한 아일랜드 반란 이후에 불린 오래된 민요에 이런 구절이 나온다. "녹색 옷을 입었다는 이유로 남자고 여자고 목을 매단다."

색채 이론에서는 녹색과 빨간색이 '반대색'이라고 한다.[15] 그러나 아일랜드 역사에서는 녹색과 오렌지색이 반대색이다. 많은 고난을 겪어온 아일랜드섬에서 두 색은 서로 분리되었으면서도 계속 얽혀온 신교와 구교 공동체 역사의 상징이다. 얼마 전까지만 해도 두 색은 항상 충돌했다. 미적 취향이나 색채 이론 때문이 아니다. 두 색은 종교적·민족주의적 소속감과 신념을 표현한다. 종교와 민족주의 성향이 항상 일치하는 것은 아니어서, 신교도이면서 민족주의자이고 구교도이면서 통합주의자일 수도 있다. 그렇지만 오렌지색은 예전부터 오렌지색이고 녹색은 여전히 녹색이다.

이제는 두 색 모두 총탄 대신 투표로 권력을 획득하려는 정당의 상징이 되었지만, 충성심과 증오로 뭉친 무리의 상징으로도 여전히 쓰인다. 아일랜드공화국의 깃발은 녹색, 흰색, 오렌지색의 삼색기다. 녹색은 가톨릭교도, 오렌지색은 개신교도를 상징한다. 가운데 하얀색은 두 공동체가 평화롭게 공존하는 희망을 표현한다(그림 21).

가운데 흰색 띠가 오렌지색과 녹색을 분리하는 역할을 하는 듯한 모양새인데 정치적으로 나쁘지 않은 생각이었다. 오렌지와 녹색

그림 21. 아일랜드공화국 국기

종파를 분리해놓음으로써 두 집단이 평화를 유지할 수 있었다. 그러나 수세대의 미술 학도들이 요제프 알베르스에게 배운 것이 있다면, 색이 상호작용을 일으키고 지각에 오류를 일으킨다는 것이다.[16] 색은 주위에 있는 색에 영향을 받아 바뀌며, 색이란 무엇이고 무엇을 의미하는가에 대한 우리의 확신을 뒤흔든다. 색을 볼 때 어디에서든 일어나는 일이다. 아일랜드라고 예외일 수는 없다.

5장

Blues

리노 다코타
네 마음에 친절이라곤
눈곱만큼도 없어
네가 날 홀린 줄 알면서
나한테 전화도 안 하지
그래서 우울해
팬톤 292

— 마그네틱 필즈, 〈리노 다코타〉

Blues ——— 우울한 파랑

오래전부터 우리는 색과 인간의 감정을 연결 지어 생각해왔다. 1966년 도너번의 노래 〈멜로 옐로Mellow Yellow〉가 나오기 한참 전부터였다. 1841년 제임스 페니모어 쿠퍼의 《사슴 사냥꾼Deerslayer》에서 상상 속의 홍인red-skins이 "질투로 녹색이 되기green with envy" 한참 전의 일이다. 질투와 녹색을 연결시키는 숙어는 여러 언어에서 나타나지만, 예외적으로 헝가리 사람은 샘이 나면 노래지고 헝가리인이 녹색이라고 하면 헐크처럼 화가 났다는 뜻이다.[1]

화가 나면 사람이 '붉은 색을 본다see red'라고 표현하기도 하는데, 투우에서 황소가 붉은색을 보고 성을 낸다고 생각하는 것과 비슷한 논리다(실은 색 때문이 아니라 투우사가 망토를 흔들고 황소의 어깨에 가

그림 22. 〈블루Blue〉의 최종 합성 도중 스크린 앞에 선 데릭 저먼,
들레인 리 스튜디오, 런던, 1993

시가 돋힌 화살을 박았기 때문에 그런 반응을 보이는 것이지만). 영국에서는 짜증이 난 상태를 'browned off'라고 표현하기도 한다. 이 표현의 뿌리는 15세기 말로 거슬러 올라가는데, 이 무렵에는 '갈색 생각에 잠기다in a brown study'라고 하면 비관이나 낙담에 빠진 상태를 가리켰다.

기분이 좋으면 '분홍색으로 들뜨는tickled pink' 사람은 영어 사용자만일지 모르나, 일부 색과 관련된 표현은 여러 언어에 공통으로 나타난다. 주로 눈에 보이는 생리적 반응과 관련 있는 표현들이다. 얼굴이 분노로 붉으락푸르락한다거나 공포로 하얗게 질린다고 한다. 부끄러움을 느끼거나 분노가 솟아 열이 나면 얼굴이 빨개지고, 중요한 문제에 있어 다른 사람을 설득하는 데 실패하면 '얼굴이 파래진다blue in the face(진이 빠진다는 뜻)'.

겁쟁이들은 은유적으로 '노란 기미yellow streak(소심한 일면)'가 있는데, 그런 기질이 등을 타고 흐르는 사람도 있겠지만 '노란 배yellow-belly(겁쟁이)'가 있는 사람도 있다. 낙관적인 사람은 '장밋빛rosy' 전망을 품지만 기분이 '컴컴해black'질 수도 있는데 둘 다 중세 생리학 이론에서 나온 생각이다. 흑담즙이 많은 사람은 기질이 우울하고 붉은 피가 많은 사람은 '다혈질' 성격이다.

감정에도 무지갯빛이 있지만, 스펙트럼의 여러 색 중에서도 파란색이 가장 압도적인 감정의 색이다. 파란색은 윌리엄 개스가 "내면의 색"이라고 부른 색이 되었다.[2] 밥 딜런은 '파랑에 얽혀Tangled Up in

Blue'버렸다고 노래하는데, 파란색과 관련된 감정과 가치가 얼마나 다양한지 생각해보면 얽혀버릴 만도 한 것 같다. 영어에서 파란색은 가장 자극적이면서blue movies(도색 영화) 청교도적이고blue laws(엄격한 법률), 제멋대로면서talk a blue streak(마구 지껄이다) 절제되어 있고blue penciled(검열당한), 충격적이면서a bolt from the blue(청천벽력) 안심시켜주고true blue(충실한), 때로 위압적이면서blue blood(귀족) 때로는 얕보이고blue collar(블루컬러), 기쁘고my blue heaven(파란 천국) 만족스럽지만blue ribbons(최우수), 그럼에도 실망스럽고 좌절스러울 때가blue balls(성욕을 충족시키지 못함) 많다.

무엇보다 파랑은 쓸쓸하고 우울하고 울적하다. 파란색에 얽힌 이런 의미는 유럽에서 시작된 것으로 보인다.

14세기 말부터 파란색은 낙담과 절망의 색이 되었다. 아마 청색증青色症[cyanosis, 'cyan(청색)'은 파란색을 가리키는 그리스어에서 왔다]이라는 병과 연관 지어 이런 정서를 유추하지 않았나 싶다. 청색증은 혈중 산소 농도가 부족해서 피부가 푸른색을 띠는 상태다. '파란 아기blue baby'는 사내아이가 아니고(사실 남자아이들에게 파란색 옷을 입히기 시작한 것은 1940년대부터) 남자아이건 여자아이건 심장질환을 안고 태어난 위태한 갓난아기를 가리키는 말이다.

제프리 초서의 〈마르스의 불평Complaint of Mars〉에서는 버림받아 가슴에 "상처받은" 연인들이 "파란 눈물"을 흘리고, 500년 뒤에 조지 엘리엇의 《펠릭스 홀트Felix Holt》에서는 전문 카드 도박꾼을 다른 사

람 지갑을 털어 얼굴을 "새파랗게" 만드는 사람이라고 묘사한다. 이따금 찾아오는 우울증을 흔히 '파란 악마blue devils'라고 부르고, 허먼 멜빌의 〈슬픈 남자의 명랑한 노래Merry Ditty of the Sad Man〉에서는 "노래만큼 좋은 게 없지 / 파란 악마들이 모일 때에는"이라고 한다.[3]

사람들은 '파란 기분blue mood'에 빠지고 '파란 겁blue funk'에 질린다. 후자의 표현은 1857년 《톰 브라운의 학창 시절Tom Brown's School Days》에 나오면서 널리 쓰이게 됐다.[4] 파란색은 다양한 강도의 불행과 긴밀하게 연결되면서 형용사에서 벗어나 명사로 재탄생했고, 어떤 기분이냐를 묘사할 뿐 아니라 기분 자체를 가리키는 말이 되었다. 이제는 파란 기분을 느낀다고 말하는 게 아니라 그냥 '내가 파랗다I'm blue'라고 말한다.

예술가들이 이런 기분에 특히 잘 빠지는 듯하다. 1741년 영국 배우 데이비드 개릭은 아들에게 자기 "상태가 아주 좋지 않지만" "파랑에 시달리지는troubled with the blues 않는다"라고 말했다. 1827년 미국 화가이자 동물학자 존 제임스 오듀본은 아내에게 편지를 보내 "파랑을 느꼈다had the blues"라고 시인했다. 영국에서 필생의 역작 《미국의 새Birds of America》를 인쇄하려고 준비하던 때였다.[5]

하지만 아직까지 '블루스blues'를 **노래**한 사람은 없었다. 블루스는 19세기 말 미국 남부 시골에서 음악 장르가 되었다. 아프리카계 흑인, 해방 노예와 그 아들딸들이 만든 블루스 음악은 노동요, 민요,

영가를 혼합해 상실과 갈망을 노래했다. 가스펠 음악의 경쾌한 가락과 동전의 양면을 이루는 음악이다. 1908년 이탈리아계 미국인 안토니오 마지오가 발표한 래그타임 피아노곡 〈아이 갓 더 블루스I Got the Blues〉가 제목에 '블루스'가 들어간 최초의 발표곡일 듯하다. 최초로 발표된 진정한 블루스 음악은 1912년 나온 하트 원드의 〈댈러스 블루스Dallas Blues〉와 W. C. 핸디의 〈멤피스 블루스Memphis Blues〉다. 사람들이 블루스를 부르기 시작한 것은 그보다 훨씬 전이고 어쩌면 언제나 불러왔을지도 모르겠다.[6] 새로 나온 블루스 음악의 특징은 음악가들이 '블루 노트'라고 부르는 음인데, 미끄러지고 꺾이는 신비한 미분음을 가리킨다. 블루 노트는 음악이 사람 목소리처럼 들리게 만들면서도 가사로 표현하기 어려운 미묘한 감정을 표현한다.

블루스 음악은 미국 디프사우스Deep South[■]의 들판과 부두에서 미국 대도시로 퍼졌다. 뉴올리언스 멤피스의 빌 스트리트, 시카고의 러시 스트리트가 블루스의 본산이 되었다. 또 블루스는 인종의 경계를 넘었고, 전자음악과 결합하고 고급화되었지만, 여전히 옛날 블루스 음악 가사에 나오듯 "좋은 사람이 나쁜 감정에 빠지는" 이야기다. 1997년 극작가 오거스트 윌슨은 세상에서 가장 짧은 단편을 썼다고

■ 미국 동남부 지역을 지리적, 문화적으로 구분해 부르는 이름으로 역사적으로는 남북전쟁 이전에 플랜테이션 농업과 노예제에 의존했던 지역이다.

주장했는데, 제목이 〈세계 최고의 블루스 가수The Best Blues Singer in the World〉다. "발보아가 걷는 거리는 자기만의 바다였고 거기에서 그는 익사하고 있었다."[7] 이게 전부다. 이게 바로 블루스다.

파블로 피카소는 그 파랑을 그렸다. 피카소의 이른바 '청색 시대 Blue Period'(1901–1904) 작품은 어두침침하고 우울한 청회색으로 이루어진 회화들이다. 〈비극The Tragedy〉이라는 제목의 회화에서 가족으로 보이는 맨발의 인물 세 명이 누더기를 입고 물가에서 떨고 있다(그림 23). 남자와 여자는 추위를 막으려는 듯 몸을 두 팔로 감쌌다. 어린 남자아이는 오른손을 뻗어 남자의 다리를 만지는데, 위안과 교감을 얻으려는 몸짓이라기보다는 피카소의 〈장님의 식사Blind Man's Meal〉에 나오는 인물이 테이블 위에 무엇이 있는지 보이지 않아 조심스레 와인 병을 더듬어보는 손짓과 비슷해 보인다. 〈비극〉에서 남자와 여자는 아래쪽을 내려다본다. 남자아이는, 눈이 보이는지는 알 수 없지만, 여자의 오른쪽 허리께 너머를 응시하는 듯하다. 세 인물은 같이 서 있지만 각자 자기 안에 빠져 고립되어 있고 무엇인지 알 수 없는 비극에 잠겨 있다.

이 그림은 비극을 보여준다기보다는 비극을 전달한다. 어떤 일이 있었는지 짐작할 수 있는 실마리는 없다. 피카소는 슬픔만을 그

그림 23. 파블로 피카소, 〈비극The Tragedy〉
체스터 데일 컬렉션, 내셔널갤러리오브아트, 워싱턴, 1903

렸다. 화가이자 피카소의 친구인 하이메 사바르테스는 피카소의 위대함은 "한숨에 형태를 부여할 수 있다"는 것이라고 했다.[8] 피카소는 색으로 그걸 이루었다. 엷고 공허하고 차가운 파란 한숨.

이때로부터 한참 지난 뒤에 피카소가 한 말에 따르면, 그는 1901년 겨울 파리에서 친구의 자살 소식을 듣고 "파란색으로 그림을 그리기 시작했다"고 한다.[9] 이 주장은 시간적으로는 잘 맞지만(스페인 화가 카를로스 카사헤마스가 그해 2월 17일에 권총 자살했다) 사실에 정확히 들어맞지는 않는다. 1901년 여름 피카소는 앙브루아즈 볼라르 갤러리에서 (바스크인 화가 프란시스코 이투리노와 함께) 첫 번째 파리 전시회를 열었고, 자극적인 색채를 많이 써서 뭉개듯 그린 작품들을 선보였다. 분출하는 창작 에너지에 힘입어 전시회가 개막하기 직전의 몇 주 사이에 그 그림들의 대부분을 그려냈다. 〈소녀La Nana〉라는 탁월한 작품을 비롯해 이 시기 작품들은 에드가 드가와 앙리 드 툴루즈 로트레크의 세계를 야심차게 재구성해냈다. 열아홉 살의 피카소는 자화상(〈나, 피카소Yo, Picasso〉)에서 자신만만한 시선으로 관객을 응시하는 자기 모습에 생생한 오렌지색을 씀으로써, 파리 미술계에 새로운 짱이 등장했음을 (에스파냐어와 물감으로) 선언했다.

그러나 이유는 알 수 없지만 피카소의 팔레트가 달라졌다. 파란색이 피카소의 캔버스를 장악하고 정서 상태도 장악했다. 피카소의 커져가는 우울감이 그림으로 표현되면서 우울감을 더 키웠다. 이 새로운

그림들은 볼라르 갤러리에 출품한 대담한 색채의 작품들과 달리 잘 팔리지 않았기 때문이다. 1902년 피카소는 파리 그룹 전시회에 차분한 파란 색조의 회화 몇 편을 전시했는데, 카탈로그에 "고통, 고독, 고갈을 탐구하는 비참한 현실을 보여주는 소품"이라는 설명이 실렸다.[10]

정확한 표현이지만 판매에 도움이 되는 문구는 아니었다. 피카소는 차가운 파란 색조로 한숨에 형상을 부여하는 그림을 계속 그렸지만, 모든 사람이 감동한 건 아니었다. 1905년 영향력 있는 프랑스 비평가 샤를 모리스는 피카소의 "탁월한 재능"은 인정하지만 피카소 그림의 정서가 시각적으로 매력이 없을 뿐 아니라 감정적으로도 허위라고 했다. 피카소의 초기 작품들이 "느끼지 않고 묘사한" "슬픔을 즐긴다"라고 비판했다.[11] 샤를 모리스는 피카소를 감상주의자라고 여겼다. 오스카 와일드가 "대가를 치르지 않고 감정이라는 사치를 누리고 싶어하는 사람"이라고 정의한 감상주의자가 바로 피카소라는 것이다.[12] 모리스를 비롯한 몇몇 비평가들은 피카소의 청색 시대 작품에서 엄청난 재능이 있으나 자기에게 도취된 젊은 화가를 보았다. 어쩌면 피카소는 감상주의자들이 흔히 그러듯 감정을 느낄 수 있는 자기 능력을 찬탄하고 자신의 작품을 감상하는 사람이 느끼는 감정을 추어올리려고 할 뿐, 진정한 감정을 느끼고 불러일으키려고 하지는 않았을지도 모른다.

그러나 지금은 이런 평가가 모두 잘못되어 보인다. 그렇지만 피

카소의 탁월한 기교에 호도되었기 때문인지 꽤 오랫동안 비평가들은 이 그림들이 진정하고 깊은 비탄의 영역에서 나왔음을 느끼지 못했다. 어쩌면 감정을 불편하게 여기고 감상성을 수치로 여기는 그 시대를 지나와야만 했던 것일 수도 있다. 나중에 윈덤 루이스는 청색 시대 회화를 "특히 감상적인 우울 발작"이라고 조소했다(이 '발작'은 후대 예술사가들에 의해 충분히 정당화되는데, 이 시기에 피카소는 세잔의 '청색' 시대를 돌아보고 큐비즘을 향해 나아가기 때문이다).[13] 감상주의건 아니건 청색 시기의 회화 작품이 오늘날에는 이름 없는 '발보아들이 자기만의 슬픔과 비탄의 바다에서 익사하는' 초상을 가차 없이 보여주는, 너무나 적절한 파랑의 형상으로 보인다.

그러나 파랑이라고 전부 우울한 것은 아니다. 이런 적막감을 덜어주거나 아니면 적어도 잠시라도 잊게 해주는 파랑도 있다. 1959년 마일스 데이비스의 〈카인드 오브 블루Kind of Blue〉는 재즈 역사를 통틀어 최고의 앨범일 것이다. 나보코프도 '블루blue'를 사랑했는데, 이 블루는 부전나비과에 속하는 작은 나비를 가리키는 이름으로 이 나비들 중에는 파란색도 있지만 사실 갈색나비가 더 많다. 또 기분을 좋게 해주고 마음을 편하게 해주고 안심시켜주는 파란 색조들도 많다. 파란색은 피할 수 없는 슬픔을 표현하는 블루스를 대신할 수 있을 뿐 아니라 우울의 한계도 또렷이 보여준다. 슬픔에는 분명 한계가 있다. 노벨상 수상 시인 비스와바 심보르스카는 "슬픔이 격려되었

다"라고 말한다. "저 위 하늘이 파랑기" 때문이다.[14]

파랑은 모호하다. 모든 색이 그렇듯이. 결혼식 때 신부가 '오래된 것, 새것, 빌린 것'과 함께 '파란 것'을 몸에 지니는 관습이 있다. 이때 파랑은 슬픔의 표지가 아니라(요즘 이혼율을 보면 그 가능성을 경고하는 징표로 유용할 수도 있겠지만) 정절의 표지다. 이 전통은 1883년에 처음 인쇄물에 나타났으니 빅토리아 시대의 산물인 듯하지만, 파랑이 '진실함'을 뜻한다는 생각은 그보다 2세기 전부터 있었다.

"진실한 파랑true blue"이라는 숙어가 나타난 것은 17세기의 영국에서다. 1678년 출간된 존 레이의 《영국 속담집Collection of English Proverbs》에 이런 예문이 나온다. "그는 진실한 파랑true blue이라 물이 안 빠지지." 뜻은 이렇게 설명되어 있다. "코번트리(잉글랜드 중부의 도시)는 과거에 파란색 염색으로 유명했다. 그래서 'true blue'가 언제나 변함없는 것을 가리키는 말이 되었다."[15] 코번트리 블루는 변함없는 파란색이다. 진정한 사랑처럼, 퇴색하지 않는다. 적어도 다른 염료처럼 **금세** 빛이 바라지는 않는다. 그러나 진정한 파란색에 대한 기억은 진정한 사랑에 대한 기억처럼 왜곡되기 마련이다. 둘 다 상상 속에서 실제보다 훨씬 더 강렬하고 생생하게 느껴진다. 그리하여 진정한 파랑은 철학자 브라이언 마수미가 말하듯이 "너무 파랗게" 되어버린다.[16] 진정한 사랑은? 글쎄, 꿈꾸어볼 수는 있는 거니까.

파란색의 긍정적인 면은 언제나 즐길 수 있는 가능성이 있다

는 것이다. 19세기의 위대한 비평가 존 러스킨은 파란색이 "기쁨의 원천이 되도록 신이 지정한" 색이라고 했다.[17] 1925년 호안 미로는 캔버스 오른쪽에 밝은 파랑색을 발라놓고 그 위에 이렇게 적었다. "Ceci est la couleur de mes rêves(이것은 내 꿈의 색이다)." 파랑은 기쁨이나 꿈 이상이 될 수도 있다. 파랑은 초월의 색이다. 출애굽기 24장 10절에서 모세, 아론과 장로들이 시나이산에 올라 위를 올려다보자 하느님의 발 아래 투명한 '청옥'을 편 듯 신비롭고 선명하게 청명한 하늘이 펼쳐져 있었다. 비슈누의 파란 피부, 치유의 힘이 있다는 파란 부처, 시크교도들이 쓰는 파란 터번, 유대인들이 기도를 드릴 때 쓰는 숄의 파란 줄무늬, 이스탄불에 있는 아름다운 블루 모스크 등을 보아도 파란색과 초월성의 연결이 보편적임을 알 수 있다. 종종 신비주의자가 되었던 칸딘스키는 파란색이 "순수함에 대한 갈망, 이어 초자연적인 것에 대한 갈망"을 불러일으킨다고 말했다.[18] 그런데 이 감정은 색채 이론이라는 냉철한 논리로도 확인된다. 1810년 요한 볼프강 폰 괴테는 색채 지각에 대한 글에서 "우리는 파랑에 골몰하기를 좋아하는데 색이 우리에게 다가오지 않고 우리를 끌어당기기 때문"이라고 했다.*[19]

■ 색채 이론에서는 따뜻한 색이 주목성이 높으므로 빨강은 가까운 색이고 파랑
 은 먼 색이라고 한다.

그림 24. 조토, 스크로베니 예배당, 파도바, 1305년경

파도바 스크로베니 예배당에 있는 조토의 프레스코화에 쓰인 호화로운 파랑색이나(그림 24), 이보다 더 작은 규모로 윌턴 두 폭 제단화(1395–1399년경)의 오른쪽 패널에 그려진 파란 옷을 입은 성모와 아기예수가 파란 옷을 입은 천사 열한 명에 둘러싸인 모습은 이런 효과를 선연히 보여준다. 두 작품 모두 익숙한 서사와 잘 알려진 도상학에 기대지만, 어떤 이야기가 담겨 있건 이 작품들의 주제는 "우리를 끌어당기는" 놀라운 파란색이다. 두 그림에서는 색이 서사와 형식 둘 다를 압도한다. 조토의 프레스코화에서는 찬란하고 균질한 파랑색이 '바탕'을 덮고, 윌턴 두 폭 제단화에서는 인물의 형상이 이보다 좀 더 차분한 파랑색으로 표현되어 있지만, 두 작품에서 모두 파랑색 자체가 이야기가 된다. 무엇보다 중요한 것은 철학자 줄리아 크리스테바가 "색채적 기쁨chromatic joy"이라고 부른 것이다.[20]

두 작품의 파란색은 라피스라줄리(청금석)를 갈아 만든 것이다. 라피스라줄리는 오늘날의 아프가니스탄 지역에서 처음 발견된 준보석이다. 라피스라줄리로 만든 강렬한 청색 안료는 '울트라마린'이라는 이름으로 불리는데, '바다 건너에서' 왔기 때문이다(울트라마린 ultramarine이 '바다 건너'라는 뜻이다). 15세기 초 피렌체에 살았던 화가 첸니노 첸니니는 이 색을 두고 "가장 완벽하고 모든 색보다 우월하다. 이 색에 대해 무어라고 말하든 어떻게 쓰든 말로는 그 색의 가치를 넘어설 수 없다"라고 했다.[21] 티치아노는 빨간색을 탁월하게 쓴 것으

로 유명하지만 울트라마린을 완성한 것으로도 알려져 있다. 〈바쿠스와 아리아드네Bacchus and Ariadne〉(1520-1523)의 눈부신 울트라마린 하늘이 그 예다.

울트라마린은 색이 화려하기도 하지만 화가가 쓰는 안료 중에 가장 비싸기도 했다. 금값보다도 비쌌다(1862년 파리에서 합성 제품이 만들어지고 난 뒤에야 화가들이 부담없이 쓸 수 있게 되었다). 그러니 값비싼 울트라마린이 귀족 가문의 예배당을 장식하거나 성모마리아를 채색하는 데 쓰인 까닭이 짐작이 간다. 그보다 더 적절한 색은 있을 수 없는 것이다.

그렇다고 역설이 없는 것은 아니다. 세속의 부보다 영적인 부를 중시하는 기독교의 근본 사상에 반하기 때문이다. 기독교에서는 물질적 부는 덧없이 사라진다고 가르친다.(요한계시록 18장 17절) 피터 스탈리브래스가 간명히 평하듯, 기독교는 물질적으로 **무가치한** 것을 영적으로 **값진** 것으로 바꾼다고 주장한다.[22] 가난한 목수의 임신한 아내가 동정녀이자 성모다. 더러운 구유에서 태어난 연약한 아기가 그리스도다.

그렇지만 값비싼 안료는 물질적인 것과 영적인 것을 하나로 합한다. 기독교가 맞서고 극복하려는 세속성의 징표인 동시에 세상으로부터 눈을 돌리게 하는 강렬한 파란 빛을 낸다. 우리가 무한한 것을 향해 가도록 끌어당긴다.

작품의 주제가 그래서가 아니라 색이 그런 작용을 한다. 20세기에는 이브 클랭이 파란색을 아예 주제로 삼았다. 클랭의 청색 시기는 그의 짧지만 열정적인 활동기의 후반부에 해당한다.[23] 클랭은 영감과 흥분을 일으키는 파랑의 특질을 탐구하고 이용했다. 그 이전에는 여러 밝은 색으로 〈모노크롬 제안〉 연작을 그렸으나 곧 찬란한 울트라마린으로 넘어갔다. 낭만주의 시인 로버트 사우디가 "짙고, 깊고, 아름다운 파랑"이라고 부른 색이다.[24] 울트라마린은 클랭의 시그니처 컬러가 되었을 뿐 아니라 아예 클랭의 이름이 들어가는 색으로 재탄생했다. '인터내셔널 클랭 블루'라는 색이다. 클랭이 이 색 이름을 특허 등록했다고 알려져 있지만 실제로 등록된 것은 이 안료가 들어 있는 폴리아세트산비닐(PVA) 수지다(클랭이 아니라 클랭과 함께 작업한 프랑스 제약회사에서 등록했다). 윌리엄 깁슨의 소설 《제로 역사Zero History》에서 마케팅계의 거물 후베르터스 빅엔드는 눈부신 색의 양복을 입는다. "그거 클랭 블루예요?" 직원이 묻는다. "방사능이 나오는 것 같아요." 빅엔드는 무심하게 대답한다. "사람을 불안하게 만드는 색이지."[25]

그러나 클랭의 작품에서는 이 색이 다른 역할을 한다. 불안하게 하는 게 아니라 매혹한다. 방사능이 아니라 빛이 나온다. 인터내셔널 클랭 블루는 생생하고 관능적이고 황홀하고 매혹적이다. 클랭은 자기중심적 쇼맨십이 좀 있는 예술가지만(예를 들어 1955년 "항공학적 조

그림 25. 〈프랑스의 심장박동·The Heartbeat of France〉 촬영 중, 인터내셔널 클랭 블루를
손에 칠한 이브 클랭, 뒤셀도프르, 1961-1962

각"이라며 하늘로 파란 풍선 1,001개를 날렸고 3년 뒤에는 전시회 개막식에서
손님들에게 쿠앵트로, 진, 파란 염료를 섞은 칵테일을 대접해서 마신 사람들이
며칠 동안 파란 오줌을 누게 만든 일 등이 있었다) 그래도 근사한 미니멀
리스트 회화 작품들을 남겼다. "따분하고 무능한 예술가들만 작품을
성실성으로 채운다"라는 카지미르 말레비치의 말을 몸소 입증한 예
술가다.[26] 클랭은 순수한 색으로 회화 작품을 만들었다. 조토의 파란
색이나 윌턴 두 폭 제단화의 파란색처럼, 물질로 비물질적인 것을 이
야기하는 파란색이다.

클랭이 모노크롬 회화 창시자는 아니다(1950년대 여러 화가들처럼 이브 클랭도 선행 작업을 의도적으로 머리에서 지우긴 했다). 아마도 시작은 알렉산드르 로드첸코라고 할 수 있을 것이다. 1918년 로드첸코는 검은색만 주로 쓴 작품들을 내놓았고, 1921년 작품인 〈순색Pure Color〉은 캔버스 세 개에 각각 한 가지 색상만 썼다. 그러나 로드첸코는 초월에는 관심이 없었다. 로드첸코의 〈순색〉은 초월이 환상임을 드러내기 위한 것이다. "나는 회화를 논리적 결론으로 축소해 빨강, 파랑, 노랑 세 개의 캔버스를 전시했다. 내가 모든 것이 끝이 났음을 확인했다. 기본색으로. 면은 면일 뿐이고 더 이상의 재현은 없다." 이 작품은 '회화의 끝'이었다.[27] 로드첸코가 생각하는 회화의 궁극적 목적은 완전히 실현되었다. 회화는 본질적으로 무엇인가를 이해하고자 하는 충동의 논리적 종착점이다. 이 회화는 신비를 완전히 벗어던지고 본질만 남은 회화, 색과 면으로만 이루어진 회화다. 이 그림을 끝으로 로드첸코는 다시는 캔버스 위에 아무것도 그리지 않았고 대신 다양한 형태의 응용미술을 시도했다.

그러나 클랭에게는 항상 그 이상이 있었다(적어도 더 많은 신비가 있었다. 삶은 많이 남아 있지 않았지만. 클랭은 34세에 세 번째 심장발작을 일으키고 세상을 떴다). 클랭에게 물감은 무한한 곳, 무한한 야망을 향해 가는 포털이었다. 그는 이렇게 천명했다. "파란 하늘이 나의 첫 번째 모노크롬이었다." 십대 때 클랭은 하늘에 서명을 남기려 했다. 새가

"나의 위대하고 가장 아름다운 작품에 구멍을 내기 때문에" 새가 싫었다고도 했다.[28] 그러나 클랭의 캔버스 위 파란색은 하늘보다 더 눈부시고 강렬했다. 꿈속에서만 보았던 색이었다.

피카소의 묽은 파란색은 우울하고 절망적이다. 클랭의 팔팔한 파란색은 활기가 넘치고 황홀하기까지 하다. 그러나 피카소와 클랭은 각기 반대 방향에서 출발해 멜로드라마적이고 감상적인 것에 위험스러울 정도로 가까이 다가갔다. 두 사람의 성취가 탁월한 까닭은 그것에서 간발의 차로 벗어났기 때문이다.

데릭 저먼도 마찬가지다. 피카소, 클랭에 이어 세 번째로 20세기의 위대한 파란색 예술가로 꼽을 수 있을 데릭 저먼은 영국 출생의 화가, 시인, 영화 제작자다. 1986년 말 HIV 양성 판정을 받았고 1994년 에이즈로 사망했다. 저먼의 마지막 영화가 〈블루〉다. 진정한 걸작이다.

그렇지만 보기 쉬운 영화는 아니다. 일단 이미지가 전혀 없고, 79분 동안 아무 변화 없는 짙은 청색 화면만 보인다. 다른 데를 쳐다보더라도 놓칠 게 전혀 없지만 그래도 눈을 돌릴 수 없다. 파란색이 눈을 사로잡고, 사운드트랙은 가슴을 찢어놓는다. 〈블루〉가 '움직이는 그림motion picture ■'이라고 할 수는 없지만 마음을 움직이는 것만은

■　영화의 다른 이름.

분명하다.

이 파란색이 인터내셔널 클랭 블루다. 저먼은 처음에 테이트 갤러리에 가서 클랭의 그림 한 점을 필름에 담았는데, 스크린에 영사했을 때 나타난 색이 마음에 들지 않아 영화 최종 제작 단계에서 테크니컬러 회사 실험실에서 색을 보정했다.[29] 눈부신 파란색의 영역은 무한함과 동시에 공허를 의미한다. 모든 것과 무無. 영화 사운드트랙은 말, 음악, 음향 효과들의 몽타주로 구성했다. 서사는 없지만 역사가 있다. 눈이 멀어가는 남자의 역사. 에이즈를 안고 사는 게 아니라, 저먼도 알고 있었듯이 에이즈로 죽어가는 남자의 역사.

사운드트랙은 산산이 무너지는 육체에 어울리게 조각 모음으로 이루어졌다. "친구들과 카페에 앉았을 때", "울부짖는 강풍 속에서 혼자 바닷가를 걸을 때", "블라인드를 내리고 집에서," 그리고 가장 고통스럽게도 "병원에서"의 기억이 자주 나온다. 시의 도막. 기억해낸 (혹은 잊어버린) 인용구. 일기에 적은 글귀. 철학적 단상. 이름이 블루라는 남자아이가 나오는 이야기 도막. 이 이야기는 모든 것이 그렇듯 죽음으로 끝이 난다. "나는 파란 델피니움 꽃을 네 무덤에 놓는다."[30] 저먼이 자기 폐허를 떠받치는 조각들이다.▪

온전한 것은 스크린 위에서 빛나는 파란 이미지뿐이다(그림 22

▪ T. S. 엘리엇의 〈황무지〉에 나오는 시구.

를 보라).

말, 음악, 벨소리, 파도, 물 떨어지는 소리, 심장박동 등의 소리가 풍경을 이룬다. 각각 끝을 향해 가는 시간을 재며, 똑딱거리며 "초를 세고, 수원水源에서 나와 시내가 되어 일 분 일 분 흘러 시간의 강, 세월의 바다, 무한한 대양과 합류한다". 파란색 속으로, "경계도 해답도 없이" 존재하는 파란색 속으로 간다. 나이절 테리, 존 쿠엔틴, 틸다 스윈턴, 저먼 자신의 목소리 등 여러 목소리가 저먼의 이야기를 하는데 그 이야기는 저먼의 이야기만이 아니다. "죽은 친구들의 목소리를 듣는다"라고 저먼은 말한다. "나의 친구 중에 죽었거나 죽어가지 않는 친구가 없다." 사실, 그건 누구나 마찬가지다.

그러나 절망이 아니다. 어떤 면에서 저먼의 〈블루〉는 1631년 시인 존 돈이 죽기 직전에 화이트홀궁에서 직접 설교한 자기 '장례식' 설교 〈죽음의 결투Death's Duel〉와 비슷하게 자기 자신을 위한 만가라고 할 수 있다. 그러나 저먼의 영화는 믿음이 없는 설교다. 믿음이 있다면 오직 사랑과 예술에 대한 믿음이다. 그것도 믿음이라고 하지 않을 이유가 없다. 그러나 〈블루〉는 해피엔딩으로 끝나는 러브스토리이기도 하다. "깊은 사랑이 영원히 조수를 따라 떠간다."

〈블루〉는 불가능한 영화다. 저항할 수 없는 영화다. 죽어가는 게이 예술가에 대한 이미지가 없는 영화다. 볼 수 없는 영화지만 또 잊을 수 없는 영화다. 그 자체가 파랑색의 역설이다. 피카소의 파란색과

이브 클랭의 파란색, "검푸른 슬픔"이자 "깊고 깊은 파란 희열"이다.

결국 저먼은 피카소의 파란색을 살았으나 클랭의 파란색을 받아들였다고 할 수 있을 것이다. 모든 것을 약속하는 깊고 짙은 파랑. 비록 약속만 줄 뿐 실제로는 아무것도 주지 않을지라도. 저먼은 에이즈 진단을 받기 한참 전부터 클랭의 예술에 관심이 있었다. 1974년 봄 테이트갤러리에서 클랭의 회화를 보았고 현란한 파란색에 매혹되어 "이브 클랭을 위한 파란 영화"를 구상하기 시작했다. 처음 저먼이 생각한 영화의 제목은 〈희열Bliss〉이었다.[31]

그로부터 13년이 흘러 시력이 약해지기 시작했을 때 저먼은 그 프로젝트를 다시 떠올렸다. "눈에서 파란 빛이 보인다." 무너져내리는 육신의 증상이다. 영혼으로 문이 열린다는 상징이다. 언제나 역설이다. 느닷없이out of the **blue** 미지의 세계로into the wild **blue** yonder. 저먼은 "파란색은 인간의 준엄한 지리적 한계를 초월한다"라고 했다.

〈희열〉의 제목을 잠정적으로 〈인터내셔널 블루International Blue〉로 바꾸고도 저먼은 여전히 파란 스크린 위에서 "소리와 재즈 비밥으로 이브 클랭 이야기를 푸는" 영화로 구상하고 있었다. 그러나 제작비 투자를 받기가 불가능했다. 그런데 묘하게도 1992년 말 저먼이 영화 제작을 시작할 준비가 되었을 때, 이미지가 없는 영화이기 때문에 BBC 라디오3 방송국에서 일부 제작비를 지원받을 수 있었다. 다만 그때는 영화가 클랭이 아니라 저먼 자신의 이야기가 되어 있었다.

〈블루〉는 1993년 6월 베니스비엔날레에서 처음 상영됐고 그해 9월 런던에서 개봉했다. 1993년 9월 19일 BBC 채널4와 라디오3에서 동시 방송했다. 라디오3 청취자들은 인터내셔널 클랭 블루 색의 큼직한 엽서를 신청해 받아서 파란색을 보면서 방송을 들을 수 있었다.[32]

저먼은 클랭이 "파란색의 위대한 거장"이라고 생각했다.[33] 피카소는 (큐비즘에 몰두하면서) 색보다 선을 중요하게 여기게 되었으니 이 칭호는 피카소보다는 클랭에게 더 걸맞다고 할 수 있을 것이다. 클랭은 저먼처럼 선이 감옥이라고 생각했다. 그러나 클랭은 낭만주의자 혹은 사기꾼(동시에 둘 다가 될 수는 없다)으로 여겨질 때가 많았다. 저먼은 둘 다와 거리가 멀었다. 사실 저먼이야말로 진정한 파란색의 위대한 거장이다. 저먼은 "감성의 피는 파란색이다"라며 "나는 파랑의 가장 완벽한 표현을 찾는 일에 나를 바친다"라고 했다. 〈블루〉로 저먼은 그 일에 성공한 것으로 보인다. 매우 보기 힘든 영화이기는 하지만.

6장

Indigo

인디고. 인디고잉. 인디곤.

— 탐 로빈스, 《지터버그 향수 Jitterbug Perfume》

Indigo — 쪽빛 염색/ 죽음

'인디고'라는 색을 실제로 본 사람이 있을까? 물론 사람이 저마다 정확히 어떤 색을 보는지 알기란 불가능하지만, 놀랍게도 (이 사실을 언급한 사람은 아무도 없는 것 같으나) 적어도 영어권에서는, 뉴턴 이전에 '인디고'를 색을 가리키는 말로 사용한 사람은 없었다. 그러나 뉴턴은 프리즘이 여러 색으로 분산시킨 빛에 일곱 가지 색이 있어야 한다고 생각했다. 그래서 '원색'이라고 생각한 것에 '오렌지'와 '인디고'를 더했다.[1] 오렌지는 물론 과일에서 온 이름이고(2장 참고) 인디고는 염료에서 온 말이다. 오렌지색은 이미 다른 사람들도 보고 있었지만 (정확히 말해 그 색을 '오렌지'라고 생각했지만) 인디고에 대해서는 아직 그런 확신이 없었다. 그러나 뉴턴이 보았고(또는 보았다고 주장했고) 그

그림 26. 제니 밸포 폴, 〈말리 산의 인디고 염색공Indigo Dyer in San, Mali〉, 1977

걸 '인디고'라고 불렀다(가끔은 '인디코'라고 쓰기도 했다). 그렇게 해서 이 단어는 실제로 보이는지 아닌지 아무도 확신하지 못하는 색을 부르는 이름이 되었다.

그러나 진짜 문제는 인디고가 실제로 무지개에 나타나느냐 아니냐가 아니다. 인디고가 '색'이기는 하느냐는 것이다. 거의 모든 사람들은 색이라고 생각하지 않았다. 적어도 뉴턴이 그게 색이라고 말한 1672년에는 뉴턴 말고 그렇게 생각하는 사람이 없었다. 뉴턴 이후에야 인디고는 월터 스콧 경이 무지개색을 두고 한 말대로 "하늘의 염료" 가운데 하나가 되었다.[2] 이전에 인디고는 염료일 뿐이었고 하늘의 염료가 아니라 땅의 염료였다. 심지어 지옥의 염료라고 생각하는 사람도 있었다. 뉴턴이 인디고를 색으로 '본' 뒤에도, 한동안은 여전히 염료였다. 필립 밀러가 18세기에 쓴 글을 보면 "인디고는 울, 실크, 천 등을 파란색으로 염색하는 데 쓰는 염료"라는 사실을 "누구나 알며 마땅히 알아야 한다"라고 되어 있다.[3]

기술적으로 말하면 염료는 물질의 분자와 결합해 색을 띠게 만드는 착색제다. 안료도 착색제이지만 물질과 결합하지 않는다는 점에서 염료와 다르다. 안료의 작은 입자는 어딘가에 매달려 채색되는 표면에 막을 형성한다. 안료는 재료에 바르는 것이고 염료는 재료에 흡수되는 것이라고 할 수 있다.

안료든 염료든 처음에는 자연 재료에서 얻었다. 우연히 발견했

을 가능성이 높다.[4] 꽃식물의 뿌리(꼭두서니)와 깍지벌레의 몸통(코치닐)이 사물을 다채로운 붉은색으로 물들이는 염료의 원료가 된다. 바다에 사는 고둥의 분비물로 티리언 퍼플Tyrian purple(자주색)을 만들고, '핑크'라는 안료는 노란색을 포함해 여러 색을 내는 데 쓰는데 의외로 분홍색은 안 나온다. 인디고(쪽)와 대청大靑(흔한 식물로 인디고와 같은 화학물질이 들어 있으나 농도가 낮다)은 흰색에 가까운 '펄 블루'부터 검은색에 가까워 '까마귀 날개'라고도 불리는 '미드나잇 블루'까지 놀라울 정도로 다양한 파란색을 낸다.[5]

몇 세기 동안 인디고는 파란 물을 들이는 염료였는데 어느 날 하루아침에 색이 되었다. '새로운 색'이라니, 물감 회사나 화장품 회사에서는 끝없이 새로운 색을 만들어내지만 생각해보면 이상하다. 2016년 팬톤은 '새로운 색' 210가지를 '도입'했다. 그러나 인간에게 색이란 파장이 390나노미터에서 700나노미터 사이인 전자기파를 감지해서 일어나는 시각적 경험이니, 새로운 색을 보게 될 수는 없고 다만 새로이 이름 지어진 색이 생기는 것일 뿐이다. 새로운 색이란 무한히 나뉠 수 있는 연속체에서 이전에 인식된 것보다 더 좁은 범위를 차지하는 색이다. 언제나 있었던 색이지 새로 생긴 것이 아니다. 그러니 인디고도 색이 될 수 있지 않을까? 무지개에 인디고를 집어넣은 것이 아침 식탁 주위를 망고-모히토색(팬톤 15-0960)으로 칠하는 것보다는 훨씬 대담한 행동으로 보일 수는 있겠지만. 아닐 수도

있고.

뉴턴 이전에 무지개에서 인디고를 본 사람은 없었다. 아니 무지개가 아니라 다른 곳에서도 본 사람이 없었다. '인디고'가 색 이름이라고 생각한 사람은 아무도 없었던 것으로 보인다. 혹시 프랑스 상인 장 바티스트 타베르니에는 예외일까? 17세기 중반에 페르시아와 인도를 두루 여행했던 타베르니에는 1676년 《여섯 번의 여행 Six Voyages》이라는 책을 프랑스어로 냈는데, 이 책은 인기가 높아서 영어, 네덜란드어, 독일어, 이탈리아어로도 번역되었다. 이 책에서 타베르니에는 요르단강 근처에 사는 기독교 이교 공동체 마을에 갔던 일을 이야기하면서 이들이 "인디고라고 불리는 파란 컬러color에 대해 희한하게 반감이 있다"라고 썼다.[6]

이 문장만 놓고 보면 타베르니에가 '인디고'를 파란색과 비슷한 색이라고 생각하는 듯 보인다. 인디고를 색 이름으로 썼다는 증거로 제시할 수 있을 것 같다. 그러나 타베르니에는 이어 이 분파에 속하는 사람들이 인디고를 "건드리지도 않으려고 한다"라고 덧붙인다. 타베르니에의 글에서 '컬러'는 '색'이 아니라 '염료'를 뜻하는 말이었던 것이다. 타베르니에가 만난 '사비교도'들은 유대인들이 예수가 세례를 받지 못하게 강을 오염시키려고 엄청나게 많은 인디고를 가져와 요르단강에 던져 넣었다고 믿었다. 그래서 "하느님이 그 색을 저주하셨다"라고 했다.[7] 그러니까 운반되어와서 던져졌고 저주를 받은

것은 '인디고 염료'였지, 홍수를 다시 일으키지 않겠다는 하느님의 약속의 상징이자 색의 기적인 무지개의 일곱색 가운데 하나가 아니라는 말이다.

뉴턴은 인디고가 무지개색 가운데 하나로 자리잡게 했다. 인디고는 눈에 보이지만(혹은 뉴턴이 보인다고 했지만) 물질은 아니다. 이런 비물질성은 매우 중요한데, 색을 물질이 아니라 빛으로 보게끔 색 개념을 바꾼 것이 뉴턴의 위대한 업적 가운데 하나이기 때문이다. 그러나 인디고만은 고집스러운 물질성에서 벗어나지 못하는 듯하다. 사실 인디고가 보인다고 생각한다는 게, 파란색의 범위를 넓게 생각하는 것 말고 달리 또 어떤 의미인지도 그만큼 난감하다.

'인디고indigo'라는 단어는 '인도에서 온'이라는 의미의 그리스어 단어에서 나왔다. 실제로 인도에서 온 것은 **인디고페라**라는 식물과 염료를 생산하는 전통 기법이다(제니 밸포 폴이 지적하듯 이 어원론은 고대 근동에서도 인디고가 쓰인 역사를 무시하는 것이긴 하다).[8] 어디에서 나왔든 인디고는 세상에서 가장 귀하고 가장 널리 사용되는 염료가 되었고, 인디고로 염색한 천은 어디에서나 사랑받았다. 인디고 염색은 색이 나오는 과정조차 마법 같다. 염색용 통에서 꺼낼 때에는 연두색인데 공기와 접하는 순간 눈부신 파란색으로 바뀐다. 뿐만 아니라 인디고로 염색한 천은 시간이 흐르면서 점점 부드럽고 옅은 색으로 변한다. 누구나 빛바랜 청바지 하나씩은 있으니 잘 알 것이다.

인디고 염색은 수천 년 전에 시작되었다. 기원전 5세기 무렵에 헤로도토스가 오늘날의 아제르바이잔 근처 캅카스 지역의 염색을 묘사했는데 그게 인디고 염색이라고 주장하는 사람도 있다. 헤로도토스는 잎을 찧어 물에 담가, "처음부터 색을 넣고 천을 짠 듯이" 천 자체만큼 오래가는 염료를 만든다고 했다.[9] 1세기에 로마인 플리니우스는《자연사 Natural History》에서 확실하게 '인디코'를 거론한다. "인도에서 온" 검은색 안료 혹은 염료이고, 물에 희석하면 "보라색과 하늘색이 섞인 아름다운 색"이 나온다고 했다.[10] 12세기 말 마르코폴로는 인도를 여행하며 염색제 생산 과정을 목격했거나 혹은 누군가에게 전해 들었다. "어떤 풀에서 얻는데, 뿌리째로 물에 넣고 썩을 때까지 놓아둔다. 그런 다음 즙을 짜낸다. 즙을 햇볕에 내놓고 증발시키면 꾸덕해지는데 이걸 조각조각으로 자른 것이 우리가 보는 형태다."[11]

유럽인들이 흔히 본 '형태'는 고체 덩어리였다. 그래서 초기 영어사전 중 하나인 1616년에 나온 사전에 '인디고'가 "터키에서 들어온 돌로 파란색 물을 들이는 데 쓴다"라는 잘못된 정의가 실렸다. 이 오해는 그 뒤 백여 년 동안 자주 되풀이된다(그림 27).[12]

사실 인디고는 마르코폴로가 잘 전했듯이 식물에서 나온다. 다만 마르코폴로는 인디고 생산 공정의 좀 불쾌하고 유해한 세부 사항은 몰랐거나 무시했다. 인디고 염료는 자연에 그 자체로 존재하는 게

그림 27. 인디고 덩어리

아니라 이 물질을 함유한 식물에서 여러 단계를 거쳐 추출된다. 풀단을 베어 물에 넣고 내버려두는 건 맞는데, 썩히는 것은 아니고 발효시킨다(부패나 발효나 유기물이 분해되는 과정인 것은 마찬가지지만 결과물이 바람직하냐 아니냐에 따라 미묘하게 구분된다).

보통 알칼리성 물질을 통에 추가해 발효를 촉진하는데, 나뭇재

로 만든 잿물을 흔히 쓴다. 일본에서는 두엄을 만들어 발효시키기도 했다.

발효 과정을 거치면 풀에서 화합물이 나오는데 그걸 풀에서 분리해 공기와 접촉시키면 염색 물질(인디고틴indigotin)이 생긴다. 풀을 건져내고 남은 물을 저어서 공기와 많이 접촉시킨다. 산화된 염료를 통 바닥에 가라앉힌 다음에 물을 따라 내거나 증발시키면 염료가 진흙 같은 앙금으로 남는다. 끓여서 더 이상 발효되지 않게 한 다음 말리면 보관하거나 나르기 쉬운 염료 덩어리가 된다. 염료 1파운드를 만드는 데 풀이 100파운드 정도 필요하다.

건조된 염료로 실제 염색을 하려면 한 가지 단계가 더 필요하다. 인디고 가루를 알칼리 용제에 녹여야 하는데, 보통 오줌을 쓴다(초기 지침서에 따르면 사춘기가 오지 않은 남자아이의 오줌을 모아서 쓰면 가장 좋다고 한다). 누구 오줌이건 간에 오늘날 전통 염색 공예가의 말에 따르면 "소변 농도가 진할수록 더 좋다". 그런데 인디고를 용제에 녹일 때 손으로 문질러 푸는 게 가장 좋다고도 한다.[13] 셰익스피어 소네트 111번에는 생계를 위해 들어간 환경에 자기가 물들까 걱정하는 내용이 나온다. 셰익스피어는 "염색공의 손처럼 주위 영향에 / 본성이 억눌릴까" 걱정이다. 그러나 인디고 염색공의 주위 환경이 어떤지 알면 알수록 손이 물드는 것 정도는 걱정거리 축에도 안 들 것 같다.

오줌보다 심한 것도 있다. 17세기에 페르시아를 여행한 프랑스

여행자가 "그 나라 염색공들은 아주 근사한 파란 염색을 한다"라고 기록했다. '특별한 비법' 덕에 탁월한 품질이 나오는 듯했다. "그 사람들은 소변을 넣지 않고 대신 개똥을 넣는다. 그러면 인디고 염색이 더 잘 들러붙는다고 한다."[14]

사실 염료를 만드는 과정에는 인간의 배설물을 재활용해서 비위가 상하는 것 수준을 훨씬 넘어서는 불편한 면이 있다. 특히 가정용에서 상업용으로 제조 규모가 확장되면 더욱 그러하다. 1775년 자연학자 버나드 로먼스는 《동서 플로리다의 간략한 자연사Concise Natural History of East and West Florida》라는 책에서 인디고 생산지는 주거지에서 "멀리 떨어져 있어야 한다"라고 경고했다. "썩은 풀에서 불쾌한 **악취**가 풍기고 냄새 때문에 파리가 어마어마하게 꼬이기 때문"이다. 벌레가 구름떼처럼 모여들므로 "인디고 농장에서는 가축을 키우기가 거의 불가능하다. 파리가 정말 골칫거리라서 가금류조차 잘 자라지 못한다". 로먼스는 "작업 중에 풍기는 냄새도 끔찍하기 때문에" "인디고 통이 있는 곳에서 반경 4분의1 마일 이내에서는 살기 힘들다"라고 결론을 내린다.[15]

이 모든 일이 "매우 불편"하다고 로먼스는 인정하지만 다행스럽게도 그게 "수익 좋은 이 사업의 유일한 단점"이라고 한다.[16] 이득이 있으니 불편함쯤은 아무것도 아니다. 특히 땅 주인이야 그 불편함을 몸소 겪을 필요가 없으니까.

하지만 당연히 누군가는 겪어야 했다. 플로리다에서는 노예들이었다. 서인도제도나 북아메리카 지역의 인디고가 나는 곳 어디에서나 마찬가지였다. "이 지역의 번성과 부의 원동력은 아프리카 노예들이다." 로먼스가 플로리다 플랜테이션을 두고 한 말이다. 로먼스는 열띤 말투로 이웃한 조지아에서도 노예제 금지를 철폐하면 긍정적인 경제적 효과를 얻을 수 있을 것이라고 주장한다. 북아메리카 식민지에서 조지아만은 초창기에 노예제를 금지했다(도덕적 이유로 반대한 것은 아니고 조지아가 영국 빈민들에게 일자리를 제공하려는 목적으로 건설된 식민지였기 때문이다). 그러나 1751년 농부들이 계속 압력을 넣어 조지아주도 마침내 '흑인의 수입과 사용'을 허가한다. 로먼스에 따르면, 그리고 나자 조지아가 '번영'했다고 한다. 당연히 새로 수입된 노예들은 번영할 수 없었지만.[17]

노동집약적 농작물을 경작하려면 들에서 일할 노예가 필요했다. 로먼스는 노예제가 경제적인 이유에서도 정당하지만 도덕적으로도 정당하다고 믿었다. "검은 인종은 성질이 고약하여 가혹하게 다루어야만 한다"라고 썼다. 로먼스는 노예제 문제에 대한 사람들의 생각이 점점 자기와 반대쪽으로 흘러가는 것을 알았으나, "지배받게끔 타고난 인간 종을 제대로 이용하지 못하게 하는" 몽테스키외 같은 계몽주의 철학자들에 끈질기게 반대했다.[18]

토착민들에 대해서는 더 심했다. 로먼스는 플로리다의 여러 원

주민 부족에 대해 자세히 설명하고 나서, "불쾌하지만 영국에서 권위를 행사해 감히 미시시피 동쪽에 남아 있으려 하는 야만인들을 모두 제거"할 수밖에 없으리라는 예측으로 마무리한다. 로먼스에게 불쾌한 것은 영국이 '권위를 행사'한다는 사실이지 '제거하는 행위'가 아니다.[19]

로먼스는 노예들에 대해 나름 친절한 면을 보이기도 한다. 노예제를 정당화하는 근거 가운데 하나로 이주한 아프리카인들을 생각해서 그런다는 이유를 내세운다. 노예들은 대부분 전쟁 중에 다른 아프리카인들에게 잡혀 팔려왔기 때문에, 로먼스의 논리에 따르면 노예제는 "우리의 생산품과 돈으로 정복자들을 회유하지 않았다면 살해당했을" 이들을 살리는 방법이다.[20] 회유에 쓰인 '생산품'은 아마 인디고 염색을 한 천이고 '돈'은 인디고 무역으로 번 이득일 것이다. 인류학자 마이클 타우시그는 "아프리카 남자, 여자, 아이들"을 "색으로 구매했다"라고 날카롭게 지적했다.[21]

오늘날 로먼스의 글을 읽으면 섬뜩하다. 자연을 민감하고 자세하게 관찰한 탁월한 글 사이사이에 노골적이고 뻔뻔한 인종주의가 끼어드는 걸 보면 더욱 충격적이다. 그러나 당대의 다른 기록에서 수동태 문장으로 인디고 농장에서 이루어지는 노동의 현실을 아예 삭제해버린 것보다는 그나마 낫다고 할 수 있을 것이다. 다른 글에서는 보통 인디고 재료가 되는 식물을 심고 키우고 풀단을 베고 발효시키

고 염료를 추출하고 건조하는 과정을 전부 행위자가 드러나지 않게 수동태로 썼다.

로먼스의 글이 불편하기는 하나 이 힘든 노동을 실제로 수행한 것이 누구인지는 일깨워준다. 로먼스도 수동태 동사를 쓰긴 하지만 적어도 생산 주체가 누구인지는 밝힌다. 물론 로먼스의 문장이 이들에게 선택의 자유가 없었음을 드러내지는 않는다. 노동이 "니그로들에 의해 이루어졌다"라고만 한다.[22]

인디고 농장을 경영하는 사람들은 이 사실에 대해 전혀 고민하지 않았다. 농장주들의 걱정거리는 오직 노예 공급이 원활하지 않은 것뿐이었다. 1784년 어떤 조지아 상인은 "아프리카에서 오는 새로운 흑인에 대한 수요가 앞으로 상당 기간 매우 많을 것이다"라고 썼다.[23] 노예에 대한 수요와 인디고에 대한 수요가 나란히 증가해서, 심지어 어떤 농장주는 "옷을 벗은 니그로 1파운드당 인디고 1파운드로 교환했다"라고 사무적인 말투로 덤덤히 기록했다.[24]

신대륙에서 파란 염료는 아프리카 노예 없이는 생산될 수 없었다. 1757년《사우스 캐럴라이나 가제트》에 실린 시는 고대 로마 시인 베르길리우스를 흉내 내어 허세를 부린다. "수단과 기교를 완벽에 가깝게 하려면 / 인디코를 더욱 진하게." 이 시는 식물 재배와 염료 생산의 다양한 면면을 어색하게 운문으로 열거하다가 마침내 실제 노동을 할 노예가 필요하다는 부분에 이른다. 이 시는 "앙골라의

해변과 야만적 감비아의 해안을 / 노예를 찾아"계속 오가는 배가 있다는 사실을 인정하지만 이런 노예 수입이 약탈적이라는 생각은 눈곱만큼도 드러내지 않는다. 노예들이 마주할 힘겨운 노동조건을 이야기하는 부분이 잠깐 나오기는 한다. 그러나 곧 아프리카 노예들은 "작열하는 해, 시골의 노역"에 딱 맞는다며 독자들을 안심시킨다. 아프리카 노예들은 "고향 땅의 환경에서 / 열에 단련되었기"때문이다. 이들은 신대륙에서 겪을 일들에 대해 아프리카에서 이미 완벽하게 준비를 하고 왔다는 것이다. 그것이 하늘의 "현명한 보살핌과 섭리"라고 시인은 말한다.[25]

소름끼치는 시지만 그중에서도 특히 끔찍한 부분은 순진무구하게 보이는 '시골의 노역'이라는 문구다. 플랜테이션의 뼈 빠지는 노동을 순진무구한 전원적 환상으로 바꾸어놓았다. 이 단어는 노예제의 사회적·심리적·육체적 폭력을 지운다. 쌀이나 면화를 기르는 데에도 고된 노동이 필요하지만 인디고 농장의 노동은 그보다 훨씬 지독한데 그 차이도 가볍게 무시한다.

그러나 인디고 재배는 쉽게 이상화되는 경향이 있는지, 17세기 프랑스 동판화에도 그렇게 묘사되었다(그림 28). 그림 중앙에서 하얀 옷을 멋지게 입은 농장주가(불가능할 정도로 키가 크다) 챙이 넓은 모자와 지팡이로 꾸미고 여유 있게 길을 따라 내려오는 한편, 웃옷을 입지 않은 흑인 노예들이 주인을 위해 열심히 일하고 있다. 저마다 인

그림 28. 장 바티스트 뒤 테르트르의 《프랑스인이 거주하는 앤틸리스제도의 역사

Histoire générale des Antilles habitées par les François》2권(Paris, 1667)에 실린

앤틸리스제도의 인디고 플랜테이션 모습

디고를 베거나, 풀을 발효용 통으로 나르거나, 통의 혼합물을 젓거나, 아직 굳지 않은 상태의 염료가 담긴 자루를 헛간으로 운반한다. 헛간에서 건조시키는 것으로 공정이 끝나고 염료 덩어리가 만들어진다.

그림에 노동 과정이 보이긴 하나 전혀 고되어 보이지 않는다. 효율적으로 돌아가는 듯하고 강압은 안 보인다. 조금이라도 힘든 일을 하는 것처럼 보이는 사람은 풀단을 베고 나르는 사람들인데 왼쪽 가장자리에 치우쳐 있거나 그늘에 묻혀 거의 보이지 않아서 육체노동이 눈에 띄지 않는다. 다른 사람들은 '편안하게' 일에 몰두하는 듯 보

인다. 물론 통 안의 염료를 젓는 일을 하는 사람의 근육질 어깨와 팔은 이상적인 육체를 묘사한 것이 아니라 날마다 되풀이되는 힘겨운 육체노동의 징표일 것이다. 그러나 보는 사람의 시선은 하얀 옷의 농장주가 걸어 내려오는 대각선으로 뻗은 하얀 길을 따라 이동해 화폭 가운데에서 약간 오른쪽 아래에 있는 한 포기 인디고 쪽으로 이어진다. 이 풀은 돌보거나 신경 쓰는 사람 없이 혼자 자란다.

이 그림에는 버나드 로먼스가 묘사한 인디고를 심고 키우고 처리할 때의 '불편함'과 어려움이 전혀 보이지 않는다. 위협적인 요소도 전혀 없다. 주인의 지팡이가 언제라도 회초리로 바뀔 수는 있지만. 이 동판화에는 로먼스의 글에 나오는 코를 찌르는 지독한 냄새나 몰려드는 벌레 따위는 없다. '남부 플랜테이션의 고단함'도 없다. 로먼스는 '고단함'을 실제 고단함을 겪는 육체에서 플랜테이션으로 전이하고 있다. 로먼스는 백인은 그 고단함을 견디지 못한다고 인정하지만, 노예들은 느끼지 않는다고 확신하는 듯하다. 노예들은 "자기들의 뜨거운 나라에서 비슷한 일"에 익숙해져 있기 때문이다. 로먼스는 두 가지 연관된 "사실"을 모아 노예제의 논리를 옹호한다.[26]

로먼스는 노골적 인종주의자이지만 동판화가보다는 솔직하다. 인디고 플랜테이션은 살인적인 공장이지 평화로운 농장이 아니었다. 노예들은 불결한 환경에서 생활하고 영양부족에 시달릴 때도 많았다. 힘겹고 위험한 노동에 시달렸다. 작물 경작보다 염료 생산 과정

이 특히 위험했다. 인디고를 발효하는 통 안에 들어가서 손발로 내용물을 휘저어야 했는데, 뜨거운 햇빛과 발효 과정에서 생기는 불가마 같은 열기에 시달렸을 뿐 아니라 거기에서 나오는 유독성 증기도 들이마셔야 했다. 그래서 발효용 통을 "악마의 통"이라고 하기도 했다(인디고를 '악마의 염료'라고 부른 적도 있었는데, 유럽 대청 생산자들이 외국에서 인디고를 들여오지 못하게 막으려고 그렇게 부른 것이었으나 어쨌든 어울리는 이름이 되었다).[27] 로먼스에 따르면, 통 바닥에서 인디고 앙금을 꺼내어 말릴 때에도 "어린 흑인들", 주로 여자아이들이 "건조실에서 부채질을 해서 파리 쫓는 일을 했다. 파리가 염료를 망치기 때문이다". 로먼스는 앞에서 전염병을 옮기는 파리떼가 가축에게 해롭다고 해놓고 노예들에게도 해로울 수 있다는 사실에는 무관심하다.[28]

이것은 18세기 중반 플로리다의 현실인 동시에 인디고가 생산되는 곳 어디에서나 마찬가지로 일어나는 일이었다. 카리브해 지역과 미국 식민지에서는 아프리카 노예가 있었기 때문에 염료를 생산할 수 있었다. 중앙아메리카와 남아메리카에서는 원주민들이 억압적 지배제도 아래에서 노역했다. 나중에 인도에서는 부유한 영국 농장주들이 농민을 혹사시키고 식량 대신 인디고를 심도록 강요해 농민들이 식량 부족에 시달렸다. 전 세계 인디고 생산에 대한 다양한 이야기가 있는데 세부적인 내용은 다를지라도 사실 다 같은 이야기다.

어떤 것이든 억압적 제도 아래에서 이루어졌고 노동자들의 수

명은 짧아졌다. 살아 있는 동안에는 노동으로 인한 신체의 고통이나 병에 시달렸다. 남자들은 발기불능이 되고 여자들은 불임이 되었다. 1860년, 벵골 지역의 인디고 생산 실태 조사위원회가 열렸고 한 공무원이 이렇게 증언했다. "영국으로 건너오는 인디고 상자 가운데 인간의 피로 물들지 않은 것은 단 한 개도 없다."[29]

1881년 영국 화가이자 디자이너 윌리엄 모리스가 런던 머튼 애비에 염색공장을 차렸는데, 이곳을 방문한 친구가 겪은 일화를 보자. 친구가 자기가 왔다고 알리자 모리스가 "안쪽 방에서 굵고 밝은 목소리로 이렇게 외쳤다. '나 죽어가. 나 죽어가. 나 죽어가'".[30] 물론 '나 죽어가I'm dying'가 아니라 '나 염색 중이야I'm dyeing'였다. 그러나 미국 인디고 플랜테이션에서 일하는 노예들은 실제로 죽어가고 있었다. 독립혁명 때 조지 워싱턴 장군 아래에서 복무했던 한 군인은 후일 "인디고가 폐에 미치는 영향 때문에 일꾼들이 7년 이상 살지 못한다"라고 기록을 남겼다.[31]

그럼에도 불구하고 전 세계에서 이 아름다운 파란 염료를 원했기 때문에 인디고를 재배할 기후와 토양이 되는 곳에서는 어디나 인디고 플랜테이션이 번성했다. 17세기와 18세기에는 신대륙의 플랜테이션이 세계의 천연 인디고 수요를 거의 충족시켰다.

그러나 인디고 수요가 높았던 까닭은 유럽 패션에 인디고 열풍이 불었기 때문은 아니었다. 군복을 염색할 물이 잘 안 빠지고 일정

한 색을 내는 염료가 필요했기 때문이다. 인디고 역사에 얽힌 냉혹한 아이러니 가운데 하나는, 생도맹그(오늘날 아이티와 도미니카공화국이 있는 섬의 서쪽 3분의 1) 노예 반란(1791-1803)을 진압하는 데 실패한 나폴레옹군이 바로 생도맹그에서 생산된 인디고로 염색한 군복을 입고 있었다는 사실이다. 인디고 생산으로 생도맹그는 매우 부유한 식민지가 되었으나 인디고 농장의 가혹한 노동환경 때문에 노예들이 반란을 일으켰다.[32]

식민지도 잃고 인디고 공급도 끊기자 프랑스군은 안정적으로 염료를 수급하기가 어려워졌다. 게다가 1806년 이후에는 영국 해군이 식민지에서 프랑스로 물건을 실어 나르는 배들을 툭하면 가로챘다.[33] 18세기 영국 육군은 붉은 군복을 입었지만(꼭두서니로 염색했다) 바다를 지배하는 영국 해군의 공식 군복은 파란색이었다. 그들은 준장부터 하급 장교까지 금색 수술 장식 모양만 다른 청색 제복을 입고 나폴레옹군이 인디고를 얻지 못하게 싸웠다(그림 29).

1880년 독일 화학자 아돌프 폰 베이어가 마침내 합성 인디고 개발에 성공했다(이 발견 등에 힘입어 폰 베이어는 노벨상을 받았고 노벨상을 수상한 최초의 유대인이 되었다). 그리고 몇십 년 후 합성 인디고가 양산되었다. 대규모 인디고 농업은 금세 쇠락했다.[34] 그러나 그 전에는 전 세계의 가난한 사람이든 부유한 사람이든, 평민이든 귀족이든, 속박 상태에 있는 사람이든 자유민이든 누구나 파란색 천연 염료로 물들

인 옷을 입었다. 오늘날에는 합성 인디고를 어디에서나 볼 수 있다.
대표적으로 청바지를 물들이는 데 쓴다.

오늘날에도 전통 염색 공예의 명맥이 이어지고 있어, 쪽빛 천연
염색 작품의 혼이 담긴 듯한 절묘한 빛깔을 보면 감상적인 기분이 들

기도 한다. 그러나 인디고 무역의 참혹한 역사를 떠올려보면 뉴턴의 비물질적인 색이 실제로는 너무나 물질적인 염료였고 압제적 권력 구조 아래에서 생산되었다는 사실을 잊을 수 없을 것이다. 또한 18세기에는 이 염료에서 나온 색을 '인디고'라고 부른 사람이 거의 없었다는 것 또한 중요한 사실이다. 영국에서는 보통 '네이비(해군) 블루'라고 불렀다.

7장

Violet

■

그자들의 망막이 병들었다.

— 조리스 카를 위스망스

Violet ——— 보랏빛 박명

영어권 초등학생들이 무지개색의 순서를 외울 때 ROY G. BIP이라고 외우게 됐을 수도 있다. 뉴턴이 처음 태양의 백색 광선을 프리즘에 투과시켜 여러 색으로 분산하는 광학 실험을 했을 때는, 스펙트럼 가장자리에 나타나는 색을 '자주purple'라고 적었다. 나중에는 그 색을 '보라-자주violet-purple'라고 했다가 나중에는 그냥 '보라violet'라고 했다. 그래서 ROY G. BIV가 되었다.

　시간이 흐르면서 뉴턴의 색을 보는 눈이 날카로워져서 그런 것은 아니었다(사실 뉴턴은 그 분야에는 별 소질이 없었다). 자주색이 자기 이론에 잘 맞지 않았기 때문이다. 물감에서 자주색은 파란색과 빨간색을 섞어 만드는 색인데, 광선을 여러 색으로 나누었을 때 파란색과

그림 30. 클로드 모네, 〈수련Water Lilies(일부)〉, 1919, 마르모탕 모네 미술관, 파리

빨간색은 빛의 스펙트럼에서 반대편에 있기 때문에 서로 섞일 수 없다. 그래서 뉴턴은 자주색이 문제가 될 수 있다고 생각했다. 그리하여 보라색이 등장했다.

우리가 보는 색을 뭐라고 부르는지는 중요한 문제가 아닐 수도 있다. 사실 사람마다 정확히 똑같은 색을 보는지도 알 수 없다. 게다가 우리가 쓰는 색 이름은 복잡다단한 시각적 감각을 잠정적, 대략적으로 칭하는 이름일 뿐이다. 어떤 사람이 보라색으로 보는 것이 다른 사람에게는 라일락색이나 라벤더색이나 자수정색이나 자주색일 수도 있다. 색과 관련 있는 제조업계에서 색에 관련된 매우 다양한 어휘를 만들어냈지만 그래도 우리가 이름할 수 있는 것보다 훨씬 더 많은 색, 아니면 적어도 그 색의 암색조, 톤, 명색조■가 존재한다. 프랑스어 비올레violet는 영어로 흔히 퍼플purple로 번역되는데, 프랑스어 푸프르pourpre도 퍼플로 번역된다. 그런데 프랑스어 사용자들은 푸프르가 비올레보다 빨간색에 더 가까운 색이라고 한다. 버건디색과 비슷한 색일 것이다.

어느 언어에서든 바이올렛과 퍼플을 대체로 구분하는 것 같다. 색조로 구분한다기보다는 환한 정도로 나누는 것일 수도 있다. 바이

■ 　암색조shade는 순색에 검은색을 섞은 것, 톤tone은 회색을 섞은 것, 명색조tint는
　흰색을 섞은 것이다.

올렛은 퍼플의 안쪽에 작은 불을 켜놓은 색이라고 할까. 바이올렛은 해질녘의 아련하고 아른거리는 하늘의 색이고, 퍼플은 제왕이 입는 예복의 자신만만하고 양감이 있는 색이다. 플루타르크도 셰익스피어도 클레오파트라가 탄 배의 돛 색깔이 퍼플이라고 한다. 그러나 클레오파트라의 눈 색깔은, 1963년 영화에서 클레오파트라 역을 맡은 엘리자베스 테일러를 본 사람들은 알겠지만, 바이올렛이다.

그리고 현대미술은 그 빛을 내는 보라색violet으로 시작되었다. 1874년 파리에서. 4월 15일에.

꼭 그렇다고는 할 수 없다. 하지만 어느 날을 꼭 집어야 한다면 그날이 그럴듯한 날이다. 무언가의 시작에 대한 이야기는 거의 언제나 허위에 가깝다. 무엇이든 그보다 훨씬 이전에 이미 시작되었기 때문이다. 현대미술도 마찬가지다. 아무튼 이날은 자칭 "화가, 조각가, 판화가 등의 익명 모임"이라는 예술가 집단이 첫 번째 전시회를 개최한 날이다. 이들은 1874~1886년에 여덟 차례 전시회를 연다. 당시 관선 전시회인 '살롱드파리Salon de Paris'에 대항하는 의미의 단체 전시회였다. 여기에 작품을 전시한 사람들 가운데 계속 '익명'으로 남은 사람도 많다. 그러나 이름을 남긴 사람들도 있었다. 외젠 부댕, 폴 세잔, 에드가 드가, 클로드 모네, 베르트 모리조, 카미유 피사로, 오귀스트 르누아르, 알프레드 시슬레.

비평가 에밀 카르동은《라프레스La Presse》에 기고한 리뷰에서 이

들이 "미래 회화의 개척자"가 될 거라고 예언했다. 그러나 카르동의 그 말은 예술적 성취를 칭찬한 것이 아니라 당시의 취향을 비난하는 것이었다. 카르동은 인상주의가 물감을 가지고 낙서한 것에 지나지 않는다고 봤다. "캔버스의 4분의 3을 검정과 흰색 물감으로 더럽히고 나머지를 노랑으로 문지른 다음 빨강과 파랑 얼룩을 무작위로 찍으면, 그게 봄의 인상이다."[1]

비평가들은 느슨하고 뭉개진 붓놀림에 분개했다. 제대로 된 회화 작품이 아니라 습작처럼 보인다고 하는 사람도 많았다. 전통적인 회화는 제작 과정의 흔적을 모두 지우고, 매끈하고 고급스러운 표면이 되도록 완벽하게 마무리한다. 그런데 이 화가들의 캔버스는 밝은 색 '얼룩'들과 붓자국이 하나하나 두드러져 보여, 완성되었음에도 잠정적이었다. 모네의 〈인상, 해돋이Impression, Soleil Levant〉라는 작품에서 이 인상주의라는 사조의 이름이 나왔다고 하는데, 비평가 루이 르로이는 이 작품을 신랄하게 조롱했다. "이 바다 풍경은 초창기 벽지만큼도 완성되지 않았다."[2]

그런데 무엇보다도 미술계를 분개하게 만든 것은 사실 어떤 색이었다. 바로 보라색이다.[3] 카르동이 언급한 노랑, 빨강, 파랑이 아니라 사방에 불쑥불쑥 나타나는 보라색이 문제였다. 보라색은 새로운 것이 가져온 충격과 동의어가 되었다.

1881년 쥘 클라레티는 "3년만 지나면 모든 사람들이 보라색을

칠할 것이다"라는 마네의 예언을 인용하며 이 말이 실현될 가능성이 농후함을 개탄했다. 이미 당시에 현실이 되었는지도 몰랐다. 소설가 조리스 카를 위스망스는 "땅, 하늘, 물, 살" 모두 이제 "라일락과 가지" 색이 되었다고 격분했다. 얼굴도 "밝은 보라색 물감 덩어리로" 그려졌다. 이제 배경의 빛은 "거슬리는 파랑과 야한 라일락색"이었다.[4]

사람들은 치를 떨었다. 1878년 테오도르 뒤레는 이렇게 말했다. "여름에 녹색 잎, 피부, 옷에 반사된 햇빛이 보랏빛을 띤다. 인상주의 화가들이 사람을 보라색 숲 안에 그리는 바람에 관객은 어떻게 받아들여야 할지 몰라 당황한다. 비평가들은 주먹을 흔들며 화가들을 천박한 악당들이라고 욕한다."[5] 그러나 아무튼 보라색은 선택받은 색이 되었다. 아일랜드 비평가이자 소설가 조지 무어는 왜 보라색이 인상주의 회화를 지배하는 듯 보이는지를 예술적 유행의 심리로 분석했다. "어느 해에 보라색을 칠했더니 사람들이 비명을 질렀다. 그러면 이듬해에는 모든 사람이 보라색을 훨씬 더 많이 칠한다." 위스망스는 더 단순하게 설명했다. "그자들의 망막이 병들었다."[6]

병든 것은 망막이 아니라 뇌일지도 모른다. 스웨덴 극작가 아우구스트 스트린드베리는 인상주의자들이 보라색을 쓰는 것은 모두 "미쳤기" 때문일 수도 있다고 했다. 카르동은 "정신이상"의 가능성을 언급했다.[7] 당대 파리 유력 일간지 《르피가로 Le Figaro》의 예술비평가 알베르 볼프는 병증이 있다고 진단하지는 않았지만 가능성은 분

명히 거론한다. 피사로가 "나무가 보라색이 아니라는 사실을 이해하도록" 만드는 것은 자기가 교황이라고 생각하는 "정신병자"를 고치는 것보다 쉽지 않을 것이라고 했다(그림 31).[8]

그 정도로 충격을 받지는 않고 그냥 그 색이 유행이라 그런 거라고 하는 비평가들도 있었다. 하늘을 보라색으로 칠하기만 하면 인상주의 아니냐고 비웃는 사람도 있었다. 파란 기가 도는 보라색 톤이 점점 만연하자 그 색을 지적하는 논평도 꾸준히 나왔는데, 거의 늘 부정적이었다. 인상주의를 초기부터 옹호했던 비평가 알프레드 드 로스탈로가 《가제트 데 보자르Gazette des Beaux-Arts》에 평을 실었는데, 로스탈로도 화가들이 보라색에 지나치게 의존하는 경향을 언급했다 (이 화가들은 자외선을 볼 수 있을지도 모른다는 대범한 가설을 내세우기도 했다). 로스탈로는 (모네에게 인상주의의 대표 자리를 부여하면서) "모네와 친구들은" 희한하게도 세상을 보라색으로 보는 것 같다고 했다. "이 색을 좋아하는 사람들은 만족할 것이다." 그렇지만 미술관을 드나드는 사람들은 대부분 그 색을 좋아하지 않는다는 사실도 마지못해 인정한다.[9]

사실 비평가들이 이 정도로 분개할 만큼 인상주의 작품 전부에 보라색이 두드러지는 것은 아니다. 그래도 그 이전 회화와 인상주의 회화를 구분 짓는 색이 보라색인 것은 사실이다. 사람들도 점차 그 색을 좋아하게 되었다. 보라색이 스캔들이었을 수는 있다. 그러나 에

그림 31. 카미유 피사로, 〈포플러, 에라니의 일몰Poplars, Sunset at Eragny〉, 1894: 캔버스에
유채, 28¹⁵/₁₆×23⁷/₈ in.(73.5×60.6 cm). 넬슨 앳킨스 미술관, 미주리 캔자스시티

밀 졸라의 소설《그의 걸작His Masterpiece》의 화가가 말하듯 보라색은 화가의 "즐거운 스캔들", 의도적인 "햇빛의 과장"이었고, 파리 살롱의 "검은 허세"를 벗어난 반가운 해방이었다.[10]

보라색은 새로운 미술을 구분 지었을 뿐 아니라 불가사의하게도 세상에 뚜렷이 새로운 색채를 부여했다. 오스카 와일드는 〈거짓의 쇠락The Decay of Lying〉에서 "정교한 모네와 매혹적인 피사로"의 "기이한 담자색 얼룩"과 "불안한 보라색 그림자"를 보자 자연이 갑자기 "완전히 현대적"으로 보이기 시작했다고 말했다.[11]

얼핏 말이 안 되는 주장인 것 같지만 아닐 수도 있다. 오스카 와일드는 예술이 자연을 모방하는 것이 아니라 자연이 예술을 모방한다고 주장했다. 여하튼 인상주의가 자연을 다른 눈으로 볼 수 있게 만든 것은, 아니 다른 눈으로 보게 훈련시킨 것은 사실이다. 우리는 자연을 색을 입은 모습으로, 빛에 의해 변조된 모습으로 보게 되었다. 와일드는 "예술이 발명하기 전에는 자연은 존재하지 않았다"라고 했다.[12]

인상주의자들은 이렇게 주장하지 않았다. 사실 그들은 아무 주장도 하지 않았다. 이들은 선언문 없이 혁명을 일으켰다. 인상주의는 이론적 기획에서 시작된 것이 아니다. 어느 정도는 나중에 이론으로 정리되었지만 그 이론도 화가들마다 다르게 적용했다. 그들에게는 작품이 곧 주장이었다. 편지 몇 통과 인터뷰 몇 개가 있긴 하지만,

대다수는 이들이 인상주의 작품을 더 이상 그리지 않게 된 뒤에 나온 발언이다.

심지어 인상주의라는 이름도 그들이 만든 것이 아니었다. 나중에는 받아들였지만. 처음에는 자기들이 독립예술가라고 했고 나중에는 고집쟁이들이라고 했다. 그들은 세 번째 전시회 때에야 비평가들이 이미 쓰고 있던 인상주의자라는 이름을 받아들였다. 1874년 쥘 앙투안 카스타냐리가 《르시에클Le Siècle》 리뷰에서 "그들은 풍경이 아니라 풍경이 일으키는 감각을 표현한다는 점에서" 인상주의자라고 한 것이 시작이다.[13]

다른 사람들도 대체로 그렇게 말했다. 이 화가들의 주제는 세상 자체가 아니라 세상에 대한 즉흥적 시각 경험이라고. 사진은 세상을 충실하게 담을 수 있었지만 회색밖에는 보여주지 못했다(10장 참고). 화가들은 자기가 바라보는 세상을 충실하게 표현하려 했는데, 그것은 세상을 색으로 본다는 의미였다. 또 주로 집 밖에서 세상을 접한다는 뜻이기도 했다.

현대에는 주로 실내에서 생활이 이루어지지만 현대미술은 밖으로 나갔다. 풍경화가 인상주의의 대표 장르가 되었다. 그러나 인상주의자들은 이전 풍경 화가들처럼 지리, 농업, 건축의 특색을 구체적으로 재현하는 데는 관심이 없었다. 인상주의 회화는 뇌가 장면 전체를 파악하기 전, 빛에 의해 순간적으로 만들어지는 풍경의 즉각적 인상

을 재현하려 했다고 말한다.

그런데 이 말도 정확한 것은 아니다. 인상주의가 객관적으로 존재하는 세상의 사실적 이미지를 그리지 않은 것은 분명하다. (화가 도널드 저드는 "실제 세계의 실제 사물을 실제로 그린 마지막 화가는 쿠르베다"라고 했다.)[14] 그렇다고 인상주의 화가들이 즉각적 감각을 재현한 것도 아니다. 모네가 말년에 "내 망막에 기록된 인상"을 기록할 수 있었던 것이 자신의 독창적인 점이었다고 말하기는 했지만 이 설명으로는 부족하다.[15] 1874년 필립 뷔르티는 《라레퓌블리크 프랑세즈La République Française》에 발표한 리뷰에서 인상주의 회화는 "해의 효과를 마시고 취해서" 그린 그림이라고 근사하게 표현했다.[16] 인상주의 회화는 무엇보다도 빛의 풍경이었다. 해의 취하게 하는 효과를 무시할 수는 없지만, 화가들이 그림을 보통 화실에서 마무리했기 때문에 내내 빛에 취해 있을 수는 없었다는 사실도 잊어서는 안 된다.[17] 이들은 빛의 작용에만 몰두한 것도 아니고 객관성만을 추구하지도 않았다.

이들은 그 사이의 무언가를 그렸다고 할 수 있다. 말 그대로 그 사이에 있는 무엇이었다. 눈에 보이는 대로의 사물을 그리지 않고, 빛이 가득한 대기와 눈과 사물 사이에 존재하는 빛을 그렸다. "나는 그 안에 다리, 집, 배가 보이는 대기를, 사물 주위 대기의 아름다움을 그리고 싶다. 그것이야말로 불가능한 것이다." 1895년 모네가 노르웨이에 갔을 때 인터뷰에서 한 말이다. "무엇을 그리느냐는 중요하지

않다. 중요한 것은 대상과 나 **사이에 있는 것**을 재현하는 일이다."[18]

'사이에 있는 것'은 투명하고 실체가 없는 듯하지만 그래도 진짜다. 사물이 어떻게 보이는지에 영향을 미치는 것이지만 그 자체를 볼 수는 없다. 그걸 그린다는 것은 모네 말대로 '불가능'해 보이겠지만, 모네와 다른 인상주의자들이 묘사하고자 한 것이 바로 그것이다. 사물이 아니라 세잔이 "사물의 분위기"라고 부른 것, 그들은 빛과 공기를 그린다. 빛과 공기에는 윤곽선이 아니라 색이 필요하다. 대상은 어떤 상황을 제공하거나, 사이에 있는 것을 그리는 데 필요한 공사장 비계 정도의 구실을 할 뿐이다.[19]

그런데 놀랍게도 그 사이에 있는 것에 특정한 색이 있는 듯하다. 마네가 죽음을 앞두고 "나는 마침내 대기의 진정한 색을 발견했다. 보라색이다"라고 외쳤다.[20] 마네는 진심으로 그렇게 생각한다는 것을 그림으로 보여주지는 않았지만(사이에 있는 것을 그리는 데 헌신하지도 않았다), 모네는 정말 그렇게 믿는 듯 보이는 그림을 많이 남겼다(그림 32).

망막 질환 때문에 그런 것은 아니었다. 모네가 말년에 백내장 때문에 색을 구분하기 힘들어진 것은 사실이다. 모네는 1923년 1월 여든두 살 때 오른쪽 눈 백내장 수술을 받았다. 그러나 모네가 대기의 빛을 그리는 데 몰두할 때는 아직 백내장에 걸리기 전이었다.

아무튼 마네의 이런 주장은 뜻밖이기도 하고 그다지 설득력이

그림 32. 클로드 모네, 〈채링 크로스 다리, 템스강Charing Cross Bridge, The Thames〉,
1903, 뮈제 데 보자르 드 리옹

없다. 마네도 모네도 하루 중 빛이 얼마나 급격히 바뀌는지 잘 알았
다. 모네는 "색은, 어떤 색이든 한순간만 지속된다. 3, 4분 만에 달라
지기도 한다"라고 했다.[21] 그러니 대기가 마법에라도 걸린 듯 보라색
으로 보이는 순간이 있을지라도 주로 낮과 밤 사이 문턱에 순간적으
로만 나타난다. 대기의 빛은 고정되지 않는다. 일시적이고 가변적이
다. 바로 그런 인식에서 모네의 유명한 연작들이 나왔다. 모네의 건
초 더미 그림이나 루앙 대성당 그림은 하루 동안에 바뀌는 빛의 조건

을 화폭에 담았다. 주제를 변주한 연작이 아니고 변화 자체가 주제인 연작이다.

그러나 모네는 대기의 변화를 포착하는 것과 별도로 자꾸 보라색으로 회귀한다. 마네처럼 대기의 진정한 색이 보라색이라고 생각해서 그런 것은 아니다. 특정한 빛에 의해 만들어지는 어떤 색이라도 그 색만이 대기의 색이라고 할 수는 없다. 그렇다고 모네가 보라색을 아무 의미 없이 택한 것은 아니었다. 보라색은 모네가 선택한 색이고, 모네에게 감각의 상징이다. 보라색을 선택한 까닭이 바로 보라violet와 자주purple를 구분하는 그 특징이다. 마술처럼 안에 불을 켠 듯 보이는 느낌.

모네는 밖에서 빛을 받는 사물을 그렸고, 조명 조건에 따라 색이라는 개념 자체가 와해되는 것을 그렸다. 건초 더미는 실제로 무슨 색인가? 루앙 대성당은 무슨 색인가? 모네의 대답은 건초 더미와 대성당은 보는 순간에 보이는 그 색이라는 것이다. 건초 더미나 대성당이 띠는 색은 그것을 보는 순간의 빛에 의해 만들어진다. 다른 색보다 더 진짜 색이라는 건 없다. 사실 '진짜'라는 단어 자체가 색에는 쓰일 수 없는 단어다.

색의 복잡성―색의 에너지와 불안정성이 모네 연작의 주제다. 건초 더미나 대성당이 아니다. 이 그림들은 과학자들이 '색채 항등성'이라고 부르는 것을 거부한다. 색채 항등성이란 사람의 시각이 다

른 조명 상태에서도 사물의 색을 일정하게 지각할 수 있다는 것이다. 예를 들어 사람은 햇빛이 눈부신 텃밭에서 딴 빨간 토마토와 부엌으로 가지고 들어온 토마토가 색이 다르다고 지각하지 않는다. 혹은 토마토 한쪽 면에는 빛이 환하게 비치고 다른 쪽은 그늘이 져 있을 때 두 부분의 색이 다르다고 생각하지도 않는다. 우리는 언제나 본능적으로 토마토가 '진짜' 어떤 색인지 아는 것 같다. 그러나 모네의 연작은 달라지는 조명을 치열하게 탐구해, 익숙한 사물을 보면서도 색채 항등성에 도달하지 못한다. 이 그림들을 볼 때 우리 뇌가 빛에 의한 왜곡을 수정해 지각하지 못한다는 의미다. 빛이 사물의 표면에 필연적으로 가하는 작용을 왜곡이라고 부른다면 우리는 왜곡을 인식한다고 할 수 있다. 아니면 그런 빛의 작용을 그냥 '색'이라고 부를 수도 있을 것이다.

그러나 모네의 팔레트 위 여러 놀라운 색 가운데에서도 대표적인 빛의 색이 된 것은 보라색이다. 보라색은 빛의 색이자 빛을 발하는 색이다.

그렇다면 인상주의, 적어도 모네의 인상주의는 리얼리즘이라고 불릴 만한 것에는 별 관심이 없다는 결론을 피할 수 없을 듯하다. 인상주의는 세상이 아니라 시각 경험을 환영처럼 표현한다는 의미로 종종 쓰는 '시각 리얼리즘'이라는 것과도 무관하다.[22] 자세히 들여다볼수록 인상주의는 리얼리즘의 졸업 파티라기보다는 추상주의의 요

람에 가까워 보인다. 모네는 젊은 미국 화가 릴라 캐벗 페리에게 이렇게 말했다. "나무든 집이든 들이든 눈앞에 있는 사물을 잊으려고 애쓰세요. 그냥 여기 뭔가 파란 네모가 있다, 여기 길쭉한 분홍색이 있다, 노란 줄이 있다는 식으로 생각하고 정확한 색과 형태를 보이는 그대로 그리세요. 그러면 그게 눈앞의 장면에 대한 순진무구한 인상이 될 겁니다."[23]

"순진무구한 인상"이란 약간 사기일 수밖에 없다. 순진하기만 한 눈은 있을 수 없고, '장면'이나 보는 과정보다는 색과 형태가 언제나 훨씬 중요했다. 모네의 표현을 보면 인상주의는 과거보다는(그 과거가 마네 정도의 가까운 과거라 하더라도) 차라리 몬드리안의 색 네모 쪽을 가리키고 있는 것 같다. 모네는 자연에도 시각에도 큰 관심이 없었고, 사실 보라색은 대기의 색이 아니었다. 보라색은 다만 모네가 색이 있는 사물이나 그 사물에 대한 인상이 아니라 색 자체를 그리는 데 전념했다는 것을 보여주는 색이다.

그래서 보라색이 인상주의의 스캔들이 된 것이다. 초기에 인상주의를 비판한 사람들이 직감했듯 인상주의 회화에서 가장 급진적이고 가장 불안감을 일으키는 것의 지표가 보라색이다. 인상주의 그림들이 오늘날에는 아주 익숙해져서(카드, 티셔츠, 머그잔 등으로 상품화되었다) 그 색이 사람들을 불편하게 했다는 사실이 잘 납득되지 않을 수 있다. 초기에 사람들이 왜 그렇게 강한 부정적 반응을 보였는지

의아하다. 오늘날에는 도전적으로 느껴지기는커녕 보기 좋기만 하다. 오히려 좋아하기가 너무 쉬워서 부정적으로 느껴질 정도다.

어떤 면에서 인상주의 비판자들이 반응한 것도 바로 이 지점일 수 있다. 다만 이름을 잘못 붙였다. 보라색은 증상일 뿐인데 원인으로 오판되었다. 비판자들은 이 그림들이 장식적이라고 생각해서 비판한 것만은 아니었다(장식적인 그림은 맞다). 피상적이라고 해서 그런 것도 아니다(피상적인 것도 맞다). 장식적이고 피상적인 것이 예술이란 어떠해야 하느냐를 저버렸다고 생각했기 때문이다. 그때는 예술이 빛의 착시 현상에 푹 빠지기보다는 세상의 근본적 진실을 드러내야 한다고 생각했다(빛의 착시 현상이 사실 세상의 근본적 진실 가운데 하나긴 하지만).

그러니까 색은 안을 칠하는 데에만 써야 하는 것이었다. 그래야만 선의 권위에 도전하지 않고 선의 권위를 확인하는 이른바 '도의적 색'이라는 것이 될 수 있었다. 그런데 인상주의 회화에서처럼 색이 추가적인 것이 아니라 가장 주요한 것이 되어버리면, 다시 말해 색이 회화의 주제가 되어버리면 더 이상 도의적이지도 진실하지도 않다고 간주되는 것이다. 색은 유혹적이고 기만적이다. 그러나 그럼에도 불구하고, 아니 바로 그렇기 때문에 색이 인상주의자들에게는 중요한 것이고 비판자들에게는 못마땅한 것이 되었다. 비판자들은 나무는 보라색이면 안 되고 세상은 색의 '얼룩'보다는 실재성이 있어야

한다고 믿었다.

사실주의 회화에서는 견고하고 안정적으로 보이던 사물이 인상주의 회화에서는 아른거리며 녹아내린다. 인상주의 초기 비판자들은 조각조각 갈라진 붓 자국과 물감 얼룩이 예술가가 자연에서 멀어지는 징표라고 보았고 더 심하게는 실력이 부족하다는 증거로 보았다. 어떻게 받아들이든, 예술계는 화가가 재현의 책임으로부터 벗어나도록 내버려둘 준비가 되어 있지 않았다.

초기 비판자들이 본 것이 틀린 것은 아니다. 인상주의 회화는 눈부신 빛을 만들어내며 이미지를 분해하고 통합성과 안정성을 해체했다. 아니면 보는 사람의 위치에 따라 이미지들이 구성되기도 하고 분해되기도 했다고 할 수 있다. 멀리에서 보면 그림이 또렷하고 의미 있게 보인다. 그런데 가까이 다가가면 캔버스 위에 색을 멋대로 긋고 뭉개놓은 것처럼 보인다. 초기 비판자 가운데 한 사람인 레온 드로라는 1877년《르골루아Le Gaulois》에 기고한 글에서 피사로의 풍경화를 이런 농담으로 조소했다. "가까이에서 보면 이해할 수 없고 끔찍하다. 멀리에서 보면 끔찍하고 이해할 수 없다."[24]

시점에 따라 달라지는 모습도 화가가 의도한 것이다. 원래 회화는 알아볼 수 있는 재현적 이미지일 뿐 아니라 물감을 추상적으로 발라놓은 것이지만(모든 구상화는 두 가지 면을 다 가지고 있다), 인상주의 회화들은 한층 더 나아가 보는 사람이 시점을 이동하도록 적극적으

로 부추긴다. 인상주의 회화는 그림picture이자 그리는 것painting이고 동시에 둘 다이고자 한다. '그리는 것' 쪽이 아주 조금은 더 중요하다.

인상주의 화가들은 황홀한 이미지를 보여주며 관객을 끌어당긴다. 그런데 자세히 들여다보면, 존재했던 것처럼 보였던 세계가 흩어진다. 거리를 유지해야만 그 세계가 초점이 맞는 상태로 존재한다. 삶에서는 반대다. 자세히 보면 또렷이 보이고 멀어지면 왜곡되고 흐릿해진다. 그러나 이 그림은 잘못 보아야만, 자세히 보지 않기로 해야만 그 안의 세상을 알아볼 수 있다.

레온 드로라는 피사로를 제대로 평가하지 못했지만 부분적으로 맞는 말도 했다. 우리의 지각이 앞뒤로 오간다는 말은 맞지만, 거리상으로 오가는 것이 아니라 사실은 익숙한 사물로 이루어진 알아볼 수 있는 세상과 그 세상을 그림으로 구성하는 물감의 얼룩과 붓질 사이를 오가는 것이다. 그 사이에 움직임이 있고, 그게 화가에게 통제권이 있다는 증거다. 이것은 예술이고, 자연이 아니다. 이것은 예술이고, 광학이 아니다. 이 예술은 자연과 광학을 넘어섰다고 주장하지 않고(화가나 비평가들이 가끔 그런 주장을 하기도 하지만 예술이 그랬던 적은 한 번도 없다) 둘 다에 무관심하다고 주장한다. 대기의 색으로 선택된 듯한 "무작위적 보라색"이 그 주장의 징표다.

흔히 회화를 창문에 비유한다. 1877년《가제트 데레트르Gazette des Lettres》에 실린 아메데 데퀴브 데게렝의 글은 인상주의 화가들이

세상을 "갑자기 열어젖힌 창문으로 본 듯이" 그렸다고 했다.[25] 이런 환상이 흔히 부추겨졌으나 사실 훌륭한 회화는 창문이 아니다. 벽에 가깝다고 하는 게 맞을 것이다. 오랜 세월 동안 우리는 그림이 '저 밖에' 있는 것을 드러낸다고 공언해왔으나 사실 그림은 세상을 드러낸다기보다 차단한다.

빛처럼 보이는 것은 사실 물감이다. 빛인 척하는 물감, 아니 빛인 척하는 척하는pretending to pretend 물감이다. 그게 유화물감이라는 사실도 잊으면 안 된다. 모네가 불투명한 유화물감 대신 빛의 덧없음을 표현하기에 더 적합할 수 있는 묽은 수채물감을 썼을 수도 있다. 그런데 거의 안 썼다. (반면 피사로와 세잔은 수채물감을 종종 썼다.) 모네는 러시아 시인 오시프 만델슈탐이 나중에 시로 표현했듯 언제나 "걸죽한 기름을 / 라일락 뇌로 녹여" 썼다.[26]

고형 안료와 그것으로 재현하는 실체가 없는 빛 사이의 긴장이 느껴진다(물감을 바르는 데 드는 시간과 그려진 광경의 '순간성' 사이의 간극도 마찬가지로 피할 수 없다). 이 순간은 물감을 진정한 주제로 인식하는 방향으로 크게 한 걸음 나아간, 회화 역사에서 중대한 순간이다. 보라색은 코발트블루에 매더 레드madder red(연지색)를 섞어 만들었다. 1859년 프랑스 화학자 장 살베타가 발명한 코발트 바이올렛 안료를 1890년 무렵 화가들이 흔히 쓸 수 있게 되기 전에는 그랬다. 어떤 물감이든 간에 보라색 물질이 있었고 그것이 비물질적 공기의 색이 되

었다.

모네는 무언가를 그린다는 회화의 본령을 완전히 떨쳐버릴 준비가 되어 있지 않았다(반 고흐도 그랬던 것처럼). 여전히 명목상으로는 유사-사실주의적 환상에 복무했다. 모네의 경우는 대기의 반짝이는 환영을 그린다는 것이기는 했지만. 모네와 인상주의자들에게 세계란 색채를 탐구하기 위한 평계에 가까웠으나, 그렇다고 나중에 칸딘스키가 '자유 작업'이라고 부른 것에 몰두할 수 있는 단계에는 이르지 못했다.[27] 그 점에 있어서는 사실 칸딘스키도 마찬가지였다. 아무튼 모네는 매우 가까이 다가섰다.

모네는 빛 속의 사물을 그리는 것에서 사물의 빛을 그리는 것으로 돌아섰고 종국에는 빛 자체를 그렸다. 결국 지베르니의 수련 연못은 거의 순수한 빛의 형상을 보여주는 구조 없는 구조가 되었다. 색이 형상에서 벗어나려고 몸부림친다(그림 30).

모네의 수련 그림에는 공간을 짐작하게 하는 힌트가 없어 평면처럼 보이고 공간이 잘 파악되지 않는다. 수평선도 연못 가장자리도 없다. 그림의 가장자리, 그림이 끝나는 지점은 순전히 자의적인 듯하다. 세상이 만화경의 색 조각처럼 제시된다.

멋있으려고 쓴 비유가 아니다. 1819년 만화경의 발명자 데이비드 브루스터는 만화경이 "단순한 형태를 도치하고 증식하도록" 설계된 물건이라고 말했다.[28] 최초의 만화경은 거울 두 개를 관 안에 각을

이루게 끼우고 색색 물체를 넣고 한쪽 끝으로 들여다보는 것이었다. 관 안의 거울이 색 조각을 나누고 증식시켜 마치 모네의 수련이 있는 하늘과 물과 같이 기능한다. 색의 패턴이 이쪽에서 저쪽으로 되풀이해 반사되어 마르셀 프루스트가 물과 하늘의 "마법 거울"이라고 부른 것처럼 눈부신 색을 화려하고 강렬하게 만든다.[29]

마침내 화가들은 이런 추상화 경향을 끝까지 밀고 나간다. 그때는 수련 연못이 더 이상 필요 없었다. 색은 그냥 색이고, 물감은 물감임을 부끄러워할 필요가 없었다. 빛은 더 이상 광원이나 비출 대상에 의존하지 않고 독립하여, 댄 플래빈이나 제임스 터렐의 설치 작품에서처럼 빛 자체가 된다(그림 33).

그러나 처음에는 모네와 그의 '라일락 뇌'가 필요했다. 그 이후 현대예술의 역사는(최소한 색이 선을 능가하는 쪽의 역사는) 모네에게 빚이 있다. 다른 쪽 역사, 선이 이기는 역사는 세잔에게 빚진 것처럼. 댄 플래빈은 뉴욕현대미술관에 있는 수련 그림 두 점을 너무나 좋아해서 1958년 4월 화재로 작품이 크게 망가지자 남아 있는 조각만이라도 보존하기를 바라는 마음으로 미술관에 성금을 보냈다.[30]

그럼에도 미술사에서 현대예술의 시초로 꼽히는 사람은 언제나 세잔이다. 근엄한 세잔에 비해 모네는 너무 경박해 보이기 때문일지도 모르겠다. 아니면 색이 경박하게 느껴지기 때문일 수도 있다. 그러나 이 사실만으로도 모네와 "이전에 상상하지도 못했고 드러나지

도 않았던 팔레트의 위대한 힘"이 얼마나 중요한지를 알 수 있다. 이 말은 칸딘스키가 모네의 건초 더미 그림 앞에 서서 한 말이다. 모네는 보통 우리가 하는 현대미술 이야기와는 다른 현대미술의 역사를 시작했다.

두 역사 모두 진실이다. 역사는 어떤 것이든 진실이라고 할 수 있다는 관점에서는 적어도 진실이다. 예를 들자면 피에르 보나르, 앙드레 드랭, 앙리 마티스, 또 마크 로스코, 엘스워스 켈리, 조지아 오키프, 또 헬렌 프랑켄탈러, 샘 프랜시스, 존 미첼, 그리고 재스퍼 존스, 브리짓 라일리, 게르하르트 리히터에게서, 모네로부터 시작된 현대미술사의 윤곽선을 분명히 볼 수 있다. 그러나 윤곽선은 모네가 우리에게 믿지 말라고 가르친 바로 그것이다. 1874년 파리에서. 4월 15일에.

그림 33. 제임스 터렐, 〈스카이스케이프 피츠 우터〉, 스위스 주오츠, 2005

8장

Black

■

검정은 가장 기본적인 색이다.

— 오딜롱 르동

Black ——————— 기본
검정

오드리 헵번이 1961년 영화 〈티파니에서 아침을Breakfast at Tiffany's〉의
첫 장면에서 입은 몸에 달라붙는 검정 새틴 슬리브리스 드레스보다
더 유명한 드레스는 세상에 없을 듯싶다. 이 드레스는 고금을 통틀어
가장 유명한 리틀 블랙 드레스Little Black Dress(LBD)다. 보통 LBD와
달리 발목까지 오는 길이인데도 LBD를 대표하게 되었다. 그리고 가
장 비싼 드레스이기도 하다. 2006년, 이 영화를 위해 지방시가 디자
인한 세 벌 가운데 하나가 런던 크리스티 경매에서 46만 7,200파운
드에 팔렸다.

　홀리 골라이틀리라는 인물로 분한 오드리 헵번이 영화 시작 부
분에서 이 이브닝드레스를 입고 텅 빈 뉴욕 5번가 티파니 상점 앞에

그림 34. 〈티파니에서 아침을Breakfast at Tiffany's〉(1961)에서의 오드리 헵번

서 택시에서 내린다. 새벽 5시다(일찍 일어난 것은 아니다). 홀리는 머리를 높이 올렸고 조그만 티아라를 썼다. 여러 겹의 진주 목걸이, 긴 검은색 장갑에 큼직한 선글라스를 썼다. 닫힌 출입문 위에 티파니 앤드 컴퍼니Tiffany and Co.라고 돋을새김된 간판을 올려다보고 쇼윈도로 걸어간다. 홀리 골라이틀리는 쇼윈도 앞에 서서 보석을 보면서 페이스트리와 종이컵에 든 모닝커피를 먹는다.

이게 "티파니에서 아침을"이다.

이 정교한 옷차림은 사실 가장이다. 홀리 골라이틀리는 분장 놀이를 하고 있다. 비쩍 말랐지만 묘한 매력이 있는 이 아가씨도 〈마이 페어 레이디My Fair Lady〉의 일라이저 둘리틀처럼 세련된 뉴요커로 거듭나려 하는데, 일라이저보다 훨씬 약빠르고 결심도 굳다. 원래는 텍사스주 튤립(2554번 농로 옆에 있는 실제 마을 이름이다. 패닌 카운티 북중부의 본햄에서 12마일 북쪽에 있고 현재 인구는 44명이다) 출신이고 본명은 룰라메이 반스였다. 룰라메이는 "열네 살이 되기 직전"에 동네 수의사와 결혼했다. 실용주의자인 남편은 룰라메이가 "백 달러어치는 되는 잡지에서" "허영으로 넘치는 사진들을 들여다보고" "허황된 꿈을 읽으며" 허송세월한다고 나무란다.[1] 열다섯 살 때 룰라메이는 남편과 텍사스 시골을 떠나 그 꿈을 실제로 살아보기로 한다. 그 꿈이 결국 입안에서 재가 되어버릴지라도.

검정 드레스가 그 꿈의 일부다. 그러나 그 옷의 변신 효과는 거

죽 한 꺼풀만큼도 되지 않는다. "저 여자는 가짜야." 영화에서 한 인물이 이렇게 말한다. "진짜배기 가짜지. 자기가 믿는 온갖 쓰레기 같은 허상을 진심으로 믿으니까."[2] 트루먼 커포티 소설의 화자는 룰라메이를 "가짜"가 아니라 아예 "쓰레기"라고 부른다.

그렇지만 검정 드레스는 진심으로 믿어볼 만한 물건이다. 쓰레기나 가짜 허상이 아니다. 모든 여성의 옷장에 있는 필수품이다. 룰라메이보다 더 세련된 여자들도 그 드레스를 믿는다. 1926년《보그 Vogue》지는 이 드레스가 "감각이 있는 모든 여성의 유니폼"이 될 것이라고 주장했다. "리틀 블랙 드레스가 적절한 상황이라면 그 옷 말고 다른 옷은 어떤 것도 옳지 않다." 월리스 심슨이 한 말이다. 월리스 심슨은 미국 사교계 여성으로, 1936년 영국의 에드워드 8세는 심슨과 결혼하기 위해 왕위를 버렸다.[3] 심슨은 룰라메이가 꿈꾸었을 법한 꿈을 이룬 여성이다. 사랑과 LBD 덕분에.

1936년에는 LBD가 이미 기본 아이템이 되어 있었다. 1920년대 코코 샤넬이 내놓은 상징적인 '포드' 디자인 덕이 컸다(그림 35).

리틀 블랙 드레스가 유행하며 장례식의 색이 패션의 색이 되었다. 이제 패션도 민주화되어(기능적이고 대중적이며 검은색이 되어) 윈저 공작부인이나 룰라메이 반스나 다 누릴 수 있는 것이 되었다. '포드'는 자동차를 가리키는 말일 뿐 아니라 패션 용어가 되었다. "포드는 누구나 사는 드레스다." 미국 스타일리스트 엘리자베스 호스가 한 말

그림 35. 샤넬 "포드Ford"—온 세계가 입을 드레스,
《보그》, 1926년 10월

이다. 호스는 스케치 화가로 처음 일을 시작했는데, 바이어로 가장해 파리 패션쇼에 참석한 후 디자인을 베껴서 미국 제조업체에 팔았다.[4] 한편, 샤넬의 포드 이야기에 얽힌 도시 전설이 두 가지 있다.

사람들 생각과 달리 사실 샤넬 드레스는 최초의 LBD가 아니다. 또 "고객이 원하는 어떤 색으로든 나옵니다. 검은색이기만 하면"이라는 헨리 포드의 말이 유명하지만, 사실 포드의 모델 T도 초기에는 검은색이 아니었다.[5] 1908년 모델 T가 처음 생산되었을 때에는 빨간색, 파란색, 회색, 녹색으로 나왔고 검은색은 없었다. 1912년에는 파란색에 펜더가 검은색인 디자인 한 가지로만 나왔다. 1914년부터 검은색만 생산하기 시작해서 1926년까지 죽 그랬다. 얄궂게도 포드가 차체에 다른 색을 입히기 시작한 해인 1926년에 샤넬은 자신의 검은 드레스를 오직 검은색으로만 나오던 포드의 자동차에 비유했다. 또 샤넬이 이 드레스를 처음 디자인한 것도 아니었다. 장 파투라는 다른 파리 디자이너가 샤넬보다 7년 먼저 검정 드레스를 발표하며 '포드'라고 불렀다. 포드 자동차처럼 장 파투의 단순한 디자인도 검정뿐 아니라 다양한 색으로 나왔으나 "라인과 디자인은 모두 똑같았다".[6]

사실 리틀 블랙 드레스는 파리 고급 의상실에서 제품을 내놓기 전부터 이미 유명했다. 19세기에서 20세기로 접어들 무렵 소설가 헨리 제임스는 그런 드레스를 입은 여성을 여러 차례 상상했다. 1899년 출간된 《사춘기The Awkward Age》를 보면, 캐리 도너가 나타나자 괴

팍스러운 공작부인이 이렇게 말한다. "저 리틀 블랙 드레스를 보라지—꽤 괜찮긴 해도 적절할 만큼은 아니야."[7] 1902년 《비둘기 날개 The Wings of the Dove》에서는 밀리 실의 "다른 점", "뭐라 말할 수 없는 것je ne sais quoi"이 "그녀가 멍하게 걷는 잔디 위로 끌리는, 무지막지하게 비싼 단순한 검은 드레스자락"에 확연히 드러난다.[8] 룰라메이 반스는 캐리보다는 밀리가 되고 싶어했다. 자기가 의식적으로 추구하는 효과를 애쓰지 않고 태연하게 연출하고 싶어했다. 그 출발점이 검은 드레스다. 그러나 밀리 실은 "정말 부유하고", 룰라메이는 아니다. 룰라메이는 "일하는" 여성이다. 그 사실을 스스로도 잊으려고 애쓰지만. 그러나 그게 바로 LBD의 아름다움이다. LBD는 순수한 가능성의 드레스다. 누구든 사회적 격차를 좁히고 오직 한순간이라도 없앨 수 있을 거라고 꿈꾸게 하는 드레스다.

검은 옷은 언제나 그런 역할을 해왔다. 계층을 지우는 일종의 사회적 연금술을 수행한다. 반드시 위에서 아래쪽으로만 전파되는 것도 아니다. 르네상스 시대 이탈리아와 에스파냐에서는 검은색이 상을 당했을 때 의무적으로 입는 색이 아니라 최신 유행색이었다.[9] 신부, 수도승, 수사 등 성직자들은 예전부터 겸허와 참회를 상징하고 세속에 대한 무관심을 뜻하는 검은 법복을 입었다. 그런데 14세기 말에는 검은색이 세속적인 것이 되었다. 부유한 상인들이 검은 옷을 입기 시작했는데, 정직하다는 인상을 주기 위해서이기도 했지만 사치

제한 법령(특정 계급만 어떤 옷감이나 염료 등을 포함한 사치품을 사용할 수 있게 제한하는 법)으로 인해 화려한 빨간색과 보라색 옷은 귀족만 입을 수 있었기 때문이기도 했다. 점차 귀족들도 부유한 상인들이 입던 호사스러운 검은 옷을 따라 입었다. 상중임을 오래도록 표시한다는 뜻으로 입기도 했지만 무엇보다도 지위와 권력을 드러내기 위해 착용하는 금장식과 털장식이 검은 옷 위에서 훨씬 두드러지게 보였기 때문에 검은 옷을 입었다.

괴테가 쓴 색에 대한 책에 르네상스 시대 "베네치아 귀족들에게 검은 옷은 공화국의 평등을 일깨우는 색이었다"는 말이 나온다.[10] 그런 의도도 있었을지 모르나 검은색은 귀족의 우월함을 일깨우는 색이었다고 하는 게 맞을 것이다. 같은 검은색일지라도 옷감, 색조, 디자인 등으로 미묘하면서도 확연하게 차이를 드러내 우월함을 뽐냈다. 한스 홀바인, 브론치노, 티치아노, 벨라스케스, 안토니 반 다이크 등이 그린 르네상스 시대 초상화를 보면 검은색이 신분의 사다리 꼭대기를 차지했다는 걸 알 수 있다.

1800년대 중반에 사람들이 두루 검은색 옷을 입으면서 이전에는 복식 관습으로 확연히 구분되던 사회적 차이가 불분명해지자, 새로운 유행 패션을 괴테처럼 긍정적 사회 발전의 지표로 보는 게 아니라 부정적으로 보는 사람들도 나타났다. 19세기에 괴테의 색채 이론을 번역한 사람의 조카가 장식과 패션에 관한 조언을 담은 기이한 책

을 써서 "영국인들이 이브닝파티에서나 장례식에서나 똑같은 옷을 입을" 뿐 아니라 "디너파티의 호스트와 그 뒤에 서 있는 집사가 똑같은 옷을 입었을 때가 많다"라고 한탄했다. "더욱 혼란스럽게도 식전 기도를 하려고 자리에서 일어나는 성직자도 옷만 보면 그 두 사람하고 별로 다르지 않다."[11]

사실 검은색은 혼란스러운 색이다. 상을 당한 사람, 군주, 우울한 사람, 모터사이클 애호가 모두 검은색을 입는다. 비트족도 검은색을 좋아하고 배트맨도 검은색을 좋아한다. 닌자도 입고 수녀도 입고 파시스트도 입고 패셔니스타도 입는다. 햄릿, 힘러, 헵번 모두 검은 옷을 입었다. 마르틴 루터와 말론 브란도, 프레드 아스테어도 입었다. 검은색은 겸허하기도 하고 과도하기도 하다. 빈곤의 색이자 과시의 색, 경건함의 색이자 변태성의 색, 절제의 색이자 반항의 색이다. 화려한 색이면서 우울한 색이다.

검은색이 어떤 개성을 표현하든 검은색 패션은 사방에서 볼 수 있다(이 색으로 표현할 수 있는 개성이 다양하기 때문이기도 할 것이다). 이 색의 핵심인 상반된 성질들이 여러 다른 드레스 코드와 결합한다. 1846년 샤를 보들레르는 파리 거리 사방에서 검은색 옷을 보며 "고통받는 우리 시대의 유니폼이다. 검고 좁은 어깨에 끝나지 않는 애도의 지표를 졌다"라고 했다. "우리 모두 일종의 장례식에 참석하고 있다"는 보들레르의 말이 옳을지 모른다.[12] 어떤 시대든 고통에 시달리

기 마련이고 우리는 다양한 검은 옷으로 시대에 반응한다. 검은 옷으로 시대의 고통 앞에서 반항 혹은 절망 혹은 무관심을 드러낸다.

그럼에도 검은색은 언제나 가장 우세한 색이고 참조의 기준이다. 해마다 다른 색을 "새로운 검은색"▪이라고 발표하지만 그래도 오래된 검은색이 해마다 여전히 가장 유행하는 색이다. "검정보다 더 진한 색을 찾게 되면 그걸 입겠어. 그렇게 되기 전에는 검정을 입어야지." 코코 샤넬이 한 말이라고 한다. 1960년대 텔레비전 코미디 〈애덤스 패밀리The Addams Family〉에 나오는 고스족의 원형인 웬즈데이 애덤스가 간결하게 같은 이야기를 한다. "더 진한 색이 발명되면 검은색은 그만 입을게."

그런 색이 발명됐다. 영국 분자공학회사 서리 나노시스템스에서 '반타블랙Vantablack'이라는 초검정 물질을 개발했다. 지금까지 알려진 어떤 색보다 더 진한 색인데 이 회사에서 조각가 애니시 커푸어에게 이 재질을 예술적으로 사용할 독점 권리를 부여해 논란이 되기도 했다.[13] 그런데 반타블랙은 옷에 쓰기에는 아직 너무 비싸다. 그러니 지금으로서는 오래된 검은색을 입을 수밖에 없을 것이다.

검은색이 아무리 짙어지더라도 상반되는 의미를 떨쳐버릴 수는

▪ 'new black'이라는 단어는 유행색인 검정을 대신할 다음 색을 가리키는 말이었다가 '최신 유행'을 뜻하는 단어가 되었다.

없을 것이다. 검은색을 가리키는 단어에도 양가적 의미가 담겨 있다. 라틴어에 검은색을 가리키는 단어가 둘 있는데, 아테르ater는 칙칙한 검은색이고 니게르niger는 반짝이는 검은색이다. 검댕 색과 흑요석 색의 차이다. 현대 영어에는 'black'이라는 단어 하나뿐이지만 예전에는 두 가지를 구분했다. 고대 영어에는 라틴어와 비슷한 차이를 나타내는 두 단어가 있었다. 스웨아르트sweart와 블랙blaec이라는 두 검은색은 색상은 같아도 밝기가 다르다. 고대 영어에는 blaec의 쌍둥이 (혹은 사촌) blac도 있어 한층 복잡하다. 워낙 비슷한 단어라 고대 영어 문헌에 두 단어가 엄밀하게 구분되어 쓰이지는 않았다. 둘을 구분해 쓸 때는, blaec은 오늘날의 black하고 대략 비슷한 의미고 blac은 창백한, 빛나는, 때로는 심지어 하얀색이라는 뜻으로 쓰였다. 두 단어 모두 '태우다'라는 뜻이 있는 같은 인도유럽어 어근에서 나왔는데 아마 그래서일 것이다. 한 단어는 타고난 뒤에 남은 탄화된 물질을 가리키고 다른 단어는 불 그 자체를 가리켰다.

그러니까 처음에는, 적어도 언어적 태초에는 'black'은 칙칙하면서 반짝였고, 어두우면서 밝았고, 검으면서 희었다. 더 옛날 단어들 중에 우리가 '검은색'이라고 생각하는 것을 정확히 가리키는 단어는 없었다. 예전에 쓴 단어들은 추상적인 특정 시각 경험을 가리키는 색 이름이 아니라 좀 더 복잡한 실생활 경험을 묘사하는 단어였다. 그래서 '검은색black'과 '표백하다bleach'가 같은 어원에서 나올 수 있었다.

그런데 어떻게 해서 우리는 호르헤 루이스 보르헤스가 흑백 체스판을 보고 "두 색이 서로 미워한다"라고 말했듯이 흑백이 날카롭게 나뉜 세상을 상상하게 된 것일까.[14] 사실 흑과 백은 대립하지 않았고 늘 동반자였다. "검은 밤, 하얀 빛, 하나로 감겨든다"라고 시인 호아킨 밀러는 썼다.[15] 그렇지 않다고 해도, 색은 서로 미워하지 않는다.

그런데 애매모호함은 여기에서 끝나지 않는다. 일단 'black'이라는 단어의 의미상 애매모호함은 잠시 잊고 생각해보자. 검은색은 색인가 아닌가?

보통은 색이 아니라고 이야기한다. 검은색은 색이 존재하지 않는 것이라고 정의한다. 전자기에너지를 띤 가시광선(400~700나노미터의 파장을 가진 빛)이 전혀 눈에 들어오지 않을 때의 시각 경험이다. 사물이 이 에너지를 반사하지 않고 흡수할 때 검게 보인다. 전부는 아니라도 대부분을 흡수할 때 그렇다. 그러면 아무것도 없는 것처럼 보인다. 조각가 커푸어가 빛파장의 99퍼센트 이상을 흡수한다는 반타블랙에 열광하는 것도 그런 까닭이다. "벽이 어디 있는지 전혀 알 수 없는 방 안에 들어갔다고 상상해보라—벽이 어디에 있는지, 아니 벽이 있기나 한지조차 모른다고. 이 방은 텅 빈 암실이면서 어둠으로 가득한 방이다."[16] 빛을 흡수할 물체가 아무것도 없거나 혹은 흡수할 빛이 없을 때에도 우리는 시각적으로 검은색을 경험한다. 검은색은 색의 부재이자 부재의 색이다. 멕시코 화가 프리다 칼로는 동음이의

어를 이용해 일기에 이렇게 적었다. "검은 것은 없다. 사실, 없는 것은 검다Nothing is black; really, nothing is black."[17]

물리학자도 똑같이 이렇게 말할 것이다. 물리학자는 검은색인 것은 존재하지 않는다고 생각한다. 사실 물리학자는 다른 색도 없다고 생각한다. 에너지가 있을 뿐이다. 인간의 시각기관은 에너지의 특정 파장을 감지하여 처리하고, 우리는 이 과정에서 발생하는 시각 경험에 색 이름을 붙인다. 그걸 색이라고 부를 수는 있으나, 이 파장들 가운데 검은색에 해당하는 파장은 없다.

그러니 물리학자들은 (물리학에 대해 생각하고 있을 때에는 최소한) 검은색은 색이 아니라고 할 것이다. 그러나 그 밖의 모든 사람들은 (예를 들면 장례식에 참석한 물리학자도) 당연히 검은색이 색이라고 할 것이다. 누구나 검은 양복에 색이 있다고 한다. 검은 양복을 무색無色이라고 할 사람은 없다. 그러니 검은색은 색이다. 그러나 물리학자들의 의견을 존중해서 검은색은 앞에서 우리가 논했던 일곱 가지 색과는 다른 종류의 색임을 인정할 수도 있다. 앞의 일곱 색은 유채색이라고 한다. 무지개에서 보이는, 빛을 구성하는 색이라는 의미다. 검은색은 무채색이다. 빨간색과 보라색 사이 스펙트럼에 나타나지 않는 색이라는 뜻이다. 따라서 색을 크게 둘로 나눌 수 있다. 빛의 스펙트럼에 속하는 색들과, 흰색과 검은색 그리고 그 사이에 존재하는, 흰색과 검은색을 섞어 만들 수 있는 짙고 옅은 회색들로 나누는 것이다.

그럼에도 우리는 검은색을 사물의 외적·시각적 특성으로 본다. 녹색을 완두콩과 에메랄드의 색으로 보고 파란색을 블루베리와 사파이어의 색으로 보는 것과 다를 바 없다. 혼란스러운 점은(검은색에 있어서는 혼란이라는 걸 피할 수 없긴 하다) 블랙메일blackmail(공갈협박), 블랙유머black humor(냉소적 유머), 블랙마켓black market(암시장)은 검게 보이는 사물이 아니다. 그리고 희한하게도 항공기 블랙박스도 그렇다(사실 오렌지색이다). 그렇지만 독자가 지금 이 책에서 읽는 글자들은 틀림없이 녹색이나 파란색이 아니라 검은색일 것이다. 까마귀나 갈가마귀도 그렇고, 클라리넷도 대부분 검은색이고, 흑표범도 검고, 피아노 건반 88개 가운데 36개는 검은색이다. 또 밤하늘도 검다.

다만 마지막 문장이 진정 무슨 의미인지는 결정하기 쉽지 않다. 우리가 밤에 하늘을 올려다볼 때 검게 보이는 것은 무엇인가? 검다는 것이 대표적인 시각적 특징인 그것은 대체 무엇인가? 하늘? 그 너머 우주? 아니면 아무것도 없는 공허? 색이 없는 무? 아니면 무의 색? 월러스 스티븐스가 〈눈사람The Snow Man〉이라는 시에서 말한 "거기에 없는 공허"? 혹은 "존재하는 무?" 아니면 그냥 검은색을 보는 것인가?

우리가 검게 보는 것이 무엇인지는 확신하지 못하지만 그래도 그것이 검다는 것은 확신한다. 밤하늘의 색이 검은색인 것은 얼핏 구름 없는 낮에 하늘이 파란 색인 것과 마찬가지인 듯하다. 그런데 파

란 하늘과 검은 하늘은 다른 점이 있다. 파란 하늘의 파란색은 색이 어떻게 생겨나는지에 대한 개념에 들어맞는다. 파란 하늘은 햇빛이 공기 중의 입자에 부딪혀 산란되어 일어나는 현상이다(레일리 산란이라고 부른다). 파란색이나 보라색 등 파장이 짧은 빛이 주로 산란되기 때문에 파랗게 보이는 것이다. 그렇지만 지구 표면에서 11마일 위로 올라가면(중간권이라고 하는 곳) 빛을 산란할 공기가 없기 때문에 낮이건 밤이건 하늘이 검게 보인다.

지구에서도 밤에는 하늘이 검게 보이는데 빛을 산란하는 것이 없어서가 아니라 산란할 빛이 별로 없기 때문이다. 우주에 별이 헤아릴 수 없이 많다고 하지만(칼 세이건이 《코스모스》에서 쓴 "billions and billions"라는 표현을 기억할 것이다) 밤하늘의 색에는 영향을 미치지 못한다. 별빛은 무한한 검은 들판에 박힌 반짝이는 점들처럼만 보인다. 그래도 그 하늘은 밀턴의 표현대로 "보이는 어둠"(《실락원》 1.63)일 뿐 색은 아니라고 할 수 있다.

그래도 우리는 색으로 본다. 검은색으로 본다. 시각하고는 무관한 것일지도 모르겠다. 그럼에도 우리는 색이라고 생각한다. 색의 부재라고 생각하지 않고(혹은 모든 색이 혼합된 것이라고 생각하지도 않고) 다른 색과 다를 바 없는 색으로 생각한다. 때로는 다른 색이 생겨나기 이전의 색이라고 생각하기도 한다. 창조신화에서 태초에 존재했던 어둠을 가리키는 말이기 때문이다. 창세기에는 "태초에 하나님이

천지를 창조하시니라. 땅이 혼돈하고 공허하며 흑암이 깊음 위에 있고 하나님의 영은 수면 위에 운행하시니라. 하나님이 이르시되 빛이 있으라 하시니 빛이 있었고 빛이 하나님이 보시기에 좋았더라. 하나님이 빛과 어둠을 나누사 하나님이 빛을 낮이라 부르시고 어둠을 밤이라 부르시니라"(창세기 1장 1-5절)라고 되어 있다.

창조주가 어둠을 밤이라고 불렀다. 우리는 밤을 검은색이라고 부른다. 우리는 태초에 그것이 있었다고 믿는다. 검은색이 우리의 출발점, 그라운드제로다. 19세기 초현실주의 시인 아르투르 랭보는 "모음의 색을 발명했다"라고 주장했다. 〈모음 Voyelles〉이라는 소네트에서 그는 각 모음에 색을 부여했다. "A 검은색, E 하얀색, I 빨간색, U 녹색, O 파란색."[18] 비평가들은 대체로 랭보가 글자와 색을 자의적으로 연결했다고 생각했으나 아무튼 'A'는 검정이다. 검정은 시작의 색이다.

화가들은 그렇게 확신하지는 않았다. 최초의 화가가 불에 탄 나무나 뼈의 검댕으로 동굴 벽에 그림을 그린 것은 사실이지만. 다른 안료들이 생긴 뒤 검은색은 팔레트의 색 가운데 하나일 뿐이었고, 그것도 검은 물체를 칠하거나 외곽선과 그림자 등을 그리는 등 주로 보조적인 역할로 쓰였다. 그러나 어느 시점부터 화가들은 검은색을 활기 있고 복잡한 색으로 느끼게 되었다. 그게 색이냐는 의문은 더 이상 제기되지 않았고, 이제는 그게 얼마나 주도적인 색이 될 수 있느냐에 주목했다. 어떤 화가들은 검은색을 강력한 일차색으로 썼다. 마

티스는 "힘"이라고 했다.[19] 카라바조, 조르주 드 라 투르, 렘브란트, 프란시스코 고야, J. M. W. 터너, 마네(특히 마네가 그린 베르트 모리조 초상화)의 검은색을 보라.

아니, 무엇보다 카지미르 말레비치의 〈검은 정사각형Black Square〉(그림 36)을 보라. 정확히 말하면 '정사각형들'이다. 말레비치는 세 개를 그렸다. 1915년에 첫 번째 것을 그렸는데 말레비치는 날짜를 소급해 1913년이라고 적었다. 그 뒤에 1929년과 1930년에도 그렸는데, 사실 이중에 정확한 정사각형은 없다(그냥 사각형이라는 뜻으로 그런 이름을 붙인 듯하다). 하얀 배경에 검은 사각형이 있는 첫 번째 작품은 1915년 페트로그라드(과거에 상트페테르부르크라고 불렸고, 현재도 이렇게 불린다)에 있는 갤러리 도비치나에 전시되었다. 전시실 모퉁이의 천장에 가깝게 높이 걸었다. 러시아 가정에서 이콘icon(성화聖畵)을 거는 위치다.[20]

매끈했던 무광 검은색 물감이 빛이 바라고 갈라지자, 그 아래에서 말레비치가 이전에 그렸던 추상화가 드러났다. 그러나 이 그림은 급진적인 출발점으로 보아야 한다. (시간적으로는 아니지만) 상징적인 의미에서 말레비치의 첫 절대주의 회화 작품이다. 그래서 말레비치가 시간을 거슬러 날짜를 붙인 것이다. 말레비치는 이 작품을 미술관에 조심스레 배치했듯 미술사 안에도 정교하게 배치했다. 실제 언제 그린 그림인지와 무관하게 새로운 회화의 시작점에 배치한 것이다.

그림 36. 카지미르 말레비치, 〈검은 정사각형Black Square〉, 1913,
국영 트레티야코프미술관, 모스크바

검은 회화를 그린 시기와 순서에 대해 지나치게 고민한 사람이
말레비치 말고 또 있다. 검은색은 그런 색인 듯하다. 1966년, 바넷 뉴
먼이 《보그》에 애드 라인하르트의 검은 회화에 대한 글을 쓴 비평가

에게 편지를 썼다. "라인하르트에 대한 글을 쓰는 것은 자유지만 라인하르트 이야기를 하면서 역사상 최초이자 유일한 검은 그림인 나의 〈아브라함Abraham〉을 한 번도 언급하지 않다니… 라인하르트가 내 검은 회화를 보지 않았다면 그 그림을 그리지 않았을 것이오."[21]

다행히 뉴먼에게는 이 편지를 부치지 않을 만큼의 상식이 있었다. 그리고 사실관계가 틀렸기도 하다. 라인하르트에 대한 지적은 옳다. 라인하르트의 검은 그림은 1953년에 그려진 것이니 뉴먼의 〈아브라함〉보다 4년 늦다. 뉴먼 이전에 말레비치가 있긴 했으나 말레비치의 작품은 온통 검은 그림이 아니라 하얀 배경 위의 검은 (거의) 정사각형이므로 최초라고 할 수 없다는 점도 옳다. 그렇다고 뉴먼의 그림이 최초인 것은 아니다. 말레비치와 동시대에 살았던 알렉산드르 로드첸코가 (물론 이브 클랭보다도 먼저) 1918년 여덟 개의 검은 그림 연작을 만들었다. 뉴먼의 〈아브라함〉보다 35년 앞선다. 뉴먼도 나중에 그 사실을 알게 되었으나 친구들에게 로드첸코의 것은 사실 아주 진한 갈색이라고 주장했다.[22]

검은색에는 어떤 마력이 있는 모양이다. 말레비치도 자기가 그린 검은 정사각형을 시간적으로 앞에 가져다놓으려고 안달했다. 사실은 자기 예술의 발전 과정 앞쪽에 놓으려고 한 것이지만. 말레비치는 〈검은 정사각형〉이 무엇보다 앞에 있어야 한다고 생각했다. 그래야 "순수한 창작의 첫 번째 단계로서", 급진적으로 새로운 것의 기원

이 될 수 있기 때문이다. 더이상 회화는 세상의 모방이 아니다. 말레
비치가 말하듯 "그 자체가 목적end"인 것이 되었다. 그 끝end은 물론
하나의 시작이다.[23] 말레비치가 그 방향을 가리켜 보였다. 그러나 뉴
욕현대미술관 초대 관장 앨프리드 H. 바 주니어가 말했듯 "세대마다
그 세대의 검은 정사각형이 새로 그려져야 한다".[24]

그런데, 말레비치가 시작하기 전에 선례가 있었다. 그것도 30년
전도 아니고 무려 300년 전인 1617년, 영국의 박식가(의사이자 철학
자이고, 점성가이자 신비주의자, 수학자였다. 옥스퍼드에서 학사, 석사, 의학
박사 학위를 받았으며, 엘리자베스 여왕 궁정 고위 관리의 아들이었다) 로버
트 플러드라는 사람이 야심찬 저작의 첫 번째 권을 내놓았다.《두 세
계의 형이상학적, 물리적, 기술적 역사Utriusque cosmi maioris scilicet et minoris
metaphysica physica atque technica historia》라는 책이다. 두 세계는 대우주와 소
우주(인체)를 가리킨다.

엄청나게 박학다식한 책이다(거의 읽기가 불가능하다). 자연계와
우주, 인간적인 것과 신적인 것에 대한 고대의 지혜와 현대의 사상
을 총망라했다. 오늘날에는 플러드가 거의 잊힌 인물이지만 17세기
중반만 해도 옥스퍼드와 케임브리지 대학에서 아리스토텔레스 대신
플러드의 책을 읽어야 한다는 주장이 진지하게 제기되었다.

그의 책 앞부분에 독특한 동판화가 있다(그림 37). 이미 우리 눈
에는 익숙해 보이는, 무광 검은색 사각형에 하얀 테두리가 있는 그림

Et sic in infinitum.

CAPUT V.
De tenebris & privatione.

UGUSTINUS *contra Manichæos* asserit, privationem nihil aliud esse, quàm tenebras, quæ definiuntur lucis absentia. Sed si rectè consideretur tenebrarum significatio, illam latius quàm privationis vocabulum se extendere percipiemus. Nam, teste *Moyse, tenebræ super faciem abyssi fuerunt*, priusquam lux seu forma createtur privatio verò nominari non potest, nisi respectu cujusdam positionis, hoc est, ubi est alicujus formæ præcedentis absentia. Quare, ut cum *Augustino* consentiam, *omnis privatio est tenebra*, hoc est, formæ lucidæ

그림 37. 로버트 플러드,《두 세계의 형이상학적, 물리적, 기술적 역사

Utriusque cosmi maioris scilicet et minoris metaphysica physica atque technica historia》

(오펜하임, 1617), 26

이다. 이것 또한 말레비치의 표현대로 "형태의 영$_{zero}$"을 나타내는 것이라고 생각할 수 있다. 플러드는 이것이 무슨 의미인지 말레비치보다 자세히 밝혔다. 네 모서리를 따라 "Et sic in infinitum(그리고 무한을 향하여 계속)"이라고 적었다. 이 그림은 추상이 아니다. 이 책에 실린 예순 개가량의 다른 도판들처럼 이 그림도 '무언가'의 이미지다. 이 그림은 플러드가 천지창조 이전에 존재하던 최초의 혼돈을 상상해 그린 그림이다. 죽음의 어둠, 악마들의 어둠이 아니라 무한한 가능성의 검은색이다. 플러드는 50년 뒤에 밀턴이 "자연의 자궁"이라고 부른 것을 재현한 것이고, "더 많은 세계를 창조"하는 데 쓰일 무한한 "어두운 물질"을 그린 것이다(《실락원》, 2.911, 996).

말레비치는 자신이 그린 사각형이 무엇을 의미하는지 해설하지 않았지만, 엄격하고 금욕적인 작품 형식으로 보건대 플러드와 달리 말레비치는 자기 자신만을 가리키는 순수한 형식의 영역에 들어가기 위해 재현이나 서사를 포기한 것처럼 보인다. 러시아 이콘과 같은 자리에 걸린 말레비치의 그림은 의도적으로 도발하며 절대적으로 비재현적인, '예술을 위한 예술'이라는 새로운 모더니즘의 신조를 상징하는 성화로 이해할 수 있다.

그러나 이렇게 말하면 놓치는 게 있을 수 있다. 더 젊은 세대에 속하는 러시아 화가 바르바라 스테파노바는 〈검은 정사각형〉이 미니멀리즘이 아니라 형이상학이라고 했다. "신비주의적 믿음 없이 마

치 세속적 사실인 양 정사각형을 본다면, 대체 그게 무엇인가?"라고 물었다.[25] 스테파노바는 말레비치의 그림이 플러드의 도판과 거의 같은 것이라고 생각했다. 예술품이 물질성에서 벗어날 수 없다는 모더니즘의 주장으로 본 것이 아니라 태초에 있었던 공허를 그린 신비주의적 이미지로 본 것이다. 〈검은 정사각형〉은 비재현적인 것이 아니라, 말레비치가 표현한 대로 "비구상적인 재현"이다. 창조 이전에 존재한 것의 재현, 그러니까 재현할 것이 있기 이전을 재현한 것이다.[26] 이 그림은 말레비치의 "절대적 창조" 행위다. 어둠과 빛을 나누는 것, 곧 창세기의 창조주처럼, 무에서 창조하는 것이 아니라 이미 존재하는 암흑 물질로부터 창조하는 행위다. 그 최초의 '시작'은 엄밀히 말해 시작이 아니었다.[27]

말레비치는 그의 현대 후계자인 애드 라인하르트보다는 한참 전의 선구자 플러드와 유사점이 더 많은 듯하다. 애드 라인하르트는 미묘한 잔영 같은 것이 어린 검은 회화를 그려서 바넷 뉴먼을 불안하게 만들었다. 무엇보다도 라인하르트가 자신을 설명하는 말이 말레비치와 거리가 멀어 보인다. "예술의 종교는 종교가 아니다. / 예술의 영성은 영성이 아니다"라고 라인하르트는 말했고, "검은색에서 종교적 개념을 제거하고 싶었다"라고 했다.[28] 그런데 라인하르트는 그것 말고도 그림에서 몰아내고 싶어한 게 많았다—색, 제스처, 참고 작품, 인격 등이다. 라인하르트의 위대한 회화는 부정하는 사고의 힘을

강력하게 드러내는 사례로 볼 수 있다. 하지만 의식적으로 모든 것을 포기했음에도 라인하르트는 종교적 관념을 완전히 제거하는 데에는 성공하지 못했다. 아마 실패했기 때문에 자꾸 몰아냈다고 주장했을 듯싶다. 검은색에 담긴 종교적 관념은 긍정적인 것이든 부정적인 것이든 사라지지 않는다. 말레비치는 자기 작품을 도비치나 갤러리에 이콘처럼 걸었다. 태초에 있었던 것과 그것에 형상을 부여한 창조 행위를 보여주는 검은 정사각형은 사실 성화였기 때문이다.

검은색. 그러나 무광 검은색이다. 빛나는 검은색이 아니라 칙칙한 검은색. 니게르가 아니라 아테르. 블랙이 아니라 스웨아르트. 그것도 의도한 것이었다. 말레비치는(그리고 라인하르트도) 검은 물감에서 기름을 신중하게 제거해서 표면에 윤이 나지 않게 만들었다. 반짝이는 검은색은 주변을 반사할 거라, 말레비치는 오직 검은색이기만 한 검은색을 원했다. 아무것도 반사할 것이 없을 때 존재했던 검은색. 근본적이고 본질적인 것.

진짜 기본 검정.

태초에 있었던 것이고 최후에도 있을 것.

말레비치가 사망했을 때 장례식에 참석한 사람들은 〈검은 정사각형〉이 인쇄된 깃발을 들었다. 말레비치의 재를 〈검은 정사각형〉이 그려진 열차로 말레비치 아내의 가족이 사는 모스크바 외곽 시골 마을로 운송했다. 말레비치의 친구 니콜라이 수에틴이 그곳에 말레비

치의 유해를 묻을 〈검은 정사각형〉이 그려진 정육면체 묘지를 만들어놓았다.[29] 이 묘지는 또 다른 어둠이 지구를 덮었을 때인 2차 대전 때 파괴되었다.

라인하르트가 사망했을 때, 시인이자 트라피스트회 수도사인 토머스 머턴(20세기 미국 가톨릭 성직자 가운데 가장 큰 영향을 미친 사람이라고 할 수 있다)이 시인 로버트 랙스에게 편지를 보내 그들의 대학 친구가 쉰세 살이라는 이른 나이로 세상을 떴음을 알렸다. "그는 자기 그림 속으로 걸어갔네." 머턴은 "애드가 자기 검은 그림 속에 들어가 보이지 않는 거라며" 스스로를 달래려 한다.[30] 어쩌면 우리는 모두 어둠 속으로 들어가 보이지 않게 되는 것일지 모른다. 19세기 프랑스 소설가 빅토르 위고가 세상을 떠나기 직전에 이런 말을 남겼다고 한다. "검은 빛이 보인다."[31]

물론 그랬을 것이다. 어둠은 보인다. 검은색은 우리의 시작이자 우리의 끝의 색이다. 룰라메이의 리틀 블랙 드레스의 색이며 룰라메이의 반짝이는 꿈의 색이다.

9장

White

.

우리는 아직 이 흰색의 주술을 풀지 못했다.

— 허먼 멜빌, 《모비 딕》

"흰색은 모든 색이 섞인 색이다." 이게 흰색에 관한 첫 번째 거짓말이다. 뉴턴의 프리즘은 '흰빛'이 어느 정도 구분 가능한 색들의 연속체로 나뉠 수 있음을 보여주었다. 이 색을 프리즘으로 한데 모으면다시 원래의 흰빛이 된다. 그렇지만 보통 빛을 흰색이라고 부르지는않는다. 뿐만 아니라 흰색이 모든 색을 섞은 것이라는 말이 빛에는들어맞을지라도 물감을 섞어보면 전혀 그렇지 않다.

그렇다면 흰색은 무엇인가? 검은색에 대해서도 같은 질문을 했지만 흰색이 색이라고 할 수 있을까? 물리학자들은 흰색도 검은색과마찬가지로 색이 아니라고 말한다. 색은 특정 주파수의 전자기에너지가 만들어내는 가시광선의 띠라고 한다(뉴턴의 설명에 전자기에너지

그림 38. 프랭크 스텔라, 〈고래의 흰색The Whiteness of the Whale〉, 1987

에 대한 부분이 덧붙여졌다). "흰" 빛은 가시광선 전체의 총합으로 이루어진다. 색의 요소들이 합해져 흰색이 나온다면 흰색은 다른 색들과는 다르다고 할 수 있으니, 그것을 근거로 흰색이 색이 아니라고 할 수 있다.

그래도 이 경우에는 총합이 부분과 좀 더 비슷하다. 즉 물과 물의 구성 요소의 관계와는 다르다. 물과 산소나 수소 분자보다는, 흰색과 빨간색 혹은 녹색이 더 가깝다는 말이다. 그러나 전체와 부분이 유사하다고 하더라도 흰색이 색이 아니라는 물리학적 관점의 논리를 누를 수는 없다. 그럼에도 사람들은 유사성을 들어 그 논리를 무시한다.

흰색이(혹은 검은색이나 회색이) 색이 아니라고 생각해서 얻을 게 있는 것도 아니니 말이다. 이 색들을 무채색이라고 부르는데, 명도는 있지만 채도나 색상이 없다는 의미다. 이런 이론적 구분이 유용한 곳은 사실 따로 있고 보통 일상생활에서는 무채색도 색으로 취급하는 게 이상하지 않다. 그래서 이 책에서도 흰색을 색으로 보았다. 우리가 보는 색일 뿐 아니라 상징적 의미를 부여하는 색이다. 우리는 어떤 색에든 의미를 부여하지만 흰색만큼 의미가 첩첩이 쌓인 색은 없다. 흰색은 무결한 순수의 색이며 완전한 면죄의 색이고 빈 페이지의 색이고 깨끗한 출발의 색이다. 그러나 이것은 흰색에 관한 두 번째 거짓말이다.

흰색은 유령의 색이기도 하다. 백골의 색이다. 구더기의 색이다.

흰색은 창백하게 질리게 만드는 색이다. 미래를 약속하거나 과거를 용서하는 대신 겁먹게 하고 메스껍게 하기도 한다. 허먼 멜빌은《모비 딕》에서 이렇게 말했다. "소멸에 대한 생각으로 우리를 등 뒤에서 찌른다."[1]

이게 세 번째 거짓말일 것이다. 두 번째 것의 다른 버전이기는 하지만. 흰색은 아무것도 의미하지 않기 때문에 둘 다 거짓말이다. 색에는 의미가 없다. 화가 엘스워스 켈리는 "색은 자체의 의미가 있다"고 주장했는데, 그게 사실일 수도 있다.[2] 그러나 색은 그 의미가 무엇인지 스스로 말해주지는 않는다. 우리가 색에 의미를 부여하는 것이다. 색이 어떤 의미라고 말해 색이 의미를 띠게 만든다. 시각기관하고는 큰 상관 없이 이루어지는 일이다.

멜빌도 그렇다는 걸 알았다. 멜빌은 그 거짓말을 진짜인 것처럼 늘어놓지 않고 그냥 전달하기만 하지만, 솔직하다고 할 수는 없다. 멜빌은 1850년 리처드 헨리 데이너에게 보낸 편지에서《모비 딕》이 "기이하고" "둔중한" 책이라고 시인했다. 이 책을 거대한 흰 고래를 쫓는 에이허브 선장의 편집광적 추구라고 보면 특히 그렇다. 어떤 판본으로 읽든(안 읽을 가능성이 높겠지만―그래도 꼭 읽어보라) 500쪽이 넘는다. 150쪽이었다면 끝내주는 모험소설이었을 것이다. 그러나 고래와 고래잡이에 대한 따분한 이야기로 자꾸 새는 바람에 줄거리가 진행되지 못한다. 이 소설은 135장으로 이루어져 있는데 에이허브는

28장에서야 등장하고 모비 딕은 133장에 비로소 등장한다. 책을 3분의 1쯤 읽었을 때 겨우 누군가가 소리친다. "고래가 물을 뿜는다!"

헨리 제임스는 19세기에 나온 길고 투박한 소설들을 "큼직하고 늘어지고 헐렁한 괴물"이라고 불렀는데 《모비 딕》도 그중 하나다.[3] 여러 면에서 과한 소설이다. 그렇지만 이 소설은 모험소설이 아니고 그 과함 때문에 위대한 작품이다. 그런데 고래 사냥이 아니라면 무엇에 관한 위대한 소설인가? 어쩌면 과잉에 대한 소설일 것이다. 흰색에 부여된 의미의 과잉에 대한 소설.

42장의 제목은 〈고래의 흰색〉이다. 이 책에 42장을 통째로 넣고 싶을 정도다. 소설의 화자 이슈메일이 "고래의 색이 희다는 사실이 나를 몸서리치게 한다"라고 시인하고, 그다음에 엄청난(과한?) 단 하나의 문장으로 이루진 문단이 나온다. 이 문단에서는 절과 절을 계속 세미콜론으로 연결하며, 아름다움, 순수, 위엄, 기쁨, 정절, 성스러움 등등 시대와 문화를 통틀어 흰색과 긍정적으로 연결되었던 것들을 줄줄이 짚는다. 470단어로 이루어진 이 문장에서 흰색이 "감미롭고 명예롭고 숭고한 모든 것"과 연관되어온 증거들이 430단어에 걸쳐 숨 가쁘게 나열된 다음, 피할 수 없는 "그러나"가 나온다. 정확히 말하면 두 번 나온다. "**그러나** 이런 것들과 연관됨에도 불구하고… 이 색에 대한 가장 내밀한 생각에는 **그러나** 무언가 파악하기 어려운 것이 도사리고 있어, 영혼에 두려움을 불러일으키는 피의 붉은색보다

도 더 큰 공포를 안긴다."(160) 이슈메일은 바로 "이 색에 대한 가장 내밀한 생각"을 설명하려 하고, 그러지 못한다면 "이 책 전체가 무의미할 것이다"(159)라고 말한다.

그러니 수수께끼 같은 흰색을 이해하지 못한다면 이슈메일을 이해할 수 없고 에이허브를 이해할 수 없고 피부색과 문화가 다양한 피쿼드호의 선원들을 이해할 수 없고 흰 고래를 이해할 수 없고, 따라서 이 소설을 전혀 이해할 수 없다. 그러나 정작 우리더러 이해하라고 하는 것은 흰색이 수수께끼라는 사실이다. "고래의 흰색"은 "공허한 공백이지만 의미로 가득하다."(165) 의미가 가득할 수 있는 까닭은 텅 빈 공허가 저항하지 않고 어떤 의미든 상상하도록 허락(격려?)하기 때문이다. 우리는 의미를 부여하고 그 의미는 우리의 것이다. "이 색에 대한 가장 내밀한 생각"은 실은 가장 내밀한 생각이 존재하지 않는다는 사실이다.

흰색은 텅 비어 있기 때문에 상징 중의 상징이 된다. 흰색은 상징적 의미가 자연스러운 것도 필연적인 것도 아님을 일깨워준다. 예를 들어 녹색이 보편적으로 풍요와 재생의 상징으로 쓰이는 까닭은 명백하다. 그런데 녹색은 질투의 상징이기도 하다. 중국에서는 녹색이 부정不貞을 뜻한다. 영국에서는 아동기 우울증, 신장암, 산업안전, 입양아 기록 공개 등에 대한 의식을 고취하기 위해 녹색 리본을 단다. 어떤 색에든 비슷하게 예측 불가능하고 서로 모순되기도 하는 다

21. — ROSCOFF. — La Baleine échouée en Décembre 1904. — Long. 20 mét. — Circonf. 13 mét.
Baillière, édit. — Roscoff.

그림 39. "고래의 크기는 줄어들까? 고래는 소멸할 것인가?"
브르타뉴 해변의 죽은 고래, 1904

양한 상징적 의미가 붙는다. 색의 상징은 체계가 없고 의미상 다중적이다. 흰색의 경우는 이슈메일이 "불확정성"이라 부르는 것 때문에 다른 색보다도 의미가 자의적이다.

에이허브는 고래의 흰색을 사악함의 상징으로 받아들인다. "태초부터 존재했던 악의 실재"(156)의 증거라고 한다. 그러나 흰 고래가 "그의 눈앞에서 모든 사악한 존재의 편집증적 현신처럼" 헤엄친다면 사실 그 고래를 그렇게 현신하게 만든 것은 에이허브의 편집증

그림 40. 프란시스코 데 수르바란, 〈주의 어린 양Agnus Dei〉, 1635-1640,
프라도미술관, 마드리드

이다. 에이허브는 "아담 이래 인류 전체가 느꼈던 분노와 증오의 총
합을 고래의 흰 혹 위에 쌓아 올렸다".(156) 아주 오랜 시간이다. 그러
나 흰 고래는 그냥 흰 고래이기도 하다(그림 39).

또 흰 양은 그냥 흰 양이다. 그러나 우리는 거기에도 상징적 의
미를 부여한다. 멜빌의 흰 고래와는 다른 의미들이다. 흰색은 그리스
도가 인류를 구원하기 위해 희생했음을 상징하는 신화 속 양의 색이
다. 예수의 제자 요한이 이렇게 말했다. "보라 세상 죄를 지고 가는

하나님의 어린 양이로다."(요한복음 1장 29절) 그러나 프란시스코 데 수르바란의 놀라운 그림 〈주의 어린 양Agnus Dei〉은 양의 몸을 정교하게 묘사함으로써 이 새끼 양이 스스로 희생을 택하지 않았음을 불편하게 일깨운다(그림 40).

수르바란은 이 그림을 여섯 가지 버전으로 그렸다. 그 가운데 하나(샌디에이고에 있는 것)는 새끼 양 머리에 후광이 있고 TAMQUAM AGNUS(어린 양과 같이)라고 적어 무엇을 상징하는지 확실히 밝혔다. "도살자에게로 가는 양과 같이 끌려갔고 털 깎는 자 앞에 있는 어린 양이 조용함과 같이 그의 입을 열지 아니하였도다"(사도행전 8:32)라고 묘사된 예수다. 마드리드의 프라도미술관에 있는 그림에는 양만 있다. 의도된 의미를 명시적으로 밝힌 그림도, 새끼 양을 하도 세밀하게 관찰하고 꼼꼼하게 그린 탓에 직유의 보조관념으로 축소시킬 수가 없다. 수르바란의 〈주의 어린 양〉은 상징을 이용해 영혼의 세계와 육신의 세계를 결합하려 하지만 탁월하고 정교한 그림 솜씨가 두 세계를 벌려놓는다. 우리는 이것이 구세주 그리스도가 아니라 구원받지 못할 살아 있는 새끼 양임을 잊을 수가 없다. 수르바란이 너무 뛰어난 화가이기 때문이다.

상징이란 다른 무언가를 대신하는 사물이나 이미지다. 항상 그 '무언가'가 상징보다 중요하다. 상징은 그것이 상징하는 대상에 자연스레 밀려나야 한다. 상징은 상징하는 대상이 보다 중요할 때에만 의

미 있다. 그런데 수르바란의 새끼 양은 저항한다. 우리를 놓아주지 않으려고 한다. 화가가 양에 공감하게끔 그려서가 아니라, 양을 너무나 완벽하게 그렸기 때문이다. 이렇게 완벽하게 묘사되면 상징의 기능을 할 수 없다.

멜빌의 경우는 반대다. 얼핏 보기에는 멜빌이 고래가 상징이라고 주장하는 듯하다. D. H. 로렌스는 "당연히 고래는 상징이다"라고 썼다. "무엇의 상징이냐고? 그건 멜빌도 잘 모를 것 같다."[4] 모비 딕이 무엇을 상징하든, 소설의 화자 이슈메일은 그 상징을 만드는 데 동참하기를 꺼린다. 이슈메일은 우리가 고래 자체에 주목하게 한다. 소설에 서사의 흐름을 방해하는 듯한 장章이 열일곱 개인데, 여기에서 이슈메일은 고래를 체계적으로 묘사하고 해부하고 분류한다. 고래에 대한 "역사적이거나 다른 등등의 사실"을 공들여 제공한다. 고래라는 실체적 존재를 계속 우리 앞에 내놓는다. 고래의 물질성을 계속 들이밀어 책을 "괴물이 나오는 우화로 이해하거나 더 심하게는 혐오스럽고 극악한 알레고리로"(172) 보는 것을 막는다. 그래서는 안 될 것이다.

그러나 이슈메일이 이런 분명한 사실을 주장하면 할수록, 그 사실들은 우리 관심에서 빠져나간다. 쉽게 넘겨버릴 수 있게 된다. 이제 그만하고 일시 정지 상태인 이야기나 계속하기를 바라게 된다. 게다가 이슈메일이 알려주는 사실들이 이 소설의 제목이 된 그 짐승

에 대해 더 잘 이해할 수 있게 해주는 것도 아니다. 이슈메일에 따르면 고래는 "빤히 보이는 외양으로 정의하면" "수평 꼬리가 있고 물을 뿜는 물고기다. 이걸로 고래를 알 수 있다"(117)라고 한다. 정말 그럴까? 일단 주요한 사실이 틀렸다. 고래는 물고기가 아니라 포유류다. 누구나 안다. 이슈메일도 안다. 그런데도 이슈메일은 린네의 분류법을 거부하고 대신 자기를 지지해달라고 "성스러운 요나에게 부탁"(117)한다. 뿐만 아니라, 고래가 생물 분류 체계 어디에 속하든 "빤히 보이는 외양"으로 "고래를 알 수는" 없다. 이슈메일조차도 "내가 고래를 아무리 해부해보더라도 피상적인 것 이상은 알 수 없다. 고래에 대해서는 지금도 모르고 앞으로도 영영 알 수 없을 것이다"(296)라고 말한다.

이 소설은 피상적인 것은 충분하지 않다고 주장하는 듯하다. 멜빌이 "나는 잠수하는 사람은 다 사랑한다"라고 말했다는 이야기가 있다.[5] 그러나 우리는 표면 이상으로는 나아가지 못하는 것 같다. 표면은 에이허브가 말하는 "판지로 만든 가면"(140) 같은 것일지 모른다. 그렇지만 그 아래에서 찾을 수 있다고 하는 현실은 대체 무엇인가? 이슈메일이 고래학 연구로 분명히 밝혔듯, 피부 아래에는 형이상학적인 것이 없고 지방, 뼈, 피 등 지저분한 물질들만 있다. 에이허브는 자신이 더 잘 안다고 자신하지만, 가끔은 그조차도 "그 너머에 아무것도 없는 게 아닌가"(140) 회의하기도 한다. 멜빌은 이 모든 것

이 사람들이 그냥 만들어낸 것이라고 대체로 확신하는 듯하다.

멜빌은 너새니얼 호손의 아내 소피아에게 편지를 보내어 자기 책을 알레고리로 읽은 것에 "매우 우쭐한 기분이 들지만" 그런 읽기에는 반대한다고 정중하게 말한다. "영적인 본성을 갖추신 부인께서는 다른 사람들보다 더 많은 것을 보고 그러면서 본 것을 정화하므로 다른 사람들과 다른 것을 보시지요. 그러나 부인께서 겸손하게 발견했다고 생각하시는 것은 사실 스스로 만들어내신 것입니다."[6]

수수께끼 같고 손에 잡히지 않는 고래나 그 고래의 흰색에는 고정된 의미가 없다. 우리가 그것에 부여하는 의미만 있을 뿐이다. "그때 기분이 어떠냐에 달려 있다"라고 이슈메일은 말한다. "단테 같은 기분이라면 악마로 보일 것이고 이사야 같은 기분이라면 대천사로 보일 것이다."(295) 고래에 대해 그렇게 말하는 것이 새끼 양에 대해 그렇게 말하는 것보다 쉬울 것이다. 고래의 상징성은 새끼 양처럼 문화에 깊이 새겨 있지 않기 때문이다. 프라도에 있는 수르바란의 그림은 새끼 양 위에 첩첩이 "쌓일" 의미를 예측하고 그러라고 부추기기도 하지만, 그럼에도 숨 막힐 듯한 예술적 기교 때문에 우리는 속박된 짐승에서 눈을 떼지 못한다.

고래는 다르다. 고래도 신학적 연상을 일으키지 않는 것은 아니다. 욥의 고래도 있고 요나의 고래도 있다. 그러나 멜빌 소설에 나오는 고래는 그 실체와 무관한 의미를 가지고 있다. 이슈메일은 고래의

실체를 계속 우리 앞에 제시하며 고래의 의미는 오직 에이허브가 광적으로 만들어낸 것일 뿐이라고 생각하게 한다. 멜빌은 그 정도로 확신하지는 못한다. 고래는 어느 쪽이든 신경 쓰지 않는다. 무관심하다. 악의는 모두 에이허브가 만들어낸 것이다. 고래의 흰색은 의미를 새겨 넣으라고 도발하는 텅 빈 종이다. 심리 테스트 할 때 쓰는 검은 잉크 얼룩하고 조금 비슷하다.

"흰"이라는 단어와 "빈[空]"이라는 단어가 연결되어 있는 언어가 많다. 에스파냐어에서 희다는 뜻을 가진 blanco와 프랑스어의 blanc이 대표적인 예다. 영어에서도 18세기 정도까지는 'blank'라는 단어에 색의 의미가 있어서 오늘날처럼 '빈'이라는 뜻만 있는 게 아니라 희거나 창백한 것을 가리키기도 했다. 이를테면 백묵을 묘사할 때 이 단어를 썼다. 새, 특히 어린 매가 종종 'blank'라고 묘사되었다. 밀턴도 《실낙원》에서 창백한 달을 'blank'라고 했다.(10.656) 멜빌의 고래는 비었다 / 희다는 두 가지 의미에서 'blank'다. 빈 캔버스 위에는 원하는 대로 아무거나 그릴 수 있다. 그러나 알레고리는 늘 미리 그려진 것이기 때문에 비어 있지 않다.

그렇지만 흰색 자체가 비어 있지 않다는 걸 우리는 안다. 흰색은 결백의 색이지만 결백한 색은 아니다. 흰색은 "자신의 특별한 미덕을 나누어줄 수 있기"(159) 때문이 아니라, 그 색에 부과된 의미를 흡수했기 때문에 결백의 색이 되었다. 이사야는 "너희의 죄가 주홍 같을

지라도 눈과 같이 희어질 것이요"(이사야 1장 18절)라고 약속했다. 요즘 도시에서는 눈의 하얀색이 오래가지 못하지만. 결백이라면 더 오래 유지되어야 할 것이다. 그럼에도 불구하고 흰색에 대한 환상은 사라지지 않는다. 흰색은 결백하고 선하고 순수하다.

아니 그렇다고들 한다. 흰색과 검은색, 빛과 어둠과 연관된 의미는 파충류 뇌가 발달하던 과거까지 거슬러 올라갈 수 있다. 그때는 밤을 두려워하고 해가 다시 뜰 것인가 불안해하던 원시적인 공포가 있었다. 그런데 종교적 상상 속에서 해$_{sun}$가 자연스럽게 눈부신 흰옷을 입은 성자聖子(Son)로 대치되었다. "그 옷이 광채가 나며 세상에서 빨래하는 자가 그렇게 희게 할 수 없을 만큼 매우 희어졌더라."(마가복음 9장 3절)

그러자 검은색이 그와 반대되는 의미를 지게 되었다. 어두움, 더러움, 순수하지 못함, 죄.

"가죽 한 꺼풀", 피상皮相만 본다면 이 이분법이 어디로 이어질지는 뻔하다.《모비 딕》이 위대한 미국 소설이라고 하는 것은 멜빌이 이 사실을 확실히 알았기 때문이다. 로렌스의 말에 따르면 "멜빌은 자기 인종이 끝났다는 걸 알았다. 하얀 영혼은 끝이었다. 위대한 하얀 시대는 끝났다".[7]

멜빌은 이 소설에 묘사된 유해한 인종주의의 바탕에 깔린 흑백 이분법을 거부해야 한다는 사실을 알았을 수도 있다. 이슈메일은 담

담한 말투로 색의 세계에서 흰색의 "우월함"이 "인류에도 적용되어 백인종에게 다른 어두운 종족 전부에 군림할 이상적인 지배권을 부여했다"(159)라고 말한다. 그러나 이 "지배권"은 "이상적"일 수 없으며, 색을 근거로 정당화될 수도 없다. 색은 단순한 광학적 사실이어야 한다. 《모비 딕》이 출간된 1851년은 남북전쟁이 발발하기 10년 전이었지만 멜빌은 이미 파국이 불가피하다는 사실을 분명히 알았다.

한 세기가 지난 뒤, 랠프 엘리슨의 《보이지 않는 인간Invisible Man》(1952)에 나오는 리버티 페인트 회사의 대표 색상은 '옵틱 화이트Optic White'였다. "세상에 존재하는 가장 순수한 흰색"이라고 묘사되는 색이다. 그런데 사실 이 색은 하얀 페인트에 검은 페인트 열 방울을 떨어뜨려서 만든다. 옵틱 화이트는 인종적 순수성과 특권이라는 환상을 상징한다. "옵틱 화이트라면, 옳은 화이트다If It's Optic White, It's the Right White"가 이 회사의 슬로건이다. 아프리카계 미국인들이 비판적으로 하는 말인 "당신이 희다면, 당신은 옳다If you're white, you're right"를 변형한 것이다.*8

50년이 더 흐른 뒤에 옵틱 화이트는 콜게이트사의 치아 미백 제품 이름으로 다시 등장했는데 아이러니를 노린 것은 아닐 것이다. 불편할 정도는 아니지만 그래도 마케팅을 담당하는 사람들이 소설을

■　빅 빌 브룬지의 노래 〈검정, 갈색, 흰색Black, Brown and White〉의 가사이기도 하다.

좀 읽으면 좋을 것 같다. 또 화장품 회사에서는 피부에서 멜라닌을 줄이는 피부 미백 제품을 만든다. 표백 과정이 이렇게 한 바퀴 돌아서 멜빌이 벗어나고 싶어했던(그러나 벗어날 수 없다는 것을 알았던) 이 분법으로 다시 돌아왔다. 당신이 희다면, 당신은 옳다. 당신이 검다면, 돌아가라.

흰색을 광학적 사실로만 보는 듯한 무해해 보이는 맥락에도 불편한 편견이 쉽게 스며든다. 유럽 문화에 깊이 뿌리내린 고전주의는 늘 색에 오명을 씌운다. 데이비드 배철러는 그것을 "색 혐오증chromophobia"이라고 불렀다.⁹ 고전주의의 미의 이상은 '역사적으로' 로마나 그리스의 폐허에서 비롯된 것이다. 18세기 유럽은 당시에 남아 있던 고대 건축과 조각의 비율, 단순성, 균형, 우아함 등을 미의 기준으로 삼았다(이 기준이 20세기의 엄격한 모더니즘에 다시 등장한다). 이들은 정제精製와 합리성을 신조로 삼았다. 정제와 합리성은 고대 그리스로부터 내려온 것이며, 언제나 무색이었다.

고전주의는 고전 예술이 자연을 충실히 모방했기 때문이 아니라 완벽하게 묘사했기 때문에 우월하다고 믿었다. 완벽성은 장엄함, 비율, 평온함에도 있지만 흰색에도 있다. 1764년 위대한 고전 미술 연구가 요한 요아힘 빙켈만은 '고대의 완벽한 이미지'의 완벽한 색은 흰색이라고 당당히 선언했다. "흰색은 대부분의 빛을 반사하는 색이기 때문에 눈에 가장 잘 들어오고, 아름다운 육체는 흴수록 더욱 아

름답다."[10]

르네상스 예술가들도 같은 생각으로 고대의 예술을 모방했다. 그들의 작품들에 빙켈만의 명망이 더해지면서 고전주의 조각품은 반드시 희어야 한다는 생각이 사실로 굳어졌다. 흰색은 월터 페이터가 "색이 없는 것, 분류되지 않는 삶의 순수함"이라고 부른 것을 표현한다고 여겨졌기 때문이다.[11]

18세기 신고전주의도 이것을 사실로 받아들였고, 안토니오 카노바의 아름다운 하얀 대리석 조각들에 이런 믿음이 잘 드러난다. 그런데 사실이라고 생각했던 것에 논란의 여지가 있었다. 흰 조각품을 유행시킨 고전주의classicism가 사실은 계급주의classism일 수도 있다. 1810년, 빙켈만을 매우 존경했으나 만나본 적은 없었던 괴테가 "자연 상태나 야만 상태의 인간이나 아이들만이 밝고 선명한 색을 좋아한다"라고 주장했다.[12] 교양 있는 성인이라면 화려한 색이 주는 유혹적 만족감 때문에 본질적 진실을 보지 못하면 안 된다. 흰색이어야만 옳다.

그렇지만, 사실 고대 조각상이 전부 흰색인 것은 아니었다. 원래는 조각상에 채색이 되어 있었는데 시간이 흐르면서 물감과 금박이 사라진 것임이 현대에는 잘 알려져 있고, 아마 빙켈만도 알았을 수 있다. 에우리피데스의 희곡에 트로이의 헬레네가 나오는데, 헬레네는 헤라 여신의 질투 때문에 힘들다고 불평하면서 자기가 너무 아름다운 게 잘못이라고 한다. 헬레네는 코러스에게 "조각상에서 색을

지우듯이" 미모를 지울 수 있으면 좋겠다고 말한다.[13] 하얗게 빛나는 대리석이 고전주의와 신고전주의 조각의 본질적 특성으로 여겨지고 미에 대한 개념을 생성하는 데에도 영향을 미쳤지만, 이것 역시 흰색에 대한 거짓말 가운데 하나였다.

그러면 흰색으로 말할 수 있는 진실이 있기는 할까? 흰색이 거짓말을 한다는 진실 말고? 하지만 그 진실도 매우 중요하다는 것을 간과할 수는 없을 것이다.

흰색의 진실을 추구하고 이야기하는 사람은 언제나 있었다. 그런 사람들이 자꾸자꾸 나타났다. 미국 화가 로버트 라이먼은 흰색으로 작품 세계를 만들어나갔다. 흰색이 라이먼의 주제이자 매체였다. 라이먼의 예술이 어떤 진실을 주장하지는 않는다. 물감이 표면에 어떻게 발라질 수 있느냐에 대한 말없고 미묘한 경험적 진실을 이야기할 뿐이다. 어떤 이야기도, 이미지도, 언급도, 은유도 없다. 그저 표면에 발라진 물감뿐이다. 라이먼은 여러 종류의 흰색 물감을 다른 소재에 다르게 칠하고 다른 방식으로 고정했다. 그러나 순수한 흰색은 그게 어떤 의미든 존재하지 않는다. 순수하지 않은 다양한 흰색들이 랠프 엘리슨의 '옵틱 화이트'처럼 흰색의 순수성이 거짓말임을 증언한다. 단지 옅은 색 중에 흰 것, 흰색 중에 더 옅은 것이 있을 뿐이다. 물론 라이먼이 흰색에 집착한다는 증거는 존재한다(그림 41).

라이먼도 멜빌의 에이허브만큼 집착하지만 그는 은유로서가 아

그림 41. 로버트 라이먼, 〈무제 17Untitled #17〉, 1958. 면 캔버스에 유채,
54¾ × 55 in.(139.1 ×139.7 cm). 그리니치 컬렉션.

니라 재료로서의 흰색에 집착한다. 라이먼의 흰색은 물감이다. 라이
먼이 흰색 물감을 가지고 무얼 만드는지 흰색 물감으로 어떤 효과를
내는지 보면 놀랍다. 그러나 라이먼은 그걸로 어떤 의미를 만들어내
지도 의미를 띨 수 있게 하지도 않는다. 따라서 라이먼의 흰색은 거
짓말을 하지 않는다.

이 정직성의 대가로 라이먼의 그림은 금욕적일 수밖에 없다. 색
이 주는 기쁨이 존재하지 않는다. 그러나 색의 효과가 극도로 절제되
어 있다고 해서 일부 비평가들의 말처럼 이 흰색 그림들이 "과묵하

다"라고 하면 핵심을 놓친 것이다. 이 그림은 과묵한 정도가 아니라 아예 말을 하지 않는다. 간결한 한마디조차 없다. 거짓말은 언어의 영역에서 생겨난다. 진실은 시각적이다. 진실은 색에서 나오지, '무엇의' 색이나 '무언가를 의미하는' 색에서 나오지 않는다. 오직 색에서. 오직 흰색에서. 흰색은 라이먼이 스스로에게 부과한 제약이다. 흰색이라는 제약은 (다른 비평가가 말했듯) 이 그림들을 "말로 표현하기에는 너무 완벽하게" 만드는 예술적 열정과 지성 전부를 요구한다.[14]

바로 그거다.

라이먼의 흰색은 언어와 상징적 의미에서 탈피한 흰색이다. 이 그림은 의미가 아니라 색으로 가득하다. "회화는 다른 것이 아니라 그것 자체에 대한 것이어야 한다"라고 라이먼은 말했다.[15] 이 그림은 흰색에 관한 것이다. 이 흰색은 '다른 것'을 의미하는 색이 아니므로 '광학적 흰색optic white'이다. 상징적이지 않다. 상징은 미리 알고 있어야 볼 수 있다. 이 흰색은 그냥 보기만을 요구한다. 고전주의적이지도 기독교적이지도 않은 흰색이다. 라이먼의 예술적 기교 외에는 다른 어떤 의미도 띠지 않은 흰색이다.

이 그림들은 아무 의미도 없다. 라이먼의 수고, 시각적 기쁨, 무엇을 만들 수 있고 무엇이 남을 것인가만 있다.[16] 이 그림들은 정신을 혼미하게 하는 흰색의 '주술'에 대한 유일한 해독제일지 모른다. 색에 덧씌워진 의미의 막을 벗겨내고 있는 그대로 보는 방법. 그러나

우리는 어떤 간섭도 없이 직접적으로 색을 볼 수는 없다. 색이 다른 것에 오염되지 않도록 막기란 거의 불가능하다. 그러나 어쨌든 라이먼은 노력한다.

라이먼과 동시대 작가인 프랭크 스텔라는 장난스럽게 "페인트가 깡통 안에 있을 때처럼 신선하게 유지하려고 노력한다"라고 말한 적이 있다.[17] 그러나 스텔라도 라이먼도 언제나 색을 더 나은 것으로 만든다. 색이 무엇이고 무엇이 아닌지 이해하고, 우리도 이해하도록 도와 더 나은 것으로 만든다. 색은 캔버스 위에, 우리 눈앞에 있는 것이지 보기도 전에 거기 있을 거라고 생각한 무언가가 아니다. 그러나 눈을 맑고 투명하게 만들기는 쉽지 않다. 시간이 걸린다.

스텔라는 거의 12년 동안 멜빌의 《모비 딕》을 주제로 작품을 만들었다.[18] 1985년에서 1997년까지 다양한 재료로 조각, 부조, 회화, 콜라주, 판화, 석판화 등 275점의 작품을 만들고 각 작품에 소설의 135개 장과 장 번호가 붙지 않은 세 부분의 제목을 딴 이름을 붙였다. 신문 인터뷰에서 스텔라는 이렇게 말했다. 수족관에서 고래를 본 뒤 "집에 가서 그 소설을 읽기로 했습니다. 읽으면 읽을수록 소설 장 제목을 작품 제목으로 쓰면 진짜 좋겠다는 생각이 들었습니다."[19]

소설에서 제목을 가져왔기 때문에 관객은 스텔라의 추상 작품을 "읽게" 된다. 소설의 세부 사항이나 주제와 연결해서 작품의 의미를 알아내려고 한다. 그러나 스텔라가 《모비 딕》을 얼마나 파고들었

고 거기에서 얼마나 많은 것을 가져왔는지는 분명하지 않다. 스텔라가 소설을 읽었다고는 하지만 스텔라의 작품은 《모비 딕》의 해석이나 소설에 곁들이는 삽화가 아니다(그런데 《모비 딕》은 어떤 소설보다도 삽화가 들어간 판본이 많은 소설이기도 하다). 스텔라의 작품은 소설에 대한 예술적 반응이 아니다. 그의 관심사는 언어나 의미가 아니라 형태와 색이다. 모네의 수련 그림이 꽃에 대한 것이 아니듯 이 작품들도 《모비 딕》에 대한 것이 아니다. 예술에 관한 것이다. 눈으로 볼 수 있는 것 이상은 없다. 눈으로 볼 수 있는 게 좀 많기는 하지만.

이 작품들은 생동감과 웅장미가 있어 스텔라가 이전에 그리던 차분한 그림이나 판화와는 확연히 달라 보인다. 기하학이 사라지고 동작이 나타난다. 정사각형 대신 소용돌이가 등장한다. 각도기 대신 바람개비가 있다. 〈고래의 흰색〉에는 곡선으로 이루어진 파도와 이 연작에 되풀이해서 나타나는 고래 형태도 보이지만, 그 사이에 노란색, 오렌지색, 빨간색, 파란색, 회색, 검은색 등으로 그려진 부정형이 있다(그림 38). 흰색은 보통 그림에서처럼 '진짜' 색의 배경으로 쓰이지 않고 전경으로 나와 있으나, 구불구불한 선으로 이루어진 부정형의 흰색 공간일 뿐이다. 원래 익숙한 자기 자리인 배경으로 물러나고 싶은데 그러지 못하는 듯하다.

이 작품의 제목을 보면 흰 형태가 고래라고 생각하기 쉽지만, 스텔라 자신도 확신하지 못한다. "'고래의 흰색'이라는 유명한 장의 이

름을 따서 제목을 붙인 작품이 있는데 사실 그 작품에서는 파도가 온통 하얗습니다"라고 스텔라가 인터뷰에서 말했다. 스텔라가 잘못 말했거나 기자가 잘못 들었을 수도 있다. 어쩌면 어떤 모양이 흰색인지는 그다지 중요하지 않을 수도 있다. "검은색과 흰색으로 작품을 만들려고 하는데 결국에는 색이 다채로워져요." 스텔라가 자기 작업 과정에 대해서 한 말이다. 고래나 흰색의 주술에 대한 이야기는 없다.

그게 더 나은 것일 수도 있다. 그 색을 "깡통 안에 있을 때처럼 신선하게" 유지하려 애쓰고 나머지는 "그 자체의 의미"에 맡기는 것. 그러지 않으면 거짓말이니까.

10장

Gray

회색은 슬픈 세상
색이 추락해 들어가는 곳.

— 데릭 저먼, 《채도》

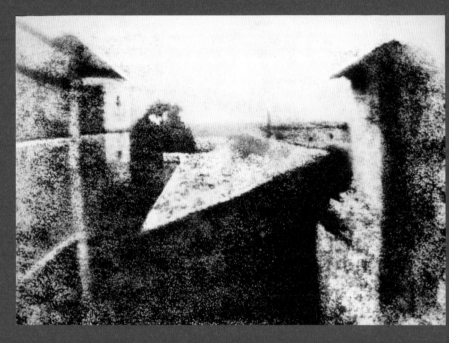

그림 42. 니세포르 니엡스, 오늘날 남아 있는 가장 오래된 사진을 보정하고 리터치한 작품, 〈르그라의 집 창에서 본 전망View from the Window at Le Gras〉, 1826년경

Gray ——————— 회색 지대

"사진은 사실상 포착된 경험이다"라고 수전 손택이 말했다.[1] 그런데 이 "사실상"이 문제다. "포착된 경험"이긴 한데, 아주 오랜 시간 동안 사진은 회색조로만 이루어진 포착된 경험이었다. 그런데 경험이 정말로 그 사진처럼 보이는가? 색은 어떻게 하고?

　탁월한 예술 비평가 존 버거는(최근 세상을 떠서 세상에서 위대한 양심의 원천 하나가 사라졌다) 좀 더 정확하게 사진은 "본 것의 기록"이라고 했다.[2] 맞는 말이다. 사진은 대상의 이미지라기보다 기록에 가깝다. 흑백사진일 때에는 더욱 그렇다(잘 언급되지 않는 형식적 특성이지만 사진이 크기를 축소하고 2차원으로 만든다는 사실을 생각해도 마찬가지다). 그러나 사진술이 발명된 순간부터는 이미지에 색이 부재한다는 분명한 사실이 거의 늘 무시되었다. 나중에 고화질 컬러사진 기술이 발달한 뒤에도 진지한 작품을 촬영할 때에는 색을 쓰지 않는 사진작

가들이 많았다. 윌리엄 이글스턴은 1976년 뉴욕현대미술관 전시로 컬러사진의 지위를 높였다고 평가받는 사진가다. 그가 프랑스 사진가 앙리 카르티에 브레송이 자기에게 한 말을 재미있다는 듯 회고한 적이 있다. "윌리엄 당신도 알다시피, 색은 쓰레기요."[3]

이렇게 직설적으로 말하는 사람은 많지 않다. 그러나 특히 진지한 사진가들은 다들 같은 생각인 것 같다. 컬러로 찍을 수도 있었지만 그러지 않은 사진가로는 카르티에 브레송뿐 아니라 에드워드 웨스턴, 앤설 애덤스, 에드워드 스타이켄, 베레니스 애벗, 앨프리드 스티글리츠, 다이앤 아버스, 워커 에번스(에번스는 컬러사진을 찍긴 했지만 가난한 시골의 가슴 아픈 이미지를 기록할 때는 아니었다.《포춘Fortune》에 실을 상업적인 사진을 찍을 때는 컬러를 썼다), 그리고 후대의 리처드 애버던, 어빙 펜, 메리 엘런 마크, 로버트 애덤스 등이 있다. 올리버 웬들 홈스는 사진을 "기억이 담긴 거울"이라고 아름답게 정의했는데, 이 거울은 색맹일 때가 많다.[4]

그런데 처음부터 그 사실을 알아차린 사람은 없는 것 같다. 1839년, 사진술 발명가 중 한 명인 루이 다게르는 사진이 "자연의 완벽한 이미지"를 보여준다고 말했다.[5] 1세기 뒤에 폴 발레리는 사진이 "우리가 빛이 망막에 남기는 것 전부에 대해 똑같이 민감하다면 볼 이미지"를 보여준다고 했다.[6] 사진의 이미지는 완벽하며, 정밀한 신기술은 사람의 불충분한 시각을 보충한다.

이렇듯 사진의 완벽함을 칭송하면서도 세상의 색을 포착하는 문제는 고려 대상이 아닌지, 색이 없다는 사실은 언급조차 않는다. 전신의 발명자이고 사진술에도 열광했던 새뮤얼 모스는 색의 부재에 대해 언급이라도 한 몇 안 되는 사람 가운데 한 명이다. 모스는 사진의 '선명도'가 정확하다고 칭찬하면서 이미지가 "색이 없는 단순한 명암으로" 나타난다고 시인했다.[7] 단점으로 거론한 것은 아니고 그냥 사실을 기술한 것이었다.

색이 없다. 현재 남아 있는 가장 오래된 사진[이 사진을 발명한 사람은 '사진photograph'이 아니라 '헬리오그래프heliograph(해로 그리는 그림)'라고 불렀다]은 〈르그라의 집 창에서 본 전망View from the Window at Le Gras〉이다(그림 42). 1826년 백랍판에 투영한 흐릿하고 해상도가 낮은 이미지인데, 조제프 니세포르 니엡스의 시골집 다락방 창문에서 내다본 광경이다. 프랑스인 니엡스는 10년 넘게 감광물질에 투영된 이미지를 보존하는 다양한 방법을 실험해왔다. 원본은 텍사스 대학 해리 랜섬 인문학 연구소에 소장되어 있는데 오늘날에는 거의 알아볼 수 없는 상태다. 1952년 헬무트 게른스하임의 의뢰로 이스트먼 코닥에서 복사본을 만들고 그걸 게른스하임이 물감으로 보정해서 겨우 알아볼 만한 이미지로 만들었다. 이 책에 실린 것을 포함해 흔히 보는 이미지는 사실 원본 사진이 아니다.[8]

니엡스는 그 창문을 통해 보이는 이미지를 정확하게 포착하려

고 10년 이상 시도했던 것 같다. 1816년 그는 형에게 편지를 보내 그 광경을 묘사했다. 건물 안마당 너머로 왼쪽에는 비둘기장이 있는 다락방, 가운데에는 헛간의 비스듬한 지붕이 있고, 그 사이 뒤쪽에 배나무가 솟아 있고 시골 저택의 한쪽 동이 오른쪽에 있고 그 너머에 지평선이 있다고 말했다. 니엡스의 사진은 면과 그림자로 이루어진 희미한 추상화 같다. 니엡스는 자신의 기법이 "자연의 모든 미묘한 톤을 표현하기에 탁월하게 적합하다"라고 말했으나 그 미묘한 톤은 전부 회색조다.[9]

　이런 사진을 보통 '흑백'이라고 하지만 엄밀히 흑백은 아니다. 얼룩말이 흑백이고 사진은 아니다. 흑과 백 사이에 존재하는 무한한 회색 톤들을 나타내기에는 '흑부터 백까지'가 더 적절한 말일 것 같다. 흑백사진이라고 부르지만 사실은 회색이니까 '회색' 사진이라고 부르는 게 맞다.

　오랫동안 회색만으로 충분했다. 색이 없다는 점에 신경 쓰는 사람은 없었다. 사람들은 사진이 본 것을 완벽하게 기록하는 기술이라고 했고 맨눈으로는 볼 수 없는 것을 드러낼 수 있다고도 했다(에드워드 마이브리지가 사진으로 움직임을 기록한 것이 대표적인 예다). 20세기의 프랑스 영화 비평가인 앙드레 바쟁은 사진이 "진정한 리얼리즘"이라고 했다. "세상을 구체적으로 표현하며 동시에 본질을 표현"하기 때문이다.[10]

여기에서 "본질"이라는 말에 주목해보자("구체적"이라는 말에도 의문이 생길 수 있지만). 세상의 본질은 회색인 듯하다. 색은 세상의 본질이 아니고 재현의 본질도 아니다. 색은 부차적, 장식적, 어쩌면 기만적이고 언제나 정신을 흐트러뜨리는 것이라고 여겨졌다. 따라서 색의 부재가 사진가들이 기록하려고 했던 정화된 세상이다. 사진은 일종의 기계적 그림으로 생각되었다. 초기에 사진술을 실험했던 사람들은 사진을 "자연의 연필"이라고 불렀다.[11] 시각예술의 기나긴 역사에서 선과 색이 서로 경쟁해왔는데, 사진은 처음부터 선의 편에 놓였다. 색은 중요하지 않았다.

그러나 세상은 회색이 아니다(당연히 흑과 백도 아니다). 하지만 안정적인 컬러사진을 만들어내는 기술이 나오기까지는 오랜 시간이 걸렸다. 색이 없다는 걸 알아차린 사람이 당연히 있었고 그 색을 담으려고 다양한 방법을 시도했다. 흑백사진에 잉크로 직접 채색하기도 했지만 사진술이 발명된 순간부터 안정적인 컬러사진을 만들려는 시도도 계속 있어왔다. 최초의 컬러사진은 1861년에 나왔으나, 1930년대 코다크롬 필름이 등장하기 전에는 쉽게 구할 수 있는 상용 필름이 없었다.

이전에는 컬러사진이 아주 희귀한 것이었다. 사람들이 보는 것은 언제나 흑백사진이었으므로 색이 없다는 사실을 굳이 언급할 필요를 느끼지 않았다. 그냥 사실로 받아들였다. 그런데 그것은 사실

이 아니기도 했다. '현실'의 가장 두드러지는 '사실'은 '색이 있다'는 것이 아닐까. 2010년 사진가 피터 터너가 이렇게 말했다. "색이 있기 때문에 현실을 견딜 수 있는 것이다. 그러니 당연히 그렇게 찍어야지."[12]

물론 처음에는 그럴 수가 없었다. 그런데 컬러사진을 찍을 수 있게 된 뒤에도 대부분의 사진가들은 흑백을 고집했다. 오늘날에도 그러는 사람들이 여전히 많다. 1960년대에 컬러사진이 기본이 되었지만 그래도 흑백사진은 사라지지 않았다. 컬러 가족사진이나 컬러 광고사진이 사방에 보이자 예술사진에서는 오히려 흑백을 더 선호하게 되었다. 사진가, 비평가들은 컬러사진보다 흑백사진에서 톤을 더 정교하게 조정하고 더 정밀한 디테일을 표현할 수 있다고 주장했다. 유성영화가 등장했을 때 무성영화 옹호자들이 한 말과 비슷하게 들리기도 한다. 오늘날에도 여전히 많은 사진가들이 로버트 프랭크의 말대로 "흑백이 사진의 색"이며 회색만으로도 나머지 색을 다 표현할 수 있을 뿐 아니라 그러면 색 때문에 산란해질 위험이 없다고 주장한다.[13]

물론 요즘은 흑백이 하나의 선택지일 뿐이고 어쩌면 흑백이 쉽게 클리셰가 되어버리는 듯도 하다. 흑백은 복고적이거나 예술가연하는 자의식적인 제스처가 되었다. 진본성의 시뮬라크럼, 예술적 진지함의 주장, 시인 스테파니 브라운이 "우리가 가진 적 없는 감정

에 대한 향수"라고 부른 것을 일으키기 위한 허세일 때가 많다.[14] 흑백은 어떤 스타일이 되어버렸다. 1973년 폴 사이먼은 〈코다크롬 Kodachrome〉을 녹음할 때 새로운 필름으로 가능해진 색의 효과의 매력에 들떠 이렇게 노래했다. "흑백으로 보면 뭐든 더 나빠 보여." 그런데 1982년 〈센트럴파크 콘서트The Concert in Central Park〉 앨범에 이 노래를 수록할 때에는 "흑백으로 보면 뭐든 더 좋아 보여"라고 가사를 바꾸어 녹음했다. 세피아(회색톤 사진에 갈색을 더한 것)와 함께 흑백사진은 기억의 색이 되었다. 우리가 기억하는 것의 색이 아니라, 기억의 색이다. 기억은 언제나 어느 정도는 망각이다.

기억이 최근의 악몽에 대한 기억일 때에도 그럴 수 있다. 더스트볼Dust Bowl■ 시기의 가난한 시골을 기록한 흑백사진, 2차 대전 때 수용소에 수감된 일본계 미국인들의 모습, 연합군이 나치 강제수용소를 해방시켰을 때 기록된 비인간적 참상. 이 사진들은 회색이다. 이 회색이 사진의 진실성을 보증하는 한편 시간이 흐르면 그 이미지를 안전히 과거에 격리하는 역할도 한다. 컬러가 사진의 기본 형식 조건이 된 후 단색 사진은 마음을 편하게 하는 세월의 녹청을 피사체에 입혔다. 이미지에서 역사적 구체성이 사라지고 그저 과거의 일로 남

■ 황진黃塵이라고도 하며, 1930년대에 가뭄과 건조농법으로 인해 미국과 캐나다 프레리에서 발생한 극심한 모래폭풍을 말한다.

게 된다. 중재된 회색조가 이미지를 삶의 경험에서 분리하므로 사진에 담긴 내용에 대한 도덕적 부채감은 약해진다. 회색 이미지는 우리를 단단히 붙들지 않고, 느슨히 놓아주거나 혹은 다른 식으로 사로잡는다. '현재'를 보여주어 도덕적·정치적 반응을 이끌어내려는 의도가 담겨 있던 이미지가 '과거'에 국한된 것이 되어 감정적·미학적 반응만을 불러일으킨다.

가장 유명한 흑백사진 가운데 하나로, 도러시아 랭이 찍은 수심 가득한 이주 노동자의 사진을 생각해보자. 흔히 〈이주자 어머니 Migrant Mother〉(그림 43)라는 제목으로 알려져 있다.

이 유명한 사진은 1936년 3월 캘리포니아 니포모에서 콩을 수확하는 이주 노동자 임시 숙소에서 찍은 것이다. 오랫동안 샌프란시스코에서 초상 사진가로 일하던 랭은 당시 재정착청(나중에 농업보안청으로 이름을 바꾼다)의 의뢰를 받고 사진 작업을 했다. 재정착청은 정부의 뉴딜 정책을 수행하는 기관이었는데 주로 미국 남서부에서 더스트 볼 피해를 입은 가족을 캘리포니아 구호 시설로 이주시키는 일을 담당했다. 랭을 비롯한 사진가들이(워커 에번스와 고든 파크스도 있었다) 역사부에 소속되어 재정착청의 활동을 기록하고 대중의 지지를 얻어내기 위한 사진 다큐멘터리 작업을 했다.

〈이주자 어머니〉는 랭이 어떤 여자와 아이들을 찍은 여섯 장의 사진 중 하나다.[15] 이 사진은 큰 호응을 얻어 널리 퍼졌다. 그러나 사

그림 43. 도러시아 랭, 〈이주자 어머니Migrant Mother〉, 1936,
〈캔디드 위트니스Candid Witness〉 시리즈, 조지 이스트먼 하우스

진이 상징적 위치를 차지하게 되자 그 광택 너머를 또렷이 직시하기가 어려워졌다. 이 사진은 대공황기의 클리셰 중의 클리셰가 되었다. 한 가족의 가난이 차분하고 위엄 있게 표현되었다. 좀 큰 아이들 둘이 카메라를 피하는 듯 어머니 머리 뒤에 얼굴을 묻어 양쪽에서 틀을 형성하고, 어머니의 무릎 위에는 더러운 담요에 싸인 아기가 있다. 팔에 비친 빛이 시선을 찌푸린 얼굴 쪽으로 이끌어간다. 서른두 살 어머니의 움푹 들어간 눈(랭은 이름은 묻지 않았으나 나이는 물었다)은 오른쪽을 응시하고, 이마에는 주름이 져 있고, 오른손 손끝은 불안한 듯 처진 입꼬리를 만지고 있다.[16]

어쩌면 너무 좋은 사진인 것 같다. 완벽하다. 자세도 잘 잡혀 있고 오점이 없다(오른쪽 아래 천막 기둥 위에 엄지손가락이 하나 찍혔는데 나중에 편집해서 지웠다). 랭이 샌프란시스코 상류사회에서 초상 사진가로 무척 잘나갔다는 것을 생각하면 당연한 것 같다. 농업보안청 프로젝트에서 랭의 상급자였던 사진가 로이 스트라이커는 이 사진을 이렇게 칭찬했다. "[피사체는] 인류의 모든 고통을 진 한편 엄청난 인내력도 지니고 있다. 절제와 묘한 용기. 이 사람 안에서 무엇이든 볼 수 있다. 이 어머니는 영원불멸이다."[17] 보다시피 사실이다. 단호하면서 얼이 빠져 있으면서 불만스러우면서 위엄 있으면서 방어적이면서 고통스러워하면서 도전적이다. 눈을 가늘게 뜨고 조금 멀리 떨어진 어딘가를 응시하지만 이 사람의 감정이 어떤지 우리는 모른다. 알

수 없다.

그러나 이 여성이 나중에 사진의 존재를 알고 배신감을 느꼈다는 것은 안다. 1978년 《로스앤젤레스 타임스Los Angeles Times》에 실린 기사에 따르면 나중에 플로렌스 오언스 톰슨으로 확인된 사진의 주인공은 이렇게 말했다고 한다. "아무 보상도 못 받았어요. 그 사람이 나를 찍지 않았다면 좋았을 것 같아요… 내 이름도 안 물어봤어요. 나한테 말하길, 사진을 팔지 않을 거라고 했어요. 사진을 인화해서 보내주겠다고 해놓고 보내주지도 않았고요."[18]

랭의 기억은 다르다. "굶주렸고 절박해 보이는 어머니를 보고 마치 자석에 끌린 듯 다가갔다. 내가 누군지, 어떤 사진을 찍는지 어떻게 설명했는지는 잘 기억이 안 나지만 그 사람이 나한테 아무것도 묻지 않았던 건 기억한다." 그러나 그 사람은 "아는 것 같았다"고 랭은 말했다. "내 사진이 자기에게 도움이 될 거라는 걸 알아서 나를 도와주었다. 우리 사이에는 일종의 대등함이 있었다."[19]

보도 사진작가들은 누구나 그렇게 생각할 것이고 그렇게 생각할 수밖에 없다. "일종의 대등함"이 무엇이든(랭이 그것을 과대평가한 것은 분명하다), 이 사진은 감정을 깊이 자극한다. 피사체의 취약함을 이용하고 있을지라도, 감동을 주려고 노골적으로 애쓰고 있을지라도 감동적인 건 사실이다.

회색 톤은 감동을 주기 위한 제스처의 하나다(1936년이었으니 랭

이 컬러든 흑백이든 자유롭게 택할 수 없었기는 하다). 이 사진의 특히 충격적인 특징 가운데 하나는 흑백이 날카로운 대조를 이루게 배치했다는 것이다. 컬러사진이었다면 이런 효과가 나지 않았을 것이다. 오늘날 우리는 이 사진을 다시 보면서 그 차이를 무의식적으로 받아들인다. 컬러는 개별화하고 회색은 보편화한다. 회색조가 '영원불멸'하게 만든 것을 컬러로 찍었다면 구체적인 것이 되었을 것이다. 영원불멸해진 이 가슴 아픈 가족의 초상은 역사를 초월해, 이 사진이 추동하고자 의도했던 사회 개혁이 미치지 않는 영역에 존재한다.

컬러는 정치를 이끌어내는 반면 회색은 감상을 불러일으킨다. 원래 이 사진은 둘 다를 의도한 것이었지만 지금은 그러지 못한다. 대공황이 이미 지나간 과거이기 때문만은 아니다. 지금은 이 사진이 정치적 반응과 무관하게 존재하기 때문이다. 가난한 사람들이 언제나 있고 언제나 고통받는다는 것은 누구나 아는 사실이다. 이 이미지는 오늘날 세계 곳곳의 난민 캠프에서 생과 사의 기로에 있는 가족의 이미지일 수도 있다. 그러나 회색조이기 때문에 이 초상은 과거에 속한 것으로 봉인된다. 본래의 정치적 의도는 폐기되고 순수하게 미학적인 반응이나 빤한 감정적 반응만 불러일으킨다. 아마 그래서 제임스 에이지가 자기 글과 워커 에번스의 흑백사진으로 대공황 시대 미국 남부 소작인 가족의 삶을 탁월하게 기록한《이제 유명한 사람들을 칭송하자Let Us Now Praise Famous Men》를 신문 종이에 인쇄하는 게 "나

뻔 생각은 아닌 것 같다"라고 말했을 것이다. 그렇게 하면 자기 책이 "몇 년이면 바스라져 먼지가 되어버릴 것이기 때문"이다.[20] 그게 책에 실린 이미지가 심미적으로 받아들여지는 것을 방지하기 위한 유일한 방법이었을 것이다. 에이지의 걱정은 현실이 되었다.

또 다른 〈이주자 어머니〉를 보자(그림 44). 2016년 그리스의 레스보스섬에서 찍은 사진이다. 전쟁에 휩쓸린 중동 여러 나라에서 수없이 많은 난민이 혼란을 피해 터키로 건너가고, 또 유럽 어딘가에 정착할 수 있기를 기대하며 이곳에 와서 기다린다.

더그 쿤츠의 〈이주자 어머니〉는 랭의 사진과 마찬가지로 고통은 무시해서도 약화되어서도 안 된다는 인식을 가지고 기록하고 목격하려는 사진이다. 또 수없이 많은 성모의 이미지를 통해 확립된 구조적, 도상적 관념도 두 사진에 공통적으로 나타난다. 이 어머니는 지친 표정으로 경계하는 듯 눈을 가늘게 뜬 랭의 어머니와 달리 불안한 듯 눈을 크게 뜨고 있어 집을 떠나 취약한 상태가 된 지 상대적으로 얼마 되지 않았다는 느낌을 준다. 귀걸이는 (우리에게 보이는 쪽뿐인지는 모르지만) 아직 제자리에 있고, 마스카라가 번졌지만 그래도 바른 지 아주 오래되지는 않았다고 짐작할 수 있고, 목에는 화려한 색의 스카프를 둘렀다. 아이들도 영양 상태가 좋아 보인다. 마일러 보온 담요를 두르고 있는 것으로 보아 레스보스에 온 지 얼마 안 되었으며, 구호단체 사람들이 맞아주었음을 짐작할 수 있다.

그림 44. 더그 쿤츠, 〈이주자 어머니Migrant Mother〉, 2016

핵심은 어떤 사진이 다른 것보다 더 나으냐 아니냐도 아니고(쿤츠의 작품이 현 상태보다 좀 더 알려져야 한다고 생각하기는 한다), 어떤 엄마가 더 많이 더 오래 고통받았고 따라서 관심을 더 받을 만하냐도 아니다. 이 사진의 컬러는, 우리의 관심이 여전히 중요하다고 말한다.

이 장면은 '현재'에 존재하고 따라서 여러 미래가 가능하다고 한다. 반면 흑백은, 우리에게 그것이 '과거'에 존재했고 여기에는 어떤 미래도 없다고 말한다. 회색이 사진으로 재현하지 못하는 다른 모든 색을 대신할 필요가 없게 된 뒤에 회색은 시간의 흐름에서 단절된 과거의 색이 되었다.

그러나 회색은 때로 그냥 회색이기도 하다. 여기에 또 마땅히 더 알려져야 할 현대 사진가 어슐러 슐츠 돈버그의 작품이 있다(그림 45).

돈버그는 수십 년 동안 대단한 사진들을 만들어냈다(사진 예술에서는 사진을 '찍는다'가 아니라 '만든다'라고 하는 게 옳다). 흑백사진 연작이 여러 편 있는데, 주로 한때는 용도가 있던 건물(버스 정류장이나 기차역)이지만 지금은 아무도 살지 않아 인간의 기획과 엔트로피 둘 다를 보여주는 장소의 이미지를 담았다. 돈버그는 건축과 풍경의 상호작용에 초점을 맞춘다. 이 사진들은 시간에 저항하는 것과 시간에 허물어지는 것 둘 다의 증거를 제시한다. 욕망과 쇠락의 증거다.

이 사진에 컬러는 맞지 않는다. 너무 산란하다. 혹은 너무 만족스럽다. 이 사진은 날카로운 시각적 대조를 배제하는 좁은 범위의 회색조만을 사용해 중요한 것을 드러낸다. 맑은 파란 하늘이 줄 수 있는 편안함(여기에서는 조롱의 의미를 띨 수도 있었을 것이다)도 없다. 컬러라면 너무 소란스러웠을 것이다. 회색은 침묵의 색이다.

그림 45. 어슐러 슐츠 돈버그, 〈버려진 오토만 제국 기차역(28번)
Abandoned Ottoman Railway Station (#28)〉, 2003, 메디나에서 요르단 국경으로 가는 길,
사우디아라비아 연작, 테이트 컬렉션

이 장면은 중간 톤 회색의 침묵을 요구한다. 수십 년 동안 비어
있었고 아무도 찾지 않는 고립된 건물이 있다. 결국 삭아서 무너져
사막 모래의 일부가 될 벽돌로 이루어져 있다. 이 사진에서 색은 속
임수가 됐을 것이다. 아니, 회색이 아닌 다른 색은 속임수가 되었을

것이다. 사실 이것도 컬러사진이다. 다만 밝거나 어두운 회색 컬러일 뿐이다. 이 사진의 경제성, 절제된 형식이 흑백사진의 회색조와 함께 독특한 효과를 이룬다. 회색은 여기 없는 색을 대신하거나 느껴지지 않는 감정을 불러일으키는 색이 아니라, 그 자체로 색이 된다.

그러나 회색이 회색이 아닌 무언가를 대신하지 않는 건 드문 일이다.[21] 흑백사진이 회색을 색 중의 색으로 만들었지만, 사실 회색은 은유적으로는 정반대의 의미를 띤다. 회색은 무색의 색이다. 회색은 단조로움, 무명無名, 무미건조함, 평범함이다. 음울하고 따분하고 칙칙하고 실망스럽다. 변함없는 마음 상태와 보수적인 존재 방식, 내적·외적 순응의 색이다. 영화 〈플레전트빌Pleasantville〉(1998)에 나오는 편안하고 현실에 안주하는 회색 세계의 색이다. 이 영화의 주인공인 제니퍼와 데이비드 남매(리즈 위더스푼과 토비 맥과이어가 역을 맡았다)는 1950년대 텔레비전 드라마의 흑백 세계에 마법처럼 들어가게 된다. 플레전트빌은 깨끗하고 안전하고 제한적이고 예측 가능한 세계다. 도전도 없고 놀랄 일도 없다. 바깥세상도 없다. 학교 지리 수업에서는 이 도시 거리 이름만 가르치고, "대로가 끝나는 곳은 그냥 대로가 시작되는 곳이다"라고 배운다.[22]

이곳에는 색이 없다. 제니퍼가 야구부 주장 스킵을 유혹하는 데 성공하기 전에는 색이 없었다. 스킵은 그 일이 있고 나서 아직 얼떨떨한 상태로 집으로 차를 몰고 가다가 문득 "흑백 동네 흑백 거리에

그림 46. 〈플레전트빌Pleasantville〉의 한 장면, 1998

있는 회색 울타리에 빨간 장미 한 송이가 피어 있는 것을 본다"(그림 46).

　플레전트빌에 서서히 색이 더 많아지기 시작한다(영화 〈플레전트빌〉에도). 처음에는 회색 세계에 튀는 세부사항으로 추가되다가(빨간 브레이크등, 분홍색 풍선껌, 녹색 자동차) 나중에는 색이 인물들을 나누어 놓는다. 감정을 받아들이면서 '유색'이 되는 인물과 그러지 않아 계속 회색인 인물로 나뉘고, 회색 인물들은 불안해하며 회색 세계를 지키려고 애쓴다. 동네 여기저기에 '유색인 출입 금지'라는 간판이 나붙는다. 이 영화는 인종주의를 암시하지만('유색인'이 법정 위쪽 자리에

않는 장면은 1962년 영화 〈앵무새 죽이기To Kill a Mockingbird〉의 법정 장면을 인용한 것이다) 이 주제를 깊이 파고들지는 않는다. 마침내 색이 동네 전체를 장악한다. 색은 경이와 가능성, 복잡성과 도전이 있는 세상, 플레전트빌의 흑백 세상이 부인해왔던 세상의 징표다.

플레전트빌은 색 속으로 추락한다.[23] 그리하여 저절로 주어졌고 어쩐지 만족스럽지 않았던 순수함을 상실하게 되는데, 영화에서는 사과를 깨무는 것으로 타락을 상징적으로 표현한다(빌 존슨이 자기 음료수 가게 창문에 뱀이 먹다 만 사과를 감고 있는 그림을 그리는 디테일로 지나가듯 되풀이된다). 색을 얻으려면 대가를 치러야 한다. (정말 말 그대로 대가를 치러야 했던 예가 있다. RKO 영화사의 1938년 영화 〈천하태평 Carefree〉은 흑백영화지만 진저 로저스와 프레드 아스테어가 〈나는 색맹이었어요I Used to Be Color Blind〉에 맞춰 노래하고 춤추는 장면 하나만은 컬러로 찍을 생각이었다. 기발한 아이디어였지만 비용이 많이 들어서 접을 수밖에 없었다.) 컬러로 찍고 후반 디지털 작업을 거쳐 흑백으로 바꾼 〈플레전트빌〉에서는 색을 얻은 대가로 순수함과 단순성을 잃게 되지만, 잃은 것을 아쉬워하는 사람은 없다.

〈오즈의 마법사〉(1939)에서는 흑백과 컬러의 상호작용이 정반대로 일어난다. 캔자스의 '실제' 세계는 세피아빛이 감도는 회색인데, 도러시와 토토는 토네이도에 휩쓸려 테크니컬러의 환상적인 세계로 간다. 〈플레전트빌〉과 마찬가지로 이 영화에서도 회색은 시련

을 뜻한다. 순응성의 시련은 아니고 척박한 삶의 시련이다. 끝없는 고단함이 세상에서 색을 벗겨내 바람 부는 회색 평원과 잿빛 사람들만 남았다. "태양과 바람이 엠 이모의 눈에서 반짝임을 앗아가는 바람에 냉정한 회색 눈이 되었다." 영화의 원본인 L. 프랭크 바움의 소설에는 이렇게 묘사되어 있다. "이모의 뺨과 입술에서 빨간색을 앗아가 그것도 회색이 되었다." 캔자스는 이런 모습이다. "거대한 회색 프레리" 위에 있는 "다른 것들과 마찬가지로 칙칙한 회색 집에" 사는 회색의 삶. 소설에 따르면 풀잎조차 햇볕에 타버려 "사방에서 보이는 색과 똑같은 회색"이 되었다. 토토 덕분에 도러시만은 "주위 것들처럼 회색이 되지 않을 수 있었다". 그런데 미스 걸시가 토토를 빼앗아가려고 한다.[24]

살만 루슈디의 표현대로 이 모든 회색을 "모아" "풀어놓아야만" 억압적이고 천편일률적인 회색이 얼크러져 토네이도가 되어 도러시를 "무지개 너머 어딘가"로 보낸다. 환상적인 색의 세계, 루비 구두와 에메랄드 시티로 가는 노란 벽돌길의 세계.[25]

그런데, 그럼에도 불구하고, 도러시는 늘 집에 돌아가고 싶어한다.

소설에서 허수아비는 도러시가 왜 집에 돌아가려고 하는지 어리둥절해한다. "왜 이 아름다운 곳을 떠나 캔자스라는 건조한 회색 땅으로 돌아가려고 하는지 이해가 안 가"라고 허수아비가 말한다. 그 말에 대한 답은 캔자스가 집이니까, 라는 것뿐이다. "다른 나라가 아

무리 아름답고 집이 아무리 음울하고 회색이어도 피와 살로 이루어진 우리 사람들은 집에 살고 싶어해. 세상에 집만 한 곳은 없어."

소설도 영화도 우리가 그 말을 믿게 만들려고 매우 애쓰지만, 어쩌면 도러시도 전적으로 믿는 건 아닌 것 같다. 일단 도러시의 대답이 허수아비를 설득하지 못한다. "당연히 나는 이해를 못해. 사람들 머리가 내 것처럼 짚으로 가득 차 있다면 다들 이 아름다운 곳에서 살지 캔자스에는 안 살겠지. 너한테 뇌가 있어 캔자스에는 다행이야."[26]

아니면 캔자스 사람들이 오즈에 가본 적이 없는 것, 아니 캘리포니아에라도 가본 적이 없는 게 캔자스에는 다행일지 모르겠다. 이 소설이 쓰인 1899년과 영화가 나온 1939년의 사정은 달랐을 것이다. 이 소설이 재정정책에 대한 정치적 알레고리라고 생각하는 사람도 있었지만(노란 벽돌길이 금본위제를 뜻한다고 생각했다!) 지나친 해석일 것이다.[27] 그러나 1939년 이 영화를 공황에 대한 알레고리라고 보는 것은 크게 지나친 해석이 아니었다. 더스트 볼 시기의 회색 풍광이 사라지고, 오즈의 눈부신 약속 혹은 그보다는 덜 환상적인 캘리포니아의 약속이 나타난다. [프랭크 바움 본인도 음울한(아직 대공황은 닥치지 않았지만) 노스다코타에서 시카고로, 1910년에는 할리우드로 이사했다.] 1930년대 초반에 여러 해 동안 가뭄과 모래 폭풍이 몰아닥쳐 한때 푸르렀던 농경지를 회색으로 만들어버리자 많은 사람들이 캔자스에서 서

쪽으로 이주했다. 루슈디는 〈무지개 너머Over the Rainbow〉라는 이 영화 주제가를 "전 세계 이주민들의 국가"로 삼을 수도 있을 것이라고 했다.[28] 그러나 "고통이 레몬 사탕처럼 녹아내리는" 그곳에 대한 노래를 부르면서도, 많은 이주민들은 여전히 집으로 돌아가는 꿈을 꾼다.

도러시는 자기가 원해서 캔자스를 떠난 게 아니다. 사실 현실에서 캔자스를 떠나 서쪽으로 이주한 사람들도 원해서 그런 것은 아니었다. 비록 음울한 회색 땅이지만 도러시는 제 발로 고향을 떠나지 않았다. 그러나 캔자스에 흔히 일어나는 자연현상인 토네이도는 사람들이 처참한 집을 떠나 위험한 길(그중 노란 벽돌길은 극히 드물다)로 나서게 내모는 예측할 수 없고 강력한 여러 힘 가운데 하나일 뿐이다.

도러시는 마지못해 이주민이 되어(이주민은 누구나 어쩔 수 없이 살던 곳을 떠난다) 새로운 색의 세계에 도착했다. 그러나 대부분의 이주민들과 달리 도러시는 집으로 돌아간다. (영화에서는 소설과 달리 실제로는 떠나지 않았던 것으로 나온다. 영화에서는 '집 말고 다른 곳'은 없다.) 도러시아 랭의 이주자 어머니는 캘리포니아에 정착했고, 쿤츠의 이민자 가족은 점점 난민에 비우호적이 되어가는 유럽이나 미국에 난민으로 받아들여지기를 아직도 기다리고 있다. 그러나 도러시는 영화가 현실로 돌아왔을 때 안전히 캔자스에 돌아와 있다. 그리고 영화는 처음 시작할 때처럼 흑백으로 돌아왔다.

그러나 왜 캔자스에 살고 싶어하는지 모르겠다는 허수아비의

의문은 남았다. 영화가 캔자스 평원의 황량한 회색으로 돌아가자 그 의문이 다시 떠오른다. 회색은 여전히 먼지와 실망의 색이다. 1939년에 회색은 아직 영화와 사진에서 세상을 재현하는 표준색이었으나, "무지개 너머" 테크니컬러의 세계는 우리에게 다른 삶이 있을 수도 있다는 약속, 낯선 곳이지만 그곳을 언젠가는 '집'이라고 부르게 될 수 있으리라는 약속을 보여준다.

서론 색은 중요하다

1. 이 구절은 투키디데스가 〈아폴론 송가〉를 인용해서 유명해졌다. Thucydides, *History of the Peloponnesian War* 3.105 참고.

2. William Gladstone, *Studies on Homer and the Homeric Age,* vol. 3 (Oxford: Oxford University Press, 1858), 488.

3. Rolf Kuschel and Torben Monberg, "'We Don't Talk Much About Colour Here': A Study of Colour Semantics on Bellona Island," *Man* 9, no. 2 (1974): 238.

4. Edward Sapir, *Language: An Introduction to the Study of Speech* (San Diego, CA: Harcourt, Brace, 1921), 14.

5. William Wordsworth, "My Heart Leaps Up When I Behold," *William Wordsworth: The Major Works*, ed. Stephen Gill (Oxford: Oxford University Press, 2008), 246.

6. John Keats, "Lamia," *Complete Poems,* ed. Jack Stillinger (Cambridge, MA: Harvard University Press, 1982), 357.

7. Benjamin Haydon, *The Autobiography and Memoirs of Benjamin Haydon,* ed. Tom Taylor, vol. 1 (New York: Harcourt, Brace, 1926), 269.

8. Thomas Campbell, "To the Rainbow," *The Poetical Works of Thomas Campbell*, vol. 1 (London: Henry Colburn and Richard Bentley, 1830), 216.

9. James Thompson, "Spring," *The Complete Poetical Works of James Thompson*, ed. J. L. Robertson (London: Henry Frowde, 1908), 10.

10. Vladimir Nabokov, *The Gift* (New York: Vintage, 1991), 6.

11. 아이작 뉴턴이 헨리 올든버그에게 보낸 편지, December 21, 1675, Cambridge University Library, MS Add. 9597/2/18/46-47.

12. Elizabeth Barrett Browning, "The Lady's Yes," *Selected Poems of Elizabeth Barrett Browning*, ed. Margaret Foster (Baltimore: Johns Hopkins University Press, 1988), 150.

13. Leonardo da Vinci, *Treatise on Painting*, trans. John Francis Rigoud (1877; reprint, Mineola, NY: Dover, 2005), 101. 레오나르도의 글은 1540년경 제자 프란체스코 멜치가 수집했다.

14. Josef Albers, *The Interaction of Color: Fiftieth Anniversary Edition* (New Haven: Yale University Press, 2013).

15. Isaac Newton, "Of Colours," Cambridge University Library, MS Add. 3995, 15.

16. David Batchelor, *Chromophobia* (London: Reaktion, 2000)라는 탁월한 책이 있다.

17. Fairfield Porter, *Art in Its Own Terms: Selected Criticism, 1935–1975*, ed. Rackstraw Downes (Boston: MFA Publications, 1979), 80. Herman Melville, *Billy Budd, Sailor (An Inside Narrative)*, ed. Michael Everton (Peterborough, ON: Broadview, 2016), 107. 소설의 화자는 "오렌지색이 어디에서 끝나고 보라색이 시작되는지" 모르겠다고 하는데, 사실 두 색 사이에 노란색, 녹색, 파란색, 남색이 있으니 그게 문제일 리는 없다.

18. Colm Tóibín, "In Lovely Blueness: Adventures in Troubled Light," *Blue: A Personal Selection from the Chester Beatty Library Collections* (Dublin: Chester Beatty Library, 2004), [5].

1장 장미는 붉다

1. James Joyce, *A Portrait of the Artist as a Young Man* (1916; reprint, New York: Viking, 1965), 12.

2. Democritus, "Fragment (α)," John Mansley Robinson, *An Introduction to Early Greek Philosophy: The Chief Fragments and Ancient Testimony with Connecting Commentary* (New York: Houghton Mifflin, 1968), 202에서 재인용.

3. Diogenes Laertes, *Lives and Opinions of the Eminent Philosophers*, trans. R. D. Hicks, vol. 2 (Cambridge, MA: Harvard University Press, 2014), 449.

4. 뉴턴이 이 표현을 처음 사용한 곳은 "A Letter of Mr. Isaac Newton … containing his New Theory about Light and Colors"이고 *Philosophical Transactions of the Royal Society 6* (1671–72): 3075에 실렸다.

5. Isaac Newton, *Opticks; or, A Treatise of the Reflexions, Refractions, Inflexions and Colours of Light* (London, 1704), 90.

6. Newton, *Opticks*, 90.

7. Newton, *Opticks*, 111. 물체는 "상당한 양의 빛을 억누르고 받아들일 수 있다…. 물체는 자기 색의 빛을 많이 반사하고 다른 색의 빛은 덜 반사함으로써 색을 띠게 된다".

8. 정신이라고 하는 것이 뇌의 신경 활동을 신비롭게 표현한 것이라는 사람도 있다. 반면 그 차이를 다룬 흥미로운 글을 모아놓은 책도 있다. Torin Alter and Sven Walter, eds., *Phenomenal Concepts and Phenomenal Knowledge: New Essays on Consciousness and Physicalism* (New York: Oxford University Press, 2007).

9. Mazviita Chirimuuta, *Outside Color: Perceptual Science and the Puzzle of Color in Philosophy* (Cambridge, MA: MIT Press, 2015).

10. Galileo Galilei, "The Assayer" ["Il saggiatore," 1623], *Discoveries and Opinions of Galileo*, ed. and trans. Stillman Drake (New York: Random House, 1957), 274.

11. Walter Benjamin, "Aphorisms on Imagination and Color," *Selected Writings,*

Vol. 1: 1913–1926, ed. Marcus Bullock and Michael W. Jennings (Cambridge, MA: Harvard University Press, 1996), 48.

12. 오스트레일리아 철학자 프랭크 잭슨의 유명한 사고실험이 있다. 잭슨은 메리라는 뛰어난 과학자를 상상한다. 메리는 우리가 왜 어떻게 색을 경험하는지에 대해 알 수 있는 모든 사실을 알지만, 본인은 색을 경험한 적이 한 번도 없다. 잭슨은 메리가 갑자기 색을 보게 되면 어떤 새로운 지식을 얻게 될지를 생각해 본다. "What Mary Didn't Know," *Journal of Philosophy* 83 (1986): 291–295 참고. 잭슨의 글에 대한 답변으로 쓰인 다른 글들 모음도 있다. Peter Ludlow, Yujin Nagasawa, and Daniel Stoljarm, eds., *There's Something About Mary: Essays on Phenomenal Consciousness and Frank Jackson's Knowledge Argument* (Cambridge, MA: MIT Press, 2004).

13. Bertrand Russell, "Knowledge by Acquaintance and Knowledge by Description," *The Problems of Philosophy* (Oxford: Oxford University Press, 1998), 25. "드러냄 이론"이라는 표현은 마크 존스턴의 글에 나와 유명해졌다. "How to Speak of the Colors," *Philosophical Studies* 68 (1993): 221–263. Galen Strawson, "Red and 'Red,'" *Synthese* 78 (1989): 193–232도 같이 참조. 색이 철학 분야에서 중요하고 뜨거운 주제가 되는 데 C. L. Hardin, *Color for Philosophers: Unweaving the Rainbow* (Indianapolis, IN: Hackett, 1988)의 공이 크다.

14. Terence McCoy, "The Inside Story of the 'White Dress, Blue Dress' Drama That Divided a Planet," *Washington Post*, February 27, 2015에서 인용.

15. 해리 크라이슬러가 크리스토프 코흐를 인터뷰해서 쓴 글에 색이 사기라는 말이 나온다. "Consciousness and the Biology of the Brain," March 24, 2006, Institute of International Studies, University of California at Berkeley, transcript, 4.

16. Jonathan Cohen, *The Red and the Real: An Essay on Color Ontology* (Oxford: Oxford University Press, 2009), 29, 28.

17. 색각이 있는 것과 색을 보는 것 사이의 차이를 파헤치는 정교하고 도발적

인 논의를 보고 싶다면 Michael Watkins, "Do Animals See Colors? An Anthropocentrist's Guide to Animals, the Color Blind, and Far Away Places," *Philosophical Studies*, 94, no. 3 (1999): 189–209 참조.

18. Mohan Matthen, *Seeing, Doing, and Knowing: A Philosophical Theory of Sense Perception* (Oxford: Clarendon, 2005), 163–164, 202.

2장 오렌지는 새로운 갈색

1. Brent Berlin and Paul Kay, *Basic Color Terms: Their Universality and Evolution* (Berkeley: University of California Press, 1969). 엄청나게 많은 검증, 비판, 재고를 불러일으킨 영향력 있는 연구다. 예를 들어 Don Dedrick, *Naming the Rainbow: Colour Language, Colour Science, and Culture* (Dordrecht: Kluwer, 1998) 등.

2. Luisa Maffi and C. L. Hardin, *Color Categories in Thought and Language* (Cambridge: Cambridge University Press, 1997), 349에서 재인용.

3. Félix Bracquemond, *Du Dessin et de la couleur* (Paris: Charpentier, 1885), 55.

4. Derek Jarman, *Chroma: A Book of Colour* (London: Century, 1994), 95.

5. Claudius Aelian, *A Registre of Hystories conteining Martiall Exploites of Worthy Warriours, Politique Practises of Civil Magistrates, Wise Sentences of Famous Philosophers, and other matters manifolde and memorable,* trans. *Abraham Fleming* (London, 1576), 88.

6. Anthony Copley, *Wits, Fittes, and Fancies* (London, 1595), 201. 이 책은 Melchor de Santa Cruz가 쓴 농담집 *Floresta española* (Madrid, 1574)를 베낀 것이다.

7. Thomas Blundeville, *M. Blundevile his exercises: containing sixe treatises* (London, 1594), 260.

8. Simon Schama, *Patriots and Liberators: Revolution in the Netherlands*, 1780–

1813 (New York: Alfred A. Knopf, 1977), 105.

9. Charles Estienne, *Maison Rustique, or The Countrey Farme*, trans. Richard Surflet and rev. Gervase Markham (London, 1616), 241.

10. "'오렌지' 이전의 세계"와 오렌지 이후의 세계에 대한 명석하고 말랑한 글로 Julian Yates, "Orange," *Prismatic Ecology: Ecotheory Beyond Green*, ed. Jeffrey Jerome Cohen (Minneapolis: University of Minnesota Press, 2013), 83–105가 있다.

11. Vincent Van Gogh, Letter 534, October 10, 1885, *Vincent Van Gogh: The Letters: The Complete Illustrated and Annotated Edition*, ed. Nienke Bakker, Leo Jansen, and Hans Luijten, 6 vols. (London: Thames and Hudson, 2009), 3:290.

12. Van Gogh, Letter 450, mid-June 1884, and Letter RM 21, May 25, 1890, *Letters*, 3:156, 5:320.

13. Van Gogh, Letter 371, August 7, 1883, *Letters*, 2:399.

14. Van Gogh, Letter 663, August 18, 1888, *Letters*, 4:237.

15. Van Gogh, Letter 660, August 13, 1888, *Letters*, 4:235.

16. Van Gogh, Letter 663, August 18, 1888, *Letters*, 4:237.

17. Van Gogh, Letter 604, May 4, 1888, *Letters*, 4:76.

18. Sonia Delaunay, *The New Art of Color: The Writings of Robert and Sonia Delaunay*, ed. Arthur A. Cohen (New York: Viking, 1978), 8. Phillip Ball, *Bright Earth: Art and the Invention of Color* (Chicago: University of Chicago Press, 2003), 301에서 재인용.

19. Oscar Wilde, *Oscar Wilde: The Critical Heritage*, ed. Karl E. Beckson (London: Routledge and Kegan Paul, 1970), 69에서 재인용.

20. Hannah Weitemeier, *Yves Klein (1928–1962): International Klein Blue* (Cologne: Taschen, 1995), 9에서 재인용.

21. *Yves Klein (1928–1962): A Retrospective*, ed. Pierre Restany, Thomas McEvilley, and Nan Rosenthal (Houston: Rice University, Institute for the Arts,

1982), 130에서 인용.

22. David W. Galenson, *Conceptual Revolutions in Twentieth Century Art* (Cambridge: Cambridge University Press, 2009), 170에서 재인용.

23. Yves Klein, *Overcoming the Problematics of Art: The Writings of Yves Klein,* trans. Klaus Ottmann (New York: Spring, 2007), 185.

24. Hilary Spurling, *Matisse the Master: A Life of Henri Matisse: The Conquest of Colour, 1909–1954* (London: Hamish Hamilton, 2005), 428에서 재인용.

25. Barnett Newman, *Barnett Newman: Selected Writings and Interviews,* ed. John O'Neill (Berkeley: University of California Press, 1990), 249.

26. William Gass, *On Being Blue: A Philosophical Inquiry* (Boston: David R. Godine, 1975), 75.

3장 노란 위험

1. Giovanni Battista Ramusio, *Delle navigationi et viaggi*, vol. 1 (Venice, 1550), 337v ("bianchi, si como siamo noi").

2. 엘리자베스 1세 시대 외국 국무 행사표에 기록된 소식지를 번역한 것이다. *Calendar of State Papers Foreign, Elizabeth*, vol. 19 (London: His Majesty's Stationary Office, 1916), 137.

3. Bernardino de Escalante, *A discourse of the nauigation which the Portugales doe make to the realmes and prouinces of the east partes of the worlde . . .* , trans. John Frampton (London, 1579), 21.

4. Juan González de Mendoza, *The historie of the great and mightie kingdome of China . . .* , trans. Robert Parke (London, 1588), 2–3. 곤잘레스 데멘도사는 중국에 간 적이 없고 미겔 데루카의 일기를 바탕으로 묘사했다.

5. 마르코폴로는 중국인과 일본인 둘 다 희다고 묘사했다. Ramusio가 번역하고 편집한 마르코폴로 여행기는 *Delle navigationi et viaggi*, vol. 2 (1559), 16v,

50v에 들어 있다. Matteo Ricci, *De Christiana expeditione apud Sinas suscepta ab Societate Jesu*, expanded and trans. Fr. Nicolas Trigault (Augsburg, 1615), 65 ("Sinica gens fere albi coloris est")도 참조.

6. 마이클 키박이 쓴 필수 참고 도서 *Becoming Yellow: A Short History of Racial Thinking* (Princeton, NJ: Princeton University Press, 2011)을 많이 참고했다. Walter Demel, "Wie die Chinese gelb wurden," *Historische Zeitschrift* 255 (1992):625–666과 이탈리아어로 된 확장판 *Come i chinese divennero gialli: Alli origini delle teorie razziali* (Milan: Vita e Pensiero, 1997) 참조. D. E. Mungello, "How the Chinese Changed from White to Yellow," *The Great Encounter of China and the West, 1500–1800*, 4th ed. (Lanham, MD: Rowan and Littlefield, 2012), 141–143도 보라.

7. George Washington, "Letter to Tench Tilghman," *The Writings of George Washington from the Original Manuscript Sources,* ed. John C, Fitzpatrick, vol. 28 (Washington, DC: US Government Printing Office, 1940), 238–239.

8. Marquis de Moges, *Souvenirs d'une ambassade et Chine et au Japon, 1857 et 1858* (Paris: Hachette, 1860), 310 ("aussi blancs que nous").

9. 이 그림과 여기 담긴 알레고리에 대한 설명은 *London Review of Reviews* (December 1895): 474–475. '황화'에 대해서는 Keevak, *Becoming Yellow*, chap. 5, 124–128. 키박의 책에는 1898년 *Harper's Weekly*에 실린 동판화가 실렸다. 추가로 Stanford M. Lyman, "The 'Yellow Peril' Mystique," *International Journal of Politics, Culture, and Society* 13 (2006): 683–747; Richard Austin Thompson, *The Yellow Peril, 1890–1924* (New York: Arno, 1978); John Kuo Wei Tchen and Dylan Yates, eds., *Yellow Peril! An Archive of Anti-Asian Fear* (London: Verso, 2014) 참조.

10. Keevak, *Becoming Yellow*, 128에서 재인용.

11. Jack London, *"Revolution," and Other Essays* (New York: Macmillan, 1910), 282.

12. Sax Rohmer, *The Insidious Dr. Fu-Manchu* (New York: McBride, Nast, 1913), 23. Christopher Frayling, *The Yellow Peril: Dr. Fu-Manchu and the Rise of*

Chinaphobia (London: Thomas and Hudson, 2014)도 참조.

13. Zhaoming Qian, *Orientalism and Modernism: The Legacy of China in Pound and Williams* (Durham, NC: Duke University Press, 1995), R. John Williams, "The Teahouse of the American Book," *The Buddha in the Machine: Art, Technology, and the Meeting of East and West* (New Haven: Yale University Press, 2014), 13–44 등 참조.

14. Percival Lowell, *The Soul of the Far East* (Boston: Houghton, Mifflin, 1888), 37, 113.

15. Nancy Shoemaker, *A Strange Likeness: Becoming Red and White in Eighteenth-Century North America* (New York: Oxford University Press, 2004); Nell Irvin Painter, *The History of White People* (New York: W. W. Norton, 2010); Frank M. Snowden Jr., *Before Color Prejudice: The Ancient View of Blacks* (Cambridge, MA: Harvard University Press, 1983) 등 참조.

16. Carl Linnaeus, *Systema Naturae* (Leiden, 1735).

17. Byron Kim, "Ad and Me," *Flash Art* (International Edition), no. 172 (1993): 122.

18. Daniel Buren, "Interview with Jérôme Sans," *Colour: Documents of Contemporary Art*, ed. David Batchelor (Cambridge, MA: MIT Press, and London: Whitechapel, 2008), 222.

19. Ann Tempkin, ed., *Color Chart: Reinventing Color, 1950 to Today* (New York: Museum of Modern Art, 2008), 188에서 재인용.

20. Josef Albers, *The Interaction of Color* (New Haven: Yale University Press, 1963), 1.

21. Jacqueline Lichtenstein, *The Eloquence of Color: Rhetoric and Painting in the French Classical Age*, trans. Emily McVarish (Berkeley: University of California Press, 1993) 참조. 바이런 킴은 예일 대학교에서 영문학을 전공했다.

22. Byron Kim, *Threshold: Byron Kim, 1990–2004*, ed. Eugenie Tsai (Berkeley: University of California Press, Berkeley Art Museum, and Pacific Film Archive), 55.

23. E. M. Forster, *A Passage to India* (London: Edward Arnold, 1924), 65.

24. Darby English, *How to See a Work of Art in Total Darkness* (Cambridge, MA: MIT Press, 2007), 201–254에 라이건 작품에 대한 탁월한 설명이 있다.

4장 알 수 없는 녹색

1. Norman Bean [Edgar Rice Burroughs], "Under the Moons of Mars," *All-Story Magazine*에 1912년 2-7월 연재(1917년 책으로 처음 출간됨).

2. James Delingpole, *Watermelons: The Green Movement's True Colors* (New York: Publius, 2011).

3. James E. Lovelock, "Hands Up for the Gaia Hypothesis," *Nature* 344 (1990): 102에서 재인용.

4. Wallace Stevens, "Repetitions of a Young Captain," *The Collected Poems of Wallace Stevens* (New York: Vintage, 1954), 309.

5. Hamid Dabishi, *The Green Movement in Iran* (New Brunswick, NJ: Transaction, 2011). Misagh Parsa, *Democracy in Iran: Why It Failed and How It Might Succeed* (Cambridge, MA: Harvard University Press, 2016), 206–243도 참고.

6. Seyyed Mir-Husein Mossavi, *Nurturing the Seed of Hope: A Green Strategy for Liberation,* ed. and trans. Daryoush Mohammad Poor (London: H and S Media, 2012). 이 부분을 읽고 평을 해준 하미드 다바시에게 감사한다.

7. George Gordon, Lord Byron, *Don Juan,* ed. T. G. Steffan, E. Steffan, and W. W. Pratt (1824; reprint, London: Penguin, 1996), canto 16, stanza 97, p. 551.

8. 예를 들어 1960년 대선 때에는 리처드 M. 닉슨과 존 F. 케네디 둘 다 빨강, 흰색, 파랑이 들어간 배지를 유세에 사용했다. 사실 20세기 내내 공화당과 민주당 후보들 전부 삼색을 썼다.

9. Tom Zeller, "Ideas and Trends: One State, Two State, Red State, Blue State," *New York Times,* February 8, 2004 참고.

10. Jean Jaurès, *Histoire socialiste de la Révolution française*, 4 vols. (1901–1904;

reprint, Paris, Éditions Sociales, 1968), 2:700에 피에르 가스파르 쇼메트가 쓴 수기의 1792년 6월 20일자 기록을 인용했다. 쇼메트는 이런 문구가 적힌 붉은 기가 전시된 회합에 참석했으나 물론 8월 10일 전에는 외부에 붉은 기를 공개하지 않았다.

11. Karl Marx, *The Civil War in France: Address of the General Council of the International Working-Men's Association* (London, 1871), 21.

12. Maria Hayward, *Dress at the Court of Henry VIII* (Leeds, UK: Maney, 2007), 44.

13. Lincoln A. Mitchell, *The Color Revolutions* (Philadelphia: University of Pennsylvania Press, 2012).

14. James Connolly, "The Irish Flag" [*Workers' Republic,* April 8, 1916], *James Connolly: Selected Writings,* ed. Peter Berresford Ellis (London: Pluto, 1997), 145.

15. 반대색이라는 개념을 처음 주창한 사람은 독일 과학자 에발트 헤링이다. 헤링은 1892년 붉은 동그라미를 60초 동안 보다가 하얀 빈 공간으로 시선을 돌리면 청록색 원의 잔상이 보인다는 사실을 관찰했고, 또 세상에 불그스름한 녹색(또는 노르스름한 파랑)은 존재하지 않으나 노르스름한 녹색이나 푸르스름한 빨강, 노르스름한 빨강 등은 있다는 사실도 지적했다. 그리하여 이전에는 망막의 간상세포와 원추세포가 색의 채널을 작동시킨다고 이해했으나 그게 아니라 시신경에서 색이 혼합되는 방식 때문에 빨강-녹색, 노랑-파랑, 흰색-검정 등의 반대색이 존재한다는 가설을 세웠다.

16. Josef Albers, *The Interaction of Color: Fiftieth Anniversary Edition* (New Haven: Yale University Press, 2013).

5장 우울한 파랑

1. James Fenimore Cooper, *The Deerslayer; or, The First Warpath: A Tale*, vol. 1 (Philadelphia: Lea and Blanchard, 1841), 176.

2.	William Gass, *On Being Blue: A Philosophical Inquiry* (Boston: David R. Godine, 1975), 75–76. Maggie Nelson, *Bluets* (Seattle: Wave, 2009), Carol Mavor, *Blue Mythologies: Reflections on a Colour* (London: Reaktion, 2013)도 참조

3.	Geoffrey Chaucer, "The Complaint of Mars," l. 8. George Eliot, *Felix Holt: The Radical*, vol. 1 (Edinburgh: William Blackwood and Sins, 1866), 122; Herman Melville, "Merry Ditty of the Sad Man," *Collected Poems*, ed. Howard Vincent (Chicago: Packard, 1947), 386. 1891년 멜빌이 사망하기 전에는 발표되지 않은 시다.

4.	Thomas Hughes, *Tom Brown's School Days* (Cambridge: Macmillan, 1857), 257.

5.	1741년 7월 11일 데이비드 개릭이 피터 개릭에게 쓴 편지, *Letters of David Garrick*, ed. David M. Little and George M. Kahrl, vol. 1 (Cambridge, MA: Harvard University Press, 1963), 26. 존 제임스 오듀본이 루시 오듀본에게 보낸 편지, December 5, 1827, *The Audubon Reader*, ed. Richard Rhodes (New York: Everyman Library, 2015), 213.

6.	Peter C. Muir, *Long Lost Blues: Popular Blues in America, 1850–1920* (Champaign: University of Illinois Press, 2010), 81 참고.

7.	Jackson R. Bryer and Mary C. Hartig, eds., *Conversations with August Wilson* (Jackson: University Press of Mississippi, 2006), 211.

8.	Jaime Sabartés, *Picasso: An Intimate Portrait*, trans. Angel Flores (New York: Prentice Hall, 1948), 67.

9.	Pablo Picasso, Richard Wattenmaker and Anne Distel, *Great French Paintings from the Barnes Foundation: Impressionist, Post-Impressionist, and Early Modern* (New York: Alfred A. Knopf, 1993), 192에서 인용.

10.	Marilyn McCully, ed., *Picasso: The Early Years* (Washington, DC: National Gallery of Art, 1997), 39.

11.	Charles Morice, 르 메르퀴르 드 프랑스 세루리에 갤러리 전시회 리뷰, March 15, 1905, 29 ("dèlecter à la tristesse"; "sans y compatir").

12. Oscar Wilde, "Epistola: In Carcere et Vinculis," *The Complete Works of Oscar Wilde*, ed. Ian Small, vol. 2 (Oxford: Oxford University Press, 2005), 140.

13. Wyndham Lewis, "Picasso," *Kenyon Review* 2, no. 2 (1940): 197.

14. Wislawa Szymborska, "Seen from Above," *Map: Collected and Last Poems*, trans. Clare Cavanaugh and Stanislaw Barańczak (New York: Houghton Mifflin Harcourt Mariner, 2015), 205.

15. John Ray, *A Collection of English Proverbs* (London, 1678), 230.

16. Brian Massumi, *Parables for the Virtual: Movement, Affect, Sensation* (Durham, NC: Duke University Press, 2002), 21.

17. John Ruskin, *Lectures on Architecture and Painting* [Edinburgh, 1853], *The Complete Works of John Ruskin*, ed. E. T. Cook and Alexander Wedderburn, vol. 12 (London: George Allen, 1904), 25.

18. Wassily Kandinsky, *Complete Writings on Art*, ed. Kenneth C. Lindsay and Peter Vergo (Boston: Da Capo, 1994), 181.

19. Johann Wolfgang von Goethe, *Theory of Colours* [1810], trans. Charles Locke Eastlake (1840; reprint, Mineola, NY: Dover, 2006), 171.

20. Julia Kristeva, *Desire in Language: A Semiotic Approach to Literature and Art*, ed. Leon S. Roudiez (New York: Columbia University Press, 1980), 224.

21. Cennino d'Andrea Cennini, *The Craftsman's Handbook* [Il libro dell'arte], trans. Daniel V. Thompson (New York: Dover, 1954), 36.

22. Peter Stallybrass, "The Value of Culture and the Disavowal of Things," *The Culture of Capital: Properties, Cities, and Knowledge in Early Modern England*, ed. Henry Turner (New York: Routledge, 2002), 275–292.

23. 1957년 클랭은 "청색 시기가 나의 시작이었다L'époque Bleue fait mon initiation"라고 썼다. Yves Klein, *Le Dépassement de la problématique de l'art*, ed. Marie-Anne Sichère and Didier Semin (Paris: École nationale supérieure des beaux-arts, 2003), 82.

24. Robert Southey, *Madoc* (London: Clarke, Beeton, 1853), 40.

25. William Gibson, *Zero History* (New York: Putnam, 2010), 19–20.

26. Kazimir Malevich, "From Cubism and Futurism to Suprematism: The New Realism in Painting" [1915], *Essays on Art, 1915–1933,* ed. Troels Andersen, vol. 1 (London: Rapp and Whiting, 1969), 19.

27. Aleksandr Rodchenko, "Working with Mayakovsky" [1939], *Art of the Twentieth Century: A Reader,* ed. Jason Gaiger and Paul Wood (New Haven: Yale University Press, 2003), 101에서 재인용.

28. Gilbert Perlein and Bruno Cora, eds., *Yves Klein: Long Live the Immaterial!,* exh. cat. (Nice: Musée d'Art Moderne and d'Art Contemporaine, and New York: Delano Greenidge Editions, 2000), 88에서 재인용.

29. 이 영화 제작자 제임스 매캐이가 이 사실을 비롯해 여러 정보를 알려주었다. 키스 콜린스가 관대하게 데릭 저먼의 노트, 〈블루〉 대본, 기타 자료를 제공해 주었다. 이 부분을 쓸 때 도널드 스미스의 도움을 많이 받았다.

30. 이 말을 포함해 영화에 나오는 여러 말이 "Into the Blue"(Derek Jarman, *Chroma: A Book of Colour* (London: Century, 1994), 103–114)와 책과 저먼의 일기를 취합해 만든 〈블루〉를 위한 텍스트에도 나온다. 여기에 인용한 문구는 둘 다에 실린 것이다.

31. 일기. Tony Peake, *Derek Jarman: A Biography* (Minneapolis: University of Minnesota Press, 2011), 362, 472 참고.

32. Peake, *Derek Jarman,* 526–527 참고.

33. Jarman, *Chroma,* 104.

6장　쪽빛 염색/죽음

1. Isaac Newton, "A Theory of Light and Colours" 초고, MS Add. 3970.3, fol. 463v, Cambridge University Library. "원색은 빨강, 노랑, 초록, 파랑, 보라이고 여기에 오렌지, 인디코 등 그 사이에 무한한 중간 단계가 있다."

2. Walter Scott, *Marmion* [1808], canto 5, *The Poetical Works of Sir Walter Scott* (Edinburgh: Robert Cadell, 1841), 132.

3. Philip Miller, "Anil," *The Gardeners Dictionary*, vol. 1 (1731; reprint, London, 1735), 67–68.

4. Victoria Finlay, *Color: A Natural History of the Palette* (New York: Ballantine, 2002) 참고.

5. Jenny Balfour-Paul, *Indigo: Egyptian Mummies to Blue Jeans* (London: Archetype, 2007), 140 참고. 인디고에 대해 글을 쓰려면 제니 밸포 폴의 작업에 크게 의존할 수밖에 없는데 우리도 당연히 그랬다. 밸포 폴이 이 장 시작 부분에 넣은 멋진 사진을 쓸 수 있게 해주었다.

6. Jean-Baptiste Tavernier, *The Six Voyages of John Baptista Tavernier,* trans. John Phillips (London, 1678), 93.

7. Tavernier, *Six Voyages*, 93.

8. Jenny Balfour-Paul, *Indigo: Egyptian Mummies to Blue Jeans* (London: Archetype, 2007), esp. 11–39 참고. Victoria Finley, *Color: A Natural History of the Palette* (New York: Random House, 2002), 318–351과 Catherine E. McKinley, *Indigo: In Search of the Color That Seduced the World* (London: Bloomsbury, 2011)도 도움이 된다.

9. Herodotus, *The Persian Wars*, trans. A. D. Godley, vol. 1 (Loeb Classical Library 117; Cambridge, MA: Harvard University Press, 1920), 257. 헤로도토스가 모직 제품에 그려진 무늬를 묘사하는 것으로 보아 이게 실제 인디고였던 것 같지는 않다.

10. Pliny the Elder, *The Historie of the World: Commonly called The Natural Historie,* trans. Philemon Holland (London, 1603), book 35, chap. 27, 531.

11. Marco Polo, *The Travels of Marco Polo, the Venetian*, trans. William Marsden (London: John Dent, 1926), 302.

12. John Bullokar, *An English Expositor, Teaching the Interpretation of the Hardest Words Used in our Language* (London, 1616), sig. I3r.

13. Sharon Ann Burnston, "Mood Indigo: The Old Sig Vat, or Experiments in Blue Dyeing the 18th Century Way," http://www.sharonburnston.com/indigo.html.

14. Jean de Thévenot, *The Travels of Monsieur de Thevenot into the Levant,* trans. Archibald Lovell (London, 1687), part 2, 34–35. Jenny Balfour-Paul, *Indigo in the Arab World* (London: Routledge, 1997), 99–101도 참고.

15. Bernard Romans, *A Concise Natural History of East and West Florida* [1775], facsimile ed., ed. Rembert W. Patrick (Gainesville: University of Florida Press, 1962), 139.

16. Romans, *Concise Natural History*, 139.

17. Romans, *Concise Natural History*, 103.

18. Romans, *Concise Natural History*, 105, 107.

19. Romans, *Concise Natural History*, 75.

20. Romans, *Concise Natural History*, 108.

21. Michael Taussig, *What Color Is the Sacred?* (Chicago: University of Chicago Press, 2009), 136. "Color and Slavery"와 "Redeeming Indigo"라는 제목의 장 (130–158)에 도움을 받았다.

22. Romans, *Concise Natural History*, 136.

23. James A. McMillan, *The Final Victims: Foreign Slave Trade to North America, 1783–1810* (Columbia: University of South Carolina Press, 2004), 4에서 재인용.

24. W. W. Sellers, *A History of Marion County, South Carolina: From Its Earliest Times to the Present* (Columbia, SC: R. L. Bryan, 1902), 110에서 재인용.

25. Hennig Cohen, "A Colonial Poem on Indigo Culture," *Agricultural History* 30 (1956): 41–44 참고. 미국 남부 인디고 재배에 얽힌 복잡한 협업과 강제 시스템에 대한 풍부한 기록을 보고 싶다면 Amanda Feeser, *Red, White and Black Make Blue: Indigo in the Fabric of South Carolina Life* (Athens: University of Georgia Press, 2013) 참고.

26. Romans, *Concise Natural History*, 106.

27. Balfour-Paul, *Indigo*, 56–57과 Michel Pastoureau, *Blue: The History of Color*, trans. Markus I. Cruse (Princeton, NJ: Princeton University Press, 2001), 124–133 참고. 미셸 파스투로가 쓴 여러 색의 문화사에 대한 재미있고 포괄적인 책은 중요한 참고 자료다.

28. Romans, *Concise Natural History*, 138.

29. Elizabeth Kolsky, *Colonial Justice in British India: White Violence and the Rule of Law* (Cambridge: Cambridge University Press, 2010), 58 참고.

30. *Scribner's Magazine*, July 1897, 92, E. P. Thompson, *William Morris: Romantic to Revolutionary* (New York: Pantheon, 1977), 102에서 재인용.

31. James Roberts, *The Narrative of James Roberts, a Soldier Under Gen. Washington in the Revolutionary War, and Under Gen. Jackson at the Battle of New Orleans, in the War of 1812* (Chicago: Printed for the author, 1858), 28.

32. Taussig, *What Color Is the Sacred?*, 136–137. Laurent Dubois, *The Story of the Haitian Revolution* (Cambridge, MA: Harvard University Press, 2004), 21–28 도 참고.

33. Balfour-Paul, *Indigo*, 58과 Pastoureau, *Blue*, 158–159 참고.

34. Anthony S. Travis, *The Rainbow Makers: The Origins of the Synthetic Dyestuffs Industry in Western Europe* (Bethlehem, PA: Lehigh University Press, 1993) 참고.

7장 보랏빛 박명

1. Émile Cardon, "Avant le Salon: L'exposition des révoltés," *La Presse*, April 29, 1874, 2–3. Dominique Lobstein, "Claude Monet and Impressionism and the Critics of the Exhibition of 1874," *Monet's "Impression Sunrise": The Biography of a Painting* (Paris: Musée Marmottan Monet, 2014), 106–115 참고.

2. Louis Leroy, "L'Exposition des impressionnistes," *Le Charivari*, April 25,

1874, 80, *Monet's "Impression Sunrise,"* 111에 실렸다. 이 작품과 "인상주의 자"라는 용어의 연관성에 대해서는 Paul Tucker, *Claude Monet: Life and Art* (New Haven: Yale University Press, 1995), 77–78 참고.

3. Oscar Reutersvärd, "The 'Violettomania' of the Impressionists," *Journal of Aesthetics and Art Criticism* 9, no. 2 (1950): 106–110 참고.

4. Jules Claretie, *La Vie à Paris, 1881* (Paris: Victor Havard, 1881). 이 말을 한 사람이 클로드 모네라고 하기도 하지만 클라레티는 "혁명적인 무슈 에두아르 마네"의 말이라고 했다(225–226). Joris-Karl Huysmans, "L'Exposition des indépendants en 1880," *L'Art Moderne* (Paris: V. Charpentier, 1883), 182.

5. Théodore Duret, "Les Peintres impressionnistes" [1878], translated in *Monet: A Retrospective,* ed. Charles F. Stuckey (New York: Park Lane, 1985), 66.

6. George Moore, "Decadence," *Speaker* 69 (September 3, 1892): 286, Moore, *A Modern Lover,* vol. 2 (London, 1883), 89도 참고. Huysmans, *L'Art moderne*, 183 ("Leurs rétines étaient maladies").

7. 아우구스트 스트린드베리의 말은 Reutersvärd, "'Violettomania,'" 107에서 재인용. 카르동의 말은 "Avant le Salon," 3에 실렸다.

8. Albret Woolff, *Figaro*에 실린 1876년 인상주의 두 번째 리뷰, April 3, 1876, John Rewald, *The History of Impressionism*, 4th ed. (New York: Museum of Modern Art, 1973), 368에서 재인용.

9. Alfred de Lostalot, "Exposition des oeuvres de M. Claude Monet," *Gazette des Beaux-Arts* 28 (April 1, 1883): 344.

10. Émile Zola, *His Masterpiece*, trans. Ernest Alfred Vizetelly (London: Chatto and Windus, 1902), 122.

11. Oscar Wilde, "The Decay of Lying," *Oscar Wilde: The Major Works of Oscar Wilde,* ed. Isobel Murray (Oxford: Oxford University Press, 1989), 233.

12. Wilde, "Decay of Lying," 233.

13. Jules-Antoine Castagnary, "L'Exposition du boulevard des Capucines: Les Impressionistes," *Le Siècle,* April 29, 1874, 3.

14. Donald Judd, "Some Aspects of Color in General and Red and Black in Particular," *Artforum* 32, no. 10 (1994): 110.

15. Claude Roger-Marx, "Les Nymphéas de M. Claude Monet," *Gazette des Beaux-Arts,* 4th ser., 1 (June 1909): 529에서 재인용. 화가와의 대화를 상상하거나 기록한 것. 뒤랑 뤼엘 전시에 대한 장문의 비평은 Charles F. Stuckey, ed., *Monet: A Retrospective* (New York: Beaux Arts Editions, 1985), 267에 Catherine J. Richards의 번역본이 실려 있다.

16. Philippe Burty, "Exposition de la Société anonyme des artistes," *La République Française*, April 25, 1874, 2.

17. 캔버스는 여러 겹의 물감으로 덮인다. 문예지 *Gil Blas* (June 22, 1889)에 실린 미술비평가 옥타브 미르보의 말에 따르면 회화가 완성되기 전까지 "60번까지도" 칠하고 말리는 과정이 되풀이된다. Robert Herbert, "Method and Meaning in Monet," *Art in America* 67 (September 1979): 91–108 참고.

18. John House, *Monet: Nature into Art* (New Haven: Yale University Press, 1986), 221에서 재인용.

19. Joachim Gasquet, *Cézanne: A Memoir with Conversations*, trans. Christopher Pemberton (London: Thames and Hudson, 1991), 220.

20. Jules Claretie, *La Vie à Paris,* 1881 (Paris: Victor Havard, 1881), 226. 클라레티는 마네가 흥분해서 친구들에게 이렇게 외쳤다고 하지만, 이 말을 모네가 했다고 인용되는 경우도 잦다. 모네의 팔레트에서 보라색이 두드러지기 때문일 것이다. 다른 점에 있어서는 대체로 정확한 Philip Ball, *Bright Earth: Art and the Invention of Color* (Chicago: University of Chicago Press, 2001), 184, 347n15 등이 예이다.

21. Ross King, *Mad Enchantment: Claude Monet and the Painting of the Water Lilies* (London: Bloomsbury, 2016), 178에서 재인용. René Gimpel, *Diary of an Art Dealer*, trans. John Rosenberg (London: Hodder and Stoughton, 1966), 57–60에 수록된 대화.

22. 요즘 미술사가들이 종종 사용하는 이 문구는 마이클 프리드의 *Manet's*

Modernism; or, The Face of Painting in the 1860s (Chicago: University of Chicago Press, 2003), 22에 쓰이면서 알려진 듯하다. 이 말을 받아들여 사용하는 다른 사람들에 비해 프리드는 훨씬 더 엄밀하고 효과적으로 썼다.

23. Lilla Cabot Perry, "Reminiscences of Claude Monet from 1899–1909," *American Magazine of Art* 18, no. 3 (1927): 120에서 재인용.

24. León de Lora, *Le Gaulois,* April 10, 1877, T. J. Clark, *The Painting of Modern Life: Paris in the Art of Manet and His Followers* (Princeton, NJ: Princeton University Press, 1984), 20에서 재인용.

25. A. Descubes [Amédée Descubes-Desgueraines], "L'Exposition des Impressionnistes," *Gazette des Lettres, des Sciences et des Arts* 1, no. 12 (1877): 185.

26. Osip Mandelstam, "Impressionism," *The Complete Poetry of Osip Emilevich Mandelstam*, trans. Burton Raffel (Albany: State University of New York Press, 1973), 209.

27. Wassily Kandinsky, *Concerning the Spiritual in Art*, trans. M. T. H. Sadler (1914; reprint, New York: Dover, 1977), 50.

28. David Brewster, *The Kaleidoscope: Its History, Theory, and Construction* (London: J. Murray, 1819), 135. Jonathan Crary, *Techniques of the Observer: On Vision and Modernity in the Nineteenth Century* (Cambridge, MA: MIT Press, 1990), 116 참고.

29. Marcel Proust, "The Painter; Shadows—Monet," *Against Sainte-Beuve and Other Essays,* trans. John Sturrock (Harmondsworth, UK: Penguin, 1988), 328.

30. Carol Vogel, "Water Lilies, at Home at MoMA," *New York Times,* March 5, 2009.

8장 기본 검정

1. 조지 액슬로드가 트루먼 커포티의 중편소설을 영화로 각색한 대본에서 인용. http://www.dailyscript.com/scripts/BreakfastatTiffany's.pdf. 파라마운트 영화사에서 1961년 10월 개봉했다. 커포티의 소설은 1958년 11월 《에스콰이어 Esquire》에 발표되고 *Breakfast at Tiffany's: A Short Novel and Three Stories* (New York: Random House, 1958)로 출간되었다.

2. Axelrod, *Breakfast at Tiffany's*.

3. 월리스 심슨이 이렇게 말했다고 종종 인용되지만 출처가 명확하지는 않다. Greg King, *The Duchess of Windsor: The Uncommon Life of Wallis Simpson* (London: Aurum, 1999), 416 참고.

4. Elizabeth Hawes, *Fashion Is Spinach* (New York: Random House, 1938), 58.

5. 자주 인용되는 헨리 포드의 말("어떤 색이든 고객이 원하는 색으로 구입할 수 있습니다. 검은색이기만 하면")은 헨리 포드의 *My Life and Work* (written with Samuel Crowther [New York: Doubleday, Page, 1922]), 72에 나온다. 포드는 1909년 회의에서 이런 정책을 선언했지만 "내 말에 동의하는 사람이 없었다"라고 했다. 모델T의 색상 변천사에 대해서는 Bruce W. McCalley, *Model T Ford: The Car That Changed the World* (Iola, WI: Krause, 1994) 참고.

6. Hawes, *Fashion Is Spinach*, 58. Valerie Steele, *The Black Dress* (New York: HarperCollins, 2007); Amy Edelman, *The Little Black Dress* (New York: Simon and Schuster, 1997); Anne Hollander, *Seeing Through Clothes* (New York: Viking, 1978) 등도 참고.

7. Henry James, *The Awkward Age*, ed. Patricia Crick (Harmondsworth, UK: Penguin, 1987), 91.

8. Henry James, *The Wings of The Dove*, ed. Millicent Bell (Harmondsworth, UK: Penguin, 2008), 133.

9. Michel Pastoureau, *Black: The History of a Color*, trans. Jody Gladding (Princeton, NJ: Princeton University Press, 2009), 100–104; John Harvey, *Men in*

Black (London: Reaktion, 1995), 74–82 참고.

10. Johann Wolfgang von Goethe, *Theory of Colours* [1810], trans. Charles Locke
 Eastlake (1840; reprint, Mineola, NY: Dover, 2006), 181. John Harvey, *The Story
 of Black* (London: Reaktion, 2013), 242–244 참고.

11. Charles Locke Eastlake, *Hints on Household Taste in Furniture, Upholstery,
 and Other Details,* 2nd ed. (London: Longmans, Green, 1869), 236.

12. Charles Baudelaire, "Salon of 1846," *Baudelaire: Selected Writings on Art and
 Artists*, trans. E. Charvet (Cambridge: Cambridge University Press, 1972), 105.

13. Brigid Delaney, "'You Could Disappear into It': Anish Kapoor on His
 Exclusive Rights to 'the Blackest Black,'" *Guardian*, September 25, 2016.

14. Jorge Luis Borges, "The Game of Chess," *Dreamtigers*, trans. Mildred Boyer
 and Howard Morland (Austin: University of Texas Press, 1964), 59.

15. Joaquin Miller, *As It Was in the Beginning: A Poem* (San Francisco: A. M.
 Robinson, 1903), 4.

16. Anish Kapoor, Julian Elias Bronner, "Anish Kapoor Talks About His Work
 with the Newly Developed Pigment Vantablack," *500 Words,* Artforum.
 com, April 3, 2015에 실림.

17. Frida Kahlo, *Into the Nineties: Post-Colonial Women's Writing*, ed. Ann
 Rutherford, Lars Jensen, Shirley Chew (Armidale, Australia: Dangaroo, 1994),
 558 ("nada es negro, realmente nada es negro")에서 재인용.

18. Arthur Rimbaud, "Voyelles," *A Season in Hell* [1873], trans. Patricia
 Roseberry (London: Broadwater House, 1995), 56. "Voyelles"는 1871년에 처음
 발표되었다.

19. Henri Matisse, *Matisse on Art,* ed. Jack Flam (Berkeley: University of California
 Press, 1995), 166.

20. Aleksandra Shatskikh, *Black Square: Malevich and the Origin of Suprematism*,
 trans. Marian Schwartz (New Haven: Yale University Press, 2012), 105.

21. Yve-Alain Bois, "On Two Paintings by Barnett Newman," *October* 108 (2004):

8에서 재인용. 바넷 뉴먼 재단의 허락을 받고 사용하였다.

22. Bois, "On Two Paintings," 10.

23. Kazimir Malevich, *Essays on Art, 1915–1933*, ed. Troels Andersen (London: Rapp and Whiting, 1968), 26.

24. Alfred H. Barr Jr., "U.S. Abstract Art Arouses Russians," *New York Times,* June 11, 1959.

25. Margarita Tupitsyn, *Malevich and Film* (New Haven: Yale University Press, 2003), 9에서 재인용.

26. *Artists on Art: From the 14th–20th Centuries*, ed. Robert Goldwater and Marco Treves (London: Pantheon, 1972), 452에서 재인용.

27. Malevich, *Essays on Art*, 25.

28. Ad Reinhardt, *Art as Art: The Selected Writings of Ad Reinhardt*, ed. Barbara Rose (Berkeley: University of California Press, 1975), 68, 75.

29. Gilles Néret, *Malevich* (Cologne: Taschen, 2003), 94.

30. Thomas Merton and Robert Lax, *A Catch of Anti-Letters* (Lanham, MD: Rowan and Littlefield, 1994), 120.

31. André Maurois, *Olympio; ou, La vie de Victor Hugo* (Paris: Hachette, 1954), 564.

9장 하얀 거짓말

1. Herman Melville, *Moby-Dick*, ed. Hershel Parker and Harrison Hayford, 2nd ed. (New York: W. W. Norton, 2002), 165. 앞으로 이 소설을 인용할 때에는 괄호 안에 이 판의 쪽수를 적는다.

2. Ellsworth Kelly, "On Colour," *Colour,* ed. David Batchelor (London: Whitechapel, and Cambridge, MA: MIT Press, 2007), 223.

3. Henry James, *The Novels and Tales of Henry James, Vol. 7: Tragic Muse,* vol. 1 (New York: Charles Scribner's Sons, 1908), x.

4. D. H. Lawrence, *Studies in Classic American Literature*, ed. Ezra Greenspan, Lindeth Vasey, and John Worthen (Cambridge: Cambridge University Press, 2003), 146.

5. 허먼 멜빌이 에버트 다이킨크에게 보낸 편지, March 3, 1849, *The Letters of Herman Melville,* ed. Merrell R. Davis and William H. Gilman (New Haven: Yale University Press, 1960), 79.

6. 멜빌이 소피아 호손에게 보낸 편지, January 8, 1852, Davis and Gilman, *Letters of Melville,* 146.

7. Lawrence, *Studies in Classic American Literature,* 133.

8. Ralph Ellison, *Invisible Man* (New York: Random House, 1995), 217–218.

9. David Batchelor, *Chromophobia* (London: Reaktion, 2000) 참고.

10. Johann Joachim Winckelmann, *History of the Art of Antiquity,* trans. H. F. Malgrave (Los Angeles: Getty, 2006) 194–195.

11. 월터 페이터가 빙켈만에 대해 쓴 글에서 파르테논 신전에 있는 페이디아스의 부조를 가리켜 한 말이다. 1867년《웨스터민스터 리뷰Westminster Review》에 발표되고 페이터의 책 *Renaissance: Studies in Art and Poetry* [1873], ed. Donald J. Hill (Berkeley: University of California Press, 1980), 174에도 실렸다.

12. Johann Wolfgang Goethe, *Theory of Colours* [1810], trans. Charles Lock Eastlake (1840; reprint, Mineola, NY: Dover, 2006), 199.

13. Deborah Tarn Steiner, *Images in Mind: Statues in Archaic and Classical Greek Literature and Thought* (Princeton, NJ: Princeton University Press, 2001), 특히 55n155 참고.

14. Roberta Smith, "In 'Robert Ryman,' One Color with the Power of Many," *New York Times,* September 24, 1993.

15. Robert Ryman, "Robert Ryman in 'Paradox,'" PBS 시리즈 *art:21*, Season 4 의 일부로 2007년 11월 18일 방영.

16. 라이먼의 회화에 대한 가장 좋은 설명은 Christopher Wood, "Ryman's Poetics," *Art in America* 82 (January 1994): 62–70 참고.

17. "Questions to Stella and Judd," Bruce Glaser 인터뷰, *Art News* 65, no. 5 (1966), *Theories and Documents of Contemporary Art: A Sourcebook of Artist's Writings*, ed. Kristine Stiles and Peter Selz (Berkeley: University of California Press, 1996), 121에서 재인용.

18. Robert K. Wallace, *Frank Stella's Moby-Dick: Words and Shapes* (Ann Arbor: University of Michigan Press, 2000); Elizabeth A. Schultz, *Unpainted to the Last: Moby-Dick and Twentieth-Century American Art* (Lawrence: University Press of Kansas, 1995) 등 참고.

19. Stella, "1989: Previews from 36 Creative Artists," *New York Times*, January 1, 1989, 다이앤 솔웨이가 취합.

10장 회색 지대

1. Susan Sontag, *On Photography* (1977; London: Penguin, 1979), 3.

2. John Berger, "Understanding a Photograph," *Selected Essays*, ed. Geoff Dyer (New York: Vintage, 2003), 216.

3. Augusten Burroughs, "William Eggleston, the Pioneer of Color Photography," *T Magazine*, October 17, 2016.

4. Oliver Wendell Holmes, "The Stereoscope and the Stereograph," *Atlantic Monthly*, June 1859, 739.

5. Louis Daguerre, "Daguerreotype," *Classic Essays in Photography*, ed. Alan Trachtenberg (New Haven: Leete's Island Books, 1980), 12.

6. Paul Valéry, *The Collected Works in English of Paul Valéry, Vol. 11: Occasions*, trans. Roger Shattuck and Frederick Brown (Princeton, NJ: Princeton University Press, 1970), 164.

7. Samuel Morse, "Notes of the Month: Photogenic Drawing," *United States Democratic Review* 5, no. 17 (1839): 518에서 재인용.

8. Shawn Michelle Smith, *The Edge of Sight: Photography and the Unseen* (Durham, NC: Duke University Press, 2013), 1–2 참고.

9. Helmut and Allison Gernsheim, *L. J. M. Daguerre: The History of the Diorama and the Daguerreotype* (New York: Dutton, 1968), 67에서 재인용.

10. André Bazin, "The Ontology of the Photographic Image" [1945], *The Camera Viewed: Writings on Twentieth-Century Photography*, ed. Peninah R. Petruck, vol. 2 (New York: E. Dutton, 1979), 142.

11. William Henry Fox Talbot, *The Pencil of Nature,* 6 vols. (London: Longman, Brown, Green, and Longmans, 1844–1846).

12. Pete Turner, 2010년 4월 23일 개인적으로 한 말.

13. Robert Frank, Nathan Lyons, ed., Photographers on Photography: A Critical Anthology (New York: Prentice Hall, 1966), 66에서 재인용.

14. Stephanie Brown, "Black and White," *American Poetry Review* 34, no. 2 (2005): 2.

15. 이 사진들 중 다섯 장은 의회도서관 농업보안청 컬렉션에 속해 있다. 멀리에서 찍은 또 다른 사진은 작가가 소장했던 것 같은데 지금은 캘리포니아 오클랜드 뮤지엄에 있다. 이 사진과 나머지 다섯 장이 랭의 두 번째 남편 폴 테일러가 쓴 글에 사진에 대한 언급 없이 실렸다. Paul Taylor, "Migrant Mother: 1936," *American West* 7, no. 3 (1970): 41–47.

16. 1978년 10월까지는 이름이 알려지지 않았는데 지역 기자와 만난 뒤에《모데스토 비The Modesto Bee》신문사에 편지를 보내 자기 이름이 플로렌스 오언스 톰슨이라고 밝혔다.

17. Roy Stryker, *In This Proud Land: America, 1935–1943, as Seen in the FSA Photographs* (Greenwich, CT: New York Graphic Society, 1973), 19.

18. "'Can't Get a Penny': Famed Photo's Subject Feels She's Exploited," *Los Angeles Times,* November 18, 1978.

19. Dorothea Lange, "The Assignment I'll Never Forget: Migrant Mother," *Popular Photography* 46, no. 2 (1960): 42–43, 81.

20. William Stott, *Documentary Expression and Thirties America* (New York: Oxford University Press, 1973), 264에서 재인용.

21. David Batchelor, *The Luminous and the Grey* (London: Reaktion, 2014), 63–96 참고.

22. Gary Ross, dir., *Pleasantville* (Larger Than Life Productions / New Line Cinema, 1998); *Pleasantville: A Fairy Tale by Gary Ross* (1996), http://www.dailyscript.com/scripts/Pleasantville.htm.

23. "색에 빠진" 영화 등의 이야기는 David Batchelo, *Chromophobia* (London: Reaktion, 2000), 36–41 참고.

24. L. Frank Baum, *The Wonderful Wizard of Oz* (Chicago: George M. Hill, 1900), 12–13.

25. Salman Rushdie, *The Wizard of Oz* (London: British Film Institute, 1992), 17.

26. Baum, *Wonderful Wizard of Oz*, 44–45.

27. Ranjit S. Dighe, ed., *The Historian's "Wizard of Oz": Reading L. Frank Baum's Classic as a Political and Monetary Allegory* (Westport, CT: Praeger, 2002) 참고.

28. Rushdie, *Wizard of Oz*, 24.

사진가와 그림 설명에 명시한 소유주 말고 다른 곳에서 얻은 시각 자료의 출처는 아래와 같다. 정확하게 출처를 밝히려고 노력했으나 혹시 오류나 누락이 있으면 예일 대학교 출판부에 연락하여 후속판에서 수정할 수 있도록 해주기를 바란다.

Fig. 2 Flickr/Roberto Faccenda

Fig. 3 *Newsday*, September 5, 2016 © 2016 Newsday/Thomas A. Ferrara. All rights reserved. 허락받고 사용했으며 미국 저작권법에 의해 보호받는 컨텐츠이므로 무단인쇄, 복사, 배포, 재전송을 금함. www.newsday.com.

Fig. 4 R. B. Lotto와 D. Purves의 허락으로 사용. BrainDen.com의 허락으로 이미지 사용.

Fig. 5 Cambridge University Library 이사회의 허락으로 사용, MS-ADD-03975-000-00021.jpg (MS Add. 3975, p. 15)

Fig. 7 Galen Rowell, *Mountain Light*/Alamy Stock Photo

Fig. 8 Cecilia Bleasdale

Fig. 9 Wikimedia Commons

Fig. 11 Wikimedia Commons

Fig. 12 Wikimedia Commons

Fig. 13 © 2017 The Barnett Newman Foundation, New York/Artists Rights

Society (ARS), New York

Fig. 14 © Byron Kim, National Gallery of Art, Washington 허락으로 사용.

Fig. 15 Rare Book and Manuscript Library, Columbia University in the City of New York 허락으로 사용.

Fig. 16 Ed Welter 허락으로 사용.

Fig. 17 개인 소장, © Glenn Ligon, 화가 본인 허락으로 사용, Luhring Augustine(New York), Regen Projects(Los Angeles), Thomas Dane Gallery(London)

Fig. 18 Matt Mills, Austin, TX, http://stockandrender.com

Fig. 19 NASA

Fig. 20 Reuters/Amit Dave

Fig. 21 Flickr/Anna & Michal

Fig. 22 Liam Daniel

Fig. 23 © 2017 Estate of Pablo Picasso/Artists Rights Society (ARS), New York

Fig. 24 Scala/Art Resource, NY

Fig. 25 bpk Bildagentur/Charles Wilp/Art Resource, NY

Fig. 27 David Stroe/Wikimedia Commons

Fig. 28 Wikimedia Commons

Fig. 29 © National Portrait Gallery, London

Fig. 30 Wikimedia Commons

Fig. 31 The Nelson-Atkins Museum, Kansas City, Missouri, The Laura Nelson Kirkwood Residuary Trust의 선물, 44-41/2, 사진: Chris Bjuland and Joshua Ferdinand

Fig. 32 Wikimedia Commons

Fig. 33 © James Turrell, Photo: © Florian Holzherr

Fig. 34 Paramount Pictures/Photofest © Paramount Pictures

Fig. 35 Condé Nast/GettyImages

Fig. 37 Beinecke Rare Book and Manuscript Library, Yale University

ㄱ

가시광선 스펙트럼 23, 27, 37, 59, 61, 69

개스, 윌리엄 90, 144

계른스하임, 헬무트 269

고야, 프란시스코 232

고흐, 빈센트 반 77~86, 102, 107, 210

괴테, 요한 볼프강 폰 154, 223, 258

글래드스턴, 윌리엄 19~21, 24~25

기본색 용어 69~71

ㄴ

나보코프, 블라디미르 152

내셔널개러리오브아트(워싱턴) 94, 107

녹색 희망의 길(운동) 126~128

뉴먼, 바넷 87~90, 233~234, 238

뉴욕현대미술관 106, 211, 235, 268

뉴턴, 아이작 28, 30~32, 35~36, 40,

49, 76, 169~170, 172~173, 188, 191~192, 243

니엡스, 조제프 니세포르 266, 269~270

ㄷ

다게르, 루이 268

다바시, 하미드 10

더스트 볼 273~274, 287

데멜, 월터 96

데이비스, 마일스 152

뒤레, 테오도르 195

드가, 에드가 150, 193

드랭, 앙드레 213

드러냄 이론 54, 57

드로라, 레온 207~208

ㄹ

라이건, 글렌 111~116
라이먼, 로버트 259~262
라이트, 프랭크 로이드 102
라인하르트, 애드 233~234, 238~240
라일리, 브리짓 213
랙스, 로버트 240
랭, 도러시아 274~277, 279, 288
랭보, 아르투르 231
러셀, 버트런드 54~57
러스킨, 존 154
로드첸코, 알렉산드르 160, 234
로먼스, 버나드 177~180, 183~184
로스코, 마크 213
로스탈로, 알프레드 드 196
로웰, 퍼시벌 102
루슈디, 살만 186, 288
루이스, 윈덤 152
르누아르, 오귀스트 193
리틀 블랙 드레스(LBD) 39, 217, 219,
 221~222, 240
리히터, 게르하르트 107, 213

ㅁ

마크, 메리 엘런 268
마티스, 앙리 89, 213, 231
만화경 210
말레비치, 카지미르 159, 232~235,
 237~239
맥과이어, 토비 283
머턴, 토머스 240
멜렌데스, 루이스 에히디오 80~81
멜빌, 허먼 39, 146, 245, 249, 251~257,
 259, 262
모네, 클로드 191, 193~194, 196, 198,
 200~205, 209~211, 213, 263
모노크롬 회화 85~86, 160
모리스, 샤를 151
모리스, 윌리엄 185
모리조, 베르트 193, 232
모스, 새뮤얼 269
무사비, 세예드 미르호세인 126~128
무어, 조지 195
미로, 호안 154
미술공예운동 102
미첼, 존 213
밀러, 호아킨 227
밀턴, 존 31, 230, 237, 254

ㅂ

바움, L. 프랭크 286~287
반대색 139
발데사리, 존 10, 69, 90~91
배철러, 데이비드 257
밸포 폴, 제니 10, 169, 173
버거, 존 267

베이어, 아돌프 폰 186
벤저민, 수재너 42
보나르, 피에르 213
보르헤스, 호르헤 루이스 227
볼프, 알베르 195
부댕, 외젠 193
뷔르티, 필립 200
빙켈만, 요아힘 257~258

ㅅ

사바르테스, 하이메 150
사실주의 207
사이먼, 폴 273
색 혐오증 257
색채 이론 57, 81, 139, 154, 223
색채 항등성 203~204
세잔, 폴 8, 152, 193, 201, 209, 211
셰익스피어, 윌리엄 31, 73, 138, 176,
 193
손택, 수전 267
수르바란, 프란시스코 데 249~251, 253
슐츠 돈버그, 어슐러 281~282
스타이켄, 에드워드 268
스터브스, 조지 9
스테파노바, 바르바라 237~238
스텔라, 프랭크 243, 262~264
스트라이커, 로이 276
스트린드베리, 아우구스트 195

스티글리츠, 앨프리드 268
스티븐스, 월러스 125, 229
시슬레, 알프레드 193
실링, 에리히 99~100
심보르스카, 비스와바 152
심슨, 월리스 219

ㅇ

아르누보 102
아르데코 102
아마디네자드, 마무드 126
아버스, 다이앤 268
알베르스, 요제프 9, 34, 108, 140
애덤스, 로버트 268
애덤스, 앤설 268
애버딘, 리처드 268
애벗, 베레니스 268
에번스, 워커 268
에이지, 제임스 278~279
엘리슨, 랠프 256, 259
오렌지 혁명 136
오키프, 조지아 213
옵틱 화이트 256, 259
와일드, 오스카 84, 151, 198
울트라마린 156~158
웨스턴, 에드워드 268
위더스푼, 리즈 283
위스망스, 조리스 카를 195

유센코, 빅토르 136
이글스턴, 윌리엄 268
이란 녹색운동 126~128
이시하라 검사 59
인상주의 194~196, 198~200, 204~209
인터내셔널 클랭 블루 84, 158~159,
 162, 165

ㅈ

저먼, 데릭 9, 72, 143, 161~165
전색맹 58
존스, 재스퍼 115, 213

ㅊ

청색 시대 148, 151~152
첸니니, 첸니노 156
초서, 제프리 72~73, 76, 145

ㅋ

카라바조, 미켈란젤로 메리시 232
카르동, 에밀 193~195
카르티에 브레송, 앙리 268
칸딘스키, 바실리 84, 154, 210, 213
칼로, 프리다 227
커포티, 트루먼 219
커푸어, 애니시 84, 225, 227
켈리, 엘스워스 84, 107, 213, 245
코널리, 제임스 132~133, 138

코다크롬 필름 271
콘스위트 착시 32
쿤츠, 더그 10, 15, 279~280, 288
크래스너, 리 9, 84
크레욜라 104~105, 117
크리스테바, 줄리아 156
클라레티, 쥘 194
클라크, 아서 C. 124
클랭, 이브 84~87, 89~90, 158~162,
 164~165, 234
클레, 파울 84
키박, 마이클 10, 96
킴, 바이런 10, 94, 106~109, 111,
 114~115

ㅌ

타베르니에, 장 바티스트 172
터너, J. M. W 232
터너, 피트 11, 272
터렐, 제임스 211
테크니컬러 162, 185, 289
트레티야코프미술관 233
티치아노, 베첼리오 31, 156, 223

ㅍ

파묵, 오르한 9
파크스, 고든 274
펜, 어빙 268

포드, 헨리 221

폴록, 잭 9

프라도미술관 249~250, 253

프랑켄탈러, 헬렌 213

프랜시스, 샘 213

프로스트, 로버트 81

플러드, 로버트 235, 237~238

피사로, 카미유 193, 196~198, 207~209

피카소, 파블로 148, 150~152, 161, 163~165

ㅎ

허스턴, 닐 조라 111, 113~114

헤이든, 벤저민 28

헵번, 오드리 217, 224

호손, 너새니얼 253

호손, 소피아 253

화가, 조각가, 판화가 등의 익명 모임 193

황화 98~99, 101

기타(책, 그림, 사진, 노래, 영화 등)

《내 이름은 빨강》 9

《동서 플로리다의 간략한 자연사》 177

《두 세계의 형이상학적, 물리적, 기술적 역사》 235~236

《모비 딕》 245~246, 255~256, 262~263

《보이지 않는 인간》 256

《빌리 버드》 39

《색채의 상호작용》 9, 34

《이제 유명한 사람들을 칭송하자》 278

〈검은 정사각형〉 232~234, 237~240

〈고래의 흰색〉 243, 263

〈나, 피카소〉 150

〈녹색 희망의 길〉 120

〈더 서드〉 87~90

〈드레스〉 56

〈르그라의 집 창에서 본 전망〉 266, 269

〈마르스의 불평〉 145

〈말리 산의 인디고 염색공〉 169

〈무제 17〉 260

〈무제(나는 새하얀 배경에 놓였을 때 가장 색이 진한 느낌이다)〉 111~112

〈밀레니엄 피스(오렌지를 곁들임)〉 69

〈바구니와 오렌지 여섯 개가 있는 정물〉 77, 80, 82

〈버려진 오토만 제국 기차역(28번)〉 282

〈부정 출발〉 115

〈블루〉 9, 143, 161, 163, 165

〈비극〉 148

〈색의 불안정성: 지진 뒤의 아이티〉 14

〈센트럴파크 콘서트〉 273

〈소녀〉 150

〈수련(일부)〉 191

〈순색〉 160

〈스카이스케이프 피츠 우터〉 213

〈슬픈 남자의 명랑한 노래〉 146

〈아브라함〉 234

〈애덤스 패밀리〉 225

〈얼룩말〉 9

〈오렌지와 호두가 있는 정물〉 80

〈오즈의 마법사〉 39, 285

〈이주자 어머니〉(더그 쿤츠) 279~280

〈이주자 어머니〉(도러시아 랭) 274~275

〈인상, 해돋이〉 194

〈일본의 "전문위원회"〉 100

〈장님의 식사〉 148

〈장미는 붉다〉 42

〈제유〉 94, 106~107, 109, 216

〈주의 어린 양〉 249~250

〈채링 크로스 다리, 템스강〉 202

〈카인드 오브 블루〉 152

〈코다크롬〉(폴 사이먼 노래) 273

〈티파니에서 아침을〉 217

〈포플러, 에라니의 일몰〉 197

〈플레전트빌〉 283~285

〈희열〉 164

온 컬러

색을 본다는 것, 그리고 눈에 보이지 않는
더 많은 것들에 대하여

데이비드 스콧 카스탄, 스티븐 파딩 지음 | 홍한별 옮김

2020년 12월 15일 초판 1쇄 발행

펴낸이 이제용 | 펴낸곳 갈마바람 | 등록 2015년 9월 10일 제2019-000004호
주소 (06775) 서울시 서초구 논현로 83, A동 1304호(양재동, 삼호물산빌딩)
전화 (02) 517-0812 | 팩스 (02) 578-0921
전자우편 galmabaram@naver.com
블로그 blog.naver.com/galmabaram
페이스북 www.facebook.com/galmabaram

편집 오영나 | 디자인 이새미
인쇄·제본 스크린그래픽스

ISBN 979-11-91128-01-7 03600

이 도서의 국립중앙도서관 출판예정도서목록(CIP)은 서지정보유통지원시스템 홈페이지
(http://seoji.nl.go.kr)와 국가자료종합목록시스템(http://www.nl.go.kr/kolisnet)에서
이용하실 수 있습니다. (CIP제어번호 : CIP2020051114)